中国古代晚期绘画史

江岸送别

明代初期与中期绘画
（1368—1580）

［美］高居翰 著

生活·讀書·新知 三联书店

图书在版编目（CIP）数据

江岸送别：明代初期与中期绘画：1368－1580 /
（美）高居翰著；夏春梅等译 . -- 北京：生活·读书·
新知三联书店，2023.8
（高居翰作品系列）
ISBN 978-7-108-07636-6

Ⅰ . ①江… Ⅱ . ①高… ②夏… Ⅲ . ①中国画－绘画
史－中国－明代 Ⅳ . ① J212.092.48

中国国家版本馆 CIP 数据核字 (2023) 第 129396 号

审　　阅　石守谦
初　　译　夏春梅　萧宝森　李容慧　曾文中
译稿修订　王静霏　夏春梅　王嘉骥
责任编辑　杨　乐　宋林鞠
装帧设计　康　健
责任印制　卢　岳
出版发行　生活·讀書·新知 三联书店
　　　　　（北京市东城区美术馆东街 22 号　100010）
网　　址　www.sdxjpc.com
图　　字　01-2018-4883
经　　销　新华书店
制　　作　北京金舵手世纪图文设计有限公司
印　　刷　天津图文方嘉印刷有限公司
版　　次　2009 年 8 月北京第 1 版
　　　　　2023 年 8 月北京第 2 版
　　　　　2023 年 8 月北京第 1 次印刷
开　　本　720 毫米×1020 毫米　1/16　印张 20.25
字　　数　250 千字　图 169 幅
印　　数　0,001－8,000 册
定　　价　128.00 元
（印装查询：01064002715；邮购查询：01084010542）

高居翰（James Cahill）

关于作者

　　高居翰教授（James Cahill），1926 年出生于美国加州，是当今中国艺术史研究的权威之一。1950 年，毕业于加州大学伯克利分校东方语言文学系，之后，又分别于1952 年和 1958 年取得安娜堡密歇根大学艺术史硕士和博士学位，主要追随已故知名学者罗樾（Max Loehr），修习中国艺术史。

　　高居翰教授曾在美国华盛顿弗利尔美术馆服务近十年，并担任该馆中国艺术部主任。他也曾任已故瑞典艺术史学者喜龙仁（Osvald Sirén）的助理，协助其完成七卷本《中国绘画》（*Chinese Painting: Leading Masters and Principles*）的撰写计划。

　　自 1965 年起，他开始任教于加州大学伯克利分校的艺术史系，负责中国艺术史的课程迄今，为资深教授。1997 年获得该校颁发的终生杰出成就奖。

　　高居翰教授的著作多由在各大学授课时的讲稿修订或充分利用博物馆资源编纂而成，融会了广博的学识与细腻、敏感的阅画经验，皆是通过风格分析研究中国绘画史的典范。重要作品包括《中国绘画》（1960 年）、《中国古画索引》（1980 年）及诸多重要的展览图录。目前，他正致力于撰写一套五册的中国晚期绘画史，其中，第一册《隔江山色：元代绘画》、第二册《江岸送别：明代初期与中期绘画》、第三册《山外山：晚明绘画》均已陆续出版。第四、第五册仍在撰写中，付梓之日难料，但高居翰教授已慷慨地将部分内容及其他讲稿、论文刊布于网络，有兴趣的读者可登录 www.jamescahill.info 参阅。

　　1978 至 1979 年，高居翰教授受哈佛大学极负盛名的诺顿（Charles Eliot Norton）讲座之邀，以明清之际的艺术史为题，发表研究心得，后整理成书：《气势撼人：十七世纪中国绘画中的自然与风格》，该书曾被全美艺术学院联会选为 1982 年年度最佳艺术史著作。1991 年，高教授又受纽约哥伦比亚大学班普顿（Bampton）讲座之邀，发表研究成果，后整理成书：《画家生涯：传统中国画家的生活与工作》。

三联简体版新序

　　北京三联书店将在 2009 年陆续出版我的五本著作，为此我感到非常高兴，也非常荣幸，因为它们终于有机会以精良的品相与大多数中国读者见面了。以前，虽然其中有两本出过简体中文版，但可惜那个版本忽视了图版的重要性，书中图片太小，质量也不够理想，无法充分传达文中所讨论的画作的视觉信息。事实上，如果缺少了这些图片，我的写作几乎是没有意义的。

　　近些年，为庆祝我自 1993 年从加利福尼亚大学伯克利分校退休十五载，并贺八十（二）寿辰，从前的学生和朋友们为我举办了各种集会活动，让我有充裕的时机来发挥余热。在"长师智慧"（Wisdom of Old Teacher）系列演讲中，我总结了自己一生研究中国绘画的基本原则。[1] 除了那些让我沉溺其中的随想与回忆，还有一个问题是我一直在思索的，即中国绘画史研究必须以视觉方法为中心。这并不意味着我一定要排除其他基于文本的研究方法，抑或是对考察艺术家生平、分析画家作品，将他们置身于特定的时代、政治、社会的历史语境，或其他任何新理论研究方法心存疑虑。这些方法都有其价值，对我们共同的研究课题都有独特的贡献。我自己也尽量尝试过所有这些研究方法，尽管并不充分。但是，正如以前我常对学生所说的，想成为一个诗歌研究专家，就必须阅读和分析大量的诗歌作品；想成为一个音乐学家，就必须聆听和分析大量的音乐作品。如果有人认为，不需全身心沉浸于大量中国绘画作品，并对其中一些作品投入特别的关注，就可以成为一名真正能对中国画研究有所贡献的学者，那么我以为，这实在是一种妄想。

　　然而，这种错误观念却广为传布。有些中国同事对我说，以他们对中国出版物的了解——远远超出了我有限的中文阅读水平——来看，国内学术界仍在很大程度上拘泥于文本研究，而忽视了视觉研究的方法，以为只有那样才是符合"中国传统"的，而所谓"风格史"研究则源于德国，从根本上说是西方的，不适用于中国。我最近在一些文章中（参见注［1］）提到过这个问题。首先，20 世纪 50 年代以后，在美国与欧洲兴起的中国绘画史研究之所以取得蓬勃发展，靠的并非一己之力，而是由于因缘际会，恰好融合了中国、日本、欧洲大陆、英国、美国等各地的学术传统。这其中当然也得益于向中国学者的学习：方闻、何惠鉴、曾幼荷、鹿桥，以及收藏鉴赏家王季迁等人，他们无论在艺术史的文本研究还是视觉研究方面都是专家。第二，中国古代

学者，如明清时期的思想家、绘画评论家董其昌等，也曾深入鉴赏活动当中，并从视觉角度对一些作品进行了分析，虽然我们今天只能看到他们留下的文字，但当初他们针对的可是亲眼所见的画迹。如果说他们的方式看起来与我们有所不同，那只是因为，当时除了木版印刷这种十分有限的媒介，他们缺乏其他更好的复制和传播图像的途径来传达其视觉感受。因此，他们在表达自己独特的体验与见解时，视觉因素几乎完全被排除在外。可以说，传统中国绘画史研究之所以特别重视文本，在很大程度上是由于受到当时传播途径的限制。

今年三联书店将会出版我的四本书——《隔江山色》《江岸送别》《山外山》三本勾连成一部完整的元明绘画史，另外还有一本是《气势撼人》——它们在叙述与讨论时，都特别倚重对绘画作品的解读。读者很快就会发现，在前三本书中，讨论特定作品与风格的内容远远超出了对元明绘画史其他方面的描述，而《气势撼人》每一章都以对某一幅画的细读或两幅画的比较为开篇，其后的论述均由此展开。事实上，这本书最初源于 1979 年我在哈佛大学的一系列演讲，它是我对如何通过细读画作和作品比较来阐明一个时期的文化史而做的一次尝试。在这本书的英文版序言中，我曾写道："关于绘画，明清历史究竟能告诉我们些什么，这不是我关心的主题。相反，我所在意的是：明末清初绘画充满了变化、活力与复杂性，这些作品本身，向我们传达了怎样的时代信息，以及这样的时代中又蕴含着怎样的文化张力。"我的其他作品和文章，包括三联书店明年即将出版的《画家生涯：传统中国画家的生活与工作》，同样会进行大量的作品分析，但这样做只是为了说明情形和阐发论点。我不会一味地为视觉方法辩护，即使它确实存在局限也熟视无睹，在我的职业生涯中，凡是有利于在讨论中有效阐明主旨的方法，我都会尽力采用。我也并非敝帚自珍，视自己的文章为视觉研究的最佳典范，这些文字还远未及这个水准。我所期望的是，这些尚存瑕疵的文字能够对解读和分析绘画作品有所启发，并引起广泛讨论。除了三联书店将会出版的这五本书，中文读者还能接触到我的另外两篇论文，它们同样可以用来说明我的治学方法。其中一篇研究了清初个性桀骜的艺术大师八大山人的作品如何体现了他的"癫症"（即他如何从自己过去的癫狂经验中获取灵感，使画作充满与众不同的气质）；另一篇则试图梳理出一个中国明清绘画中可能存在的类别，其主要观众和顾客都是女性。[2]

当然，相信大家也能举出和推荐很多中国学者的研究成果，他们在讨论中国绘画问题时，会比我更好地运用视觉研究方法。由于我对中文著作掌握得非常不充分，因此无法将他们逐一列出，即使做了，那也将是一个糟糕的列表，很可能会漏掉一些优秀的作品而网罗进一些禁不起推敲的例证。不过，一个明显的事实是，我以及所有研究中国绘画的外国学者，终其一生都在仰赖中国前辈和同行的著作，没有他们，我们不可能取得今天的成绩。20 世纪 50 年代，当我还是一名学生的时候，就很幸运地遇上了对我影响甚伟的导师之一，大鉴藏家王季迁。后来，我又在中国学术界结识了许

多挚友。自从 1973 年作为考古代表团成员第一次去中国，1977 年作为中国古代绘画代表团主席第二次去中国，直到此后多次非常有意义的访问与停留，我与无数的博物馆工作人员、大学和艺术院校的教授、艺术家、学者等都结下了深厚的友谊，他们的慷慨帮助让我接触到许多前所未闻的资料，极大地丰富了我的晚期写作。我对他们的感激难于言表。

倡导视觉研究方法并不困难，但这也带来了很大的问题：如何能让那些希望运用这一方法的人看到高质量的绘画图像，获得研究所必需的视觉资料呢？我和很多外国学者接触图册、照片、幻灯片并不困难，不少人还能幸运地拥有自己的收藏，但这对大部分中国学者和学生来说，还存在相当困难。如今，解决这一问题有个可行的办法，那就是建立起一个庞大的图片数据库，这样使用者就可以在网络或者光碟上找到所需的资料了。当然，这项工程要靠年轻的数字图像技术专家们来完成，但如果需要图片资源或专家建议，我也一定会在有生之年尽己所能为此提供帮助，我确实打算这样做。

最后，我想把这本书献给所有正在阅读它的中国读者，并祝愿中国绘画史研究拥有美好的未来，愿中外学者都能秉持互利协作的精神为之努力。

2009 年 2 月

[1] 能够阅读英文的读者可以在我的网站 www.jamescahill.info 里看到其中的两篇演讲稿。点击 "Writings of James Cahill"，再点击左侧的 "Cahill Lectures and Papers"（CLP），向下翻页找到并点击 CLP176，"Visual, Verbal, and Global (?): Some Observations on Chinese Painting Studies" 和 CLP178，我在伯克利 2007 年 4 月 28 日 "江岸归帆" 座谈会结束时的讲话，那是我从前的学生为庆贺我 80 岁生日而举办的一次活动。前一篇收录在 History of Art and History of Ideas, III, pp.23-63。两篇文章内容相似，但它们相对完整地说明了我对中国绘画史领域的研究现状以及它如何朝更好的方向发展方面的认识。

[2] 《八大山人作品中的 "癫症"》（"The 'Madness' in Bada Shanren's Paintings"）收录于我的文集中，这本文集共收论文 12 篇，即将由杭州中国美术学院出版。这篇文章也可以在我的网站内 "Cahill Lectures and Papers" 栏 CLP12 条目下找到。《中国明清时期为女性而作的画？》（"Paintings Done for Women? in Ming-Qing China"）一文收录在《艺术史研究》第七卷，1—37 页。

致中文读者

　　很高兴见到拙著中国晚期绘画史系列第二册的中文译本问世，因为就我个人的学术生涯和写作生涯而言，本书在在都志记了一个崭新阶段的开始。第一册《隔江山色》的篇幅较另外两册要短，内容也简单些。虽然多年来，我一直在开拓各种研究方法，想要让各种"外因"——诸如理论、历史以及中国文化中的其他面向——跟中国绘画的作品产生联系，但在当时，我毕竟还是罗樾（Max Loehr）指导下的学生，所以在研究的方法上，仍以画家的生平结合其画作题材，并考虑其风格作为根基；至于风格的研究，则是探讨画家个人的风格，以及从较大的层面，来探讨各风格传统或宗派的发展脉络，乃至于各个时代的风格断代等等。

　　及至 1970 年代中期，我在撰写《江岸送别》时，已经变得比较专注于其他的问题，而不再像以前一样，只局限于上述那些问题而已：譬如，注意到了以地方派别来归类艺术家的重要性；职业画家与业余画家分野的复杂性；以及在明代画家的社会地位与其画作题材和风格之间，我看到了一些明确的相关性。关于最后这个问题，我在 1975 年密歇根大学所举办的文徵明研讨会当中，发表了一篇简短的论文，指出唐寅与文徵明二人，除了都是伟大的画家之外，他们在许多方面，也各自形成了不同的艺术家类型，无论是他们的生平或是绘画皆然。同时，我也提出，艺术家因其生活模式（我们在中国人的记载当中便读到这些），而展现出某些特征，同样地，其在绘画作品之中，也会展现出一套仿佛是互相对称的风格特征；也因此，唐寅和文徵明基于其现实的处境，不可能互换位置，也不能画出跟对方相同的作品。而且，令人惊讶的是，此一对称现象也同样适用在同一时期其他画家身上，因此，可以拿来为此一时期的画家作广义的"分类"之用。于是，我主张除非我们能够推翻这其中的关联性，或是提出反证，否则，我们就应该正视这些关联，并探索其意涵为何。在这之后的 20 年里，此一观察从未被推翻，但也从来没有被全面肯定过。前些年，我在中国所举办的一个研讨会当中，重新就这个题目发表了新的论文，[1] 我仍然希望其他的研究者，能够严肃地面对这个重大的课题，好好研究艺术家的社会经济地位与其所选择的题材及风格之间，究竟有何关联，而不是（像我的一些同仁一样）一味地坚持这个问题并没有真正的重要性；或者是推说，吾人实在没有足够的证据来谈这个问题；或乃至于昧于我所提出的这些关联性，而仍然坚持，所有的艺术家不

管怎样，无论他们爱画什么，要怎么画，都还是可以随心所欲地选择。[2]

我相信这本书另有一些创新的特点，但由于上述的议题聚讼纷纭，致使读者的注意力有所偏离。譬如，在第四章当中，我们探讨了一批画家，他们大多数是在十五世纪至十六世纪初的时候，活跃于南京，其社会地位大约介于"职业画家"与"业余画家"之间。而在我的讨论之下，这些画家首次被放在一起，并且被当作一个族群（Group）来看待；这一新的分法，如今已经广为其他同仁所接受并引用。而在第一章与第三章当中，我对所谓"浙派"的讨论，要比以往绘画通史的处理方式，来得更为宽广、细腻，而且，时至今日，我仍然认为，我处理"浙派"的态度，还是要比其他的学者更具有同理心。虽则如此，我对浙派的阐释，如今已经有一部分被班宗华的杰出大作《大明画家》（*Painters of the Great Ming*）一书所超越与修正。[3] 此外，我在撰写本书之初所定下的种种研究方向，也在下一册的《山外山》之中，有了更进一步的发挥。我很欣然得见《山外山》的中文版能够与本书同时问世。尽管这两部书早已行之有年，但我希望，中文版除了能够对艺术史学界的研究有所贡献之外，同时，也能够引起中文读者的兴趣，进而有所补益。

[1] "Tang Yin and Wen Zhengming as Artist Types：A Reconsideration," 本文之中文版见载于北京故宫博物院出版之吴门绘画讨论会专刊，英文原文参见：*Artibus Asiae* 53，1/2，pp. 228-248。

[2] 班宗华、罗杰斯和我曾经针对此一议题和其他相关议题，进行书信往返，稍后，这些书信被辑成了限量发行之：*The Barnhart-Cahill-Rogers Correspondence*，1981，Berkeley，Institute of East Asian Studies，1982。

[3] Richard M.Barnhart et.al.，*Painters of the Great Ming:The Imperial Court and the Zhe School*，exhibition catalog，Dallas Museum of Art，1993.

英文原版序

本书是拙著中国晚期绘画史计划一套五册中的第二册。因为事先经过设计，所以可连续阅读，也可分开阅读。第一册《隔江山色》讨论元代绘画（1279—1368），元朝正值蒙古人入主中原，也是中国早期与晚期绘画的一大分野。本书继元代之后，接着探究明朝前两百年的绘画；和《隔江山色》相同，本书也包含一段自成首尾的中国绘画发展段落，始于明初，终于十六世纪末，此时引领明代画坛的风潮似乎已有疲态，正是革故鼎新的好时机。下一册将隔年随后发表，处理明代晚期绘画以及确实发生的彻底变革。

《隔江山色》的主题是：元代大家们的风格更新；对古代传统的运用；历史事件与环境对绘画发展的影响；画坛上文人业余运动的出现，以及随之而来的文人画论与业余态度。我们在本书将见到上述主题延伸到明代，另外还有些新主题。对于地方画派地方传统，以及画家的社会经济地位与其画风间的关系，亦即生活模式与绘画模式之间的关系等等，我们会多加强调。晚期画家可用的资料以及传世的作品较多，所以能寻出此间的关联。也因此，我们得以较全面地呈现画家的艺术性格，进而发现事实上，他们其中有几位的个性是非常鲜活有趣的。

再次深深感谢几位对明画研究有功的学者：首先是艾瑞慈（Richard Edwards）、范思平（Harrie Vanderstappen）、米泽嘉圃、铃木敬、江兆申，以及葛兰佩（Anne Clapp）；其余诸位则见于注释及参考书目。游露怡（Louise Yuhas）提供的刘珏的注释非常有用。1976 年出版的《明代名人传》（*Dictionary of Ming Biography*）此一巨著，给予了明史及明代文化研究者莫大的方便，恭喜编辑顾律治（L.C.Goodrich）、房兆楹以及对此计划曾贡献心力的人，同时也谢谢他们。

应允刊印画作或提供图版的收藏者与保管人，以及协助取得彩色幻灯片的江兆申先生、海老根聪郎先生、金泽弘先生、讲谈社的畑野文夫先生与中央公论社的铃木纪胜先生，我都要致上谢意。另外，仍然得向台北故宫博物院的合作特申谢忱，尤其是蒋复璁院长、书画处处长江兆申先生、出版组组长王继武先生。明画（元画与宋画亦然）以此地庋藏最丰，其中任何面向的研究都要先在展览厅与研究室消磨些时日。他们殷殷的款待，使得我在故宫的日子既愉快又充实。我也要再次向中国内地诸博物馆的馆长及人员达谢，身为代表团的一员，有幸得见他们慷慨向代表团出示的画作，值

得一书的是，广东省博物馆首度特许刊印明初广东画家颜宗两段仅存的作品。

罗杰斯（Howard Rogers）和文以诚（Richard Vinograd）的建言与批评，让正文做了数处修改，颇有助益。魏德纳小姐（Marsha Weidner）订正编辑上的错误，编排参考书目、图说与索引，还负责让书籍真正方便可用，我对她铭谢在心。1974年浙派研讨课的学生们对此书的贡献，一方面是来自他们的研究论文——尤其是马特森小姐（Mary Anne Matteson）的戴进，霍尔茨（Holly Holtz）的吴伟，徐文琴的杜堇，另一方面则是迫使我的思考重新组织，变得更加犀利。

摩根女士（Adrienne Morgan）又制作了地图。（在此声明，正文与地图多采现代的边界及地名，以免前后不一而产生混淆。希望学界同行能原谅这点不合学术严谨规格的缺失。）艺术史系的同事，特别是格里姆斯利（Nancy Grimsley）以及马尔（Wanda Mar）小姐，再次帮忙打字等其他事项。再次感谢韦瑟比小姐（Meredith Weatherby）以及韦瑟希尔公司（Weatherhill）的编辑群，他们编辑内文细心灵巧，书籍的设计也气派大方。

本书献给罗樾（Max Loehr），他教导我风格是有意义的，其余重要的议题都是由此衍生而来。

James Cahill

目　录

中国部分省市

国界
今日省界
大运河

0 ————————— 500 公里

100°　　　　110°　　　　120°

辽宁省

◉北京
河北省
山西省
山东省

甘肃省
陕西省　　黄　河
开封
△华山　河南省
江苏省
南京
苏州　上海
安徽省
杭州
四川省
湖北省
武昌
长　江
浙江省
咸宁
永嘉
湖南省
江西省
邵武
贵州省
泰和　福建省
莫田
昆明
广西壮族
自治区
广东省
云南省
广州
台湾省
香港

海南省　　南　海

黄　海

40°
30°
20°

江南地区

0　50公里

安徽省

江苏省

扬州　镇江　毗陵　庐山　太仓　昆山　嘉定

南京　秦淮河　无锡　宜兴　太湖　苏州　上海　松江

长　江　吴兴　嘉兴

歙县（新安）　杭州（钱塘）　绍兴　宁波

浙江省

江西省　东海

苏州地区

0　10公里

太湖

虎丘　支硎山　天平山　苏州

上方山

西洞庭山　吴江

东洞庭山

第一章

明初「画院」与浙派

第一节　洪武之治

明代肇建于1368年，开创了与汉、唐、宋同样长治久安的另一段汉人政权。这类朝代之间经常穿插一些国祚较短的王朝，其间中国起码有部分领土是由异族统治，例如，北亚草原的游牧民族或鞑靼人便利用中国朝廷积弱不振，来侵犯中国北方或整个中国，然后建立起自己的统治王国与朝代。在明朝以前，最新近的入侵者就是蒙古人，他们以元为国号（1279—1368），统治了中国将近百年。元朝最后几十年间问题丛生：饥荒、经济凋敝、庸君领导无方、反元军阀于国内各地领兵叛变，军阀们雄心勃勃想问鼎王位，不但彼此争战，也与元军残部交锋。元朝末年政治和社会上的纷乱，及其所带给画家与绘画的影响，已在本系列的第一册（《隔江山色》第三章）里有所交代。

在争霸的诸雄中，最后打败蒙古人与其他对手，并于1368年被拥为新朝君主的是朱元璋，他的年号洪武较为人熟知（洪武之治前后三十年，为明朝第一个纪元，自1368至1398年）。朱元璋年轻时是个农夫，曾在佛寺中住过一段时间，当他成为全中国的皇帝时，年仅四十岁。元朝的首都是在北方的北京；朱元璋的主要势力在南方，于是把首都设在长江畔的南京。在统治初期，他采行了许多政策，似乎承诺回复到传统而儒教式的政府，比如根据大唐律令立法；举国尊崇孔子，并推行新儒家思想；重新订定以群经诗文为主的科举制度来选拔官员；并且重组翰林院与太学。

这种种措施，加上迁都南方与汉人重新执政，使得退隐在南方的读书人又公开露面，在新朝廷担任原来文官的角色。他们的乐观期待并没有持续很久。如同我们在前一册书中之所见，有许多读书人结局悲惨，其中还包括一些元末诗坛与画坛翘楚。洪武帝在位日久，猜疑心日重，尤其不信任南方人与文人阶层，他逮捕了数千人，以谋反及煽动的罪名处死。洪武帝对儒家思想的支持流于形式，因为他晚年的政策与所作所为，依循的却是相反的政治理念——法家主张反人道、蔑视道德的理论，只要能达到消除所有反对国家势力的目的，法家都允许，甚至鼓励最残酷的镇压行为。中国就在这种惨重的代价之下，自几十年的动乱当中，恢复了政治安定。

重掌政权夹带着镇压整肃：这种情况只会酝酿保守的风气。例如，元末绘画革新进取的风尚不可复见，此时代表保守潮流的宋代画风受官方赞助而重新崛起，尤其是南宋院画。

第二节　两派山水传统：浙派与吴派

在这里必须先简介元代与明代早期的山水传统，以作为讨论明代画家与绘画的背景。贸然提出这些传统与艺术议题，对于还不熟悉前册或其他关于元代绘画论述的读者来说，一时之间可能觉得迷惑，但一经我们逐层展开讨论后，就会鲜明起来。

我们说明代初期"复兴"了宋朝画风，虽则正确地说，宋人画风并不曾在元朝完

全消失过，如元朝一些画家，像孙君泽与张远（《隔江山色》，图 2.13 与图 2.16）的杰作，便承袭了马远与夏珪那种优雅且极其精练的南宋画风（马远与夏珪是南宋画院为首的两位山水画家），但是大体说来，元代引领画坛革新风潮的文人业余画家，都很谨慎地避开南宋画风；马夏画风被认为情绪表现太外露，与南宋朝廷积弱不振的关系太密切（元代文人如此认为）。并且，他们又与职业画家有所关联，而元代是文人业余画家抬头的时代。元代为首的画家其正职是文人，或者是朝廷官吏，而绘画（至少在理论上）只是他们的业余兴趣，不是为了赚钱，更绝非接受委托或应他人要求而画。（业余与职业画家之间的重要区分，可参见《隔江山色》，页 4—6。）

元代的文人画家排拒马夏风格，转而寻求更古老的山水传统，尤其是十世纪活跃于南京的两位画家：董源与其门生巨然所开创的画派。这就是所谓的董巨山水，较不雕琢，多了些泥土味；通常用来描写江南地区层层山峦、渠道纵横的丰富地形。（此一传统的代表作，参见《隔江山色》，图 1.13、1.29、2.11、3.5。）元末大部分为首的山水画家都以董巨画风为基础，而后再作一些变化。（除了马夏与董巨，还有第三类的李郭传统，此脉系以宋初最伟大的两位北方山水画家为名，即十世纪的李成与十一世纪的郭熙；但此一传统在明代绘画中并不重要，不过，本章后文在论述明代"画院"所流行的风格时，仍会遇到。）

元代绘画已经揭露了一个晚期中国绘画里显见的现象，本书将会经常讨论，亦即画家的社会经济地位与其所追随的风格传统之间的关联。一些来自文士阶层而引领所谓"文人画"风潮的画家，均偏好董巨传统，因为董巨画风本身"平淡"的韵味符合他们的表现目的，而且，其对画家较不要求技巧，也较符合他们业余作画的态度。马夏传统与十二世纪早期的大师李唐（为马远与夏珪所师法），以及其他宋代院画家的画风，则主要由职业画家承袭，特别是浙江杭州的地方画派，不过很不公平，这些画家都被降级视为工匠，也就是"受雇的画家"，而且他们本身的绘画成就并无法提升其社会地位。

社会地位与画风的这种种关联一直持续到明代早期，而且到了十五世纪至十六世纪初期时，还被约定俗成地分为两个主要的运动或"画派"，亦即浙派（只是概略地称呼）与吴派。这些称呼基本上是以地域来命名，浙派意指浙江（主要在杭州一带），吴派指的是江苏苏州一带，江苏古称吴，而苏州则位于太湖的东边。如我们先前提过的，杭州与其近郊长久以来一直是画家沿袭南宋画院保守风格的重镇；苏州则在元末及明朝大部分时期成为文人画家主要的荟萃之地。

至此，议题确立了，于是明代的绘画批评家与理论家开始不断地讨论这些议题：浙派对吴派，宋画对元画，职业画家对业余画家——这些议题绝不相同，但在评论时却彼此勾连而几至密不可分。也就是说，如果把明朝初期与中期的绘画，看成是采用宋朝风格的浙派职业画家对抗师法元朝风格的吴派文人业余画家的局面的话，这样的

说法是非常不精确的。明代画史的二分说法到明末董其昌（1555—1636）提出"南北二宗"之论而达于顶点。我们只当这类的说法是一些尝试——试着去组织复杂的画史发展，并为这些评断加上历史仲裁——在此，我们会把这些说法当作区分画风潮流的一些方便而且具有几分真实性的分法，而且，在以下的讨论当中，我们也会试着指出，这样的区分在哪些地方的确厘清了真实的发展，而在哪些地方则有不当，或甚至有误导之处。我们将于第二章与最后一章讨论吴派；浙派则在这一章与第三章里探讨。但在讨论明朝画院与浙派之前，我们将先讨论三件明代初期的作品，它们各以不同的方式，显示出当时对马夏风格再度产生了兴趣。

第三节　洪武年间的绘画（1368—1398）

王履　通常马夏风格都与职业画家相联在一起，就此模式而言，元末明初的画家王履可说是一个有趣的例外。1322 年，王履出生于江苏昆山，研习医学之后，他便以行医维生，并且写过好些部医书。他熟读经书且擅长诗文。以一位画家而言，他无疑是属于业余文人画家的阵营。不过，听说他年轻时曾经研究过夏珪的山水，后来又学习马远。画评家称赞他"行笔秀劲，布置茂密，作家士气咸备"。[1]

明朝初年，当他大约五十岁时，王履登上华山顶峰。华山为陕西境内的高山，既是道教圣地，也是风景名胜，吸引了不少朝圣者与游客。这个经验对他来说，显然有如排山倒海，因而转变了他的一生与绘画风格。在华山，他见识了大自然的奇秀，这种美超越了所有他在艺术中所领会的美，于是他才了解过去习画的三十年里，他的作品从未自"纸绢相承"的人工制品以及"某家数"的认定归属中解放出来。后来有人问他的老师是谁，他回答说（有意回应宋代早期山水画家范宽常被引述的一句话）："吾师心，心师目，目师华山而已。"

忠于外在自然之真或内在本性与情感之真，这是与其他议题错综交合的另一个议题。文人画家倾向于后者，并尝试在他们的作品中展现出来。王履并非全然秉持第一种理念——按他的说法，介于真华山与画华山之间者，乃是他的目与心——但他坚持，忠于自然是形成一幅好画的基本要件："画虽状形，主乎意。意不足，谓之非形可也。虽然，意在形，舍形何所求意？故得其形者，意溢乎形，失其形者，形乎哉？画物欲似物，岂可不识其面？古之人之名世，果得于暗中摸索邪？……"

上引文为王履所画《华山图册》长序的第一段，《华山图册》是王履唯一存世（也是唯一见于著录）的画册，这里引用其中的两幅以为代表【图 1.1、1.2】。此段叙述直接而有意地反对盛行于文人画家之间的创作态度（可以比较汤垕与倪瓒相对的论述，《隔江山色》，页 185 及 190），叙述文字伴随了一系列的作品，而这些作品的风格同样

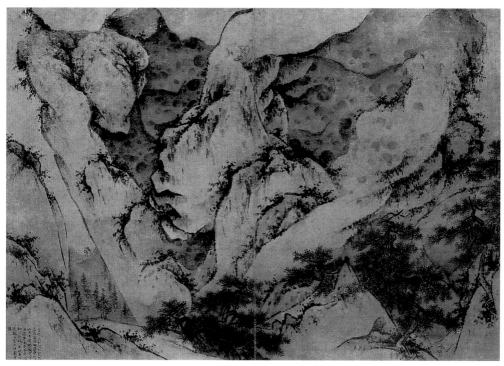

1.1 王履 取自《华山图册》 册页 纸本浅设色 34.7×50.5厘米 藏处不明

1.2 王履 取自《华山图册》 册页 纸本浅设色 34.7×50.5厘米 上海博物馆

是在嘲讽文人画家的主张——亦即哪些传统适合他们与同辈追随，而哪些画派又不适合——这种看法的出现绝非只是巧合而已。事实上，王履在另一篇文章《画楷序》中赞扬马远、夏珪以及其追随者，并且称他们是"画家多人"当中，他所特别尊崇的几位："粗也而不失于俗，细也而不流于媚。有清旷超凡之远韵，无猥暗蒙尘之鄙格。"在此，王履针对画评家对马夏一派所指控的缺点，提出辩解；同时，他对画评家所不能承认的马夏派优点，则是加以赞扬。[2]

这幅册页的风格一如读过这些感想后会预期的，显系承袭自范宽、李唐、马远与夏珪一脉。这正是王履在登华山之后，依据游山时所作的画稿绘制而成。该册原本有四十余开；到了十八世纪时，仅余二十开左右；如今可考的只有十四开。[3]

传世的册页很明显有各式各样的主题与构图；假如我们要把这种多样性归因于画家本身非凡的创意，并且注意到他不拘泥于既有的构图公式与类型，那么他想必会回答，他只是画他所看到的华山而已。然而，画册所见尽是岩石怪异地扭曲凹陷，造型有如乾坤倒挂，或许有人要问，实际的山水真是如此？

在其中的一幅册页【图 1.1】里，这样的岩块几乎占据了整个画面，只在两侧留有狭窄的山谷，可以看见旅人在山径中一直往上爬。王履是在传达出华山风景留给他的印象，以草图作为构图想象的起点。他的线条凝重，收尾时渐细，转折处宽厚；正是这些互相交错的折线，连同稀疏的皴笔，以及局部的水墨晕染，构成了岩石的形状及其里里外外的坑洞。树丛与林木长自石缝或长在大圆石与山脊顶上。把如此一片庞然悬壁全面地呈现在观者眼前，或许使人想起某些北宋山水，但王履基本上是独立于这些先辈的影响之外；比如，他和郭熙似乎都赋予山水一种超凡的内在生命，而较不着重描绘自然地质的效果，但是画中形体的生气便与郭熙不同。宋朝的山水画从未展现过这样大胆的线条——此乃元画遗产的一部分——也未曾如此自由地违反自然主义的金科玉律。尽管自己多次警告不要失其"形"，事实上，王履与同代的文人画家一样，尽情开挥了与日俱增的主观作风在当时所可能的限度。

另一张册页【图 1.2】描绘了蜿蜒的群峰与丛丛矮松浮于云海之上。这种烟山云树令人想起南宋的山水画，但是王履又不愿意囿于传统，于是在绘画中展现他个人视觉与感情经验的诠释。画面中间偏左可能就是画家本人，他正坐在山径上休息，凝视着刚刚走过的烟雾弥漫的山谷；然而，不管这个渺小的人影是谁，其以这样缩小的尺寸出现在山水画里，更能表现出画家对他周遭环境之辽阔的领会，如果王履采用了马远一派的典型画风，他就没有办法表现得这么好，因为马远一派会把人物放在前景，而且画大其体形，使观者无法不感到他的重要，并且隐隐缩小人物身后的景色，以配合其情感。

两件佚名之作 王履似乎很少或者根本没有追随者，旧有的传统继续主导画坛，而画

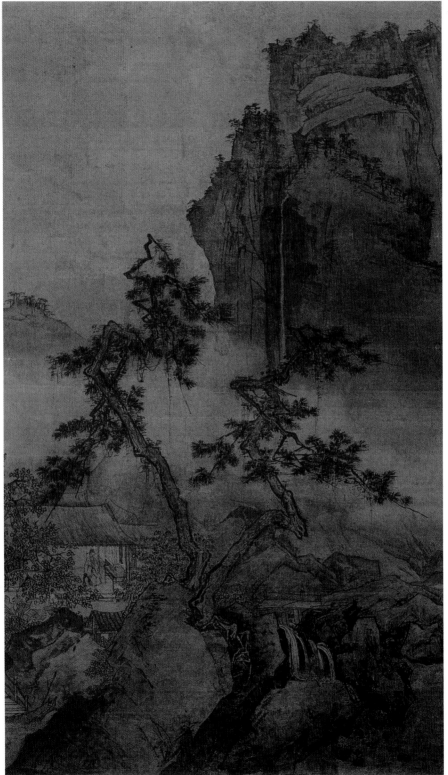

1.4

明人

松斋静坐

轴 绢本水墨

170×106.7厘米

南京博物院

作多专注于一般性而鲜少独特或个人性的主题。假如我们想要知道，当时一个较正统的马夏传统的嫡系传人会画出怎样的画来，则可以试着从一幅可能出自明初画家之手的《秋林远眺》【图 1.3】中找到答案。这是我们刚谈过的典型马远一派构图的好例子。两人有童子随侍坐在枝叶繁茂的树下，注视着微波起伏的水面上轻笼的雾气。含蓄内敛的笔法密切契随主题而变化；且水墨晕染巧妙，创造出光影流转的效果，使人想起孙君泽画石的手法（见《隔江山色》，图 2.13）。传统的对角线区隔仍然主导画面，但是这里则被调整成较偏重水平方向（前景）与垂直方向（右侧），垂直方向分化成几道斜线作突兀势，见于构图下方河流、山径、树木与岩石等处，导引视线曲折向上。这一切都只在平面上运动，完全不往深处移动；尽管画面左侧有意渗透进入邈远之处，却不像孙君泽画中那遥远的江岸，画面上并没有真正是很遥远的空间。然而，即使《秋林远眺》缺乏浪漫的南宋作品中那种萦绕心头的深度，其在重新捕捉此一类型最引人的特色上，却是当时少见的成功；例如，灵敏地呈现细节之丰富，笔法优雅，以及邀观者融入画中人的感情，并与其一起感受周遭的景致。

　　大约同时期的另一幅佚名之作《松斋静坐》【图 1.4】，更清楚地指出了这种风格传统在明朝所将采取的走向。构图的手法与前一幅类似，有强劲的垂直与水平元素，其间插入较短的斜线；画面以几何图形分割的现象，则更甚于《秋林远眺》。在均匀布满画面的色调中，墨色突然变淡而辟出凹陷的穴形空间，使得物形固着于画面上；它们不但与其他作品中所呈现的物形一样分明，而且也有凝重的轮廓线（如王履的画一般）。（此处可见一种特殊的线条矫饰作风，亦即在岩石轮廓线转折之处，使笔顿挫而稍微鼓起，这种手法也出现在王履，甚至是更早的孙君泽的山水画中；而且，这也成为日本画家雪舟几乎每绘必引的矫饰形式，可能与其余的风格一样，这些都是雪舟于1468 至 1469 年间停留在中国时，从浙派画家学得的。）这些轮廓线形成颤动、方折的律动穿越画面，显然受到线条运动本身法则的引导，更甚于对描绘自然物形的需要，给人的印象是大胆而非精妙细腻。尽管此画名为《松斋静坐》，书斋中孤独沉默的人物是一般隐居的象征，这幅画在气氛上却不安详宁静。描写岩石的皴笔犀利潦草，这种特性在孙君泽的作品中已经可以明显看到。

明初"画院" 　这两幅佚名画作之间的差异，以及第二幅画作所呈现的新趋势——画面更趋紧密与几何式的构图，笔法强调线条表现，其勾勒分明而劲健，以及随之而来的深度感的丧失——正可以指出这个画派在明初的走向，并且为我们将要讨论的绘画运动之中的风格议题与创意，预作提示。此一运动即所谓明代"院画"。如果我们从勾勒画院的历史背景着手，我们立刻会遇到"画院"本身的问题。有很多讨论（或许这个主题不值得这么多的研究）把焦点集中在质疑明代是否有"画院"——也就是"画院"

明初「画院」与浙派 ⋯⋯⋯ 9

一词是否可以适用于当时发生的任何现象。和别处一样，先去定义这个现象，然后说明其与隔代而相关或相当的现象有何差别，会比担心此一常用的名词是否适用，要来得有效得多。

南宋时期已颇具规模的"图画院"存在于宫廷的翰林院（学者聚集的学术机构）之中，当时许多优秀的画家都在图画院里任职。虽然元代有某些画家（如刘贯道）为宫廷服务，有些（如赵孟頫）则活跃在政府其他的机构里，我们已经指出，元代诸帝显然并未雇用一群画家来组织画院。到了明代，宣诏知名画家入宫，并给予官衔及俸禄，再度成了正式的体制。洪武帝时期就有一批活跃的画家。前文提及明初恢复了拔擢官员的考试制度；考中进士的学者便有入翰林院的资格，其中有几位是画家。不过这些人之所以被录用，也可能是因为其他的特长，如学者、书法家、诗人、星象家以及占卜人等。同时，建南京为新都，以及皇宫的营缮修复也需要壁画，而肖像画家必须描绘诸如功臣之类的画像，职业画家便因此而受诏入宫。我们从不同的资料来源所得到的印象是：这些画家不太有严紧的组织，各有各的技巧和风格背景，以因应皇帝及阁臣的需要或奇想。

这些画家包括一位马夏传统的追随者；盛懋的侄子盛著；一些人物画及肖像画的专家；以及一位元末苏州文人画坛的幸存者赵原。先前提过（见《隔江山色》，页146—147），赵原并没有幸存多久，皇帝认为他不够格做一个肖像画家，下令斩首。盛著由于画了道教仙人御龙图的缘故（这个主题被认为侮蔑皇帝），遭到同样的下场；另一位人物及山水画家周位，曾经制作许多新皇宫的壁画，也同样被砍头。周位有次曾机警地躲过了龙心不悦的灾殃：他受命于皇宫壁上画《天下江山图》，但却声称自己对整个中国的地理形势不够清楚，谄媚地说皇帝因经过无数光荣的战役，必对此了若指掌，所以请皇帝在墙上先打草图。洪武帝完成草图后，周位即俯首称其绝不敢碰触，以免破坏了皇帝的杰作。然而，如此机智之人最后还是"同业相忌以谗死"。

很明显地，当时整个情势并不适合如宋朝那样组织紧密而可称之为"画院"的机构出现。而且，这些画家并无足够的可信作品传世（除了赵原在元朝覆亡前的作品之外），使我们无法对洪武年间宫廷的绘画作任何详细的探讨。[4]

第四节 永乐年间的绘画（1403—1424）

洪武帝的指定继承人——他的一位太子——于1391年过世；因此，洪武于1398年去世后，便由他已故太子的十六岁儿子登基为帝。不过，洪武的另一子朱棣起于蒙元首都北京，挥军南下攻掠南京，翦除幼帝羽翼而夺权自为天子。他以永乐为年号，自1403年到他去世的1424年，君临天下。1421年，永乐帝迁都北京，而以南京为留都。

迁都北京有部分是为了应付北方蒙古人长期以来的威胁，为此，永乐帝发动了若

干次讨伐。他还将中国的势力扩及东南亚的大部分地区，并且策动了七次的海上大探险，多由身为回教徒的宦官郑和指挥。这些探险远达印度、波斯湾及非洲东岸，开启了一条新航路，且为中国贸易找到颇具潜力的资源与市场，并带回外国商品和奇禽异兽。不过，这么可观的开始并未持续很久，到了十五世纪中叶，中国即陷于闭锁的状态，此一现象一直持续至明末。开疆拓土与探险时代的结束，可能是由于儒家官僚和士绅阶层之中，同样的反商与民族优越感的保守态度所致，而这种态度亦可见于大部分的明代艺术中；因此，在论及明朝绘画时，值得加以注意。

保守南宋画风的延续　前面在讨论马夏山水画风的复兴时，我们可能制造了一个错误的印象，使人误以为这是南宋画院留给后代画家主要的遗产。事实上，马远与夏珪的画风自成一格，与基本上保守的画院风格迥然不同。这种风格在十二世纪初期宋徽宗（1101—1125 年在位）的画院中已经形成，并由十二及十三世纪的院画家承继之，同时，也为宫廷外的职业画家所绍续。虽然其中仍可分辨出个人差异和历史变迁，但这些画家（不论大小）的作品气味相近且表现目的一致的现象，却更甚于其他时期的中国绘画。

特别是在十二世纪末和十三世纪初期，院画风格达到了古典时期的巅峰，为以后数世纪的职业画家奠定了基本的保守作风和典范。在山水画方面，传统派的李唐可为代表；花鸟及动物画，见于林椿和李迪；山水人物或楼阁人物画，见于刘松年、李嵩和其他院画家的画作。同样的风格又见于宋末画家楼观的绘画里；而元朝宫廷画家如刘贯道（见《隔江山色》，图 4.6），也运用了这样的风格；我们将会见到，这样的画风于是成为明初"院画"的基本模式。后来，它又为十六世纪初期著名的周臣、唐寅与仇英一干苏州职业画家所援引，成为画风转变的起点。即使到了清朝的时候，此一画风仍是满清宫廷一些绘画作品的骨干，而且，此一流风还及于宫外，比如袁江的画风等等。数百年来，这种画风不断为人所习用，绘画的品质虽然不高，但仍维持了相当纯净的形式，其在各地方的作坊中师徒相承，由无数的二流画家所沿袭，他们以此风格作画，来提供悦人并富于装饰性的作品，不但可悬挂于厅堂家室，也能取悦品味保守的人士。这些作品数以千计地流传下来，其名款经常已被挖走，而被乐观的商人与收藏家错认为宋朝的名作，同时，也成为今天许多博物馆旧藏里最大宗的收藏品，关于这一点，只要花过几天工夫浏览过这些汗牛充栋的作品的人就能了解。对中国晚期绘画作任何艺术史式的处理时，必然会顾及革新运动与个人的贡献，而这其中非常重要的是：要时时记住潜藏着的保守风格。另外，也颇为重要的是，当一些技巧高超却无意于原创表现的画家，再次将这种风格提升至有意义的艺术层次时，我们也必须能加以辨识，一如明初"画院"即是。

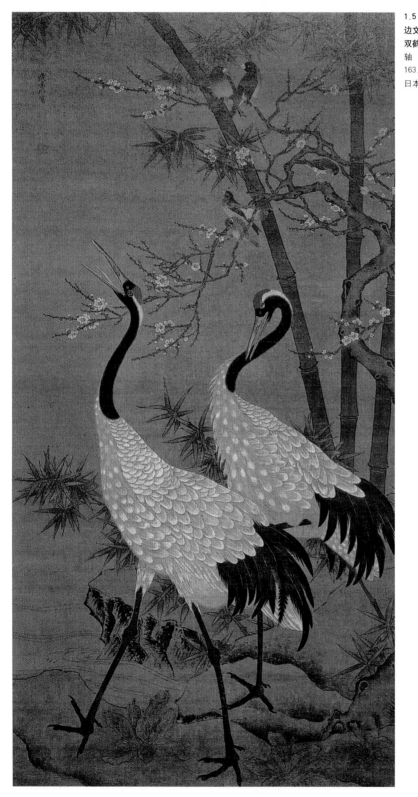

1.5
边文进
双鹤图
轴　绢本浅设色
163.5×86.6厘米
日本尼崎薮本家藏

边文进 文献记载少数几位活跃于永乐时期的宫廷画家中，只有边文进和谢环两位有作品存世可供研究。他们都是我们刚才所界定的保守画风的大师。这里将讨论边文进，而谢环则留在下一节里探讨。

边文进（又名边景昭）生于中国南部靠海的福建，并可能于此接受他早期的花鸟画训练。有关明初及中叶福建当地的绘画流派，并无确切资料可以说明，但有几位来自该地的画家在宫廷服务，他们留下的作品以及相关的记载显示：正当革新运动在北方几个绘画重镇进行时，还有一小股略显保守的宋代画风在福建流传。虽然还是缺乏详细的文献证明，但我们也可以推断：明代初期的统治者为了恢复蒙元以前的政治和社会制度，可能以提倡宋代画风为一种政策上的考量。他们之所以如此，可能也因为他们的品味保守，此外也因为他们既不需，也无缘去熟悉元代文人画家革命性的成就。不论原因为何，来自福建、浙江地方传统（主要是未受元代业余绘画态度所渗透，而继续遵循宋朝模式的那些商业倾向的传统）的画家在十五世纪上半叶时，不仅以其人数，也以其作品风格，主导宫廷绘画的表现，甚至到了十六世纪初期仍有巨大的影响力。

边文进于永乐时期进宫，奉待诏，任职于武英殿。此殿与邻近的仁智殿均坐落于北京皇城之内，是画家的作画之处；晚明一份资料记载武英殿内藏有许多绘画及书法作品，仁智殿则有不少的画坊，但这项资料并无法得到其他佐证。这两座宫殿是由宫廷的宦官机构所掌管，负责监督画家、书法家以及艺匠们的工作。然而，边文进的宫廷画家生涯可能是由南京开始；他著名的《三友百禽》纪年1413，现存于台北故宫博物院，[5] 题款指为成于"官舍"中，因而此时他应已供职宫廷画家，为前往北京之前八年。边氏于宣德（1426—1435）初期仍然非常活跃，而此时他已七十多岁。大约在此时，他因受贿荐用两位学者，而被除去象征官位的冠带，贬为庶民，皇帝之所以不予以重罚，乃念其年事已高。

边氏的《双鹤图》【图1.5】上有其落款及三枚印章，是他传世典型的作品。此画的规格与材质——以水墨和重彩画于绢上的挂轴——为院画的标准模式，其中盛开的梅花和竹子垂直地配置在一边，下有土堤，禽鸟则或栖或行，此一不对称的构图早已成为元代的正统模式（参见孟玉涧的作品，《隔江山色》，图4.12）。边氏大部分的画作都是以此一简单公式加以变化出来的，这套公式为明代数百位花鸟画家所遵循，数以千计的作品有怡人的装饰性，但通常都很平凡无奇。

我们很难定义边氏的个人风格，他只是直接而工巧地采用宋代勾勒填彩的方式来作画。不过，有点特殊的是小鸟的姿态，其头部或扭转强烈或拢首低垂，画家想要使其生动，却并不成功——禽鸟和高视阔步的双鹤，均未传达出孟玉涧画中禽鸟所具有的灵活感，因此，边氏笔下的禽鸟代表了宋代花鸟绘画中生气的丧失。边文进在此幅画或其他

作品当中的禽鸟和植物，似乎都经过人为安排，属于一种静态的表现，即使是利落的勾勒也无法使其生动。明代初期宫廷画家所作的其他题材的作品，同样也是静态表现，而这个画派稍后在风格上的试验，一如我们将会发现，似乎都是在运用某种方法来克服这个缺憾。

第五节　宣德画院（1426—1435）

在讨论宣德年间活跃于宫廷中的画家之前，我们最好先看看宣德画院（此后我们将不再以引号括示画院一词；前面已提过，我们无法证实明代曾有像宋代那样专门训练画家的组织存在，此处系以画院一词意指在那之后活跃于宫廷的画家）。宣德年间，国库紧缩，无法继续永乐时期大胆有为的开疆拓土，宣宗召回部署在东南亚的军力，放任蒙古人作乱，使得北疆情势恶化，并且停止了海上探险。先帝们耗费大量金银于建都北京及军事战役上，宣宗接手的已是一个通货膨胀的国家。一如三百年前的宋徽宗，宣德皇帝自己也是画家，但才分平平，善画动物，特别是花园里的猫、狗之类，他的画风想必对宫廷画家产生了一些影响；然而宣德画风走的是折中路线，因此很难推测他的影响到底为何。无论是通过刻意设计，或者松散的控制，宣宗在风格或美学上的主导势力无法与徽宗相提并论（前面已提过，徽宗为宋代宫廷院画奠立了全新的走向）。

宣德画院的大师多半来自保守的福建和浙江两省，并且接受了先前所描述的“基本”的宋朝画风的训练，但他们并不只是想立旧有风格于不朽，他们联合了另一位可能从来不是画院中人的大师戴进，为明代院画独树一格的绘画运动揭开了真正的序幕。相较之下，洪武和永乐两朝的宫廷画家所代表的，仅是宋元画家的余绪，并且很明显多是为了实际功能的考虑，而不是为了绘画本身而画；宣德画院的画家，或是其中某些人，则以宋朝画风（也基于少部分的元朝风格）为基础，但非墨守成规，从而开创了一波崭新而意义非凡的风潮。

谢环　与边文进同在永乐及宣德宫廷服职的另一位画家为谢环，字廷循（晚年以字行）。谢环生于浙江永嘉，所受的教育不只一般职业画家所学，同时也颇有文采。晚年更成为绘画鉴赏与收藏家，而且，据说他应某些场合而作的画，颇近似文人画风。[6] 他的宫廷生涯异常地持久而且显赫：宣德皇帝格外敬重谢环，并且让他“恒侍左右”以询问绘事。据一位明代作家叙述，谢氏每日都与皇帝下围棋。由于当时并无制度以奖赏或擢升画家，因此通常只给予他们纯粹象征性的名衔，尤其是拟似锦衣卫里的军阶，锦衣卫是皇帝的贴身侍卫。洪武帝于1382年设锦衣卫，有时皇帝利用这个机构从事政治监探及其他暗地的活动。我们不知道画家是否也参与这类的活动，但由于他们有些人为皇帝亲信，或许很有可能。谢环被封为锦衣卫千户，稍后又于景泰年间（1450—1456）升为指

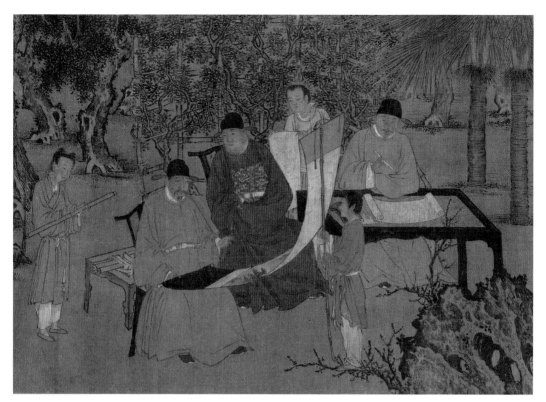

1.6　谢环　杏园雅集　1437年　卷（局部）　绢本设色　36.6×240.6厘米　纽约大都会美术馆（翁万戈旧藏）

挥。官阶擢升对他在绘画上的成就到底肯定多少，以及对于他亲近皇帝，结交显要与宦官（后者的政治影响力自永乐年间起大幅提升）的影响又有多少，我们无从得知。有些官员便抱怨画家不走公职擢升的正常渠道；十五世纪即有两位御史强烈批评皇帝只为了（在他人眼中的）一点雕虫小技，便给予画家高官，以及画家为了升职，而有争宠或贿赂等陋习；但此一批评不了了之。画家仍然继续得到热爱艺术的皇帝的宠信，所受的俸禄也远较宋朝院画家为多，有时（我们将会看到）画家还可以利用其地位，而得到额外的利益。

　　谢环现存最好的作品《杏园雅集》【图1.6】说明了他和达官显贵们的关系：画中描绘1437年春天于杨荣别墅花园里的聚会，杨荣为"三杨"之一，这三个人是当时最受皇帝信任礼遇的阁臣。[7] 三杨均出现于画中，另有七位文官，谢环自己也是其中之一。由杨士奇（1365—1444）与其他人所作的题跋中可以得知，当时聚会的情景以及参与者的面貌。

　　在我们所刊印的段落中，居中的老者为杨溥（1372—1446）。他和一位名唤王英的人（1376—1450）正在玩赏一幅立轴，由一旁的童子以竹棍挑起悬挂；在左侧的童子则正在解开另一幅挂轴。在这些人的右首，一位钱习礼先生坐于桌前，在摊开的

纸幅上举笔欲落，他翘首沉吟，好像已构思好一首诗词准备下笔。谢环因袭了在正式与官方肖像画中已经根基扎实的技法，以图画描述这些人身为朝臣的显赫地位，并赋予这些人以文人雅士的形象，告诉我们他们既是知识分子也是鉴赏家。也许他们真的是；但我们可能会想起其他时代及地方有权有势人物的画像——如王侯政要——一类的作品。将人物表现得不仅具有世间的权力，同时还很有知性与艺术的能力。这是他们想表达的人物意象，但也总是有"功成名就"的画家为了示好而来作这样的画。

画中人物的背后，紫藤正攀着竹架；旁边则有棕榈及丝柏树，前景有块湖石和盛开的矮杏树。在中间场景内，主要人物穿着厚重的朝服，饱满而厚实，连同其平静的面容述说着一种舒适的安全感，这有几分是真实的（高官的庭园门禁森严，他及友人可以浸淫在自古以来即有的怡情悦性的消遣之中，这当然也跟明代中国所能提供的太平盛世有关），也有几分是儒家所供奉的光荣古代的理想，其在现实中并不全然可行，正如南宋宫廷绘画与其现实环境之间的关系一般。

这幅画的风格正好配合所表现的主题——传统而无冒险精神，完全接受了南宋院画风格，只在形式上做了些微的改变。南宋刘松年及李嵩等画家的作品让明代画家得以如此切近学习，以至于在无确实的署名或其他证据下，有些画作究竟是应该归入十二或十五世纪，有时实在令人难以决定。在这幅晚期的作品中，岩石及树干的轮廓线有点怪，墨块和墨点突出于相近的间距之中，这是当笔画很有节奏地提顿所产生的效果；这样的线条勾勒正是明代初期大多数保守院画的典型风格。其物形紧密，区隔分明，井然有序，皴理凝重清晰。如此将画面疏密分明地予以划分，以作为一种构图的基本手法，可能源自于十二世纪初期的李唐，之后便成了院画的特色。

商喜　在 1426 至 1450 年，特别与这种紧密含蓄的画风息息相关的是商喜，他生于江苏濮阳，宣德年间应诏入官，最后被封为锦衣卫指挥。商喜作画的对象包括了老虎、其他动物、花草以及人物山水。在人物山水画方面，《老子出关》【图 1.7】是他很好的代表作，这张画并未署名，然其顶端裱有十五世纪晚期一位作家的题记，指出商喜就是作者。画中描绘了一则中国的"故实"，所谓"故实"乃是自历史或传说中，所撷取出来的鉴戒性的逸闻或事件，并且被大多数的明代院画引为主题。虽然如此，许多这类的院画乍看之下，却似乎只是单纯的山水，或是带有纯粹传统人物的山水。中国各个时期的画院、院画家（及其赞助者）都喜欢这类的绘画，相当于欧洲的"历史绘画"。

《老子出关》是描述东周的一则故事：带有传奇色彩的道家哲人老子坐着牛车离开了中国，想要前往西疆，将他写的《道德经》一书送给守关的尹喜。老子以传统凸额白须的形象出现，瑜伽式坐姿则显示出他清静至极的思想。尹喜手执官笏，穿着明朝官服跪于车前——画家不只是历史考证甚至连约略的古代风貌也不在乎。我们可以推

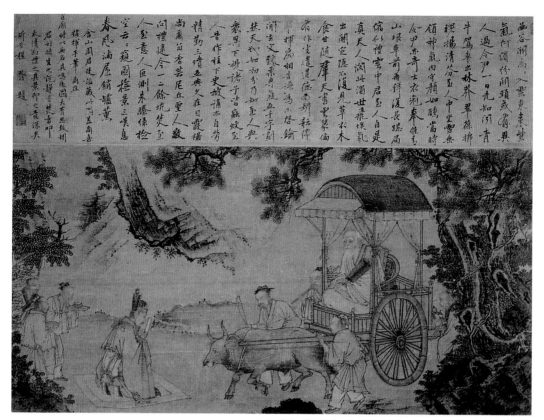

1.7　商喜　**老子出关**　轴　纸本浅设色　61×121.3厘米　日本MOA美术馆

测牛车也是明代的式样。擅长此类场景的职业画家多借着线条沉稳、巨细靡遗的勾勒，以造成精确的现象，至于其能否忠于史实或自然原貌，则无关紧要，这也是业余画家很少处理这类题材的原因，而且，往往也非他们能力所能及（请参较陈汝言的作品，《隔江山色》，图4.9）。商喜画中的山水元素和谢环作品类似，均以审慎勾勒且带有致密纹理的手法处理，同时也用来为人物营造一个浅浅的舞台。

石锐　此时另有一位保守的院画家石锐，浙江杭州人，于宣德年间应诏进入宫廷，奉职仁智殿待诏。据说其部分山水画乃是运用元朝画家盛懋的风格，采青绿山水的手法；此外，他也是"界画"的专家，所谓"界画"是对建筑物作严谨的刻画。在石锐现存的作品中有三幅"故实"画，以及以青绿山水呈现的两幅手卷和两幅立轴。[8]其中的一幅立轴可能是他传世最好的作品【图1.8】，上面有他的两枚钤印。

　　青绿山水源于唐代或者更早，直到宋代才被视为一种特殊的表现手法，甚至才有了"青绿"之名。此名取自青色与绿色的矿石颜料，是将赤铜、碳酸盐、蓝铜矿和孔雀石仔细研磨之后，加以胶合，用以涂染地表以及岩石部分。有时泥金（用如一般颜

1.8
石锐
山水人物
轴 绢本设色
142.8×74.8厘米
日本私人收藏

料，以笔敷之）也沿着岩石边缘与其他地方加上，以形成光影辉煌的效果；这种手法一名"金碧山水"。在宋代，特别是十二世纪水墨和淡彩画最盛行时，青绿山水即以一种复古的姿态兴起，刻意援引古代的画风；尽管如此，在当时，这种重青绿的设色方式，除了作为一种风格的表现之外，同时，也代表了中国自然主义绘画的巅峰。相形之下，元代的青绿山水则比较强调装饰性复古的成分，并以平涂上色和非常格式化的笔法，刻意地远离自然主义。

早期明代画院的青绿山水也和其他画风一般，以恢复宋朝模式为主，借着在画中提供足以安置屋舍并予人物回旋的空间，以及采用仔细而具有描述性的细节描绘手法，使得绘画在观者眼中显得有说服力，从而回复了一些自然主义的画风。为了达成这样的效果，为了重新掌握宋代的手法，明代画家必定有宋朝的实际作品为研习的对象。我们知道北京故宫博物院所藏传为十二世纪中期赵伯驹所作的巨幅山水手卷，在明初的时候系属皇室收藏，因为洪武帝在画上题了长跋，这也许就是石锐尝试作青绿山水时的一个重要范本。[9] 院画家风格的塑造，或者在进宫后风格上的转变与精练，其关键性的因素，在于他们可以一窥皇室收藏的古代画作。一般的画家，除非有个人特殊的渠道得见私人收藏的珍品，否则很难有机会熟悉以前的大师之作。

石锐这幅画在许多地方都追随赵伯驹的特色，但同时也反映出它自己的时代，中间也有元画的影响。青绿颜料并未如钱选的作品一般，是在轮廓线内平整或逐块地敷涂，但也不是像赵伯驹那样，系以微妙的晕染来塑造陆块。石锐画中的人物，则如赵氏手卷所见一样，散置于画面，或欣赏美景，或攀爬山路小径，或行向屋舍，或憩于室内；但当我们就近仔细观察，便能发现这些人物比较少有独特的面貌，而多只是因袭传统画法而已。山脊有如赵氏手法般上下蜿蜒，然于末端结束之处却比较平面，而且是正对观众。赵氏的构图是以物形层层排列加以贯串，但是石锐的树木、岩石、人物等等，则在大小与色调上或多或少有所统一，并且均匀地散布在整个画面上。我们若比较这幅画和孙君泽的作品（《隔江山色》，图 2.13），便可明显地看出画中构图元素的丰富，孙氏的前景布置与石锐类似，但整体而言，前者的作品要简单许多。这种过于修饰的倾向，以及人物建筑插曲式的处理方式，就是画院与浙派在巨幅山水上的特色。然而，他后来的作品为了寻求更大胆的表现效果，反而丧失了这幅画里可贵的洗练手法。石锐这幅作品可以视为明代复兴宋朝优雅的宫廷画风中，最真实最精致的表现。

石锐另一幅署名的小品山水【图 1.9】，以往未曾出版过，但却令人印象深刻。这张画以水墨和相当浓重的色彩施于绢上，呈现了近处的河岸以及一道远方的峻岭。前景水榭有三人围坐几旁，童仆在旁侍立；隔岸则有别馆坐落于丛树之间。在规模与设计上，不禁令人想起元代复兴北宋及更早期山水的构图：最近的地块已经位居中景地

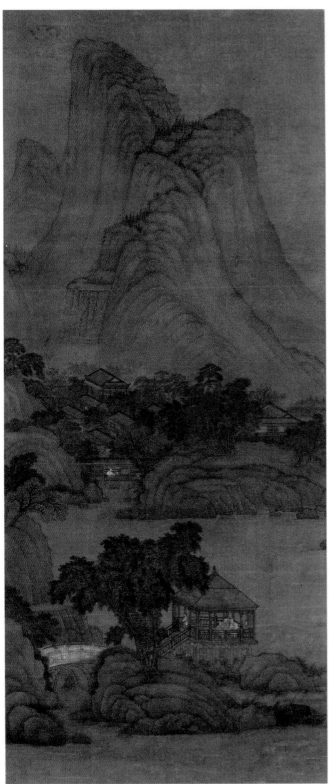

1.9
石锐
山水
轴 绢本设色
148.9×64.7厘米
巴尔的摩市沃尔特斯美术馆

带，并且也以河水隔开观画者；构图并无清楚的焦点；河岸及山坡则以源自五代与宋初的复古方式处理，系以规格化的平行褶纹来交代山石地表，同时结合了凝重、渐层的皴法。以这种画法营造毛茸茸的地表，或许令人想起王蒙的《花溪渔隐》（见《隔江山色》，图3.18）和钱选《浮玉山居》（见《隔江山色》，图1.12）中，那种概略式的复古画风，但如果将石锐的画与这两幅作品比较，立即可以看出石锐毕竟是院画家：他的画中没有任意或随兴的意味；没有业余画家略带刻意的古拙，也没有创意可以来扭转传统风格中的单调无奇。就像商喜的作品或石锐本人的青绿山水一样，这幅画纯净、沉稳、清晰可解，以富有触感的物形引起视觉感受，而不以物形背后任何的情感或意念来引发心灵感受。

李在　宣德时期画院两位为首的山水画家，乃是李在和戴进（就他曾为宫廷画家的身份而言）。李在生于福建，或许曾受教于地方上的画家。稍后因某些理由（文献上并未记载）而远赴云南昆明。文献接着叙述他于宣德年间奉诏入京，成为仁智殿待诏；然而，他一幅与夏芷、马轼（同一文献中也提及此二人）合作于1424年（此年为宣德帝即位之前两年）的手卷[10]，却指出这一年李在与马、夏两人已在京师，或许正在等待朝廷的任命。南京与北京的繁荣，以及这两个城市所汇聚的财力与赞助，势必吸引远地画家前来；当我们读到某位画家"应诏入宫"的句子时，事实很可能是画家自费前来京都，虽没什么名气却野心勃勃，或者画家应在京城为官的乡亲之邀而来，而后逐渐赢得名声，终于引起某些高官或宦官的赏识，而向皇帝进荐。也就是在这种荐任的渠道下，使得地域性的徇私（如乡亲）和贿赂之风猖行。这当然只是臆测，却可能较吻合实情，而非后代官方文献所作的理想化的叙述，以为只是皇帝风闻某位远在福建的画家的盛名，才诏其入宫，令其随侍于侧。

关于李在的山水画风，文献及现存作品一致指出他追循两个传统：一为郭熙画风，另为马远、夏珪的风格。但除了这个简单的观察之外，两者却大相径庭。画评家以为李在以郭熙风格来画较精练或谨慎的作品，而较疏放的绘画则是循马夏风格而作；然而，由他现存的画作看来，似乎正好相反。

李在以马夏画风创作的佳例，乃是他为上述1424年手卷所作的三幅画，其内容是描述陶渊明《归去来兮辞》里的情景。本书的附图【图1.10】系手卷的中段，描绘"临清流而赋诗"的情景。诗人坐在岸边松树下，举笔犹豫地停在空中，颔首微斜默思［如谢环画中书法家的姿态（图1.6）——这种姿态的表现与瞬间动作的捕捉，已成为院画人物风格的特色］，童子侍立于后，小心翼翼地，唯恐挡住了诗人的视线，并为诗人细心研墨。隔岸有两只白鹭。河岸则以水墨平顺地渲染，将河流优雅地划开，而后消失于远方的雾色中。

全作非常守旧，而且带有一种融合性的马夏晚期的浪漫风格。佚名画家的《秋林

1.10
李在
临清流而赋诗
取自《归去来兮》 1424年
卷(局部) 纸本水墨
28×74厘米
辽宁省博物馆

远眺》(图1.3)也是如此,唯其笔法较雕琢且精细。李在为这样的画风做了些有趣的调整。人物变大许多,树木既不细弱也不抢眼。宋画中这一类型的构图,甚至是《秋林远眺》亦然,前景的人物都被置于一隅,并凝视远方,将观者的注意力导引至山水以外。相对地,这幅画里的诗人形体较大,端坐于画面中央,周遭的山水景物则降为较次要的地位(诗人并非注视远方雾色,而是看着眼前的一对禽鸟);观者的视点很难离开画中人物。一旁童仆的姿态及动作都作了很写实的描绘,也使得画面没有这类风格中常见的神秘与理想的完美气氛(童仆的面部表情和身上起了皱褶的衣服,显示他是下层社会的人——后面一章我们会看到周臣如何在《流民图》中,将这种手法予以夸张地运用,以点明画中人物的社会地位)。李在这幅画述说一位乡绅的逍遥之乐,主题高雅,然而这张画本身和同一手卷的其他作品相同,都是属于一种世俗化的表现。这种效果有几分来自构图的明确,部分则因为人物以振颤的笔法,作较沉重而矫饰的描绘。毫无疑问,这种笔法试图重新捕捉南宋大家马远和梁楷的人物画风,但是南宋大家那种调和感性与力度的功力,则是李在所望尘莫及的(明代画家以这类较为凝滞之风学步宋风的做法,传到后世则包括了日本室町时代以及稍后狩野派的画家们)。

　　我们开始觉察到宣德时期宫廷画家所面临的困境：正值某些画家已经满足于沿用旧有的风格之际，另一些画家感觉有必要突破，但愿是因为他们体认到任何人若想要与宋代大师相竞赛，只原地踏步是一定会输的。然而，尝试新风格将会带来新危险。有了前朝元代大家的典型，这个时期任何画派里的出色画家，一定都朝着元代文人画家那种较具个人特色，且表现力较强的笔墨发展。然而，中国绘画史却提供了无数很有代表性的例子，说明受过严格技巧训练且笔法精确的职业画家，一旦要放松自己而加入业余画家的行列时，会有一些情况发生：这些画家无法轻易打破根深蒂固的那种严格控制笔法的习惯，也无法放松自己，让"笔随意走"，以获得一种笔触上的细微层次，及文人画法所特有的那种较轻松且有点任性的意味，反而是流于一种紧张的矫饰风格，其笔墨线条突兀而急于标新立异，似乎是因为过于明显地想得到生动的效果所致。于是，我们一方面看到选择画院风格虽妥当，但却流于僵化；另一方面，另辟蹊径却也危机重重——换句话说，一位画家要捐弃一种妥当且能取悦其赞助者的画风，所冒的不是普通的危险。然而，优秀的画家并不怕冒险，最出色的院画家也是如此；我们将会看到他们的实验是有价值的。而在了解了他们的困境之后，我们将对明代这一脉绘画的晚期发展，不论是其成功或失败之处，都会有更进一步的理解。

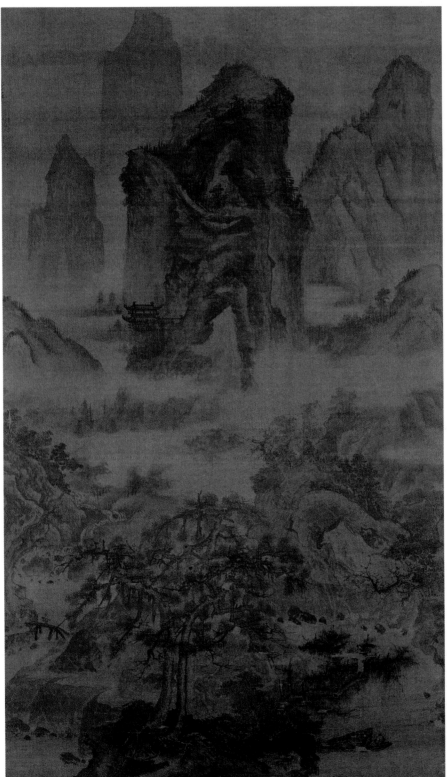

1.11
李在
山水
轴　绢本浅设色
83.3×39厘米
东京国立博物馆

李在最著名的作品《山水》【图1.11】，很能为我们介绍院画的新方向。这幅画并未标明年代，但必定展现了李在晚年的画风，当时他可能受了领导新方向的戴进的影响。与唐棣的《仿郭熙秋山行旅》（《隔江山色》，图2.18）以及这幅画所本的郭熙1072年《早春图》（《隔江山色》，图2.6）相较，立即可以看出李在的作品仍是以此结构为主的再创作。[11] 但这幅画所仿的对象，看起来比较像是唐棣或其他追随者的作品，而非郭熙的原作，李在可能从未见过《早春图》（然《早春图》为明初宫廷藏品之一，因此他或许见过也未可知）：例如山谷中通向庙宇的小径和唐棣画中相同，均位于画面中央偏左。在画面的右边部分，唐棣排入远山以阻隔视线深入，李在的远山更高高耸起，占满整个空间，一点也无隙可越。画中的山岳甚至失去了唐氏的浑圆感。而且，他处理这些复杂岩块的方式，既不如郭熙以有机的整体来表现，也不像唐棣将这些凹凸起伏的单元作排列组合，而是以平扁的形状互相叠置，再赋予简单的明暗对比以为区隔，小图形叠在大图形之上。在郭熙的主峰曲折深入峰顶的山脊，到了李在的画里，则只是平平地在山峰正面迂回上升。

所有这些手法代表了画家不再汲汲于经营虚实明暗的视幻效果；捐弃了这些，也就声明了李在不再是宋代画家，而开创了新风格的特色，李在的画也因此较唐棣作品更令人欣喜，他放弃了北宋的巨嶂式风格，而借着目标的明确以及半自发的气氛所赋予的雄浑物形，传达出一种自身的巨嶂风格。他也不在乎距离远近的定位，而以短而结实的造型单位互相连结，以造成构图的紧密；他并且满足于创造出了一种概括性的光影效果（这点极可能追随戴进的手法，因戴氏在这方面算是相当成功的），不再追求光影在个别物体上的流转。唐棣无法避开烦琐的装饰效果，李在则以更大胆而活泼的笔墨巧妙地避开，虽然丧失了界定物体形态的特性，却换来一种适意轻松的感觉。

在细部中看来更清楚的粗放笔墨（李在其他作品则更显著），正好指出为什么岳正（1418—1472）称其风格为"狂"。这样的笔墨使得画面上的一切呈现平面化，然就一种有趣的新风格而言，这种平面化的表现是可以接受的。这种风格带有点任性和脾气，但至少使宫廷画家多少从图像制造者的卑屈地位中解放出来，允许他们拥有艺术创作者的地位。在此，画风确定了画史：即使我们对明代宫廷画家的生平资料掌握得不多，却能由其画风明白地看出宫廷画家在宣德时期及其后声名日炽。而在提升画院的水准与名声这方面，居功厥伟的可能非戴进莫属。

第六节　戴进

戴进的生平事迹与环境，以及他对当代和后世画家的影响，近年来经过铃木敬的研究之后，已渐趋明朗。[12] 他于1388年生于浙江钱塘（杭州一带），可能跟随地方画家学过画。二十到三十岁期间，戴进曾进京（当时尚在南京）一次或两次。一份晚明的资料叙述了他于永乐初期进京的一段逸事：他的行李和搬运行李的挑夫一起失去了

下落，戴进于是凭记忆惟妙惟肖地画下挑夫的容貌，城里的人因而认出了挑夫，带领戴进到挑夫家寻回行李。郎瑛（生于 1487 年）为戴进作的传记（这是目前所知有关戴进生平最完整的资料）指出他和父亲于永乐晚期来到南京，父亲获任官职（文中并未指明是何官职）。虽然戴进已是一名不凡的画家，却仍未出名，即使靠他父亲的支持也没什么结果，于是便回到家乡继续琢磨技巧。后来他的声名渐扬，于是在宣德初年，大约 1425 年时，由一位福太监向皇帝进荐，福太监将戴进的四幅四季山水画呈给皇帝，以为御览。地点则在仁智殿。

有关这次御览的情形各家有不同的记载，但是却不约而同地提到戴进成为院画家特别是谢环，嫉妒下的牺牲品。郎瑛叙述谢环（如前所述，他是皇帝最亲信的艺术顾问）首先摊开春景与夏景的部分，称其画作"非臣可及"，言下颇为赞赏。但是，当他看到戴进的秋景时，却面有怒色。皇帝询问原因，他答道画中渔人"似有不逊之意"。其他文献对于谢环反对的理由则有较清楚的描述：谢环认为渔人所穿的红袍乃是士大夫的服装，并非一般渔人所能穿着。文士着官服而行渔隐生涯的形象经常出现于元画中，暗示高人隐士弃绝公众生活，以及耻于仕元的态度；也许谢环认为戴进画中有这种反政府的含义。

而当谢环看到冬景一图时，便更加证实戴进对朝廷有所不满：郎瑛的记述提到当谢环继续检视时，他宣称"七贤过关"（这则"故实"的起源不明，但显然是戴进冬景一画的主题）乃是"乱世事也"——七位贤者不满腐败无道的朝政而离开了国家，因此这幅画可以勉强附会成是对皇上以及朝廷的侮辱。宣德皇帝同意了这个看法并斥退画作；戴进至少在这段时间失去了所有进入画院任职的机会。郎瑛告诉我们，皇帝后来下令处决福太监（如果不是在明朝，这样的惩罚也许太苛刻，而明代只要略有犯上之举，处以极刑是很常见的），戴进和其门生夏芷则连夜逃回杭州以躲避官方追缉。

这段惨痛的插曲对于戴进的生涯有着重要的影响，不可轻忽，并且还须进一步地了解。如果认为这个事件不过是戴进与宣德画院人士一次短暂的接触，而没有留下任何后遗症的话，那便是一个很大的错误。铃木敬对于这个事件提出了一个颇令人信服的解释（可惜未加以发挥），认为是戴进和保守的宫廷画家（谢环是最年长、最有权势的一位）之间一次严重冲突的高潮，而且只是冰山一角。年轻的戴进与谢环背景相同，也是来自浙江，也学习同样的画风，但他已经（我们假设）展开了一种具有原创性的创作，可算是一位有潜力的对手；他虽不属于画院里讲究年资地位的阶层制度，却隐然有向画院挑战的姿态，很可能对院画家产生实质的威胁。据文献记载，当时对戴进怀嫉妒之心的院画家，可能不止在宫廷见过他的画；如同李在一样，戴进可能早已在京城寻求高层人士的赏识赞助，并希望有服职宫廷的机会，而他在杭州及北京赢得画名的艺术成就，也许早已使得院画家对他起了警戒之心。

有关戴进生平最早的资料，系由陆深（1477—1545）所作，他提到了这次的御览

事件："宣庙喜绘事，御制天纵，一时待诏有谢廷循、倪端、石锐、李在，皆有名，文进（即戴进）入京，众工炉之"，[13]谢环是此一看法最有分量的发言人，当场可能以渔人红衣和七贤主题来遮掩他更深的敌意；而他在皇上面前并不以风格却以主题来诋毁戴进，也暗示了新旧画题之间的另一道鸿沟。一直到这个时候，宫廷画家还投注大量的心力来描绘特殊的主题：历史上的、传说中的，或者当代的（如商喜留下的一幅巨画，描绘的便是宣德皇帝及朝臣狩猎的情景）。他们理所当然地认为自己的作品和宋代院画相同，会被评为能"正确无误"地描绘所选择或指定的主题。而这个传统中后来的画家，并不那么关心这类的主题，以及是否能够正确地描绘。这种转变似乎由戴进开始，他早期的作品有时还包含"故实"的题材，然而，在他完全成熟的作品之中，即使还可见这类的题材，却已少之又少。

戴进回到杭州后，藏匿在佛寺里，并为寺院作画谋生。但他仍未逃过谢环对他的憎恨，谢环甚至雇用密探来搜寻他，戴进不得不远走云南，来到了一位爱好艺术的贵族沐晟（1368—1439）府中任职。受到沐晟喜爱的另一位画家是石锐，相传石锐有一次赴沐府做客，看见许多幅戴进为沐府所作的门神画，甚为佩服，并肯定地指出作者必为同乡（石锐及戴进均来自钱塘），于是便邀请戴进到其家中做客，并款待他一段日子。戴进在北京宫中的那段短暂时间里，石锐想必对他并不存敌意，或者后来有所悔悟，因而变得宽厚多了。

而后，约于1440年左右，戴进终于回到了北京。[14]1435年，宣德皇帝驾崩，由当时年仅八岁的太子继位。此时当权的是"三杨"（谢环于1437年的画卷中曾经描绘过，见图1.6）以及稍后一名叫做王振的宦官。而戴进得到了两位大臣杨士奇（1365—1444）和王鏊（1384—1467）的赏识与支持，他们都认为戴进足以与古代大师平分秋色。郎瑛记述这个时期戴进的生活"循循愉愉"；人们不但乐于交游，而且纷纷想要他的画。没有证据显示戴进进入画院——事实上，从宣德到成化年间（1435—1465），宫廷画家的许多动态都难以查证，即使就其最广泛的定义而言，有没有画院都是个问题。但戴进当时的赞助者都是朝中位极人臣之流，而且，可能他也是京城里最受尊重且最具影响力的画家。然而，杜琼（我们将在下一章讨论这位业余画家）告诉我们，戴进"晚乞归杭，名声益重"。1462年戴进于杭州去世；许多文献记载他死于贫困，但却未说明原因。

戴进的现存作品中只有少部分有纪年，因此不管我们循的是何种发展路线，都必须以风格为基础。很自然地，我们会先从他忠实追摹马夏风格的画作开始，因为他极可能在年轻时代就在钱塘学习过这种画风，并常常于早年作品中练习之。他的许多作品可能都是这个时期所作，其中有一幅山水人物画【图1.12】最近由克利夫兰美术馆购得。和这一章里介绍的其他画作类似，此画的构图折中了宋末带有流动空间的对

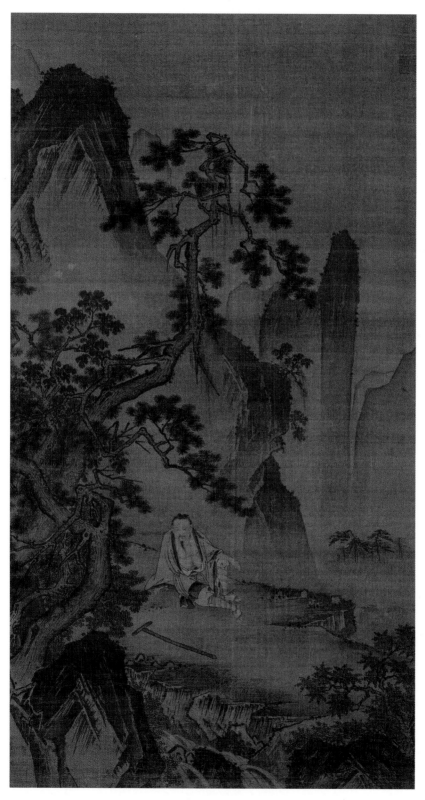

1.12
戴进
颖滨高隐
轴 绢本浅设色
138×75.5厘米
克利夫兰美术馆

角线画面，以及一种新的趋势，也就是把焦点放在画面中央，其余部分则环着焦点错置，以绵密甚至是紧凑的方式铺排至画缘。画中的主题首先让我们想到了马麟1246年的名作《静听松风图》，[15] 部分场景（包括树木与岩石）都和马麟的画类似，只是不像马麟刻画秀润，而是代之以明朝较刚硬且方折的笔法。四周树石所围绕的画中人物被框得不甚舒适——因为树枝向内冲着他而来，皴笔像钉子般的削平河岸，且崎岖不平。画中人物是位疲惫的旅人，不怎么优雅地伏坐在小径上，以右手撑着休息，扶杖则硬生生地搁在面前，往外看着观者。他的头部缩拢在双肩里，姿势未经美化，似乎声明自己是明代之人，却居住在，或路过一个有点不太对劲的宋朝世界。姑且承认戴进不可能有意如此表现，我们还是可以在这件看似追随宋代艺术理想的作品当中，感觉出些许的理想幻灭感。

何惠鉴最近提出这幅画另有一个更特定的主题。他注意到戴进这张画和另一幅《渭滨垂钓》[16] 在画幅尺寸与风格上有相近之处，于是推测这两幅画可能都属于戴进一系列描述传说中有德隐者的作品。太公望隐居垂钓于渭水之滨，周文王前往拜访，邀请他入朝辅政，太公望傲慢地予以拒绝。何氏指出克利夫兰美术馆那件作品中的人物为许由，许由是另一个更模糊的古代传说中的隐者，当他听说帝尧将禅让帝位给他，不仅回绝而且还清洗双耳，以涤除此一不洁讯息之污。另一回，许由则曰："沧浪之水清兮，可以濯吾缨；沧浪之水浊兮，可以濯吾足。"在克利夫兰所藏的画作中，戴进明显地描绘出人物的缨和足，这一点可以支持何氏的推测，而戴进受到谢环抨击的两幅作品，可能表现的就是相关的主题（意即隐退以避免和官场牵扯），就此可能性看来，这个推测就特别有趣了。如果我们能以谢环1437年的《杏园雅集》为例，谢氏的赞助支持者大多为朝中大老与公卿王侯。或许从以上的作品看来，戴进早期的赞助者并非官场中人，而他们在画中所找寻的，乃是某些奉承的暗示，亦即他们离开官场乃是出于自愿。但事实真是如此吗？我们只能猜测，谢、戴二人的画作，清楚地表达了他们对仕宦一事的对立立场，而对于活跃于京城的画家而言，这种主题的选择自然是与其赞助者的社会地位息息相关的。

戴进另一幅以山景为背景，描绘禅宗前六位祖师的手卷，也是一部较早的作品，虽然题款指出，此乃为赞助者或友人普顺而作，但可能是完成于他为杭州佛寺作画期间。这件手卷的卷首是始祖达摩坐在洞穴里面壁沉思【图1.13】。立志拜师的慧可（后来的二祖）伫立于达摩身后，雪深及踝。达摩视若无睹；过了一会儿，慧可为表明自己决绝认真的心意，引刀自断左臂以明志。要讲这则故事，雪舟绘于1496年的作品自然是最好的说明，我们已经提过，雪舟的画风和主题大多来自浙派画作。[17] 雪舟的画虽然较为简单，但构图十分类似；可能是以戴进的画为本，或两者都根据另一张古画。

1.13　戴进　达摩至慧能六代祖师画像卷　卷（前段）　绢本浅设色　39×220厘米　辽宁省博物馆

对于那些习于雪舟素朴不苟画风的观者而言，戴进的画可能就显得热闹，甚至有些杂乱了——戴进一一描绘了达摩洞内的摆设，甚至有一根竹制的导水管将水引流至一口大缸，上面还挂着一条毛巾。崇高的主题又以世俗的层次表达，很难想象这幅画在精神上是如何地远离我们所熟知的禅画。树木和岩石的轮廓线条正代表了前面所提到的紧劲的矫饰风格，受过严谨院画训练的画家一旦想借着书法线条的创新，来摆脱根深蒂固的僵硬风格，便很容易形成这样的现象。戴进这里对于线条的处理甚至到了一种荒谬的地步——这是画家在全面抛弃腐旧风格之前，所常有的现象——明初最保守画家的线性风格在这里被戴进以点列方式取代。除此之外，山水物形倒是与前面那幅画颇接近，若按理想的断代来看，《山水人物图》必然完成于这部《达摩至慧能六代祖师画像卷》之前，它们都是戴进风格完全成熟以前的作品。

戴进生平资料过于不一致，以至于他在风格上的重要转变无迹可寻；例如，我们就没有任何讯息得知他究竟是否看过，并研习过哪些古代大师的作品。但在赴京途中，以及逗留于沐晟府上期间，他应有机会得见宋元大师名作，以扩展其对于风格的运用，而他在浙江画坛声名日增，必定也使他得以一窥当地收藏。戴进一些存世的作品显示，当他与生硬的宋代画风决裂时，受到了较保守的元朝画家的启发，特别是盛懋、吴镇和高克恭；前两位自然也是浙江画家。谈及戴进有关元画风格的尝试，我们且来看看他的两幅作品，它们的位置是有些外于我们所能设定的发展轨迹，难以（哪怕只是暂时的）归入戴进绘画生涯中的任何一个特定的阶段。

其中一幅是纸本水墨浅设色的立轴，题为《听雨图》【图 1.14 】。戴进自己在画的右上方题上画名，后面则有"钱唐戴进写于玉河官舍"的字样。玉河位于北京城西

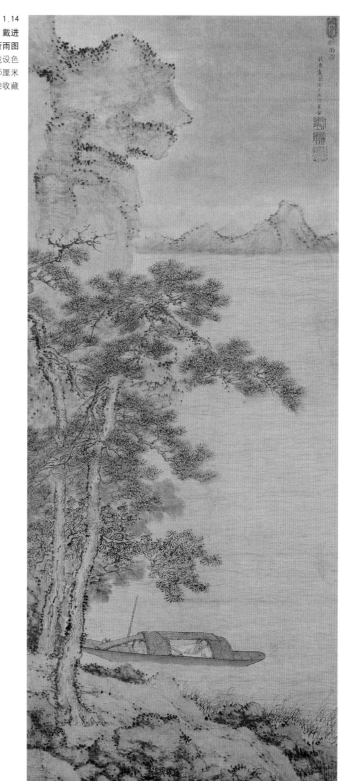

1.14
戴进
听雨图
轴 纸本浅设色
122.3×50.5厘米
日本杨镇荣收藏

郊；这张画必定完成于戴进居留京城之时。其构图和母题显然是以盛懋风格为本（可参较盛懋的《秋舸清啸》，见《隔江山色》，图2.10）；前景与远山非常相似，而船只置于河岸和悬垂下来的枝丫之间，也与盛懋的处理方式相同。事实上，除了左半面垂直、右半面水平的构图（参考图1.18）稍微透露出作品年代以及画家的手笔与品味之外，此画追摹盛懋风格算是十分成功的。

明初画院或院画家摹仿盛懋风格并无任何稀奇之处；我们已经提过，盛懋的侄子盛著为洪武时期的宫廷画家，许多存世明代早期的画作也证实了盛氏风格确曾为当时的院画家所采用，只不过变得较为硬板而已，他与高克恭的山水手法，可以说是当时院人普遍不取元人风格中的例外。然而，戴进运用盛懋的风格却是清新而直接——这应该是戴进对盛懋原作极为熟悉之故——而且没有典型明代作品所流露出的怪异的矫饰表现。戴进笔墨柔软敏锐得就如盛懋一样，不仅重现了原作的形貌，而且还有盛氏的表现本色，让人注意到画里的景致和诗意，反而忽略了画风。一位男子躺在船中，上面有织篷蔽雨，他则聆听着雨点打在水面上的声音。在画中，雨并没有被直接画出，仅以淡墨刷染的昏暗天空及荡漾的水面来提示。

另一幅《长松五鹿》【图1.15】的问题较多，争议性也大。这幅画并未署名，但上面有文徵明（1470—1559）的题记指出此系戴进所作。此作的真伪与优劣一直为人所质疑，很少出版或有人讨论。部分问题来自如何辨认该画所追循的风格传统，以及为什么一位浙派大师会画出这样一幅怪异的画。事实上，其风格源自高克恭，高氏1309年的山水作品《云横秀岭》（见《隔江山色》，图2.1），虽在整体效果上和《长松五鹿》不尽相同，却为后者的基本构图及某些母题提供了一个参较的画例：一道河水将前景切为两岸，岸上有树木生长；中景则是棉絮般的雾霭（画中则代之以大一号的树木与拉近距离的山岭）；山岳的造型是削直的圆顶山峰，高克恭画里的山峰已由深陷的隙缝劈开，戴进的山则很少结成一整个块面。许多师承高克恭的山水作品可以引来填补这两幅画在风格方面的间隙；[18]也证实了文献所叙述：业余大家高克恭的传人到了元末以后，有些令人惊讶，竟大多是院画家和其他的职业画家，反而不是文人画家了。

在戴进画中出现了五只带有棕斑的白鹿于松林溪畔饮水。鹿在中国为吉祥的象征，因为与意指福气的"禄"谐音。文徵明的题诗即强调这幅画的象征内容，其中提到"麋鹿为群五福全"与"平地有神仙"等句，这可能是受邀题咏于某位高官的寿宴上，以为祝寿之用。画中的山岭虽然脱胎自高克恭的沉重山岳，但戴进似乎有意造成世外之境的印象，使其飘飘然地似乎没有任何重量。高克恭原来在斜坡边缘的横点，在此被戴进转化为拖长的草草笔触，积成一排又一排，布满在画面上，仿佛是丝线织在山峦绵长而且波动的轮廓上一样。戴进以同样卷曲的轮廓线来描绘云朵和山顶，看起来朦胧模糊。更有甚者，他制造出摇晃的律动、不安的线条交织

在一起，以及明暗流转，来去除画面的实质感。高克恭以出奇柔软但较静态的物形呈现出稳定的构图，戴进（如果这张画真是他的作品）则表现了闪晃的山岭，流动地纠结在一起的松树，变化万千的雾霭，以及似乎是天上下凡的神秘之鹿。以此而言，这幅画被归为戴进，实亦当之无愧；在更多正面或反面的证据出现之前，文徵明对作者的确认是可以相信的。

上面所讨论的四幅戴进作品，都早于或在他典型的成熟风格之外。戴进留下了足够的作品，且其风格一致，足以清楚地定义这样的风格，并且观察此一风格是如何自早期较刚硬、紧密的风格发展出来，而为整个浙派画风树立了一个方向。一张署名的巨幅山水【图1.16】是个很好的讨论起点。三个人坐在临溪的室内，而另一人沿着河边小径向屋舍走来。在画面的下半部，构图大致对称而且相当稳定，然而上方高耸的绝壁其位置与书法却抵消了这种对称与稳定感。由于画中一些风格特色对于浙派晚期的发展有极大的影响，因此我们现在便可以来确认它们，而我们首先遇到的是〔或者有些是第二次见到，因为在李在的《山水》（图1.11）当中已经提过〕：

一、人物相对于景物的比例，既不像巨嶂式山水画那么小而不醒目（参照石锐和李在的作品，图1.9及1.11），也不像描绘叙事性或逸闻中的人物山水画，是以人物作为视线的焦点（请参照商喜与李在的作品，图1.7及1.10）。戴进画里的人物尺寸够大并且数目也够多，所以得使景物生动起来，但尚不足以主宰整个画面；山岭则依着树木、楼阁和瀑布等的大小减成适度的比例。简而言之，这种比例与元画较为接近，而比较不像宋代画风。

二、整幅画以大块的造型单位构成，但不相为主从；各个单位在形状上相互衔接且彼此呼应，以求统一。而统一并非依靠明确的空间关系——戴进画中很少有远近之分——也非靠着力道的流转或物形的传递，而是源于良好的画面组织。

三、山水岩块，特别是画面上方的岩块，并未处理成真正的立体或有触感的造型；在塑形或描摹肌理时，画家并没有使用耐心重复的皴法。相反，戴进运用渲染以及淡墨大笔重叠的笔触，来造成一种光影的印象，他借着岩块向阳和背阳面的区分，来呈现岩块的实体，并以高光（即在渲染中的留白部分）以及代表沟壑的墨笔，来呈现风吹雨打不规则的石面。

四、山水物形以动感的方式表现；它们如元画中所见一般地相斥相依、犬牙交错，或从某些定点悬垂下来，因而造成一种不稳定的效果。

五、所有这些都以活泼的笔法完成，表现了某种类似元末文人画的即兴风味。轮廓线流畅曲折地流过表面，以草草的分叉笔法取代了皴笔。戴进冒险进入一个迷人又危险的风格领域，而这乃是我们所提及元画将静态块面转换为流动韵律的手法；戴进的尝试相当谨慎，却在许多方面极为成功。这样的作风给观者一种快速、运笔从容的

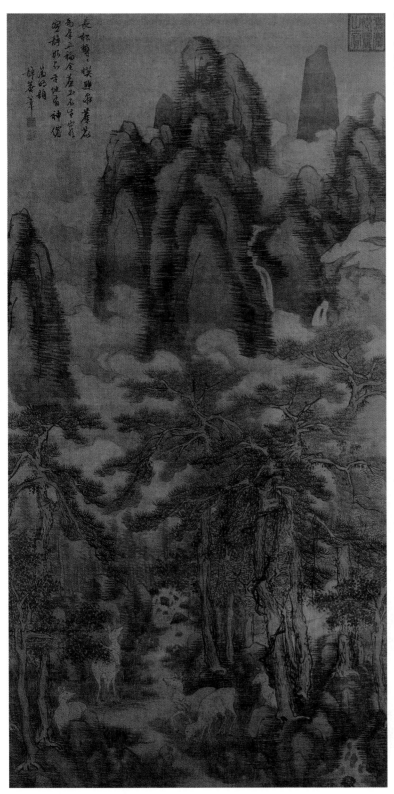

1.15

（传）戴进

长松五鹿

轴　绢本设色

142.5×72.4厘米

台北故宫博物院

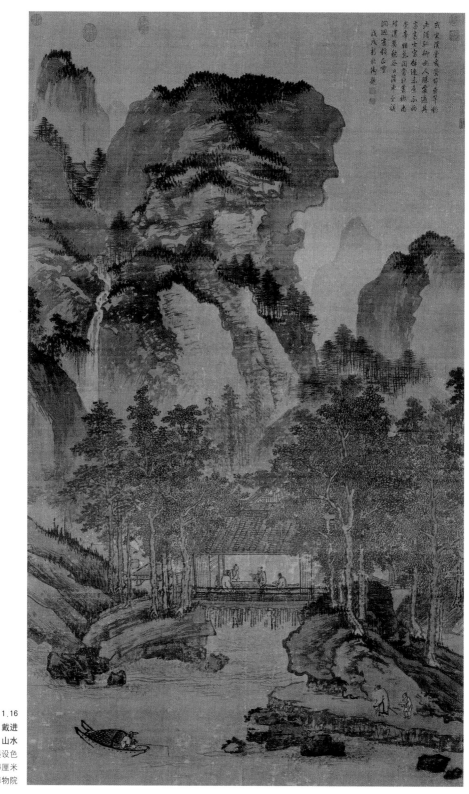

感觉，使人在视觉上参与了画家创作的过程；而且也使画家得以用更短的时间来完成一幅作品（因为那种迅速，无疑即是创作时的实际笔触），但其画面形式的强烈或装饰性美感，仍不逊于他以较费力的老方法所完成的作品。

李雪曼（Sherman Lee）指出了另一个描述这种新画风的方向。李氏论画（在谈及元画脱离宋法时）认为元人的画面不像是以传统那种方法画上去的，而是"写"上去的。[19] 戴进的这种图"写"，是以行书甚至草书率意表现的。这种笔法的极致表现，同时也是他最出色的作品，可以见于现存弗利尔美术馆的著名之作——《秋江渔艇图》【图 1.17】。此作明显地受到吴镇的影响：其中漫画式的粗线描法，以及伸向远方的芦苇沙渚的画法，大胆地将船只以斜角的方式置于河上，并在一些段落中将这些船只布满了画面上下，有如吴镇 1342 年的《渔父图》（亦藏于弗利尔美术馆）。[20] 然而，虽然借用了这些风格特征，戴进画中的环境背景却和吴镇的作品有着根本的不同。

戴进画里的渔人并不像吴镇所描述的文人隐士那样，乃是坐在河面上静思默想；起码有些渔人正忙着捕鱼谋生。其他则是用篙撑着渔船，坐在船里群集闲谈，或者聚在岸上饮酒，妻小则围绕在旁边。人物都非常生动，不论是姿态（转头、屈膝）或画法（短而急的笔触）皆然。画中其他部分的树木和岩石也同样生动，但较少以动态的物形表现，而多出之以遒劲的笔力。戴进这幅画表现出一种无拘束，甚至是狂放不羁的风味，然而，闲适的表面下有严谨的技巧训练为之支撑，使他不至于完全失去控制；画面有自然随兴的效果，但事事物物却又安排得当。戴进在疏放和法度之间达到了完美的平衡；后来的画家很少能如此成功地达此境界。这幅手卷的运笔劲健而明快，可能会被过于挑剔的文人画评家认为过分炫耀，然就今天的眼光来看，此作乃是大师光彩夺目的杰作，说明了戴进无论是在率意之作或刻意之作当中，都能够发挥出个人淋漓尽致的技艺，有的时候，甚至还能更上一层楼。

除了一幅纪年 1452 的有棱有角、描写严冬的山水画之外，戴进现存少数有纪年的作品，多集中在 1439 至 1446 年之间。它们都属于同一个时期，大约是戴进后来重返北京的时候，此时他自信满满，以种种运用自如的风格创作，工作既不花时间也不耗损其创造力，为的供应当时新增加的爱画人的需求。纪年 1445，藏于上海博物馆的立轴，以及纪年 1446，现存于柏林博物馆的手卷，均以率直的"快笔"画法来表现传统马夏画风的母题。

戴进最为人称道的是两幅纪年 1444 的立轴，分别描绘秋天与冬天的景色，它们是一系列四季山水画中的两幅，如今只能见之于一部日本出版的旧图录之中【图 1.18 及 1.19】。这两幅画十分漂亮，带有强烈的装饰画风，但却少有旧式院画的痕迹，且它们所展现的风格与好坏无关，这种画风后来成了新院画的基础。画中构图可能是戴进所

1.17　戴进　秋江渔艇图　卷（局部）　纸本设色　46×740厘米　华盛顿弗利尔美术馆

自创（请参照其《听雨图》，图1.14），而为后来画家不断地学习摹仿。《秋景图》【图1.19】中悬崖高高耸起，与画缘同高，树木与灌木丛生其上，山崖下则置一渔舟，在悬崖之后只往深处画了一些横线，以与主要的垂直线相交。这种构图的相关变形被后来的画家如张路所习用。《冬景图》【图1.18】同样以岩石、树木及山峰堆积在左侧，以强调垂直部分；河流延伸到右方高处的地平线，前景的一群旅人由河岸过桥，而远景的一艘船只与远方河岸，则形成全画仅有的景深提示。这两幅画均以如此简单之设计造成画面空间的深度感，但并非以北宋理性的画风或南宋视觉的技巧来达成，而是根据存在已久的成规，此法因为大家所熟悉而奏效。同样地，画中此起彼落且枝叶蔓芜的树木，也为构图提供了丰富的肌理变化，否则便会失之僵硬而无生气。

笔墨与画家所描绘的实物极敏锐地互相契合：秋天的树木柔软，而冬树短硬僵直；岩石轮廓沉稳，船只和人物则紧凑明快；每个地方均带着适当的张力以达成其效果；清晰而准确，没有后来摹仿者常见的那种拖泥带水或生硬的毛病。在这些优点之外，当我们再加上吸引官场中人及京城居民的田园乡愁主题之时，便可以轻易理解戴进为何如此受到欢迎；单就这两幅秋景与冬景图，便证明了他是实至名归。

以后的中国作家推崇戴进为浙派的创始者，浙派乃以其家乡浙江省来命名，戴进起起落落的画家生涯便是于此开始与结束。许多后起的画家及宫中画家等等，都是戴进的追随者；这些人可否被称作一个画派，又是一个有关名词定义的问题，花时间

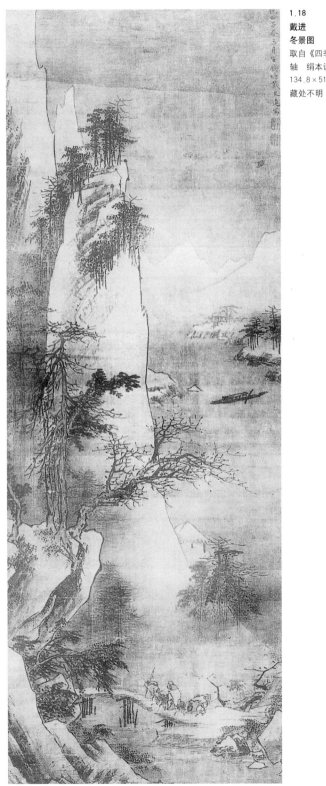

1.18
戴进
冬景图
取自《四季山水》 1444年
轴 绢本设色
134.8×51.5厘米
藏处不明

1.19
戴进
秋景图
取自《四季山水》 1444年
轴 绢本设色
134.8×51.5厘米
藏处不明

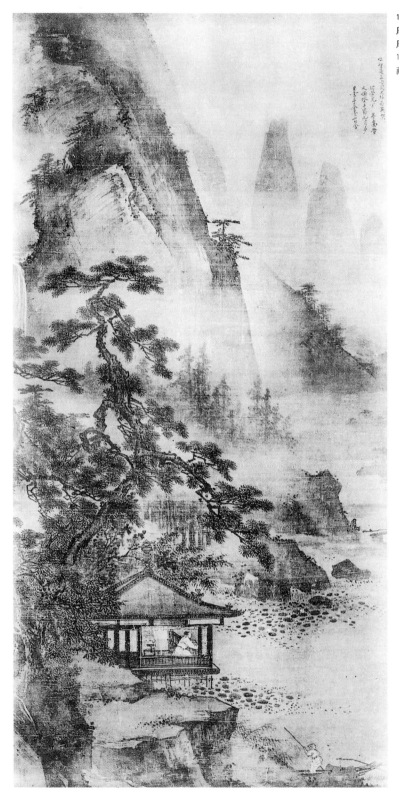

讨论似乎是得不到什么结果（本章一开始我们便提到，所谓的"浙派"已被扩大使用，包括宫廷画家以及风格相同的这一群，其中有些既不来自浙江，也不师承戴进）。这个画派（不管我们怎么称呼）的衰颓（我们将在下面的章节里探讨）也影响了戴进的声誉。戴进生前及死后不久，被许多人誉为当代最好的画家。陆深稍早提到："本朝画手，当以钱唐戴文进为第一。"郎瑛也说道："先生殁后，显显以画名世者，无虑数十，若李在、周臣之山水，林良、吕纪之翎毛，杜堇、吴伟之人物……；各得其一支之妙。如先生之兼美众善，又何人欤？诚画中之圣。"然而到了十六世纪，推崇他的人多少作了些保留，或说他为"院体中第一手"，或者认为他只是一位较多才多艺的院画家，画风融合宋元又兼长于业余与职业画家的传统而已。

　　另一位极具影响力的文评与画评家王世贞（1526—1590），则如此描述戴进："钱唐戴文进生前作画不能买一饱，是小厄。后百年，吴中声价渐不敌相城翁，是大厄。然令具眼观之，尚是我明最高手。"不过，当王世贞进一步为戴进辩护时，也不免流露了某些偏见：他提到当看到戴进一系列的七幅山水画时，误以为是出自稍后的文人画家沈周（沈周被推崇为吴派创始者，就如戴进是浙派的创始人一样）；王世贞说这些画"无一笔钱唐（即钱塘）意"。[21]

　　戴进死后约一百年，他所属的传统面临了几乎是一面倒的非难，人们已经很难对他画艺的推崇进言。到了晚明，其间的争端更呈现两极化，并成为一种教条式的言论。例如，后代评论家中最具影响力的董其昌，也许无法完全漠视戴进出色的表现，所以对他的评价只好含混其词；但更晚近的画评权威（如谢肇淛，大约1600年前后）则将戴进归为备受轻视的"北宗"一派，并极诋其作品"气格卑下"。

第七节 "空白"时期的绘画（1436—1465）

　　明宣德后至成化之间（1436—1465），有关宫廷画家的资料记载极为有限。谢环此时依然在世，可能景泰年间（1450—1456）仍勤于绘事，林良（我们稍后将介绍）也大约于这个时候入宫服职；但大体而言，这个时期可说是一片空白。同样的情形也发生在为宫廷御用而烧制的青花瓷上；因缺乏有年号可资断代的瓷器以供研究，明代瓷器的专家便称此为"空白时期"（Interregnum）。一般对这个现象的解释是：为了发动对蒙古人的战役（1449年蒙古曾大败中国），明代的经济社会因而凋敝不堪；虽然这个论点近来曾遭怀疑，[22]但皇室对于艺术的赞助似乎已大不如前，此举事关重大。

　　周文靖　此一阶段末期的唯一一幅年代可考的作品乃是周文靖于1463年所作的《周茂叔爱莲图》【图1.20】，描绘十一世纪哲人周敦颐（1017—1073）在水榭玩赏水莲的情景。周文靖和李在一样，生于福建莆田，宣德时期入宫，但并非一开始就是宫

1.21—1.22　颜宗　湖山平远　卷(局部)　绢本水墨　广东省博物馆

廷画家，而是先当阴阳卜筮之官。后来他以一幅《枯木寒鸦》被皇帝评为第一，始有画名。

周文靖于这幅 1463 年的作品上有"仁智殿三山周文靖"的题记，但它并非献给皇帝，而是为某人所作。其画风保守，令人印象深刻，若无纪年题识，必定会依其风格而被划入较早时期的作品。在此作当中，周氏受戴进的影响即使有也很微小。画中的物体形貌不清，隐隐约约，轮廓线则若明若灭，就如同夏珪画中的造型一样（参见《隔江山色》，图 1.1）；这些物体彼此连贯交叠成倾斜的梯线，并为迷蒙的间距分割，退入远方。这幅画令人觉得好像自南宋到 1463 年之间，画院并未产生过任何重要风格似的。"堪配谢环"的说法，正好符合这里所看到的保守景色。一份明代的文献指出，周氏遵循夏珪和吴镇的画风；另外两幅署名的作品（与这幅相较之下）则以粗线描绘，必定呈现了他师承元代大师的风格。[23]

颜宗　明代绝大多数的职业画家都来自中部和南方沿海的港埠——包括福建的莆田及其他地方，较北方的杭州、宁波，以及较南边的广州。最初的时候，这几个中心的艺术产品有可能是当地港埠作坊较高级的副产品，用以供应与其有频繁往来的海外及沿海贸易。和其他地方一样，富裕的赞助人出现后，这些艺术产品也受到资助。杭州作为一个艺术中心，其重要性通常被解释为是承袭了南宋（杭州当时是首都）当地画派的余荫，这当然是其中部分的原因；但另一部分的原因，则是因为它也是贸易中心。而这个时期福建有无地方画派，我们所知不多，至于广东就更少了。

最早的广东画家，而且仍有作品传世者，乃是颜宗，他有一幅山水手卷，现藏于广州的广东省博物馆【图 1.21—1.22】。颜氏大约生于 1393 年，1423 年成为举人，1450 年代初期奉为兵部员外郎；早年曾任福建邵武知县。大约卒于 1454 年。[24] 据说另一位较有名的广东画家林良（下面即将讨论到他）曾赞赏颜宗的山水画："颜老天趣，为不可及也。"

当我们欣赏颜宗的山水画时，天趣并非最先会有的印象，他的画完全是折中之作，糅合了李郭及马夏的传统。很明显，画家旨在追慕旧法，而非自己身边所见所闻，由画中景色亦可看出，这些景色不像广东一带丰富的地形变化，反而较像北方郭熙的故乡——黄河流域一带的河谷。颜宗根据景物远近，画出有巧妙渐层色调的侧影。中景则薄雾弥漫，其中景物朦朦胧胧——包括了矮树丛、庙宇屋顶以及牵牛犁田的农夫。林良推许颜宗画里的"天趣"，可能指的就是其中的乡村景色，与纠结树丛的令人愉悦的零乱气氛，以及笔墨和构图的闲散风味。

林良　林良早年似乎在广东学过画，可能认识颜宗，并和他一起学过画。一则逸闻记载林良少时曾任职布政司。有一回，上司陈金想要仿作一幅借来的名画。林良旁观之

后，便开口批评陈金的画作——是否为了陈金动机不良或画艺不精的缘故，我们不得而知。陈金于是大怒，准备加以鞭挞。林良辩称自己善于绘事；陈金只好命令林良临写该画以测验其能力，结果"惊以为神"。虽然逸闻并未确实说明当时的情况，但林良极可能是被聘用来作假画的。

自此他的声名在地方官吏间传扬开来。后来林良担任京城工部营缮所丞；再被擢升为仁智殿的宫廷画家，最后荐为锦衣卫百户。在 1450 年代晚期或 60 年代初期，林良很可能仍然担任宫廷画家；有关其生平活动的时间记录并不完整。[25]这时他可能已认识了戴进，或者至少看过他的画；即使没有确切的证据，我们还是可以假设林良在京城中所接触的新山水画风，或许刺激他尝试对已无新意的旧式禽鸟及其所栖息的背景（可能是习自广东），做一连带的转变。

林良的一些画作是以设色浓重及非常传统的风格画成的，可见（至少有一份文献如此表明）他开始作画时，摹仿的是边文进的风格；但其大部分的画作以及最好的作品，都是极具特色的粗笔水墨画——笔法契合物体的形状，也就是说，一笔就是一片竹叶或羽毛（并非仔细地描出轮廓）。成书于晚明时期的《画史会要》，做了以下的区分："花果翎毛着色者，以极精工，未免刻板。水墨随意数笔，如作草书，能脱俗气。"把前一种风格与偏重描绘的写实作风相联，着重的是物体的外观，而后面的风格则与较自发的"写意"相联，这是回到宋代对于两位五代时期的花鸟画大家黄筌和徐熙的讨论；几百年以后，当没有人确知这两位大师究竟如何作画时，讨论的议题还是以相同的方式提出，而评论家仍旧一贯地偏好徐熙那种较不过分精细，也较少设色的画风。

因此，文人画评家较推崇林良，而不欣赏边文进和吕纪（林良在画院的继承人）便不足为奇。明代诗文集中保有许多林良画作上的题咏，如李梦阳（1475—1531）便如此写道：[26]

> 百余年来画禽鸟，后有吕纪前景昭。
> 二子工似不工意，吮笔决眦分毫毛。
> 林良写鸟只用墨，开缣半扫风云黑。
> 水禽陆禽各臻妙，挂出满堂皆动色。

林良画中令人"动色"之处不仅在于主题，也在于风格：他不画一些为其他画家所喜爱的具有装饰意味的啁啾小鸟，或那些长久以来已经变成象征符号的禽鸟（如代表长寿的鹤，以及表示夫妻恩爱的鸳鸯等），这些都已经引不起任何直接的反应，林良画的乃是巨大、强壮、甚或凶猛的禽鸟，强有力地表现出它们独特的个性，完全不借助于精致迷人或文学性的象征。鹰与鹭大多以捕食猎物的姿态出现；野雁停在沼泽河岸上；乌鸦、鹈和孔雀（克利夫兰美术馆有一幅画孔雀的佳作）：这些都是林良最喜爱

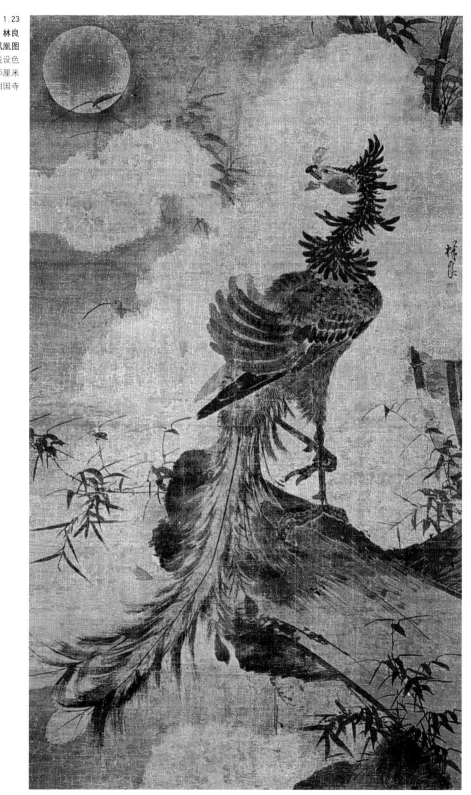

1.23
林良
凤凰图
轴　绢本浅设色
164.5×96.5厘米
京都相国寺

的鸟类题材。场景多为岩石、枯树和竹子，而非花丛或盛开的梅花；季节则多为秋冬而少春夏。简而言之，林良喜好强悍，不爱巧丽；而文人画评家也多倾向如此，因而他们对于林良的赞赏并非只针对大胆的笔墨而已。

林良现存于京都相国寺的一幅独特画作【图1.23】，描绘一只凤凰站立在一块突出的石块上，以侧影迎着晨雾，凝视以红色染成的朝阳（除此之外，其余部分都是单色水墨）。这只神话中的禽鸟以单脚独立，威严而沉静，爪子牢牢地抓住岩石，它那灿烂的尾翼则平衡了扭转的颈项。凤凰与龙一样，历经数百年之后，在中国艺术里的形象一直是栩栩如生，是以甚至可以描述得活灵活现。如同林良上述其他主题一样，这幅画中的凤凰也不例外；它并非象征，而是以一只活生生的鸟禽出现，也没有任何奇异或想象的成分在内。凤凰矫健的风姿主导了整个画面，而当时在悬挂的时候，想必的确使得"满"堂皆为之动色。单色水墨听任色调作强烈的对比，加上鸟禽与石块大胆的斜角处理，增加了这幅画作的戏剧性和引人注目的效果。同时，此作也让林良得以发挥其驰名的超凡笔墨，从而在此处以各种不同的手法，表现出物体的肌理、柔软性以及结构。

成化时期（1465—1487）宫廷绘画的资料比"空白"时期多不了多少。有些老一辈的画家，如倪端，这时仍活着，而根据记载，另一些大多来自福建的画家则于此时入宫，但似乎没有任何一件作品流传下来。唯一重要的人物乃是吴伟（1459—1508），他惊人的画家生涯（不论宫廷内外）开始于成化晚期，并得到宪宗的宠幸。我们将在后面的章节里讨论吴伟的生平及作品，而其特色不但为明代院画带来第二个全盛时代，同时也带来了衰颓。

第二章

吴派的起源：沈周及其前辈

第一节　十五世纪的吴派

苏州城及其近郊，人称吴县，在元末就已经是文人画的主要中心。不过，至明朝开国皇帝统治期间，苏州的文人及知识分子惨遭整肃，几乎斲丧了当地璀璨的文化传统。而且，明朝的前一百五十年，生机勃发的绘画发展似乎重心已转移至其他地方，主要是南京与北京两都，但也及于杭州和浙江的其他城市，乃至于更南方那些还保留着宋画传统的城市。皇室和官方对艺术的赞助，主要集中在这些地区的职业画家身上，我们已在前一章提过他们，也将在后面两章讨论到。自 1370 年代苏州画坛解体，一直到 1470 年左右明代吴派的第一位大师沈周画风成熟，在这近一百年的时间里，不仅是苏州一地的绘画发展青黄不接，就连整个文人画的发展也是如此。

如果没有几位紧随元人遗风的有趣画家居间点缀，这段时期真是很低迷。与前人比较起来，他们更有意识地在一些作品中仔细摹仿特定画家及画作。元代画家如赵孟頫和吴镇，不但主张临仿古人，而且还身体力行；但是就他们而言，仿古乃是复兴和运用他们所推崇的画风，为的是有意识地唤起过去的传统，或是改进自己的作品，并厘清（就他们所见的）自己的传统。到了明朝以后，情况开始有些不同：临摹成为文人画家的例行功课，他可以扮演某位早期大师执笔作画，然后有如演员更换角色一般，轻而易举地再换成另一位大师去画另一件作品。我们在这一章将首先提及的王绂，很可能就是这类画家的鼻祖。

不过，这些明朝初年的画家往往集各家风格于一身，而他们在临仿先辈大家的风格时，反而常常将那些我们如今视为最独特、最清新的特色掩盖起来，并除去其中紧张与不和谐的部分。于是，诸先辈大家的特长最后被约化成了一种比较容易驾驭的风格。不论是以何种方式运用古代画风，都有失原创的精神，因此，这些画家并不以创意见长（对此评论只有一位画家堪称例外，也就是刘珏，我们将会讨论他）。即使是折中各家画风，多少也是因袭前人而来：元末的次要画家如赵原、马琬和陈汝言（《隔江山色》，页146—150），便已开始融合元朝画风的工作；这里将谈到的画家不过是踵继这些次要及主要画家的余绪。

王绂　这类画家中最早的一位是王绂（1362—1416）。他不是苏州人，而是来自邻近的无锡，此地因为是顾恺之和倪瓒的故乡，而早已闻名画史。王绂于 1376 年考中举人，两年后到南京谋职。然而，由于某些不幸的处境——胡惟庸案致使王蒙下狱而亡，王绂可能也与此案牵连——他与妻子及两个儿子被贬谪到北疆，在当地担任边疆守吏的职务，备尝艰困。1400 年左右，他终于回到了南方，度过数年写作绘画的日子。除了书画之外，他也喜爱作古诗赋。由于既富文采，又工画艺，加上举止庄重，且出语俨然，王绂成为一位备受尊崇的名士。大约在 1403 年，他以善书而被延揽至南京皇城的文渊阁，这是皇室藏书之处，也是知名学者及翰林院学士聚集的地方。1412 年，

王绂出任中书舍人。两年后迁至北京，并于 1416 年在北京逝世。[1]

文献资料很少谈及王绂的绘画，只知道他出外旅游的时候，尤其是酒酣耳热之后，喜欢作画，往往"纵横见洒落"。不过，这种记载有着一种老套的年轮感，也就是文人画家的心灵应当自由自在。若由王绂存世作品的质和量来看，其成就倒是苦练得来的。十六世纪初期的苏州大画家文徵明曾经比较冷静地形容王绂："画品在能之上，评者谓作家士气皆备，然其人品特高，能不为艺事所役，虽片纸尺缣，苟非其人不可得也。"

事实上，王绂画上的题跋的确指出有许多是为应景而作，有的是为酒筵文会的东道主，有的则是为寄宿寓所的主人而作。这些画作上往往有应景的诗文，并由在场的文人题记。1401 年仿倪瓒的《秋林隐居》【图 2.1】，便是他离开寄寓的江边小筑时，画给主人吴舜民的临别赠礼。当时，吴氏取出画纸向王绂索画，王绂便说道，两人阔别十年，忆及昔日旧游，遂提笔作画赋诗"以叙别情"。

当时的气氛是有点依循惯例的惆怅与怀乡，倪瓒的山水正好适合（参见《隔江山色》，页 116—126 以及图 3.13—3.16）。倪瓒自己的作品带有这种意味，其中有几分是来自辽阔的江岸所引发的孤寂之感（身体和情绪的距离）；而王绂套用他人的表现手法，此中意味着他想跳脱单纯的感受；而这样的一幅画则巧妙地恭维了主人的素养，因为当时能欣赏倪瓒萧索之风的人，已被视为知画的高人雅士。有了这些目标之后，王绂明明白白开始画起"倪瓒"的山水，而不是普通山水或王绂个人的山水（虽然，此画也理所当然地兼具这两者的特色）。他完全地沉浸在倪瓒的风格中，几乎看不到王绂的痕迹，如果去掉王绂的题款而代以伪造的倪瓒落款，那么将可瞒过那些不熟悉两者笔墨的观者。王绂的构图虽仿自倪瓒，但他不作增补，而是简化：倪瓒似乎总是以基本的公式作饶富兴味的变化；而王绂给予我们的，却只有公式本身。所以这幅画正是罗樾（Max Loehr）所称"艺术史式的艺术"的一个早期而极端的例子。

王绂另有一些作品则是模仿王蒙，但不像这幅仿倪瓒的作品那么近似原作。在这之外，他其余的画作大多沿袭折中模式，就此而言，前辈画家赵原（见《隔江山色》，图 3.31）乃是一个最佳典范；而这类的画风正是王绂最显著的特色。画中柔和的不规则物形；由干笔所画粗糙、立体的皴法；少渲染而多墨点——这些都是元末山水画的主要特色，如今却几乎原封不动地出现在王绂的作品中。

大约有十三位文人，其中一位行将归隐故乡吴淞，临别之际，他们齐聚一堂，而王绂未纪年的《凤城饯咏》【图 2.2】便是为此聚会而作。这十三个人都题赠赋别之诗于画作上方的天空处。我们根据其落款或印鉴，看出其中有数人来自翰林院，因此，其作画时间可能是王绂任职于文渊阁之时；其风格特征与他 1404 年的名作《山亭文

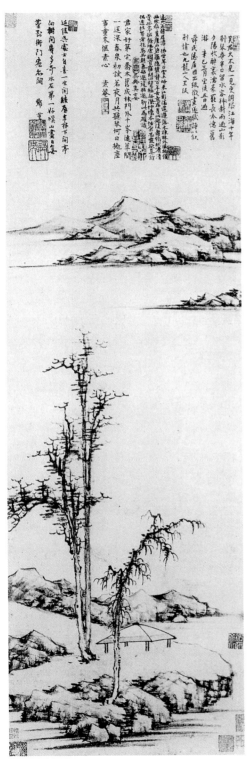

2.1 王绂 秋林隐居 1401年 轴 纸本水墨
95×32厘米 东京私人收藏

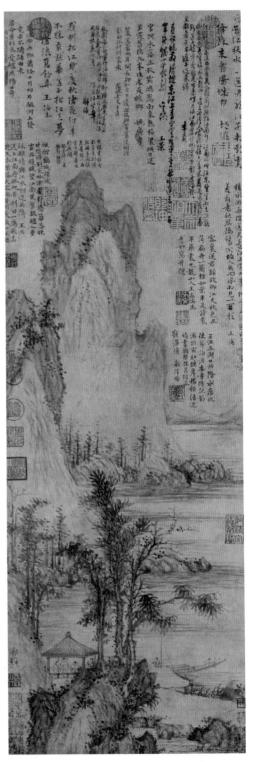

2.2 王绂 凤城饯咏 轴 纸本水墨 91.4×31厘米
台北故宫博物院

会图》相似［也藏于台北故宫博物院[2]］，亦可支持这个推测。这幅画是以和缓而冷静的笔法，一丝不苟地建构出轮廓柔和的陆块，既不沦于凝重，也不流于独断。笔法与墨色的绾合，融景物于一体，树木的根扎得稳实，江岸至沙渚以至于水面的转折平顺流畅。构图也同样稳定而自信。画面和缓地往后深入，可见画家善于掌握呈现距离的技巧，这是由渐行渐小的树木凸显出来；相对而言，远山则急速升高，最后则陡然降下，落在了最远处，低矮的山丘则标示了地平线的位置。在空间处理方面，王绂则无意超越前人的成就；大致说来，后来的明代画家也都如此，在表现远距离及连续的地面上，他们很少比得上元朝画家。

山水画之外，王绂也是画竹的能手，追随的是吴镇的风格；在他这类作品当中，现存最好的画作是藏于弗利尔美术馆的一幅作于1410年的长卷。他的墨竹则有夏昶（1388—1470）追随，不管是立轴或手卷，都有无数件出色的作品传世。这两位画家的作品并无太大的创新，显示出这支画派的空间原本有限，如今发展未久即已濒临式微。尽管墨竹的题材和画法仍旧为业余画家所喜爱，但其后的数百年间，画家写竹往往是表演意味大于创作的企图。

苏州及其士绅文化

王绂的绘画生涯或许比较是继承元末绘画的遗绪，并未开启明代文人画的新活动。明代文人画风的复兴开始于十五世纪中叶前不久。这时，相当于今天江苏省长江以南，以苏州为首的地区，乃是全中国最富庶的地区，也是大多数文人的故乡。苏州恢复了其在元末时期应有的地位，再次成为文化重镇。

关于元季苏州的兴衰，以及当地人物的沧桑浮沉，我们在前一本书（《隔江山色》，页131、140、158—163）中曾约略叙述。在1356至1367年之间，苏州曾经是昙花一现的张士诚政府的所在地，张氏为朱元璋的劲敌之一，当时，朱元璋部队包围苏州良久，张士诚终于兵败投降。朱元璋登基后流放了数以千计的苏州人，并以涉嫌阴谋叛变的罪名，处决了几百名官员和其他人士，以为惩戒。然而，苏州拜地利之便与工商鼎盛之赐，在十五世纪中叶已大大地恢复了往日的繁荣。苏州位于大运河近长江的汇流处，是纵横渠道的中心点，农产富庶的长江三角洲上的诸多城镇，便是由此渠道贯串。苏州也是中国主要的丝、棉生产地，并且还有繁盛的手工业，以供应全国各地多项的奢侈商品。许多商贾乡绅在致富之后，将钱财用来买地，扩置田产庭园，以及搜购书画艺品。因此，文学、音乐、戏剧、书法及绘画等艺术，皆随着贸易的发达而兴盛起来。[3]

坐拥财富的好处之一，在于可以使子孙接受良好的教育，然后让他们借着进入官场追求功名利禄，以进一步厚植家业。不过，在汉人重新执政的明朝做官，并不如一般文人书生所想象的那样有回报：朱元璋对文人的猜忌与偏见在其继位者的治下并未

完全去除。明朝君主强则专横，弱则颠顶；他们好宠信宦官，而不（如传统所告诫）
听从朝中儒臣。有些时候，实际坐拥朝中政权，并以天子为傀儡的就是宦官。之后，
由于宦官弄权，王位的争夺层出不穷，加上朝中党争，明代朝政便日益动荡、衰败。
许多文人士大夫原本满怀雄心壮志，但在抵达京师之后，却经常借机提早辞官还乡。
这些退隐田园的官员，以及其他因为种种缘故而从未仕进的读书人，共同形成了一个
"隐士"阶层，他们有的承袭祖产，有的拥有做官所累积下来的俸禄，使其得以悠游地
从事一些风雅而赏心悦目的娱乐，例如，修建庭园藏书室；搜藏典籍与艺术作品；文
人雅士互相邀宴；以及浸淫于笔墨丹青之中等等。

　　这个时期的苏州绘画与元末相同，是文人集会结社、彼此往还以及诗词唱和下的
产物；绘画跟诗词一样，都带着一种社会货币的功用，具有约定俗成的价值，因为它
们具体呈现了这种价值。但此时的苏州文人更享有一种安逸感，前辈画家碍于元末数
十年烽火而无缘得见，这种安定感处处洋溢在此一时期的文人画作之中，其表现出来
的一如画家本人的性情，在在都倾向于不愠不火、稳健温和的作风。

第二节　沈周的前辈画家

杜琼　重振苏州绘画传统的沈周，计有三位同代的前辈画家为其铺路。其中最年长的
是杜琼（1396—1474），事实上，他并不属于前述家境优渥的那一类画家。他在苏州
土生土长，双亲早逝且自幼家境贫困。他以苦读出身，因博学多闻、文采过人而驰名，
名十况钟（于1430—1443年任苏州郡守）屡次推荐他为官，却屡次为杜琼所拒绝。
文献中有关杜琼的叙述极为简短，并未说明他如何维生；而只提到他"以画自给"，不
过，他也可能像吴镇等人一样，以鬻画维生，至少也负担部分生计，此外，杜琼也可
能偶尔替人写文章。他在苏州附近的一座果园内建造了小小的"东原斋"，然后定居下
来，粗茶淡饭，莳花种竹，过着宁静的日子，直到年近八十方才过世。

　　据说，杜琼画山水乃是追随董源所开创的传统；在他那个时代，这么说只是指他
接续了元代"仿董源诸人"所奠定的传承，而此一传承目前稳稳主导文人画，并且已
经渐居正统。杜琼自己在一首篇幅相当长的诗文之中（中国文人常把原来适合说明性
散文之处，勉强改成诗词，此为一例），提供了一套早期叙述画史的说法，董其昌后来
在其南北二宗论里，则将其格法化（我们将在下一册讨论）：[4]

> 　　山水金碧到二李（指唐朝画家李思训、李昭道父子），
>
> 　　水墨高古归王维。……
>
> 　　后苑副使说董子（指五代画家董源），
>
> 　　用墨浓古皴麻皮。

巨然秀阔得正传，……

乃至李唐尤拔萃，……

父子臻妙名同垂（指宋朝画家米芾、米友仁父子）。

马夏铁硬自成体（指南宋画家马远和夏珪二人），

不与此派相合比。

水晶宫中赵承旨（指元初画家赵孟頫），

有元独步由天姿。

霅川钱翁贵纤悉（指元初画家钱选），

任意得趣黄大痴（指元初画家黄公望）。

云林迂叟过清简（指元初画家倪瓒），

梅花道人殊不羁（指元初画家吴镇）。

大梁陈琳得书法（指元初画家高克恭与陈琳），……

黄鹤丹林两不下（指元末明初王蒙、赵原两人与他们不相上下），

家家屏障光陆离。

诸公尽衍辋川派（指唐朝王维一派），

余子纷纷不足推。

予生最晚最嗜画，

不得指授如调饥。

友石臞樵真仙骨（指明初画家王绂及沈遇），

落笔自然超等夷。……

我师众长复师古，

挥洒未敢相驰驱。

　　如果略过诗作末尾可以预料（可能是言不由衷）的自谦之词，我们会发现，杜琼在论画家的时候，对于马夏派只是一笔带过，但对于文人画派则是再三强调。他将此一脉络远溯至唐代的大师王维（699—759），其人不但身兼诗圣与业余画家的身份，而且已被尊为文人画宗师。这一脉"真传"历经董源、赵孟頫及其周围画家、元末四大家（此时尚未将四人合称，这里还加入了赵原），以及明初追随此传统的画家，最后而至杜琼本人。后来的文人画论家大致同意了杜琼的内容，只是更强调其间的区别，并往下延伸，将自己与朋友纳入。这是一套艺术史式的说法；也就是说，评家会不断地祭出这套说辞，便建立起自身或其所喜爱的画家在艺术史上的特权地位。而且，杜琼对于元代大师的颂扬，可以说是让画坛尊崇元画品质的做法于史有据了，这与追求宋代画风的浙派正好形成对比。在杜琼及其他十五世纪文人画家的作品之中，这个目标可以说多少取代了较早那种追求具有美感、表现强烈或者极富原创性作品的企图。

2.3

杜琼

天香深处　1463年

轴　纸本浅设色

133.9×50.9厘米

藏处不明

同时代多数的院画家和浙派画家自然也是如此，只不过他们所刻意追求的乃是宋代的画风而已。

杜琼存世最好的作品（因原画下落不明，我们只能就复制的图版来论断）是他于1463年为友人逊学所画的一幅河畔山水，名为《天香深处》【图2.3】。前景布局循对角线展开，一名访客正走过桥，来到一座房舍，屋内有两名男子已经在交谈，中景的对角线斜坡与前景呼应，一道瀑布奔流而下。一列传统的圆锥形山峦标识出远景。画中隐者的宅院四周有竹篱围绕，林木葱茏，显得舒适宜人；此外，借苔点点染山脉峰峦，略示树木苍翠，以见江南地区的润泽丰沃，在在都透露着优雅的隐居之乐。这幅画及其风格并无特出、醒目或引人之处；画家高明的地方在于下笔纯熟自信，将既有题材化为一幅构图平稳、令人赏心悦目的山水画。

姚绶 另一位仿元朝大师的画家是姚绶（1423—1495）。他是嘉兴人士，喜欢在画上向乡先辈致意，如赵孟頫、吴镇、王蒙等；这其中当然有几分是因为身为嘉兴人而自豪。1464年左右，姚绶进士及第，并官拜监察御史，在1460年代晚期又担任知府。大约在1470年代初期，他终于"挂冠"求去，返回故里。其有年款的作品大多开始于这个时期，表示他很可能是在辞官之后，才开始认真作画。据说他对自己的作品极为珍爱，有时甚至还在他人得到他的画作后，以高价购回。大部分的论者赞美他极为忠实地揣摩出元人风格。文徵明（前文曾引述他对于王绂的意见）曾说，姚绶的画是由其洗练娴熟的文学创作"溢"而为之的；但似乎没有人能对他个人的风格有所评定。

现存的姚绶作品中，大多为墨竹、老树以及花鸟等类的画。在他少数的山水画中，比较有抱负的作品，多是临仿赵孟頫、吴镇（他拥有吴镇于1342年所画的名作《渔父图》，现藏于弗利尔美术馆）或王蒙。他在1476年仿赵孟頫的一幅《秋江渔隐图》（赵孟頫原作也为姚绶所藏），最能证明赵孟頫确曾采用，甚至可能首创了这种为其追随者所抱引的河景山水。[5]

1479年，姚绶应文徵明的祖父文公达告老还乡，而为一部长手卷作画【图2.4】。卷首是知名的书法家兼吏部尚书李东阳（1447—1516）所写的一篇文章；其后则是姚绶的画作以及十七位当代文人所作的题诗，包括沈周的好友吴宽（1435—1504）。这幅有姚绶印章的画，可能画的是文公达准备度其余年的河畔草堂。但是，姚绶并未描绘全景；我们无从得知其实际住处的细部。也许因为画中的房舍、树木和山陵的整体摆设，已经足以显出实景，所以没有进一步刻画；尽管如此，画中所有特定的地标，都已经化为一种理想化的意象。正如欧洲的肖像画家会奉承画中人物，替他穿上有别于日常服装的大礼服或象征性的长袍，以显示此人宛若某位历史名人再世一般，明朝画家也将友人隐居的寓所，描绘成古圣先贤的退隐之地，借此

2.4 姚绶 吴山归老 1479年 轴 纸本设色 27.9×99厘米 香港王南屏收藏

以古寓今（这算是一种肖像画，因为中国文人常以其书斋的名字作为别号，他人也往往以此称呼）。

此作的构图系以元画的格式作为基础，尤其是赵孟頫及其追随者的作品；画中描写山岳所用的皴法与墨点，乃是师法王蒙；而船上渔叟，则直接取自吴镇的《渔父图》。姚绶能如此轻易融各家于一炉，避开效颦学步之嫌，保持空间结构的明朗以及各部分比例的和谐等等，都是本画令人激赏之处。他以四散、重复的造型单位构图，但却无意制造其彼此间的灵活呼应。和王绂以及杜琼一样，姚绶满足于自己所承袭的传统，对于创新实验则显得兴趣阙如。

刘珏 正史记载沈周终于结束了画坛长期的沉寂，解救了文人画，使之不再于低潮中漂流。此一说法基本上是正确的。在此，我们无需针对前面已经讨论过的明初画家，再作任何修正。但是，如果我们不对沈周的另一位前辈刘珏（1410—1472），给予适度的考虑与推崇，则不尽周延。刘珏与前面讨论过的画家相比，较具原创力及绘画才能，而且他对沈周也有相当重要的影响。

刘珏于1410年出生于苏州。年少时，即为苏州太守况钟聘为地方小吏；但被刘珏聪明地拒绝，转而要求补为诸生。况钟答应了他的请求，刘珏于是接受了良好的教育，并于1438年考上举人。之后他官拜刑部主事及山西按察司佥事。年约五十时，刘珏辞官获准；返回苏州修筑宅院与庭园，于此度过余年。他的交游涵盖许多当地主要的学者诗

人。小他十七岁的沈周便视他如叔伯，敬爱有加，奉之为书画楷模。刘珏卒于 1472 年。

刘珏的《清白轩图》【图 2.5】也是画文人的隐居之处，这回则是刘珏自家的宅院。此作绘于 1458 年，当时刘珏大约五十岁，画中题诗有一首系为沈周之父沈恒（1409—1477）所作，诗中提到刘珏在"十载天涯作宦游"后，终于"归来"；因此画中的集会很可能是众人为庆贺刘珏辞官还乡而举行的。刘珏在其题词中提及，1458 年夏天，有位西田上人携酒至刘宅，其他友人也相聚于家中。西田临别前请刘珏赠画；刘氏勉强答应，画成之后，座中有五位文士在画上题字，其中包括了沈周的父亲与祖父（当时已八十三岁高龄）。沈周当时年方二十二，但显然不在座中；不过在刘珏谢世之后的 1474 年，沈周题上了画中的最后一首诗，为和刘诗之韵，开首曰："旧游诗酒少刘公，人已寥寥阁已空。"

"清白轩"实际上是几座低矮而开敞的房舍，立于水中木柱上，傍着峻岭山脚下的河岸。跟杜琼的画一样【图 2.3】，画中房舍置于远处，与观者之间有水面、水岸与树木重重阻隔。观者很难凭想象平平顺顺地向后来到房舍，参与聚会；这是私人的宴会。屋内有两人对坐，另一人则凭栏眺望河景，也可能是在欣赏穿堂所悬挂的一幅墨竹。

这张画的笔墨肌理与王绂等人几无二致：粗厚的干笔，浓重的苔点；少用墨染；细部则以较为精细的线条描绘。但此时我们所碰到的刘珏，则是一位关心景物结构及其复杂关系的画家。画中抽象素材的根本出处，可能大部分来自黄公望，如前景、中

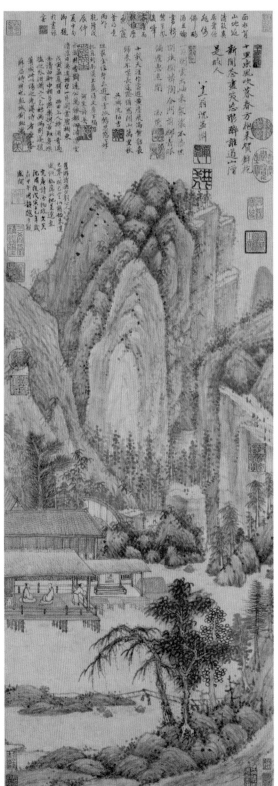

2.5
刘珏
清白轩图 1458年
轴 纸本水墨
97.2×35.4厘米
台北故宫博物院

2.6　刘珏　诗画卷　1471年　卷　纸本水墨　33.6×57.8厘米　华盛顿弗利尔美术馆

景和山顶所见大小一致且边缘长满苍苔或绿草的磊磊圆石；朝天而立的岩块、桶状的圆石以及顶着倾斜平地的悬崖，则使远景充满了韵律感（我们可把这幅略具黄氏画风矩度的版本与马琬纪年1366的《春山清霁》相较，见《隔江山色》，图3.30）。画面构图以中央垂直的轴线为主，两侧则互相对称呼应，使整个画面显得极为平稳。而最令人满意的是画面由扎实而易于辨识的物形，组合得清晰分明。

1471年初春，刘珏和沈周，偕同一位名唤史鉴的朋友，一同前往杭州附近的西湖寻幽访胜。途经嘉兴时，受阻于大雪，于是被迫在某位友人家中盘桓数日（沈周曾在此次旅行中所作的画里提及此事）。也许是为了消磨时间，刘珏便画了一幅小品的《诗画卷》【图2.6】，送给沈周的弟弟继南。刘珏、沈周及史鉴都在画上题诗；沈周还撰文记述此事；其后又有另外三人题诗（有时我们不免希望这些后来者能够稍加节制笔墨，以使画中天空不至于如此拥挤）。沈周的题诗如下：

> 云来溪光合，月出竹影散。
> 何必到西湖，始与山相见。

刘珏此作既无雪迹也无月影；它有的似乎只是满山满谷的风，以及或许正破云而

出的日光。此画显然师法吴镇，一如吴镇的某些作品，画的是最寻常的景色：绿草如
茵的山峦间，有溪水蜿蜒而下，两株不甚优雅的树和数竿修竹。这幅画是当时小品画
中最令人满意的作品之一，其妙处在于画家以游戏般的笔墨和隐含于形式之中的律动，
传达出一种雀跃之情，而这也许是与好友结伴而行，所产生的欢喜。前景河岸皆朝向
中心底部倾斜而降，弧形律动也自此中心上升，树木往左弯曲，竹茎向右倾斜，中央
山丘则使这个有节奏的隆起，更加完整而圆密。这里，我们再度见到成群较为深色的
圆石或小丘稳住了画面，而一簇簇的浓黑苔点，则有减缓画面流动太过的作用。画家
以简单数笔，就将量块与空间表现得很生动，使得原本平稳的山石结构显得异常富有
活力，而这种手法必然给当时年纪尚轻的沈周留下了深刻的印象，并且使其深受影响，
因为他后来在作品中也创造了类似的效果。

刘珏与沈周的关系　在讨论沈周个人风格的发展之前，我们不妨先看看两幅分别由刘
珏【图2.7】及沈周【图2.8】仿倪瓒画风所作的雄浑山水，或许有助于我们了解这年
长与年轻的两位大师，在艺术传承上的关系。两幅画都没有纪年；刘珏的画则有他本
人和沈周的题诗，沈周再度和了刘诗的韵，以示恭敬。由此看来，沈周虽然是在事隔
多年以后才作画，但必然对刘画极为熟悉，而且可能在后来绘制他本人的作品时，除
了运用自己研究倪瓒真迹所有的心得外，也借用了刘珏的一些重要理念。

　　这两幅画也说明了中国绘画"仿古"做法的另一层真义：最重要的是，对前辈
大师的崇敬。借着临摹，不但象征性地使得这些大师永垂不朽，同时也以一种更真
实的形式令其画风得以长存。尽管大师早已不在人世，但他所创的绘画手法和构图
形式，却在后来的仿作中继续开展。如此，每位画家可以说都承继了前面世代所累
积的资源，用以发展个人风格；虽然画家通常只会承认，他所师法的仅仅是某位大
师——如果他坦承受到任何先辈大师影响的话——但事实上，他很可能也受到了在
他之前师承这位大师的其他画家的启发。因而，这样的模仿不仅使同时代的画家形
成一道相同的纬线——即艺术史家所称的"时代风格"（period style）——同时，也
透过"系脉相连"（linked series）[库布勒（Kubler）的用语]的方式，上溯一脉相
承的宗师，从而形成一道经线。晚期的中国绘画史之所以这么不容易以传统的艺术
史说法来解释，其中一部分原因，也与史家很难理出这些作品的个别"系脉"，以及
其与更大时代发展间的关系有关，也就是说，我们很难判定一件作品在艺术史上的
确切坐标为何。

　　在倪瓒现存的作品之中，即使连最平常的，也没有一幅可以作为刘画的构图基础
（图2.7）；因此，我们只能推断：这张画基本上乃是刘珏所自创（与王绂用倪瓒风格
的作品正好相反，见图2.1）。如果与倪瓒1363年的《江岸望山图》（《隔江山色》，
图3.14）相比——这是我们所能指出的较近似之作——我们会发现，刘画已经将倪

2.7
刘珏
仿倪瓒山水
轴　纸本水墨
148.9×54.9厘米
巴黎居美博物馆

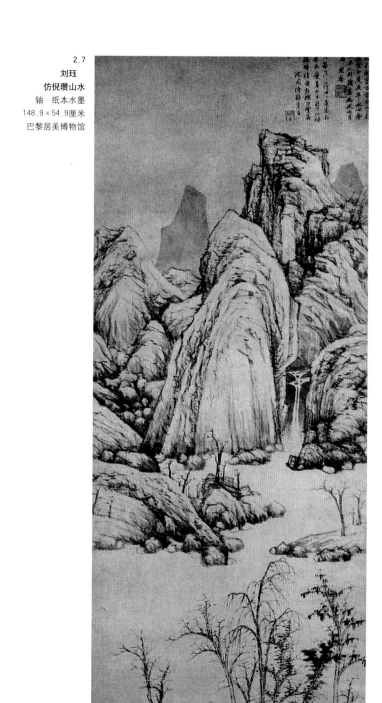

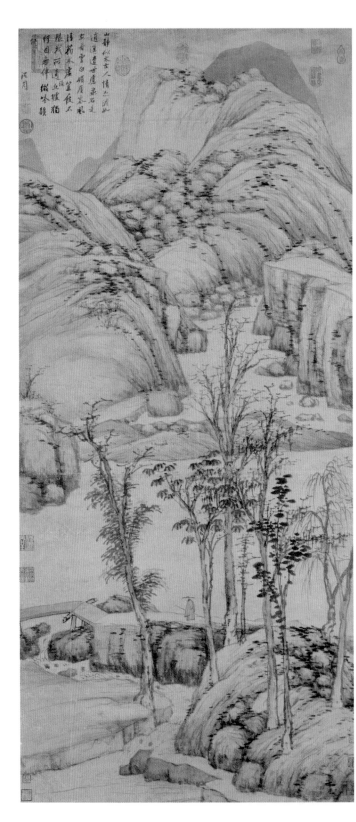

2.8
沈周
策杖图
轴　纸本水墨
159.1×72.7厘米
台北故宫博物院

瓒的公式作了根本的更动，而把元画一贯的平静景色，改为较雄浑且充满动感的结构。前景被扩充为一个坚实的基部，衬着常见的草亭，并且刘珏在上面布满较多或干枯或繁茂的树木、岩石、竹子等等。其上河流的部分系经过压缩，远方山脉则向观者拉近；并以更为壮丽的姿态隐然矗立，占据了整个画面的上半部。倪瓒画中景物因遥遥相隔而造成的萧索心境，并不适合刘珏想要表达的意念，于是画家便将各景物作更紧密的结合。画面上半部正如类似的《清白轩图》（图2.5）一样，是由许多轮廓分明的山石峰峦所组成，依大小仔细排列，形态各异，共同构成了一个空间安排极为高明的整体，并且形成一种极具动感的互动关系。刘珏并以长而弯曲的线条，来取代倪瓒惯用的柔和皴笔，从而表现出景物的立体层次，并强调了隐含其中的动势。

所有这些新作风在沈周的巨作《策杖图》【图2.8】中再次显现，并且有了更进一步的发展。前景河岸厚实而有力，近乎苍劲；岸上八棵树木参差排列，形态比较接近刘珏而非倪瓒的手法。原来以常见的四柱草亭来暗示山水中仅有的人迹，如今在《策杖图》中，则代之以一人独行，由此人的手杖及其佝偻的姿势，可以看出他年事已高，此刻他正沿小路蹒跚前进。河面再一次压缩，且为树木所横越，因此留下的空间极小。河彼岸则与观者距离更近，最高的一棵树木的顶端则不太自然地嵌入对岸的一处河流入口。全画的构图头重脚轻，几乎令人窒息，此外，长而紧绷的线条、画面上方山峦向上拱起的姿态，以及繁复的形状等，在在都是刘珏画作意念的延伸。

沈周引进了一种新的构图原则，这种原则在倪瓒的山水画中（参照《隔江山色》，图3.13—3.16）并非不熟悉，但却似乎从来没有人这么有系统地贯彻使用，此一法则就是：上半部的构图有部分成为下半部构图的倒影。远近两边河岸都略微倾斜，自中央地带展开这套彼此呼应的造型；一条溪流切割前景河岸，往下向左流去，另一条则划开远景河岸，往上向右流去；而左下方的一块倾斜台地，正好呼应着右上方另一块倾斜的高地；前景一道弯曲的土堤围抱着一堆"矾石"，而最上方的山脊亦然，只是左右颠倒而已。此外，画家故意避免采用稳定的地平线，使得巨大的山块仿佛要向两侧滑行下来一般，而且，整幅画也给人一种不安定感，这是沈周另一个创新的特点，也是他不一味承袭，甚至特意跳脱倪瓒山水的影响之处。

在不脱离正题的前提下，我们自然可以更深入地阐明所谓的"系脉相连"；举例来说，十七世纪画家弘仁的巨作《秋景山水图》（现存于檀香山美术馆）[6]，就明显地以倪瓒山水风格模式演进到明代中期的阶段（它与刘珏的画作有着惊人的相似之处），或是以稍后由其再衍生出来的作品为起点，而后加上他对倪瓒真迹的研究成绩，并融入他自己观摹北宋山水画的心得。现在，分析过这两幅画之后，使我们理解了刘珏和沈周在明代绘画史上的地位，这是得自于我们把这两人的作品视为一体来看待。由他们存世的作品判断，刘珏似乎比王绂、杜琼或姚绶等人来得有创意；并且对沈周也有相

当重要的影响。不过，沈周仍然是明代苏州画坛第一位伟大的画家，也因此无愧于画史誉之为吴派宗师。

第三节　沈周

生平事迹　沈周一生是如此的安稳平顺，所以如果依照某些浪漫主义式的"文穷而后工"的理论，他根本不可能成为大画家。[7] 沈周的高祖父于元末时已经奠定了家业，在苏州北边十多英里的地方购置了一大片地产。除此之外，沈周的先人自明初起，也担任地方的粮长。因此，沈家子弟虽都接受过良好的教育，却无须汲汲于仕宦生涯以追求富贵。沈周的祖父、父亲及伯叔都过着有如退隐文人一般的生活，他们款待文人雅士，定期互相拜访，作诗填词，潜心书艺，并以收藏、绘画为乐。

沈周当然也不例外；他博览群籍并且能诗能文，不过根据其传记记载，沈周在父亲过世之后，即以必须奉养寡母为由，而放弃了仕进一途。有人怀疑他可能很早就决定以绘画为职志，而奉养寡母只是个借口而已；当沈父于 1477 年逝世时，沈周已年届五十。其后虽然官府不断尝试说服，甚至强迫他入仕，但沈周仍以孝养母亲为由婉拒；由于沈母年近百岁方才过世，沈周拜先妣之赐，乃能遂己之心愿，"隐逸"以终，而且博得孝名。

1471 年，沈周在自己家族的土地上建造了一座宅院，取名为"有竹居"。他以"石田"为字（古人二十岁便以字行），以寓"无用"之意（引自《左传》："得志于齐，犹获石田也，无所用之"）。不过，毫无疑问，沈周并非借此来表达自己悠游度日、不事生产的愧疚之感；他对身为乡绅的生活非常满意。苏州接连三任的郡守都曾企图征召沈周参与幕僚，但都无功而退。第一次被征召时，沈周曾依《易经》卜卦，结果卦象为凶（我们不免怀疑占卜的蓍草又成了他的推托之词）。

根据传说，第三位郡守风闻沈周的名声，在不明就里，或是有人故意误传的情况下（这使人想起赵原被洪武帝为难的意外事件），命人召沈周参与绘制其衙门厅上的壁画。友人劝沈周向郡守的上司申诉，以撤销此令，但他并未听从，反而恭顺地向官府报到，并将壁画完成。其后，这位郡守前往京师，才了解了他如此对待之人的真正地位与名声，在返回苏州后，他向沈周负荆请罪；而沈周却以礼相待。沈周当时认为如果不应官府的差役，便是不义。

这个故事或许是虚构，但却透露了沈周颇为尴尬的地位：虽然有累世的财富及社会地位，而他本人也颇有成就，但却由于未担任官职之故，所以被列为老百姓，被视为画匠者流，或者是因为他是个成功的画家，而被视为匠者之流。事实上，他可能算是半个职业画家，或许他只收"谢礼"而非金钱，以免予人卖画之讥。

沈周最初随一位名为陈孟贤者习画，此人名不见经传，后人只知道他曾经是沈周

的老师。沈周的伯父沈贞和父亲沈恒都是画家；后者还曾师事杜琼；两人的画作如今看来并无可观之处，但在当时显然广受好评。沈周与杜琼也极为熟稔，并且还可能受教于他。沈周丁1466年所作的仿宋元名家画册，乃是他最早的纪年作品之一，其上即有杜琼题于1471年的跋（这种仿各家画风而集为画册的做法，大约始自这个时期，很可能是由沈周开此风气之先——在他之前并未见到这类的可信画册）。不过，影响沈周最深的画家，可能还是刘珏。在刘珏晚年，两人交往之密切，可以由他们彼此在对方画作上题字的频繁程度，而清楚得知。

沈周的弟子文徵明曾在沈周的一幅早期作品上题记，扼要地描述出其业师画风的演变，很能作为我们讨论沈周风格转变的起点："石田先生风神玄朗，识趣甚高，自其少时作画，已脱去家习。上师古人，有所摹临则乱真迹。然（早年）所为率盈尺小景，至四十外（即1466年后），始拓为大幅，粗株大叶，草草而成，虽天真烂发，而规度点染不复向时精工矣。"

明末画评家李日华（1565—1635）曾经记述：沈周以临摹各家画风开始，中年独宗黄公望，晚年则"醉心"吴镇，并着意摹仿，以至于晚期作品几乎与吴镇画作混淆。

早期作品 沈周现存作品中最早的一幅画，是纪年1464的立轴【图2.9】，此作正符合了文徵明所提到的规格；这是一幅笔法精细的小品，上面的题款除了沈周之外，还由其伯父、兄长以及其他三人所题，其中一位是沈家的塾师。沈周题的是一首诗，并且在旁边加注："叔善先生久索予拙恶，兹漫作此并诗归之。"

画中景致仍是水边文人的隐居之处。房舍往后置于中景，为树木竹林所掩；房舍主人出现在画面的右下方，可能就是沈周赠予此画的孙叔善，正自市集赶着牛车归来。奇形怪状的绝壁矗立于云雾缥缈的山谷上面，此乃脱胎自方从义所画生动而诡异的山景（《隔江山色》，图3.27、3.29），只不过较为温顺而已。除此之外，这幅画的特色是画风审慎。内敛的渴笔画法与精细的苔点，令人想起杜琼的作品（参照图2.3）。构图虽简，却更见其独之处；如《策杖图》（图2.8）一般，上半部构图的下半部，与下方河岸的角度正对应了上方渐升的天际线，一排水平的蓊郁树木呼应着其上的一带山岚，皆向左伸展。凡此种种都会合在左侧远处的屋舍及一丛颜色深暗的树上，仿佛是要屏挡住整个构图所产生的力量一般。由这幅精心设计的画中，我们已能感受到沈周为明代绘画所引入的诗意般的亲密感。

另一幅为刘珏所作的小品则未注署年，但很可能是同一时期之作【图2.10】；由沈周题款所用的书体、文字以及绘画风格看来，尽管此画乍看之下，与1466年的作品或许很不相同，但两者应有极密切的关系。不过，一幅是为刘珏所作的山水图，自然而不做作，甚至有点随意，另一幅则是严谨之作。根据沈周自己的题识所言，这

2.9
沈周
幽居图 1464年
轴　纸本水墨
77×34厘米
大阪市立美术馆

沈石田愛山水每
傳山水神頻癡
已不作夫為見後
身粗真義
筆恃只亦
千重真
意与

會次有
一塵雲嵐立
吞吐草樹空囮

彿天台洞中書避
人何富採萬芸
松隆花看陳蒙題
米不米芺不荒
淋漓水

墨饒清倉猴筆大笑
我顧狂自㹠娛世奇毛
燈撥醉沉儂毋帝毛儔
每一杉親報摹悅需米
不闊酲醉况齘雨寒
廷美然于快盈見鄲
為僕云傳但其聞家
蜜換璧之喻似子寅美

長價但未執于蓴年
世賢親家之見麦未必
吾感樓而稻史邪一欤沈周

2.10 沈周 山水 軸 紙本水墨 59.7×43.1厘米 台北故宮博物院 67

幅画乃是酒醉时所作，题记本身笔法狂放，文不雅驯，以至于为后人所误解（其中有些字完全不可辨识）。

沈周在题记的第一行提到米芾和黄公望，暗示他的画既仿米黄又不仿米黄：[8]

> 米不米，黄不黄。淋漓水墨余清苍。掷笔大笑我欲狂。自耻嫫母希毛嫱。于乎。自耻嫫母希毛嫱。

> 廷美不以予拙恶见鄙，每一相觏，辄牵挽需索，不问醒醉冗暇，风雨寒暑，甚至张灯亦强之。此□本昨晚酒后，颠□错谬，廷美亦不弃，可见□索也。石田志。

虽然很果断地触及奇特的构图，然其气氛却比我们在沈周题记内容中所预期的，要来得温和。其笔法依然细腻且含蓄。构图分为三部分，彼此呼应却又互不干涉。树梢与山顶形成一道简单、向上及向后的对角线；中景山岭两分的角度，不只见于近景的河岸，同时也半开玩笑地以反向的方式，在两艘渔船间重复。事实上，这幅画的布局简单到几近简化；如果说画家另有深意，则似乎未免太过别出心裁，但他随心所欲的即兴作风，却教人实在不忍非议。此外，三首题词在画中也恰如其分。沈周的第一首题记位于画的左上角；友人陈蒙所题位于右上方天空处，甚至侵犯到山头部分（陈蒙在刘珏的画上题字时也有这种现象，见图2.6）；为了应和陈蒙所题的诗文，沈周又再度题字于剩余的天空处。画中许多地方显得有点潦草，使得绘画与书法的关系看来更加密切；由于天空题满了字，使得画中烟云缭绕的静寂部分，越发适合作为留白之用。如刘珏的小品一般，这幅画是一幅平易却迷人的山水，属于喜庆场合中即席挥毫的作品。其力度部分在于它所给人的清新感。即使是在如此素朴的作品中，沈周也着意另辟蹊径，以创新山水画法，而不像同一时期大多数的画家一样，墨守根本无须创新构图的既有设计（在此，刘珏又是个例外）。

沈周的原创性在他的大型山水作品中更加明显。我们见过他仿倪瓒的《策杖图》（图2.8），就是一幅新意焕发的作品。他第一幅纪年的大型山水是仿王蒙的《庐山高》，工整细密，仿于1467年，为其业师的寿诞而作。[9]沈周的画风至此已无试验或游戏的意味；画中只见群山环绕，气势壮阔而肃穆，乍看之下仿佛只是丰富的块面肌理加上细部描绘，实则构图稳实而巧妙。

沈周另有一幅较不为人知的作品《崇山修竹》【图2.11】，此作更能显出他早期的实验精神。这幅画绘于1470年，是为刘珏之弟刘竑于同年春天进京赶考而作。刘珏当时在画上题了字；1472年秋天，就在刘珏死后不久，刘竑请当时正在京城的两位沈周友人，即吴宽和文林（文徵明之父）二人在画上题字，后来另一位名叫立斋的友人也题了一首诗，但未注明时间。至于沈周本人虽曾在画上钤印，但并未题字；当他于1501年再度见到此作时，感动之余，于是作了题记，但因为已无多余的空间，沈周只

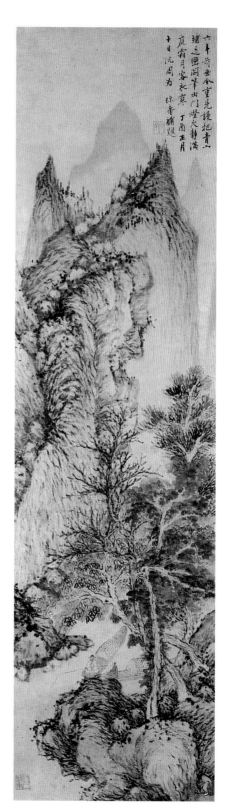

好写在另外一张纸上，现在裱于画作上方。他在文中叹道：当时于画上题字者，除了两人之外，其余皆已作古，而刘珏也已去世。如今这一切都像尘封往事，我们已无法再得以体会此画在他们之间所曾具有的完整意涵。即使画中风景对我们而言，平凡无奇，但想必记录了受画人寓所周遭环境的一些特征。画风还可能有多处影射某人所藏的一幅名画，但所有与会者都很熟悉。由画上的题诗和关于当时饮宴集会的记载，我们可知这幅作品除了绘画上的价值外，也记录了友谊、感情以及聚散离合。

就这层意义来看，《崇山修竹》虽雄浑有力，但却失之严峻；如果能有更多的亲切感的话，似乎较为妥当。在部分元末山水画及王绂的作品中，渐趋狭长、而且以垂直走向为主的构图已明显可见，但从未发挥得如此淋漓尽致。这种垂直拉长的构图便成为吴派的特色，直到明朝末年为止。越过前景作为屏障的树木，有一座桥横过河上，一条小径继续向左延伸，越出画面之外，到了上方再度进入画面，通向一座竹林间的小屋，屋内有一名男子，可能是刘珏，正端坐读书。稍远的山谷间则看到另有几家房舍。整幅画给人的印象与其说是一种舒服的隐居生活，倒不如说是被压缩得令人感到窒息。画面右方有一道瀑布自高处而下；瀑布与山谷之间是一座平顶的圆柱形山体，一道山脉便自此直上顶峰，而山顶上还有更多的平台高地来止住山脉的走势。这整个路径与黄公望《天池石壁》（《隔江山色》，图3.4）的格式化结构极为相似；不过在某些地方，尤其是靠近顶端的部分，沈周又换成王蒙式的手法（参见《隔江山色》，图3.19）。沈周在此画中的表现，不但博采各家，而且颇具有大师风范，显见他对古人画风的掌握，以及他整合各种错综复杂的抽象形式的能力，在当时真是无人能及。

把这幅画看成是一幅复杂且具有实验性的造型结构，并且在我们前面已经讨论过的那些沈周、刘珏的作品，乃至于稍后我们将讨论的许多吴派晚期的画作当中，找寻相同的结构特色，将会有助于我们介绍浙派对吴派，以及宋风对元风这套艺术议题的另一面。浙派画家的山水往往沿袭固有较为简单的构图形式，他们并不采用这类构图。吴派许多山水画作都隐含着有条不紊以及如建筑般的构图法则，这在元朝画家黄公望的笔下早已发展出来，同时，王蒙等人也有若干贡献。在这些发展的背后，也有北宋巨嶂山水的影响，虽则北宋作品有时布局比较简单，但同样也是将形式设计及其问题，加以精心安排解决之后的结果。这些作品借着丰富而延长的视觉经验，为观者传达出一种广大且普及之感，使观者得以凭想象遨游其间，进而在一座座看来极为真实的山块和空间之间，寻找自己的路，并且还不时会发现，有的画家为了创造出画面的节拍，而费心安排细节。换句话说，这些作品似乎有延长时空的效果。

在这些元朝的山水杰作，如黄公望、王蒙及其他几位画家的作品当中，自然细节

的丰富感，让位给造型之间的细腻交互作用，包括线条与块面、质理与样式，以及整体与部分之间的丰富交替。这些作品以崭新的方式引人注目，但同样也有拉长并丰富视觉经验的作用，进而产生延长时间的效果。而许多明代吴派的山水杰作也都给人相同的感受。

相反地，浙派在这一点及其他方面，都倾向于追随南宋画风。在南宋绘画当中，构图经过简化与集中，为的是使观者能够立即明白画中的景物及主旨；它们不是用来分段欣赏或研究，而且，其所提供的视觉经验乃是立即而强烈的。这些画如果看久一些，会加深观者的印象，但却不会改变或扩大印象。承继这种传统的明代作品（如前所述），固然较为精细而缺乏整体感，但很典型地，仍然给人一连串瞬间的感动；其大胆的笔墨和山水造型，骤然且决然地印入了观者的脑海。其中自然也有例外——有些浙派作品在这方面颇具元朝风格，同时，许多吴派山水也具有简单明快的特色——不过，就这两派大部分的作品来看，此一区分仍然适用。

现在我们回头讨论沈周的作品。《为珍庵写山水图》【图2.12】绘于1471年，这年正是他画《崇山修竹》后的第二年；六年后，沈周在收藏此图的人家中，再度见到它，于是他在1477年题字时，写下了"谩把青山补远峦"。接着又写道："阁笔出门灯火静，满庭霜月客衣寒。"当时，画的主人必定是趁沈周来访之际，出示这幅原本只钤有沈周印章的画作，请他补题。沈周又再度跨越时光，回忆并增补这幅具有原创力的作品。

这张画显然是临仿王蒙，不但由扭曲且密密皴擦的山脉可以看出，同时，画家用岩石与树木之间的狭小开口，来引领观众的目光来到画中人物焦点——也就是在那对舟中渔夫身上——这种手法也是仿自王蒙。画中的高视点是借由一种不寻常的一致性而建立起来的。虽然画中景物的比例较《崇山修竹》容易给人一种亲近之感，而且，笔墨也较为柔和，但画家对画中垂直走向的强调，以及对复杂空间的处理，则与《崇山修竹》相一致；如果我们贯穿这两幅画的山水深处，将会遭遇到地势崎岖而迂回难进。不过，这幅1471年的作品，并非以明确的形式发展为主，而是将构图能量凝聚于一些旋涡似的点上（例如，树木枝丫的中心点，以及上面山坡的一堆石块），并将这些力道散于他处。

个人风格的发展　沈周四十岁至五十岁期间所画的这些作品（图2.8的《策杖图》或许也可以包括在内），全都是针对古代画风而作的成熟且有创意的探讨与开拓，个别来看，这些画作都很出色，但除此之外，它们在历史上也有其良好的影响，证明了这些古人的画风不仅可以临摹，其本身更具有丰富的生命力；画家除了在作品中以这些风格来表示对元朝大师的崇敬之外，它们也能用来作一种风格上的创新；艺术史式的绘

画并非一定具有艺术史式的停滞，它本身仍能有自我发展的能力。不过，尽管以上这些作品有着许多共同的重要特征，但我们仍然很难据以定义沈周个人的风格；因为跟杜琼、姚绶或刘珏等人的画作相比，沈周的这些作品并未展现出更为全面的风格一致性。沈周真正发展出明显的个人风格，可能是在1470年代中晚期的时候，而这种风格展现出了我们一眼就会认出的"典型"沈周作品的特色。[10]

新风格主要的例证，见于沈周为至交之一吴宽所画的一幅长手卷【图2.13—2.14】。吴、沈两人为同乡，自幼熟稔。吴宽出身工匠之家，后来却飞黄腾达，1472年于会试及殿试中均拔得头筹，后来出任礼部尚书和弘治帝的老师，同时也有文名。沈

2.13—2.14
沈周
赠吴宽行图卷　1479年
卷（局部）　纸本水墨
31.1×1093.2厘米
东京角川家藏

周之父于1477年逝世，吴宽还为之撰写墓志铭；1479年，吴宽为自己的父亲服丧期满，正要由苏州返回京城时，沈周便画了这幅作品作为临别赠礼，同时也借此偿还人情旧债。

此卷长约三十六英尺，费时三年才告完成。中国的鉴赏家认为这是沈周的杰作之一；而拥有此画的伟大文评家王世贞（1526—1590）也认为这是沈周最好的作品。此卷目前由一位日本的出版家收藏，由于一些日本学者不愿承认其真迹，因而在日本逐渐为人所忽略。

此一手卷沿着一道小径带领观者经由一段长长的路，穿过苏州郊外，途中经过几座小桥，并数度隐没于山后，但总又再度出现，使得观者绝不会迷路太久。画家采用

2.15 沈周 山水 取自《为周惟德写山水人物册》 1482年 册页 纸本浅设色 31.8×59.7厘米 私人(Chung Hsing Lu)收藏

2.16 沈周 山水 (见图2.15)

近景特写；只有几个例外的地方可以看到地平线和天空，整幅手卷填满了景物，有悬崖、树木、河流甚至山壁，至上方处由画缘截去。沈周运用这种透视法再度开启了许多丰富的构图可能性（此法以前并非不熟悉，偶尔曾用来处理手卷与册页的空间延展），并使其成为全幅的大型构图的基本法则。

本书刊印的段落画着四位文士在路旁凉亭内饮酒吃食，其中一人则弹着琴。沈周仍然采用强有力的对角线构图，正如他先前的几幅作品一般。不过，如今的布局已无精心设计的痕迹，也没有从前那种将形状倒映过来的手法。山块仍然显得雄浑有力，表面很有触感，然而，却不再因为扭曲、倾斜或变薄，而给人一种紧张或任何不安之感。这些山块显得平稳，使得整个结构以美妙的动态平衡，而成为特色。画家的笔墨沉稳，尽管时有变化以创造出一种丰富的肌理，但仍展现了全面的一致性，这是沈周新风格的一项重要特质。

除了传统的职业与业余画家的分野外，中国画评家其实从未直接把赞助人当作是绘画创作过程的变数来直接讨论，因此，我们必须由画上题跋找出一些蛛丝马迹。沈周在这幅画上的长文中提及吴宽如何为其父撰写墓志铭（"隆阡为我表先子，发潜阐幽故谊深"），并在末尾写道："吴太史原博奔其先大夫之丧还苏，制甫终，告别乡里以行，友生沈周造此追赠于祖道之末，辞鄙曷足为赠，太史宁无教我乎。"[11] 作者似乎暗示他之所以作此画，乃是为了偿还吴宽为其父撰写墓志铭的人情。

这或许示范了一种交换方式，通常沿用于文人画家及其认为地位相当的人物（并不一定是乡绅一类的身份——吴宽即非此类）之间，对他们而言，以金钱来偿还这一类的债务堪称低俗之举，甚至形同侮辱。但对一个职业"画匠"而言，则可以用比较直截了当的方式来付给现金，或给予容易兑换成现金的财货。直到今天，类似这套做法，仍然行之于中国台湾和日本，有身份地位的人士以金钱支付工匠艺师之流及社会地位较低者，但对于友人与同辈，则是以复杂的酬应赠礼方式，借此欠下或偿还人情。要从现实的层面，来理解业余画家和职业画家在理论上的分野，如果我们依酬报方式的不同来解释，可能最为一目了然，虽则这样的做法还是无法完全精确地将这两者划分清楚。

在为吴宽作手卷的同时，沈周也在进行另一件巨作，也就是一套共计二十二幅山水的画册（原来可能是二十三幅），我们选了其中的两幅刊印【图 2.15—2.16】。这些册页是为一位周惟德先生所作，费时五年余，完成于 1482 年，沈周在最后一张册页上题记如下：

> 余性好写山水，然不得作者之三昧（有如瑜伽中全神贯注的情境），为之不足，
>
> 以兴至，则信手挥染，用消闲居饱饭而已，亦无意于窥媚于人。

> 周君惟德装此册（即空白画册）求余久矣（于上作画），或岁成一纸，或月连数纸。通五年，积有二十二翻，惟德之意亦勤矣。画成，复索其跋，久而不易之，意俾巧取豪夺者见而自沮，吁！惟德之意赘矣。余画固不足于己，安足于人？不足于人而取夺何致耶？饥鸢腐鼠之讥，惟德请自任焉。一叹！成化壬寅（1482年）闰八月五日，沈周题。

这又是传统的自谦之词，事实上，这部画册是沈周费时经年，呕心沥血之作，其中有几幅山水甚至是他部分最具想象力的画作之一。他所积欠周惟德的，无论是什么样的人情，想必都甚为可观。此外，我们猜想沈周表面上半带玩笑的埋怨，其背后或许对周惟德的焦急与强行需索，的确是有几分不满，因此，他在画作完成，可以交付之时，便感到真正地如释重负。这种人情负担有时会多得使人无法消受，以至于有些画家，如明末的董其昌和沈周的弟子文徵明（这件逸闻将于下一章中提及）等等，都不得不雇用"代笔画家"代为作画，自己则在画成后亲自落款，送给较不受欢迎的人士。不过，我们并无证据显示沈周也曾如法炮制。

1482年的画册包含了各式各样风格的山水，其间可见小小的人物在房舍、在船中，或是行走于小径及桥上。其中一幅【图2.15】当中，位于状如刀削的河岸边缘，有一人坐在一座四柱的茅亭之下，望着河流对岸的一道小瀑布。一连串平坦的河岸，自右下方连续而有节奏地向右上方堆叠。三丛枝叶茂密的树木则向左边排列以为呼应，而这两条对角线则为三堆呈水平线排列的深色圆石所穿越。远处河岸系由两座形状相似的山块所组成，半隐于云雾之中。井然有序且互相联结的单元组成了明确的形式结构，使构图显得稳定且易于解读，此一做法甚至还延伸到用色方面，也是运用比较形式化而非具实性的描述，例如，岸面一律用淡青绿，侧面则用淡黄，其他各处的水墨则皆以冷色淡淡地渲染。这里的笔墨宽阔随意，是沈周成熟时期的风格。

另一张册页【图2.16】约略模仿高克恭的画风（如前所述，明代业余画家偶尔会仿效这种风格），画面由一道为风吹动的云雾横亘。雾气自左往下流动，几乎遮住了两座房舍，并飘进树丛与峻岭间的一座山谷，最后悬在右侧瀑布的下方，其下，有一位体态壮硕的人物挂杖而立，驻足观赏山川烟云的回旋交融，而这三种物质状态似乎已经化成浑然之流。一株以浓墨画成的树木伸着光秃鲁钝的枝丫斜下伸向人物，凸显了全景给人的不安之感。如此气氛暗沉之作在沈周的作品中极为少见，却也因此使我们对他表现领域的宽广度又多了一层体认。

1487年冬末，沈周与其三女婿史永龄彻夜长谈。夜中他画了一幅山水【图2.17】，描绘房舍及其所在位置，角度仿佛有人由屋外往内观一般，其后他在画上题

2.17
沈周
雨意图 1487年
轴 纸本水墨
67.1×30.6厘米
台北故宫博物院

吴派的起源：沈周及其前辈

77

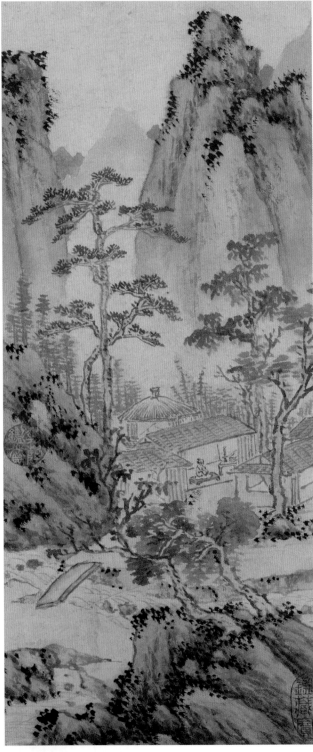

2.18　沈周　夜坐图　1492年　轴　纸本设色
84.8×21.8厘米　台北故宫博物院

2.19　图2.18局部

诗纪念当时情景：

雨中作画借湿润，灯下写诗消夜长。

明日开门春水阔，平湖归去自鸣榔。

丁未（1487年）季冬三日与德徵（史永龄）夜坐，偶值兴至，写此以赠云。

沈周。

这幅画题为《雨意图》，可能是沈周作品中最富图绘性的一幅，画中似乎摆脱了惯用手法、既有的模式以及前人遗迹的影响（尽管有的中国鉴赏家仍可看出此画与高克恭一派的相映之处）；沈周的笔墨或技巧浑然天成，使人完全不觉得技巧的存在（尽管画家于濡湿之处以笔墨晕染来表现氤氲之气的功力已臻化境）；画中隐约而朦胧的树木枝叶，以及从雾中瞥见的葱郁山岭，似乎都是即席挥就而不假思索的。正如他五年后的另一幅神来之笔《夜坐图》（图2.18—2.19）一般，沈周将他的屋宅和人物往后放在中景，以岩石及树木紧紧地环绕，观者无法轻易接近，从而创造出一种遗世而独立的感觉。画中沈周与史永龄坐在筑于河上的茅屋中对谈，窗户敞开，他们所在的房间成了这幅阴暗迷濛的山水画中最明亮的地方。我们不仅可以感受到湿凉之意，也仿佛可以听见雨点一滴滴，悄然落在树叶上的声音。比起浙派画家所画的较为浪漫的雨景（如吕文英作品，图3.10），或者浙派所师法的南宋院画（最典型的例子是传为马远的《风雨山水图》，现藏于东京静嘉堂文库），在这些作品中，画家均以戏剧性的笔墨斜斜地扫过天空，以表现下雨的情景，沈周显然是以一种更为熟悉而直接的方式来传达个人的经验，他的感觉深沉，表现手法则细腻敏锐，而非为众人表演之作。再一次，我们要注意到这些作品是为何而画：我们无法想象把沈周的画作当作挂饰之用，或是把吕文英的作品当作长久玩味、沉思冥想的对象。

夜坐图　沈周的《夜坐图》【图2.18—2.19】画于1492年，同样是以图文并茂的方式，很特别地记录了他那年秋天夜晚的一次经验。由于这一番记述对于我们了解沈周其人其画相当重要，因此有必要将画上题识全文载录：[12]

寒夜寝甚甘，夜分而寤，神度爽然，弗能复寐，乃披衣起坐，一灯荧然相对，案上书数帙，漫取一编读之，稍倦，置书束手危坐，久雨新霁，月色淡淡映窗户，四听阒然。盖觉清耿之久，渐有所闻。

闻风声撼竹木，号号鸣，使人起特立不回之志，闻犬声猎猎而苦，使人起闲邪御寇之志。闻小大鼓声，小者薄而远者渊渊不绝，起幽忧不平之思，官鼓甚近，由三挝以至四至五，渐急以趋晓，俄东北声钟，钟得雨霁，音极清越，闻之又有待旦兴作之

思，不能已焉。

余性喜夜坐，每摊书灯下，反复之，迫二更方已为当。然人喧未息而又心在文字间，未常得外静而内定。

于今夕者，凡诸声色，盖以定静得之，故足以澄人心神情而发其志意如此。且他时非无是声色也，非不接于人耳目中也，然形为物役而心趣随之，聪隐于铿訇，明隐于文革，是故物之益于人者寡而损人者多。有若今之声色不异于彼，而一触耳目，犁然与我妙合，则其为铿訇文华者，未始不为吾进修之资，而物足以役人也已。

声绝色泯，而吾之志冲然特存，则所谓志者果内乎外乎，其有于物乎，得因物以发乎？是必有以辨矣。于乎，吾于是而辨焉。

夜坐之力宏矣哉！嗣当齐心孤坐，于更长明烛之下，因以求事物之理，心体之妙，以为修己应物之地，将必有所得也。

作夜坐记。弘治壬子（1492 年）秋七月既望，长洲沈周。

沈周虽未特别将以上的沉思与艺术创作的过程相提并论，但以之阐明他和一般明代文人画家对外在现象与个人经验之间关系的看法——或者，更广义地说，在大自然中所观察到的意象与这些意象在艺术作品中的转化——可能没什么不妥。感官刺激的本身过于纷杂而令人眼花缭乱，同时，总是毫不客气地压迫人的意识，因此不容易为心灵所充分吸收，也无法以其原始的面貌呈现在艺术作品当中。文人画家一再坚持不追求"形似"，这是基于一种信念，亦即再现世界的形貌乃是无关宏旨的；艺术中的写实主义并未能真正地反映人类对这个世界的体验或了解；身为艺术家，一旦他们选择心向自然，那么他所想要传达的，也正是这份体验与了解。在极度清明之时，心灵是虚静、一无杂念的——正如沈周此处所描写的动人时刻——个人的知觉便在浑然一体的"感觉生命的过程"（passage of felt life）之中，化为自我的一部分。不断地吸收这些感觉，并予以整理，这即是儒家所谓的"修身"，而这些终究仍然是艺术创作的适当素材。[13]

在题记之下的《夜坐图》里，沈周描绘了自己在屋中敞门而坐的情景，其身旁的桌上有蜡烛一盏和书册数帙。其人物身形甚小，以简单几笔画成，但由于处于整个构图正中央最引人注意的位置，因而无可避免地成为整张画的焦点。自人物起，构图呈螺旋状往外发展，先是从最近的屋宇开始，经由树木、小溪以及山岚，而后至最远处的堤岸、小丘和山麓。这个简单的设计，很能有效地以视觉形式来传达沈周文中所描述的心情和感觉，在此，他是透过感官来将外在的世界吸收并涵纳至他内在的经验之中，首先是他即刻感受到的周遭环境，而后是透过声音来感受距离越来越遥远的事物。画中的夜色与月色在某几处用淡淡的色彩，另外几处则以略微变暗来提示。图文的和谐也见于笔法，一如《雨意图》般，通篇宽阔而随意，看不出任何用力的痕迹，视觉

2.20 沈周 千佛堂云岩寺浮屠 取自《虎丘图册》 册页 纸本浅设色 31.1×40.1厘米 克利夫兰美术馆

效果与文章中谦冲自抑、沉思冥想的语气颇为相符。这种笔法并不只是描写外在的世界，将景物作理性的分析与界定，而似乎是想让画笔成为景物的代言人，并与景物合而为一；这种处理真实经验的取向又是图文相近的一个方式。

晚期的山水作品 有几幅沈周深具个人特色的精品，未纪年，但如果与其他有纪年而风格相近的作品加以比较，倒是可置于他晚期的作品之中，大约在沈周逝世前的二十年间。波士顿美术馆现藏的充满诗意、美妙动人的《十四夜月图》应属于晚期之初（约1480年代晚期）的作品，因为沈周在题识中称他自己已年约六十。[14] 其他同时期的画作还包括了北京故宫博物院所藏的《沧洲趣图卷》，[15] 以及描写苏州近郊名胜的画册与手卷。

画册现存于克利夫兰美术馆，共有十二页，纸本，有些仅着水墨，有些则为浅设色。画的是苏州西北数英里外的名胜虎丘，时常有善男信女前往进香，画中惯见的特征有其特殊的形状，分布于山麓及山顶的寺院以及一座著名的宝塔，自远处仍可遥遥

2.21　沈周　憨憨泉　取自《虎丘图册》（见图2.20）

望见。而自虎丘山顶可俯瞰苏州一带的风景，所以它也是颇受欢迎的郊游野餐的地方。

在克利夫兰画册中，我们选出了两张册页，一张画的是虎丘的千佛堂和宝塔【图2.20】，另一张则是憨憨泉【图2.21】。两者都是由一个特别而有利的取景角度所看到的单一景象。在观赏第一幅时，我们仿佛是置身于某座山上，俯视着千佛堂以及远处的河流和稻田。憨憨泉则是从某一个较接近且较低的观点仰视位于路旁大橡树底下的憨憨泉；这使得沈周可以采用他一贯喜爱的方式来布局，将树的顶端予以切除。悠然漫步的矮壮文士在画中处处可见，他们或沿着小径（借此导引观者的注意力）行走，拾级而上，或者互相指引有趣的地方——其中两位站在憨憨泉旁，也许正在讨论这里的泉水是否适合烹茶。

即使我们不记得李日华所谓的沈周晚年“醉心”吴镇风格的说法，还是可以很容易地在这些册页中辨识出沈周最典型的画风。在千佛堂这幅册页中，沈周将吴镇喜用的手法加以点化，采取手画建筑蓝图般平行且有格子式的图案，并使这些建筑物之间以不同的角度产生互动关系。同时，如同吴镇的画法，沈周也以一簇簇以湿笔点染而

成的树叶，以及以柔和水墨渲染而成的迷蒙远景来烘托热闹的建筑物。同样，在描绘憨憨泉后面隆起的斜坡时，沈周用淡墨厚笔来塑造有触感的山块，而用浓墨来画一簇簇苔点的方式，也是吴镇惯有的作风，另外，画中所见深根蒂固的树木及人物也受到了吴镇的影响。

尽管如此，如果我们泛泛地误解李日华对沈周的描述或所谓"仿古人"的说法，而将沈周的艺术生涯视为连续的阶段，以为他在每个阶段都各自临摹某位大师的作品，那么我们就大错特错了。首先，沈周现存的作品就不容我们作如此泾渭分明的划分；他可能今天临仿一种画风，而明天又仿另外一种。其次，这种区分方式会使人们对沈周在绘画发展上的动机产生误解：沈周在画风上的转变，并非因为他今天景仰一位前辈画家，而明天又喜爱另外一位，而是因为他对各种不同的形式问题、技巧及表现材质都感兴趣，因此逐一予以研究，这也是所有优秀画家在风格发展期间常有的现象。沈周在不同的时期需要不同的做法，以因应其考量与需要，同时，他所师法的对象也随之而改变。如果从以上的角度重申，那么李日华所谓三阶段的说法（本章前文曾提及）——即沈周开始时临摹各家风格，而后师法黄公望，最后仿效吴镇——虽然仍有简化之嫌，但或许比较接近沈周实际的绘画发展。

我们可以说，沈周早期致力于探讨各种活泼，有时甚至颇为奇特的构图形式，而这些构图以动感的形体为主，如迂回盘旋的山脉，以及带有锋芒，或是那些有时似乎会扭曲的细腻干笔。王蒙顺理成章是他喜爱的临摹对象，但其间也有方从义的影子。稍后，沈周对于组织较为紧密、如建筑般的结构渐感兴趣，而不再如此注重丰富的肌理，此时倪瓒和黄公望的画风对他较富吸引力。沈周晚期的线条变得较为宽阔，本身的厚实并未增强，反而是部分取消了所绘景物的立体感；因为是非常平整地铺在画面上，比较是将造型平面化，而成了一些强有力的图案，如此，经过一番排列组合便是一幅图，图中呈现出了大胆而平面的设计。同时，沈周整个画面似乎也变得更温暖和诗意，他所描绘的世界似乎也更符合世人居游其间。为了表达这种情怀与特质，没有其他画家比吴镇更适合作为模仿对象了。

在这一套新的状况或"游戏规则"之下，沈周乃得以更轻而易举地创造出新意粲然的构图，以新颖醒目的方式来划分画面空间，采用不寻常的视点，以不拘泥传统的大胆方式来设定画面的界限，切除不需要的景物。现存克利夫兰美术馆的册页，有一连串类似上述惊喜愉悦的发现，目前只能由我们选刊的两幅来推知一二。

这些创意之作出现于一本画册中并非偶然。这种画册系由连续数幅册页组成，出自一人之手（不像早期搜集多位画家的小幅作品而成的集锦画册），画家通常会设一个统一的主题或计划，这在明代颇为盛行；在此之前，只有十四世纪王履所画的《华山图册》（图1.1—1.2），而这种山水画册是否曾见于明朝以前，也还是个问题（存世传为吴镇、倪瓒及曹知白等宋末或元代画家所作的这一类画册，似乎都是伪

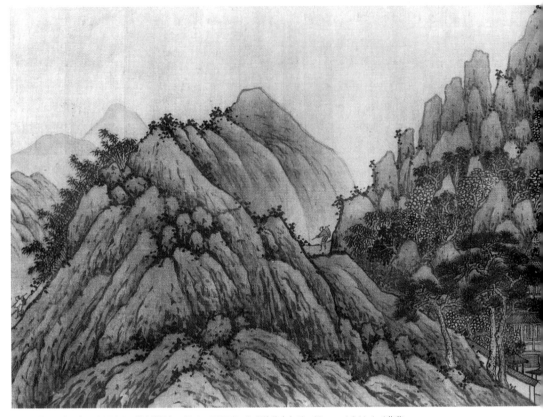

2.22 沈周 白云泉 卷(局部) 绢本浅设色 37.3×936厘米 加州施伦克尔氏 (George J.Schlenker)收藏

作）。这种新的方式对画风造成了影响，画家在绘制册页时，为了避免单调起见，会勇于尝试不同的构图形式，并且由于这种新构图不像卷轴一样，可以允许画家以垂直或向侧面扩展的方式延伸画面，因此使得画家必须面临新的构图难题。此外，因为册页是用来供人近距离且作短时间（在翻到下张册页之前）的观赏，因而也会希望追求亲密而立即的效果等特质。

举例来说，沈周在《愍愍泉》中所采用的截景方式，在立轴中就算有，也很少见；这比较像是一幅手卷的一部分，如沈周于 1479 年为吴宽所作的图卷（图 2.13—2.14），不过，就一幅完整的构图而言，此一看法并无损其创新之处。画中小径沿着下方进入画面，若断若续，然后消失于右方；土堤及其后的山墙和树木，看来也像是一道又一道的连续侧面，只不过树木是向上生长。而这种观念可能是得自于刘珏的旅游风景（图 2.6），虽然较不激进，但也有在某一延续不绝的流程中瞬间静止的效果。沈周仿佛陪着观者坐在轿内行经虎丘，而在途中打开了轿子的窗户，使观者得以看到窗户恰巧框住的景象。我们指出此作予人随意剪裁的印象，当然并非否认其构图其实是

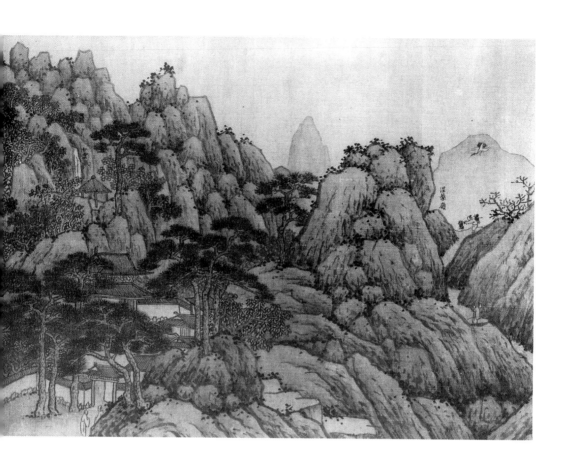

既强烈又成功的；册页中以水井作为中心焦点，其上两株大树分歧而出，人物则分别陈置于画面两侧，尤其是隆起的土堤互相对称，在画幅之内，强而有力地稳住画面。

千佛堂册页连同册中其他几幅，同样都是由看似任意剪裁的边缘和紧密的构图所组成。其基本构图令我们想起沈周早期以上半部对应下半部的作品；不过，这里所呈现的效果却是尖锐的对比大于统一感，充满动感且以线条为主的前景，恰好与朦胧寂静的远景遥相呼应。横过底部的一排呈水平线排列的墙，与建筑物正好形成一个稳固的基础，全画的张力由此向上堆叠，循着由活泼对角线所组成的建筑结构直上宝塔，画面所累积的力道便在这里向外散至远方。

长手卷《白云泉》【图 2.22】虽不如以上两幅引人入胜，但同属晚期的作品，它领着观者，同样由虎丘起始，一起去游赏苏州近郊的许多名胜。这幅画的后半部已被截掉（另外有两幅相同构图的版本，虽不像出自沈周之手，但却较完整地保存了整个构图），现存的这一段落的末端，被人加上了一段伪造的题跋，卷首则盖有沈周

的印章。这是沈周少数几幅绢画之一，由于干笔画法并不适合绢布，因而在此画上很少使用。一般说来，绢较常为职业画家所使用，因为它比较适合表现稳定且可以掌握的画风，而较不适于即兴式的自由创作，并且，画家想表现其收放自如的笔法以及出神入化的技巧时，理想的材质也是丝绢。除此之外，就同等的条件而论，通常绢画的市场价值也较纸本画为高。

根据以上的考量，以及这幅《白云泉》图卷的性质和主题，我们可以推论，此作也许是沈周在声名大噪、画作行情上扬之后的半商业化作品。他早期在特殊场合为友人所作的画都是一般尺寸，并题有明确的作画时间及地点（即使我们不知其所指何地）；它们的价值大多局限于画家与受画人之间的关系。相反，这幅构图严谨、笔法坚实的画，却是以通俗纪实的方式来呈现苏州附近的名胜，仿佛是供前往览胜的游客带回家作纪念，或是向人炫耀此乃鼎鼎大名沈先生的手笔。这幅画通篇以细小字体标记地名；我们无法确定这些字是否为沈周亲笔所题，不过，它显示了这幅手卷是为了某位不熟悉这地区的人士所绘制的，至少也是在绘制完成后加以润饰，否则这种标记并没有必要。简单地说，这幅作品在处理的手法上，似乎明显地异于我们所常见的沈周的大部分画作，其个人的感情成分较少，而供大众欣赏的意味较浓。

这里所刊印的段落（从右边）系以一条山间小路作为开始，上面标明为"涅槃岭"。其下一位伛偻老者扶杖沿着山径下山，其上是一位樵夫，上空则有一只大鹤飞过，它们成一直线排列，并在远峰的轮廓内连结成一个视觉单位。再往左看，一座石头山与画面同高；这就是天平山。山坡上有一道小瀑布，底下有一座可供歇脚的凉亭，瀑布旁写着"白云泉"三字，即画名的由来。下方是一座佛寺，其中，掩映于松林间的最大一座两层建筑物，就是范仲淹的祠堂。前景站着两位到这间祠堂一游的游客。这部分的末尾是山峦中的另一道山径，山径往前延伸，另一位旅人则随着手卷的开展，朝前走向下一个画面。

这里的构图非常熟悉，举例来说，刘珏于1471年的作品（图2.6）即采用这种构图，只是形式较为简单而已：观者经由前景两座倾斜的土堤将视线转至中景；上方中央有一座由这两座土堤所围拱的山块，而其轮廓恰好倒映于下方成广角的山径。画中群山由众多山块组成，雄浑有力，而其大小相当的造型单位和突起的岩石，则仍依稀可见黄公望的影子。以宽阔、相当清淡的线条勾勒及随意散置的皴笔，简单而有效地表现山块的手法，乃是沈周晚期的风格。寺庙虽为树木所掩蔽，但空间的展现却依然分明；墙垣和建筑物虽建构得容易，但仍显得坚实牢固。即使连很细节的地方，如墙垣基部的石板，其以大小交错的方式，一方面作为地基的表面装饰，另一方面则加强最易腐蚀与磨损的部分，这些都被沈周观察到了，并精确地在画中予以报道。

在这几件晚期作品当中，沈周牺牲了画风的多样性及精密的技巧，而致力于使画面设计更加有力，物形更稳固厚实，以及更具有一种新的清晰感。他的目的可能是为了矫正文人画已经产生的某些缺点，比如太强调细腻的笔墨，以及一味地模仿旧有的画风，而这也是他的成就。沈周晚期风格的许多特色为稍晚的吴派画家，如文徵明、陆治和陈淳等人所仿效，我们将在下一章中讨论他们。不过，沈周的影响不止于吴派；他更明显地改变了若干浙派晚期的画家——其中，李著曾与他学画，受其影响自然毋庸置疑，另外，吴伟也可能受到了沈周的启发——以及处在文人画派和院画派之间的画家，如谢时臣和后来的宋旭等。这些画家都承袭了沈周晚期风格的若干特征，其中最明显的是他所采用的厚而钝的线条——但整体而言，这种线条画法却似乎是沈周以后的吴派画家所不屑为之的。

无论如何，到了沈周晚年，他的画作已广受欢迎，且临摹者众。稗官野史甚至记载，沈周在垂暮之年，决定购回自己早年的一些作品，然而，因当时赝品流传很广而且几可乱真，以至于他买回了部分伪作，却仍不自知。[16] 不论此事是否属实，我们应该可以从中得到一个教训：由于沈周的伪作成千上百，因此在鉴定其真伪时，千万不可过于自信。

草木鸟兽图　除了山水画之外，沈周偶尔也画些含虾蟹在内的花鸟动物图。存世这类作品则以 1494 年的一部共计十九开的《写生册》最为出色【图 2.23】。以其中一幅描写虾与蟹的册页而言，其精妙之处在于，沈周以濡湿而明快的水墨来描绘活生生的动物，虽笔墨纵逸明显可见，但仍逼真地捕捉坚硬的甲壳以及灵动的肢节。十五世纪稍早的画家曾尝试设色的湿笔（即所谓的"没骨"，这种画法将在孙隆的作品里讨论，见图 4.1）或水墨的湿笔画法，而沈周很可能看过他们的画作。对中国人而言，这种风格颇为适合这类题材；但文人画家向来看不起这种风格与题材，举例来说，南宋末年伟大的禅画家牧溪即被后来的画评家斥为"粗恶"，因为他两者兼而有之，不但净画一些虾子等寻常题材，且笔墨太过流利自由，过于具象，因而无法符合传统对笔法的要求。

沈周在画册上题词时，审慎地告诉观者，这些作品都只是游戏之作而已。他写道：

> 我于蠢动兼生植，弄笔还能窃化机。
>
> 明日小窗孤坐处，春风满面此心微。
>
> 戏笔。此册随物赋形，聊自适闲居饱食之兴。
>
> 若以画求我，我则在丹青之外矣。

以上题材虽被列为末流，但象征儒家美德的植物主题却被认为相当值得尊敬，并不需要画家作任何辩解，如竹、兰、菊（此与陶渊明有关）、松以及梅等。沈周也和大多数的文人画家一样，偶尔画些这类的作品。其他种类的草木在绘画中较为少见，而沈周绘有三株古桧的力作【图2.24—2.25】，则可能是史无前例的。这三株桧木是公元500年时，由一位道士在苏州北部虞山的一座寺庙内所植，共有七株，称为七星，这三株居其中树龄之长。沈周于1484年与友人吴宽相偕到此处访胜，作了这幅画。[17]

沈周在画中只描绘树干以上的部分，并将其中两株的顶端切去；他在其山水手卷

2.23
沈周
蟹虾图
取自 《写生册》 第九幅
1494年
册页 纸本水墨
34.7×55.4厘米
台北故宫博物院

中也作了相同的设计，设定画面的上下界限，使得画面仅出现景物的一部分，这样的做法也有同样的效果：使观者更为接近主题，甚至进入主题之中，观者便能（就此处而言）直接面对画中粗壮的树干与伸展的枝丫。尽管这些枝干交错重叠，弯曲甚至纠结，却未脱离树木生长的原理和空间排列的原则，也不至于无法辨认，后世的次要画家在创作同样的题材时，这种手法也时有所见。

同样地，沈周并不像其他画家一样，将这些树木夸张地画成宛如动物般的形状；诗人们喜欢以"苍龙盘旋""青猿展臂"及"巨鹰搏兔"等字眼来形容古树的姿态，因

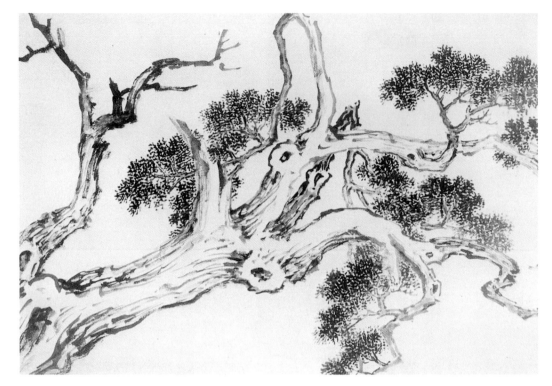

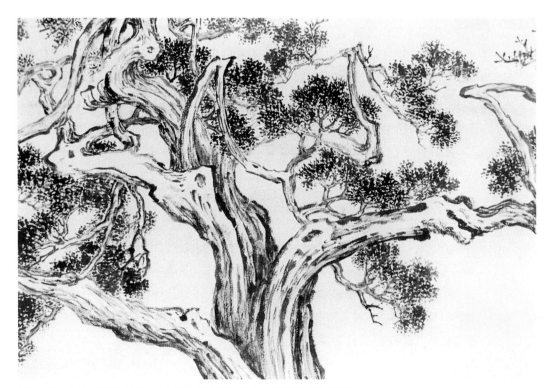

2.24—2.25　沈周　三桧图　1484年　卷(局部)　纸本水墨　11.5×120.6厘米　南京博物院

此画家极可能受其影响而作了类似的夸张描写，有些画家则为了较易给人深刻的印象，而如此描绘。沈周画中的桧木固然有变形及暗喻的效果，但都是树的真貌，而非仅出自创作者个人的想象。这张画的伟大并不在其想象的趣味；沈周以与题材相当的苍劲浑成的笔法，动人地描绘出古木千年中缓缓成长的面貌，以及千年里历经寒暑的形容。

这幅画的笔墨属于沈周中期那种笔法和主题彼此契合的风格，他在浅浅的空间内创造了一进一出的动感，并表现出树皮粗糙的质感以及提示光线的明暗变化。就其适用性而言，此作可堪媲美画家三年后所作的《雨意图》（图 2.17），后者同样也是以细腻地描绘客观现实，来传达出主观的经验。不过，沈周晚期山水画中所使用的宽而平的线条，以及强调平面图样的手法，却绝不适用于这一类的题材。

第三章　浙派晚期

第一节　绘画中心——南京

南京城在明初曾盛极一时，1421 年明成祖迁都北京后，流失半数人口，昔日的繁华消磨殆尽，只剩下陪都朝廷的空壳子。不过，即使政治与军事中枢北移，南京因位居中国最富庶、物产最丰饶地区的中心，所以仍具有地利之便；就如明末作家顾起元所说，"天下财赋出于东南，而金陵为其会"。南京虽非主要的产业中心——其纺织业无法与苏州相比——但仍是一个贸易重镇；商业活动，加上规模较小但大致上仍行礼如仪的政府，及其大批官员留驻南京，使得南京及时恢复了明初时的显赫地位。在理论上，官商虽然分属两个差距很大的社会阶层，但南京一如苏州，双方往来却很活络：官员与宗室虽然不准从商，但却私下透过家人和仆从进行交易；匠人及小本商人往往在致富后进入仕途，他们通常是靠着行贿来谋得一官半职，但也因为财富能提供接受良好教育的物质基础，受教育于是成了进入仕途的关键。

金钱不但是权力之源，同时也是个人与家族声望的一个凭借，而且，声望也可因赞助作家与画家而更形增长。至十五世纪晚期，南京的智识和文艺活动已与苏州不相上下。南京的重要文人虽然偶尔也写宁静、引人深思或具教化启发意味一类的文学作品，如诗或论文等，但所投注的心思却不如在散曲及杂剧等"表演文学"上来得多。有一些作者本身也是画家，例如将在本章和第四章出现的徐霖与史忠。绘画与文学的走向在某些方面颇为一致。如果说苏州绘画的一般特色是较文人的、诗意的，南京绘画则是与当地的通俗文学息息相通：偏好叙事性的主题；喜爱描绘人物与其所处的情境；以及喜欢各种堪称是戏剧性的效果等等。对于我们即将讨论的某些画家而言，绘画就某方面来说，似乎是一种表演艺术，就跟吴道子以及历代喜于自炫的画家一样，吴伟常常在惊叹不已的观众面前挥毫作画，以表现其高妙精湛的画技。相形之下，我们也可以注意到，从未有文献记载有人曾当面看着沈周作画，

十五世纪末和十六世纪初有一段时间，活跃于南京的重要画家的数量可能凌驾于苏州之上。其中有些是南京本地人士，其余则大多数都来自外地，他们被南京宜于艺术发展的气氛，以及该地舒适、逸乐（南京的娱乐区一向有名）、不虞匮乏与各式各样的赞助来源所吸引——从小本商人到各阶层的官员，乃至于在上位的宫廷人士，都给予画家资助。这时南京的绘画面貌各异，而这毫无疑问地反映出赞助者的多样性，不过，我们并无足够的证据可将各种画风与特定类型的消费者品味联想系一起，而只能臆测；如此一来，往往产生了各种曲解甚至不公平的危险。例如，我们常常会将喜好炫耀和粗俗的品味编派给商人。

按照我们在前面一册和前面两章的写法，读者或许会以为，所有的文人雅士都具有一些相同的偏好和品味；而且，在我们所讨论过的特定文人圈子里，情况似乎正是如此——譬如元代的吴兴、嘉兴、苏州以及明初的苏州就是。但我们不能因此而认定，这些偏好在全中国都相同，并且以为在杭州，甚或福建、广东等次要中心的文人士绅

和官员，就不支持当地的画家，或不喜欢当地的画风，其中也包括了那些被后世最权威的画评家贬为低级的作品。戴进便受到当时一些重要士大夫的资助和激赏，而在他之后的下一位浙派大师吴伟亦然，虽则一般都认为这两人画作中主要的风格，多少有异于"文人趣味"。显然地，在我们现在所讨论的这段时期里，浙派风格在南京和北京都很受欢迎，其不仅在宫廷如此，市井间也颇受好评；而戴进、吴伟和其他画家在风格上的创新，则有部分是因为赞助人增加，需要满足各种要求所致。

探讨院画风格乃是本书第一章的主题所在，而本章将讨论的画家，则在大体上代表了该"院画"风格的延续，虽则，我们将会见到，这些画家大多有意挣脱这种画院的流风。其中有些画家乃是在北京的画院里工作，其他则活跃于南京，成为宫廷之外的职业画家。（根据目前已知的史料，此时画家在南京宫廷中是否活跃，我们不得而知；假定他们很活跃，可能是因为有些人在南北两京之间转任调职的缘故。）例如，此派画家的中心人物吴伟，既是北京的宫廷画家，同时也是南京的职业画家，这证明了此时画家的流动性非常大，而这正是画坛的一种社会流动（social mobility）。

第二节　吴伟

生平事迹　吴伟 1459 年生于现今湖北省的武昌。[1]家族以往曾出过著名的文官，但他那受过良好教育、中过举人的父亲，据说因沉迷炼丹而散尽家财，此外还好收藏字画。父亲在家道中落后去世，吴伟于是成为孤儿，虽然吴伟受教育意在仕进，却从此仕途无望。据说，吴伟是在无师自通的情况下学画的，可能是借着与画家往还和勤研父亲书画收藏所得。吴伟系由一位地方官员抚养长大，十七岁时前往南京寻求成为画家的机会。

在吴伟的赞助人中，有一位朱姓贵族，官居太子太傅，同时也是朱能（1370—1406）之后，袭其爵号曰"成国公"。吴伟最为人所知的绰号"小仙"，即是此人所取。这个别号（虽然并不很严格地）将吴伟比喻为道教仙人，正可显示出时人对他的看法，以及他因为这种不沾尘俗、不因循传统的人格特质，而获此声名。他这种特质似乎是天生的，但也可能是利用大众喜好画家浪漫不羁的"波希米亚式"形象，而刻意为之。

吴伟的经历与落魄文人画家的模式极为一致。这种模式中的文人都是在科举落第后，转而以绘画谋生。其社会地位脱离常轨，因为所受的教育并未投入正常途径，亦即博学多才，却无禄位。一般而言，在中国，这类画家往往会在生活和艺术当中，培养出一种孤僻的态度，或者至少表现出些许不受传统或成规束缚。那些社会角色较为确定者，则易于受之规范。在以后的几章里，我们将会碰到其他例子，清朝也有这类画家，十八世纪的"扬州八怪"即是显例。

吴伟扬名于南方，所以后来被延揽至北京；当地官员久闻其才，欢迎并推荐他到宫廷里，因而成为仁智殿待诏及锦衣卫镇抚。宪宗皇帝似乎颇为欣赏他的画，也喜欢他这个人；吴伟不仅可以出入内廷，而且可以在皇帝面前放浪形骸，要是换了别人，这种举动不斩首，至少也会丢乌纱帽。明末的《无声诗史》记载了一则逸闻："（吴）伟有时大醉被召，蓬首垢面，曳破皂履跟跹行，中官扶掖以见，上大笑，命作松风图，伟诡翻墨汁，信手涂抹，而风云惨惨生屏障间，左右动色。上叹曰：真仙人笔也。"

然而，吴伟不容批评，且公然鄙夷达官贵人，以及屡屡拒绝索画的作风，终于招惹众怒，以至于被逐出宫廷，返回南京。他在南京的行事，《无声诗史》中有生动的记载："伟好剧饮，或经旬不饭，其在南都，诸豪客日招伟酣饮。顾又好妓，饮无妓则罔欢，而豪客竞集妓饵之。"难怪后世耿介的文人艺评家对吴伟的画作评价不高，他们认为，一幅画的优劣是与画家创作的动机息息相关的。

宪宗于1488年驾崩，孝宗即位为皇帝，年号弘治（1488—1506）。弘治初年，吴伟又奉召入宫，升为锦衣卫百户，最风光的还是受孝宗赐"画状元"印。孝宗对他宠爱有加。当他要求告假返回武昌老家"祭扫"时，欣然获准；然而数月以后，钦差便来到家中召吴伟回京，孝宗并赠送他位于京城繁华地区的宅第一幢。两年后，吴伟称病，再度逃离宫廷，返回南京，并卜居于秦淮河畔。吴伟有四个妻子，而且至少有四个儿女；在他南来北往期间，妻子儿女是否同行，我们不得而知。1506年，武宗即位，吴伟于正德三年再次奉召。但就在他准备随钦使赴北京时，却因饮酒过量而死。此时为1508年，吴伟年仅五十岁（依照中国算法）。

总之，吴伟的事迹说明了画家与赞助人之间的新关系，以及一般人对于画家社会地位的新观念。画家特立独行与世人对其包容的态度，当然不是新鲜事。道家哲人庄子约在公元前300年谈过一则关于画家的故事：国君召集一名画家与其他画者一起前来作画，结果这位画家迟到，随后便为人发现他衣衫尽除，懒散地坐在屋外的草席上。国君见状于是说：这才是画家本色。公元五世纪的顾恺之也是一位古怪画家的典型；而八世纪的吴道子（吴伟有时也被喻为吴道子——两人同姓纯系巧合，但我们如果相信个中的微妙关联，那么这点也不无意义）则是"天赋异禀"最知名的先例，他能超越成规，作画时相当笃定而自在。十一世纪以来的文人画家提供了无数严峻拒绝求画的例子，晚唐及其后"潇洒"的泼墨画家也表现出脱离常轨的绘画技巧（除了吴伟在宪宗面前表演《松风图》一例之外，还有一则关于吴伟的逸闻：有一回吴伟在酒宴中取了一枚莲蓬，蘸上墨，在纸上来回的印拓，正当宾客惊讶不已，不知他到底在做什么的时候，吴伟已将这些被濡印过的莲蓬墨迹变为一只螃蟹，而完成一幅《捕蟹图》）。

吴伟作风的新颖之处，在于他将种种不随流俗的画风与在宫廷的服务，以及对于民间各阶层赞助人的仰赖，取得相互的协调。我们从吴伟的相关事迹可以看出，他不屈从的态度和奇僻怪行的特质并未妨碍了他，反而有几分是造成其成功的因素。元代

许多文人必须靠做官以外的途径谋生，于是开启了以文艺才华作为收入来源，而又不至于沦为受雇工匠的新模式。仰赖赞助者资助的模式也发展并延续到了明代，甚至广及职业绘画的领域，而以往在职业绘画的领域之中，这种模式则是被视为颇不适当的。戴进受到大臣的支持，正证明其画作名气之高，同时这些人的青睐也提高了他作品的声望。戴进作品受到欢迎（除了画作本身的品质之外）的原因很明显：他的作品呈现了浪漫与田园意象兼具的引人特质，这是求画人所喜爱的，同时，借着半即兴式的写生速描，画家去除了保守或院画画风的沾染。这里又是一个模范；吴伟的成功显然是奠定于戴进的成就之上，而其画作的吸引人之处，也与戴进绘画大抵相同，但吴伟还兼具了丰富多变的人格特质，以及令人愉悦的"艺术"行径。这点必然是吴伟名声响亮的部分原因，否则，他能大享声名实在是令人难以理解的，因为他现存的作品中，没有一幅够得上"天赋异禀"的美誉。即使相传他最擅长的大幅画作，壁画和屏风均已遭到毁坏，我们还是盼望能够有一两幅杰作流传下来。

人物山水画　吴伟的一些作品显然师法戴进，而这些作品最能说明何以他被归为浙派画家。这类作品可能多为早期所作，但因他流传下来的画作（除一幅之外）都未纪年，所以我们也无法完全确定他与戴进风格有关的作品是否全属早期之作。

《寒山积雪》是个很好的例子【图3.1】，全画的构图一侧以垂直层叠，另一侧则为水平分布，属于可能由戴进首创的标准构图，而这种构图若非戴进首创，至少也是因他而大受欢迎；浙派往后的大多数画家在其无数的画作中都如法炮制（我们应该可以立刻注意到，本书的作品是多种面貌的一时之选，因此我们看不到大部分浙派画作中单调刻板的特色，尤其是后期作品）。读者如果想仔细了解明代绘画，可以自己浏览已刊行的、数以百计的浙派画作，便会发现这项事实。[2] 大块的山石，其中有些还倾斜不稳，而且是以粗糙厚重的笔法描绘，而强烈的明暗对比则可以代表阳光和阴影，或者是积雪及暴露的泥土。

举步维艰的旅人与其从仆的身影，被安排在画面前方，身后则是前景的斜坡；两人的身形是以振颤、刚劲的线条勾勒而成。树木和石块也都运用了同样遒劲的笔法。画家似乎刻意在画中各处制造这种生动的效果。周文靖1463年的作品（图1.20）之中，可见对宫廷绘画保守态度的最后坚持，以及对宋代浪漫作风的敬意，而吴伟的画作在时间上，可能只晚了二三十年，代表的是戴进所开启的新风格占了优势，而这种新画风正是吴伟发展的起点。

《春江渔钓》【图3.2】是一对立轴的其中一件，与《寒山积雪》形成既相近又具启示性的关系，似乎是吴伟较晚期的作品。两作的构图大致相同，但是前景拉近了，因为加大了人物的身形，以及截断了河岸与圆石，且河岸圆石因为被截断，所以并没有

3.1　吴伟　寒山积雪　轴　绢本水墨　242.6×156.4厘米　台北故宫博物院

浙派晚期

3.3 吴伟 渔乐图 卷(局部) 纸本水墨设色 27.2×243厘米 加州伯克利景元斋收藏

完全被画面所范限，是以仿佛要一跃而到观者的空间来。观者因此在更直接、更戏剧化的情况下，参与画中景色，而不再像以往，只是在画中看到一个完全独立的空间而已。悬崖同样也几乎伸到前景，往上则突出于构图的上缘之外，其用意相同。这幅画的空间自崖后往前斜向展开，此种方式日后也被吴伟的追随者张路所继续开发。

不过，比这些更为激进的变化乃是笔法。《寒山积雪》以粗放而潦草的笔墨描写冬景，但只限于线条鲜明的轮廓内，目的是在表现岩石的粗硬表面。也就是说，这种笔墨仍是传统表现轮廓与皴理手法的一个要素。在《春江渔钓》中，这种粗放笔法的用意，更像是元代晚期文人山水画的笔墨，其目的在构成块状，而非画出其轮廓或清楚地呈现出形状或表面，因此，多少如它所呈现的物形一样，也成为这张画的"主题"。这里可以确定的是，文人画家的理念和方法已经侵入了浙派画风，而这种现象在吴伟作品里的其他方面也是如此。同时，这种笔墨远比文人画所能接受的尺度更为自由及不受拘束，而文人画中若有这种表现的话，无疑也会被认为没有章法。吴伟是在追寻一种极其随兴而大胆的效果，随着笔势节奏而自由发挥，让笔法的顿挫支配其勾绘形象的能力。画家的笔触纷繁而潦草，且不断地呈现出各种角度的转折变换，以尽量制造出画面的动感。而这些都令观者困惑不已，而且，这对观者了解空间关系，或领会画中景物的形貌与结构的帮助并不太大；例如，若要了解前景斜坡上如麻的活泼笔画乃是树木的话，便非得需要一番努力不可。这种瓦解物形的手法，本身就是一种风格独立的主张：早期的院画家都认为，必须将其主题巨细靡遗、完完整整地告知观众。吴伟要求观者以这种方式来参与他画中的景致，其用心隐然是在拒绝旧有的院画形象，亦即画家只能绘制工整而不带个人情感的作品。

　　此一画作在结构上作了如此极端的转变，然而，却还是囿于这么制式的构图之中，这一点也让我们得以更进一步地了解吴伟的处境及其成就的本质为何。要他作画的人正如任何时代、任何地方的艺术消费者一样，都是囿于过去的绘画经验，这些人只对传统的主题、形式与技法有反应；他们对熟悉的事物感到安适，但最后又因熟悉而厌烦，进而要求新奇。就像所有的优秀画家一样，吴伟面临着一种两难处境：一方面由于自己急欲走出独立的路来，同时也为了迎合大众求新的趋势，因而亟思打破传统旧规；另一方面他也了解，如果脱离旧规的幅度过大，必然会招致失败。具有创意的伟大画家敢于大胆跃入全新的形式领域，从而创造出至少能跟旧法度一样行得通的新章法；而才具较浅的画家即使是在最轻心随意时，也还是必须比较谨慎行事，他们深知自己不能逾越某些限制，如此，才不会违背大众的愿望，乃至于无法与其沟通（或"不被了解"）。吴伟并不是以创造新形式或新意象而知名的画家；他通常满足于以大胆的新方式表现旧的主题，而且总会保留足够的熟悉感，以确保其可读性。

　　吴伟师法戴进之处，不仅表现在如前所述诸河景构图之中，《渔乐图》卷【图3.3】亦然。《渔乐图》是一幅手卷，主题与风格和戴进的《秋江渔艇图》（图1.17）也很相似。我们如果比较两者将会发现，以十五世纪中叶的眼光来看戴进的画似乎极不落俗套，但若从十六世纪初期来回顾的话，他的画只不过是以新笔法来取代旧笔法而已。吴伟作画较为自由，为了让技法能应付当下情节之叙述或暗示之需要，他不惜触犯传统的禁忌。此处他扬弃戴进画作粗犷有力的笔法；也抛弃了他自己在《春江渔钓》里锐利、有如刀削斧劈的笔触，而以更宽阔湿润的笔墨来描绘大部分的山水。画家将冷

暖色调与水墨放在一起，造成丰富的色彩效果，而且将它们混合或任其自由流动，形成一处处斑驳且易于引人联想的区域，往往会令西方观众想起印象派风景画中的一些段落。人物、房舍和舟楫仿佛是用笔尖坏了或被修剪过的粗短毛笔画成的，为的是作出同样粗短且不优雅的线条；在中国绘画风格的品级中，较精致的描绘并不适用来表现低下阶层庶民生活的主题。

从戴进以降，画院与浙派作品所能接受的主题范围似乎日益狭窄。早期院画家常画的"故实"已较少见。大多数作品都描绘由来已久的象征性主题，不禁使人感到画家极少在创新或是将旧主题赋予新解释的方面用力。这种对于历史和其他特定主题失去兴趣的现象，可能可以视如宋初绘画中类似的发展，其中反映出画家希望处理较普遍性的，尤其是大自然的主题。这种情形也与元代和晚期文人画（或十九世纪欧洲的一些绘画）不再强调主题的情况类似，当时画家所日益关心的，乃是纯粹形式的问题，因而对于特定的主题较不注重。

然而，这些都不足以说明浙派画作中主题的性质与作用。大多数作品可说都是墨守成规与因袭之作；同样的主题不厌其烦地一再重复，其中有许多取材自南宋绘画，或者至少属于南宋所流行的类型。这种类型不仅表现出大自然的意象，同时也透过人物与周遭环境的关系，表现出人在大自然里的特殊经验，或是对于自然的反应。这样的例子包括了人与险恶世界激烈争斗的主题，譬如，旅人在乱石嶙峋的山谷中迂回而行；而文人雅士观瀑或聆听松风，则是刻意以接触自然的方式，使心灵与情感获得清明；而文人隐士在山间的小屋有朋友来访，则表示既能远离人世污染，又能与志同道合的好友相伴为乐；渔樵图表现的乃是在大自然中怡然自得，且专心投入的单纯生活。除了第一种之外，其他都是理想化的主题，而这些绘画中所具现的理想（一如南宋绘画），正是宫廷中的达官贵人和城市里为俗事所羁绊的官宦商贾的共同理想。这些人因于环境与抉择，对自己所鄙夷的"尘世"依恋太深，因此实在少有人能够实现这种理想。

这些画作可以让人神游或遁入田园生活，也提供了其他几种摆脱社会束缚的方式。其所传达的，既非画家（如沈周的《夜坐图》）也非赞助者所亲身深刻体会的情感与经验，其主题也无任何特殊的情感关联（不像元代及其后作品中的别墅及山庄，都是为其屋主所画），也未表达出对周遭环境的喜爱，亦即画家或观众当时所处的时空（一如沈周的《虎丘图册》）。从当时在南京或北京所完成的这些画里，除了暗示之外，事实上我们对于明代中叶两京的生活几乎一无所知。也就是说，我们所讨论的主要是一种逃避现实的艺术。

就像戴进所画的，吴伟笔下的渔夫及其生活，乃是属于理想化的类型，他个人并未参与其中。十世纪赵幹的名画《江行初雪》[3]则是后者的最佳范例，画家仔细观察渔人生活，产生了同情的了解后，便生动地描绘出渔夫的劳苦与其生存的艰辛。而在

戴进、吴伟和浙派其他描绘同一主题的作品当中，渔夫则是住在另一个世界，就像欧洲田园神话里的牧羊人和牧羊女一样，此一世界仅仅存在于世故的城市人的共同想象之中，这些城市人对单纯朴素的环境有着浪漫的憧憬，但对于牧羊或捕鱼的真实情况则漠不关心。吴伟的画描绘渔村忙碌的生活，使人颇感兴味，画中的渔夫和其家人忙着工作，并享受生活中片刻之乐，他们撑船、撒网、收网、饮酒以及聊天，一点也不受河流以外的那个大世界所干扰。

陈邦彦于1721年在卷后所写的题跋竟然指出，画家对于渔家环境里"烟波"的了解，远较渔人自己还更为深刻而真切。除此之外，这首诗写景兼具淡淡玄思的特色，倒是与吴伟的画相得益彰。诗的结尾是：

> 渔船一叶天地间，翻觉船宽浮世窄。
> 与渔传神具妙手，满眼江湖纸盈尺。
> 烟波情性渔不知，令渔见画渔还惜。

人物画　吴伟在人物画方面的非凡技巧，就许多有其署名的作品来看，颇令人激赏。然而，这些画风格多变，想要找出一种独特风格，或断定哪些才是真正出自画家手笔的作品，并非易事。他的人物画可分为"粗放"与"细腻"两类；至于他如何决定该用粗放的、一挥而就的笔法，抑或精致的工笔，则可能牵涉若干因素，其中包括对主题、目的，无疑地还有对赞助人意愿的考虑。他对于道家仙人、禅宗高僧或渔夫、农人、樵夫等低下阶层人物等题材，通常采用粗放的风格，而这种画风一般也用于挂轴，以便陈列在需要强烈装饰的场所。而细腻的风格则用来描绘儒家文人和美女，而且最适合于手卷和画册这种需要近观的形式。但有时立轴也会采用细腻风格，正如手卷也有采用粗放风格的。粗放大胆的画风大抵承袭吴道子的传统，细腻的风格则属顾恺之一派。[4] 总而言之，吴伟可说是明代最多才多艺的画家之一，虽然两样画风都擅长，但仍以粗放的作品最为著名。毫无疑问地，这就是为什么王世贞会说：吴伟的画风"宜画祠壁屏障间，至于行卷单条恐无取也"。[5]

《二仙图》轴【图3.4】是吴伟粗放风格的佳作。画中人物可能是流传于民间的道教人物"八仙过海"的其中两位；此二人正要渡过波涛汹涌的大海，就跟八仙常见于画中的形象一样。前面这位似乎是李铁拐，他的躯体在灵魂出游时被焚毁，因此魂魄便附在一个跛丐身上；他要骑着铁拐凌波渡海，这根拐杖不可思议地漂浮于海上。元初道释人物画能手颜辉曾画过李铁拐（《隔江山色》，图4.3），其风格广为明代浙派和院画家所模仿。例如，吴伟在弘治画院的同僚刘俊，就是颜辉风格的追随者，而且，吴伟有些作品，其中也包括《二仙图》在内，便沿袭了这种风格中的一些重要的特征。遒劲而深重的衣袍画法，生动的姿态，以及紧绷的肌肉，尤其是脸部向后紧拉的双唇，

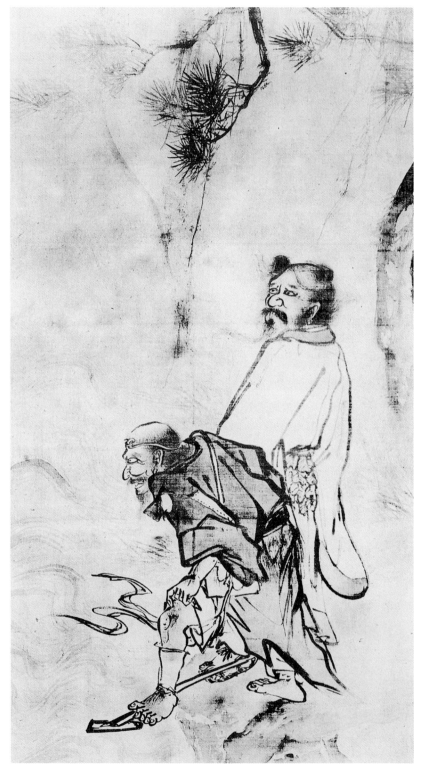

3.4 吴伟 二仙图 轴 上海博物馆

表情十足的大眼，在在都是颜辉作品的特征。这种风格正好与浙派后期画家所处时空的艺术脾性相吻合，也就是要求生动和活力，而且，其对强烈效果的重视，更甚于婉转微妙。

在此，如其在粗放山水画里的表现一样，吴伟运笔的速度快，使得线条忽粗忽细，或是忽作转折。这种笔法在许多地方都显示出了我们所称的"草笔"的特质，其快速往复的笔势固然展现了画家手部肌肉运笔的能力，但却不得不在写景的功能上，稍作牺牲。吴伟发展出这种画法并使其普及；我们可以看到其追随者张路，以及明代南京与苏州的其他画家，也都使用这种画法。而这种画法的一件重要典范，则是十三世纪南宋大师梁楷的《六祖截竹图》。[6]

吴伟画中的人物系由几笔勾画而成的松树所围住，也使人想起梁楷的构图。梁楷生性怪异，自称"梁疯子"，他性喜饮酒，自愿离开宫廷画院而居住在禅寺里。在个人作风与艺术行径上，他都是吴伟的榜样，或者，至少可说是其前辈。这两人画风、人格与生活模式的雷同之处并非偶然；我们可以在以后的几个例子中看出，这类的关联性在明代大多数的绘画中处处可见。而这个现象将在下一章里讨论。

在粗笔画法之外，乃是另一种不用晕染，或只有些微晕染的细笔描法。几乎从北宋晚期的李公麟开始，白描画法就不断为职业与业余画家所使用；我们在讨论此法于元代的使用情形时（《隔江山色》，页163—165），曾举出张渥和陈汝言的画，来说明这种白描法与社会阶层流动间的关系。到了明代，几乎只有职业画家才使用这种画法，可能因为当时大家都了解到：这些职业画家比业余画家能更高明地运用这种画法。吴伟尤为炉火纯青，不论关于哪种主题或是应哪种场合所需。《铁笛图》卷【图3.5—3.6】是吴伟在这方面的最杰出之作，而且似乎也是他存世唯一载明纪年的画作。画上题款（书中图版未录）为："成化甲辰（1484年）四月二十八日，湖南吴伟小仙画。"（如前所述，其出生地武昌其实是在今日的湖北省境内。）

画中有一位文人坐在花园里，身旁的石桌上摆着书籍与毛笔。一位女侍手持铁笛；这位文士似乎正准备为两位迷人的姑娘演奏铁笛，她们坐在他眼前的矮凳上，其中一位以半透明的扇子遮着脸，另一位则将菊花簪在发上。这位文人可能就是元朝学者杨维桢（1296—1370），我们之前曾提到他是作家、书法家以及画家（《隔江山色》，图2.23、4.26；请见页87、186、190）。他自称"铁笛道人"，是以自己吹奏的乐器为名，其人狎妓则是众所皆知的事；而这幅作品可能就是在说明他的一些风流韵事。

画中人物所使用的线条勾勒，保存了部分流利曲线的特质，而这种特质与自李公麟以来的白描传统息息相关，有时也被描述成有如"行云流水"一般。同时，在受过完整技巧训练的画家笔下，这项特质更能表现出画中人物的形体及关节，而这通常是业余画家做不到的；业余画家更着重的是如何引起思古之幽情，而不在于如何呈现叙

3.5—3.6 吴伟 铁笛图 1484年 卷 纸本水墨 上海博物馆

述性的自然灵动。吴伟让画中人物安稳地坐着，在空间里自然的转身，并停留在特定动作的瞬间，毛笔所描绘的树木和岩石也同样具有叙述性，而且随着物体肌理结构的不同而产生变化，而非局限于固有技法，只求画风纯净。

吴伟在《美人图》【图 3.7】里所表现的，并不是纯粹的白描画法，但除了少许的晕染与些微的线条粗细波动之外，这张画仍具有与白描法一样的精致和严谨。画中的女人以侧面出现，低垂着头，神情忧郁地向前走着，而她肩上所挂的锦袋里有一把琵琶。画家只签上了名，而时人在画上所题的三首诗中，也没有提供任何有关画中人身份的线索；一位后来的诗人在其诗作中加注说明，说他"不识当时意"。也许这是吴伟在南京所认识的一位妓女；也许他想到的是赵五娘，赵五娘是十四世纪中叶《琵琶记》一戏中的女主角，她带着琵琶，长途跋涉到京城寻找她的夫婿。不管画中的女性是谁，在吴伟的深刻描绘之下，引起了观者对其身世的好奇。画上没有任何布景，一个孤独的人影站在一张空白的画纸中央，更增添了孤寂之感。

这是吴伟最好的传世作品当中，又一幅出色的人物画；这些画让我们了解到吴伟为何特别受到推崇，而且还是一位很有影响力的人物画家。在《美人图》中，我们也见到了另一种可能是吴伟首创的画法，南京与苏州画家在下半个世纪里继续发扬光大。而这种画风的最大长处，在于线描中的叙述或刻画角色的效果，已与其本身书法性的功能取得了平衡。他的线条非常流畅，绵延不绝，经常是平滑柔顺的移动；有时会忽然转折，或笔锋不离纸面地回到原线条上去，有如书法的草书。线条描绘的特性有助于人物性格的描写，平顺或振颤的笔法能塑造出安详或兴奋的不同心境。吴伟对这两种手法都运用自如；此处较安静的风格才适合其表达需要，是以他采用极细腻的笔触，恰到好处地传达出他所欲挑起的纤细情感。较有生气的"逸笔"，则只在几个段落中稍微用到。他所运用的线条有时细如发丝，有时则干笔擦到几乎消失，或者是让线条减至最清淡的色泽，但丝毫未损及其笔触之明晰肯定，亦不使之流于漫无目的，这种画法的特色透露了这张画可能是以快笔完成的，而且还显示着受过卓越技巧训练的画家所具有的从容不迫；大部分的晚期模仿者会使自己的作品技巧看起来更为用力，然而却没有他画得好。

第三节　徐霖

和吴伟几乎不相上下，不但具有精彩的人格特质，同时也代表着新城市的古怪艺术家乃是徐霖（1462—1538）。很遗憾地，徐霖存留下来的作品，并没有显示出足与吴伟抗衡的绘画成就，并且还不禁令我们怀疑，他生前那么成功的基础究竟是什么？其生平传记最近由房兆楹巧妙汇编，并且以有趣的方式呈现出来。[7] 我们在这里对于徐霖异于常人的一生，只作一个大略的叙述。他不但在许多方面与吴伟遭遇相似，并

且与吴伟一样，也被其他不遇的文人视为颇具吸引力与鼓励作用的榜样，这些文人必须利用艺术天分赚取生活所需，却又不能有沦入雇佣画家之虞。

徐霖出生于南京，自幼天资颖异。六岁能诗，八岁能书。十三岁通过生员的考试，继续攻读以便通过层层科考，获得官职。然而徐霖并没有专心念书，反而将精力花在作诗和绘画上，流连于音乐、女人与酒肆之间，人们不认为他是位严肃的学者，而只是一位纨绔子弟。连续好几年，徐霖都未曾通过乡试，最后，在1490年代，他终于被学校开除。

此一挫折使他仕途暗淡，然而徐霖似乎面无惧色。他曾公开说，要当一位受尊敬的学者并非一定得穿上官服不可，于是他更专心地投入了诗、书以及绘画之中。可想而知，徐霖与众不同的行径一定远近驰名；在当时，行为怪异对画家而言是一项资产，但对求官者来说，却是个障碍。1490年，就在他被学校逐出前不久，徐霖遇见了沈周及其他七位年轻学者。他可能也认识只大他三岁，且艺术气质相近的吴伟。就如吴伟以小仙著称，徐霖也取了个髯仙的别号。徐霖仪表堂堂，而且人如其画，很明显地令人印象深刻。他开放了一间画室，吸引了许多赞助人前来光顾，其中有城里的或来访的富裕官吏与地主乡绅。徐霖赚够钱之后，便在娱乐区买了一幢占地数亩的宅院。

许多达官贵人都到徐霖名为“快园”的宅第来参加宴会。那儿有著名的梨园伶人表演流行的戏曲，其中有几支曲子还是由徐霖自己所谱。但他早期所有这些做主人的光彩，比起1520年正德皇帝两度造访其庭园的风光来说，可就逊色多了。皇帝在南京停留了几个月，他颇喜欢徐霖所作的歌曲及一首关于新年的诗作，于是就带着徐霖一起回了北京。然而，皇帝在返回北京后不久就过世了，徐霖没有得到原先预期的宠幸，只好再回南京。我们能想象徐霖与吴伟一样，无论如何不情愿长久远离南京及其歌舞声色。在其七十岁的寿宴上，有逾百位的名伎前来祝贺。

以上所述会令人们猜想徐霖的画作一定充满了精湛的技巧与新意，但事实上，我们看不到那样的画。其现存的画作一幅是梅花，另一幅则是野兔与菊花，但都不怎么有趣，此外还有一组四幅未纪年的四季山水画。[8] 从这些画作当中，可以清楚看出徐霖师法的是吴伟所擅长的作风，他想融合熟悉、保守的画风以及精彩活泼的笔法，而这些画作也的确属于吴伟这类画家所形成的风格范畴，唯其笔墨较为宽疏，以缓和浙派晚期山水画中常见的僵硬院画风格。然而，在相同的作画公式之下，徐霖却无法做到像吴伟那种令人愉快的混合画风。他所画的春、夏及秋天的景色，都属于极其保守的浙派画风里的戴进模式。

《冬景图》【图3.8】同样也是一幅旧式画作，用的是各式各样由戴进、吴伟（参考图1.19、3.2）所开发出来的生动而线状的笔法。一名旅客及其随从在风雪中抵达一户人家的门口，屋内则有个人刚刚睡醒。一般相信这幅画描绘的是《三国演义》中，刘备派遣使者前去邀请诸葛亮担任军师的一幕。这种紧张而振颤的描绘使得画面栩栩如

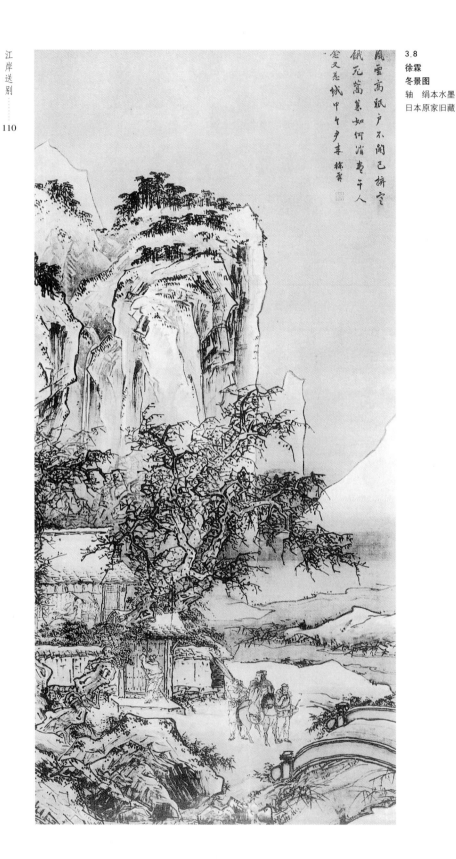

風塵高眠戶不開已撟空
餓无萬蒙如何消患千人
怱又慈城中午尹李徐霖

3.8
徐霖
冬景图
轴 绢本水墨
日本原家旧藏

生，但却缺乏吴伟与其追随者所擅长的细腻及书法般的流畅。即使说画家是在传达冬季肃杀的气氛，也不会使这张画变得比较怡人，或比较不迟滞。

有朝一日，徐霖其他藏于中国、且未见刊行的作品得以面世时，或许我们较有可能对他作出比较公平而令人满意的评价。就目前的状况看来，徐霖只能说是浙派衰颓时期的代表，而该时期的画风多半落入重浊而烦琐的窠臼之中。

第四节　弘治与正德画院的画家

在这一章余下的篇幅当中，我们将要讨论两类画家：一是吴伟在北京画院同时期的画家，一是吴伟在南京的追随者。大致说来，前者较为保守，只能在明初画院的传统下稍作变化；后者则倾向于采用并夸大吴伟画风中比较不精致的一面，也因此被贬称为"狂态邪学"一派。

吕纪　弘治年间（1488—1506），宫中画院里花鸟画的翘楚，同时也是明朝最著名的花鸟画家，乃是吕纪。他出生于杭州东边的港埠宁波，宁波似乎是整个杭州沿海地区的主要港口。几百年来也是商品画的中心，邻近的市场如毗陵和杭州的画作，都是经由宁波买卖。宋元时期，曾有数百张的佛像绘画借道宁波出口至日本，而且至今仍被保存在日本的寺院中；这些佛像画都是由二流画家或无名氏所作，系谨守当时盛行于杭州的画风。从事其他题材的宁波画家可能也是同样的情况，只是并未留下这么多的作品而已。我们可以假定，吕纪的画风是以沿袭这种保守的地区传统开始的。后世有关吕纪绘画生涯的文献中提到，他研习过唐宋花鸟名作，并且决定融合各家之长；据说也模仿过边文进的风格。对于这时期略具折中路线的花鸟院画家而言，这两种做法都是很正常的。

弘治初期，亦即 1490 年左右，吕纪被推荐至宫中，并进入了画院。他任职于仁智殿，而且成为锦衣卫指挥。据说他很顽固而且讲究礼仪；其作品所给人的一本正经的印象，很明显地就是画家本人的个性（有位明代画评家认为吕纪画作的特色是"俱有法度"）。而且听说吕纪受诏到皇帝面前作画时，很清楚是立意"进规"（或许针对的是绘画创作与品评方面）。皇帝看了便赞叹："工执艺事以谏，吕纪有之。"

当吕纪来到宫廷时，大他几十岁的林良可能也还在宫里（据晚明文献的记载，两人是不可能同时受诏入宫的）。总之，吕纪有些作品几乎完全模仿这位广东大师林良的风格。然而，吕纪多数的画作还是属于较为严谨而传统的画风，其画面设色、笔法则审慎控制。

由戴进和十五世纪初期其他画家所推广的如行云流水的笔法，被后来的院画家以两种截然不同的路线继续发展下去。其一是应用这种笔法来表现激烈或粗放，甚至狂野的效果；而吴伟正是个中能手。另一种则以流畅的线条和层次细腻的晕染，希望能

3.9
吕纪
花鸟
轴　绢本设色
148×84厘米
加州伯克利景元斋收藏

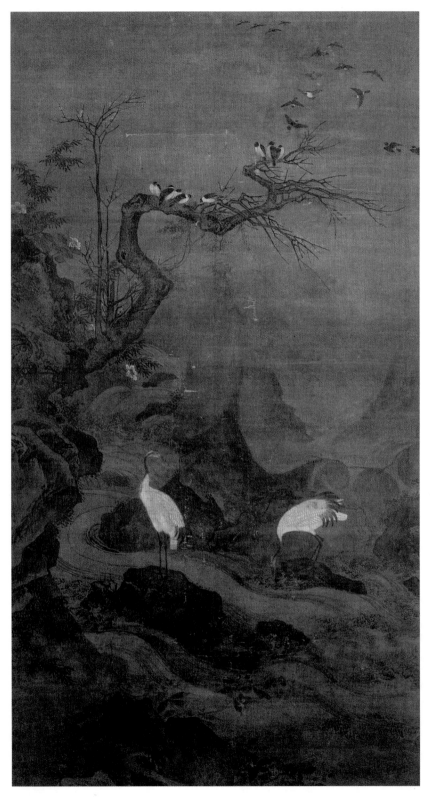

达到形式上的优雅平顺；这种画法特别适合花鸟画，而吕纪正是运用得最为成功的一位，于是他很快地成为当代花鸟画的杰出大师。直到其他画家模仿他画作的功夫到了几可乱真的地步时，社会大众受他吸引的程度才逐渐冲淡下来，同时，他的名气也跟着衰退，而这种情形可能在他生前就已经发生了。

存世吕纪落款的数百张画当中，大部分是其传人与模仿者所画，目前藏于东京国立博物馆的一组四幅大挂轴四季花鸟，被公认为吕纪的典型之作，其他画作则均以此画作为其评鉴的基准。[9]新近发现，而且与这些杰作不分轩轾的另一幅画是《花鸟》【图3.9】。除了可信的署名之外，此一画上还有"日近清光"的钤印；弘治年间一些活跃的院画家的作品上，也有类似的印记。根据何惠鉴的解释，这类钤印表示画家曾有幸在皇上面前作画。

《花鸟》图的规模异常辽阔，其构图设计也颇具匠心；吕纪大多数的作品都较简洁且偏重于前景的描述。早春景致由一株刚刚开花的梅树与湍急的流水点出，而这些水流是高山上的雪融化下来的。河流由峡谷山涧奔腾而下，所形成的连续弧形恰与空中的鸟群形成呼应，每一只鸟像个飞行的弯弧，自远方飞入前景并栖息在梅树上。同样，白鹤的颈部与身体所构成的双重曲线也与周围环境互相呼应，这包括了崖壁底部因水流侵蚀而形成的圆形洞穴与波涛起伏的巨浪。这种无懈可击的动静之间的平衡，曲线与棱角（以岩石和树木作为棱角景物的代表）之间的平衡，以及虚实之间的平衡（如南宋画作的构图一样，以对角线分开画面，并在相对的对角线上画树），这种种似乎都经过了精心的设计。但吕纪出色之处，并非在于一种自发性的创作，而是这种很明显的对于外在技巧的描绘。

吕文英 同一时期在画院任职的，另有一位吕姓画家，时人（有着中国人偏好对称的习惯，有时似乎言过其实）称二人为大吕小吕。大吕指的是吕纪；小吕是指同样来自浙江，但造诣较为逊色的吕文英。传记资料除了略略谈到他曾任锦衣卫副指挥外，其余则几乎只字未提。一份1507年的宫廷记录指出，吕文英在这一年放弃了画家生涯，转而全心投入宫中官职。[10]几年前，他为人熟知的只有两幅藏于日本的货郎图，画得很用心，却无甚创意。克利夫兰美术馆最近购得的《江村风雨》【图3.10—3.11】使他在明代绘画史上占了一席之地。落款下方有"日近清光"印，显示吕文英也有幸得蒙御览。

这幅画在规模与气势上，均较吕纪作品更为宏伟，但两人同样有着南宋的纯熟洗练与圆润优雅。吕文英主要受到了宋朝画家夏珪的影响：以均匀的水墨渐层晕染，来传达山峦的浑圆之感，并且以成簇的墨笔表示树叶；构图则将坚实的景物紧紧压缩在画面下方甚小的区域内（显然与明朝常见的画法不同），画家在画面上方则只画了山峰

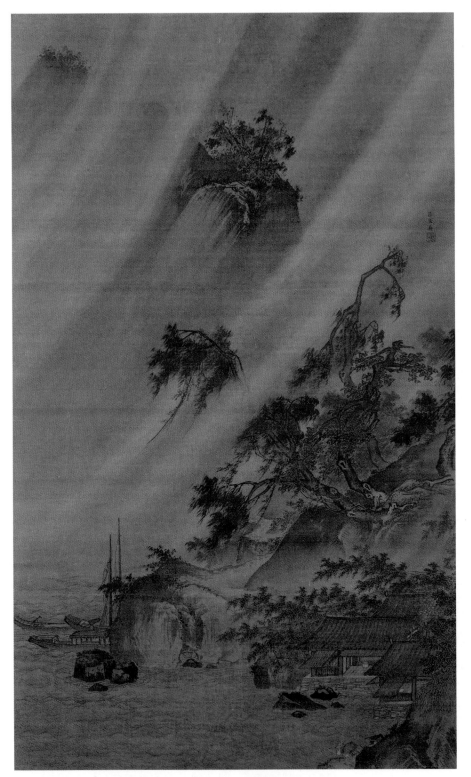

3.10 吕文英 江村风雨 轴 绢本浅设色 168×102.2厘米 克利夫兰美术馆

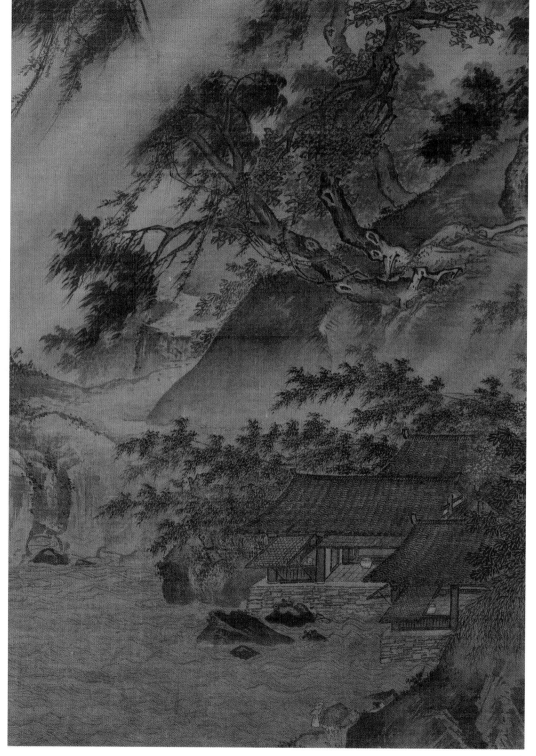

的顶部与其上遭强风吹袭的树木，这些都与夏珪或其传人的书画技巧类似。虽然吕文英比宋朝画家多添加了一些故事细节（例如在画面下方的角落里，河边屋宅的主人初抵家门，挑夫带着行李随侍在侧；一位童仆由窗户内看着他们走过来，三艘停泊于左方的船只则提示了水路外出的可能），但不是很显眼，而且不像此一画派其他画家的作品往往把场景变得很嘈杂。浙派画家很喜欢描绘风雨中的景色，而且追随的也是南宋院画家；这些南宋院画家留下了中国画中最好的风雨图（著名的例子包括东京静嘉堂文库中传为马远的作品，波士顿美术馆夏珪的扇面，以及藏于日本久远寺中无名氏的《夏景山水图》）。不过，除了明代的画作（一如此幅）通常比较有戏剧性之外，南宋这些作品则显得较有节制且富于暗示性。

王谔　王谔是另一位活跃于弘治画院中的山水画家，他与吕纪一样，也是浙江宁波人，最初都跟随当地的二流画家学画。王谔供职仁智殿，甚受弘治帝的赏识，皇帝特别喜爱马远的作品，称王谔为"今之马远"。1506 年继位的正德皇帝对他更是推崇备至，将王谔升为锦衣卫千户，并在 1510 年钦赐一印，王谔自此后便在画作上援用此印。[11]根据郎瑛的说法（郎瑛出生于 1487 年，我们先前曾引用过他有关戴进的论述），王谔在其华南家乡一带非常有名。郎瑛并称赞王谔所画的树石有"烟霭之态"，"势如泼墨"，但又说它们缺乏立体感（原文的说法是"四面"），树木也没有"丛生疏密"之意。这真是一针见血的论点；从王谔现存的作品可以看出，他对于整体的朦胧阴翳的效果感兴趣，但对于大胆而明显的笔法更是兴致勃勃，且其所画的物形也实在显得平板。然而，这些特质并非王谔所独有，而是当时大部分画作的特性，但吕纪与吕文英则是例外，他们保留了宋朝画风的基本特色。

　　一幅收藏于日本的冬景图由画家自己题为《雪岭风高》【图 3.12】，并盖有王谔于 1510 年获赐的印章；因此这幅画必定是于 1510 年后完成的，属于晚期作品。这个日期也可以从画风推演出来，王谔画风的特质在这幅画里很明显。如果说，王谔其他可能的早期画作展现了他"今之马远"的特性的话，那么，这幅《雪岭风高》便可看出他是个当之无愧的明代画家。画面是典型的忙碌景象。一列旅客正攀爬险峻的山道（爬山的母题属于与大自然艰苦搏斗的大主题；在这类画中是没有人"下"山的）。带头的士绅骑着一匹壮硕的马，身旁有仆人随侍，路上随后是一位挑夫、疲累的游人以及带着驴子的农夫和两名樵夫。山头上有一座寺院，但又似乎遥不可及；他们并非前去追求精神上的安顿，而只是寻求一个温暖而舒适的安身之处。在画面的左下角落里，有个与主题无关的情景：一位访客来到山庄，门口则有童仆相迎。

　　这种风格令人联想到的宋代大师既非马远也非夏珪，而是李唐，他同样也是以积叠的庞然巨石的方式来架设山峦。然而，李唐将山体自然地融为整个地质结构的一部分，虽经风霜雨雪，但并未刻镂成奇特而不自然的形状。王谔则是发明了自己的质地

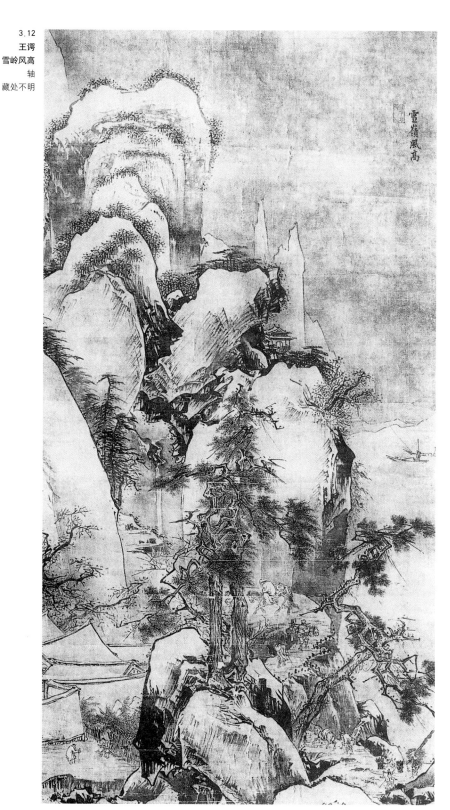

肌理（就像大多数的明代山水画家一样），随意地把倾斜的巨岩堆砌在一起，并且在上方的中央结集，使人不得不认为瀑布是从某个洞穴流出来，而旅客则没入了洞窟之内。不过，这张画并不能以那样的方法来理解；画面空间不合理的安排，并非问题所在。就像戴进一样，王谔并不是很能够画出真正巨硕的形象或结构，但他却仍能创造出巨硕的效果；由于轮廓勾勒刚劲有力，且光线对比强烈，其画中景物便自然地产生了壮硕厚重的感觉。为了全面排除自然描景与细致感，李唐式的斧劈皴被转换成一列列刚硬、如钉子般的笔法，亦即画家以侧锋按在丝绢上，往下或侧向收笔；这种笔法可见之于高光（或雪地上）和阴影交界部分的线条。

我们回头看看元代孙君泽的山水画（《隔江山色》，图 2.13），便可看出孙君泽画中的皴笔已经开始具有概略化的特性，但描画的仍然是岩石的表面。相较之下，王谔的画法虽然较为极端一些，但我们还是可以将其看成是李唐与马夏传统的直接产物；尽管如此，王谔的画作本身却不免引人猜疑：我们以这种方式看待王谔与李唐马夏的关系是否适当，因为王谔此作所标示的，其实是李唐马夏传统的结束。我们将在第五章讨论李唐在苏州的追随者，他们在绘画风格上采取了一个完全不同的方向，这个新画风避而不取马夏阶段的发展，而王谔所创造的这种富戏剧性而显目的效果，对他们也没有什么影响可言。

钟礼　马远传统中最后一位还称得上严谨与可敬的画家，乃是与王谔同时任职于画院的钟礼，他之所以成为这个传统中的殿军，部分即因他本身也促成了该传统的结束。我们将在下面看到明代画评家把他归为"邪学"一派，所以当这些画评家对此派画人大加挞伐之时，钟礼的风格也被视为邪异而狂野。

钟礼出生于浙江绍兴附近，早年父母双亡，但因接受了良好的教育而能书能诗。然而，他却是以仿戴进山水的身份崭露头角。1490 年，钟礼因忤逆之举而被处以充军，后来由皇帝征召见释，进入了弘治画院担任宫廷画家。他在宫廷可能一直持续到 1510 年或更晚一些，然后才被允许返乡。[12] 其专长是制作大幅的山崖文士图，画中有文人正在赏月或观瀑，以及高克恭式的烟云山水。关于烟云山水如今并无作品存世，前一类则传有四五幅；彼此面貌相仿，显示出他在主题与风格表现上的狭隘。整体而言，它们生硬与夸大的缺失远较所谓的"狂野"严重得多，其中只有日本寺院收藏的一幅落款的画作具有一种草率特质，说明了他何以被归为"邪学"派。[13] 其余的作品则仅能让他看起来像是纯正的马远风格在明代的模仿者。

《高士观瀑》【图 3.13】是钟礼现存最出色的作品。虽然无法完全免除沉重与僵硬的诸项缺失（这也是弘治画院大部分作品的毛病），此作却能把上述缺点运用在雄伟的构图中，做有趣的变化，不像其他作品只是枯燥地追随马夏派的公式去处理这个流

行的主题。集中在右下方的细节借着左上方的悬崖与傍崖而生的树木而得到平衡，两个角落之间则有巨岩如渡桥般斜向横跨而过。烟雾弥漫的区域则位于相对的斜线上：一部分在右上角，逐渐没入墨染的黄昏天空里，其上还有满月悬空；另外一部分在左下角的深渊，有瀑布倾泻而下，画的下缘可以看见树木的顶端，暗示整个画面景物还可继续朝下方延伸出去。在这种对称的构图当中，这位文人正在观看山谷对岸的瀑布。他可能就是，或者说使人想起唐朝的诗人李白，李白常被描绘成观瀑以澄怀静虑的人物。这个由来已久的主题是绘在一张大的画幅之中，物形厚重，棱角分明，明暗对比强烈，具有浙派上乘之作那种吸引人的设计特质，很适合悬挂之用，或许可以挂在官邸的厅堂内。

如果要追溯院画清楚的年代发展情况，我们并无足够的纪年资料可作为根据，而且，因为籍贯不同、画风不同的画家们来来去去，或许我们无法指望能够得到什么发现。然而，概观持续活跃于这些时期的画家风格，却可明白看出，到了十六世纪初期时，一种与十五世纪大多数绘画截然不同的新风格，已经开始流行了。柔和细腻的画风已经被阳刚或书法式的遒劲风格取而代之，同时，精心追求更强烈且令人印象深刻的技法效果，也替换了原本浪漫的温暖风格。原来的束缚被解放了，画家倾向于走极端的风格。在正德（1506—1521）与万历（1573—1620）年间，宫廷中不再有著名的画家，画院的确出现了衰颓之势。

朱端　依然活跃于正德画院，且首屈一指的山水画家是朱端。他也是浙江人。出身穷苦，年轻时曾当过樵夫和渔人。他如何学得绘画则未见记载，但他的名气一直传到京城，在1501年被征召入宫。[14]后任锦衣卫指挥，正德皇帝赐给他"一樵"的印章，可能意味着朱端在画家中技冠群伦的地位，但或许也暗指他早年以樵夫为业的背景。

《明画录》中提及朱端擅长作盛懋风格的山水，而他存世至少有一幅纪年1518的画作（现藏波士顿美术馆）可以证实这个说法。另一幅藏于台北故宫博物院的冬景图，则与我们讨论过的王谔作品相同，轮廓分明，山石磊磊。然而朱端最特殊且吸引人的风格并非前述两种，而是他自己临仿郭熙风格的一种欢乐嬉戏的洛可可式（Rococo）画法。元末的一幅无名款画作《春山图》——其上有杨维桢的题款，并有可能就是出自他的手笔（《隔江山色》，图2.23）——就可以看出画家如何把原来用以理解大自然的具象手法，化约为一种奇特的笔法嬉戏，使得全画的意涵除了画面的笔趣之外无他。朱端仿郭熙的山水就属于此类；它们甚至更依赖线条来构成画面，线条也更受到运笔时抽象节奏的左右。

《山水》【图3.14—3.15】是朱端这类作品中出色的代表作。画家在上面落款并有三枚钤印，其中之一为正德皇帝所赐。画家虽然以线条来表现景物，但整个构图却产

生了辽阔的空间，观者的视线被导引着越过水面到达地平线上，中间则透过比例明显逐步缩小的渔舟，来标示出这个空间的几个段落。这片广阔的空间包容了山峰林木的骚动，画家运用再三重复的虬曲笔法来描绘它们，有时是以传统画树枝的"蟹爪法"来画树木，而地形则用渊源于郭熙"石如云动"般的岩块严重受蚀的意象。朱端的地质肌理并不比王谔来得有说服力，而且，让一个基础稳固的结构活跃起来的效果，也未曾出现。这是大多数画院后期作品令人苦恼之处，而这不禁使人想到：画家有意借着这些方法从无可改变的僵硬风格中逃离出来。

然而，朱端的笔触并无王谔的凝重；他的线条并不引人注目及停留，相反，他乃是将我们的注意力引导至画面上无处不有的活泼跃动上。在这一派的宋朝作品里，画家的本意似乎只是将自己隐没在宇宙大自然中，如今这派画家所强调的重点，则转移到了另一个极端，换句话说，画家昂扬活力的发露，主控了整张画面的表现。到了这里，郭熙风格似乎气数已尽，但在袁江与清初其他几位画家的作品当中，其画风仍有一段短暂的复兴。

第五节 "邪学派"画家

我们最后要讨论的是被后世画评家称为"邪学派"的画家。所谓的"邪学"也暗示着"堕落"或"邪恶"之意，若用在哲学论述中，指的是破坏道德秩序的错误教义。而当它用来形容艺术家时，也有道德非难的意味：这个名称暗示着画家故意背离传统而破坏了传统。

十六世纪的浙江画论家高濂对早期的浙派颇为同情（在宋元论战中他护卫宋画，而与元画支持者对峙），他把蒋嵩、张路、郑文林、钟礼、汪肇（他是戴进与吴伟的另一位追随者）以及一位叫做张复阳的画家，都归入"邪学派"。当时最伟大的收藏家项元汴（1525—1596）对这些画家也有同样的评断。这样的看法在当时的画评界，必定是广被接受的。[15] 何良俊（1506—1573）则不屑地指出张路与蒋嵩的画只配用来擦地板。而董其昌（1555—1636）显然相信浙派的没落是由于画家散居各地的缘故，因为浙派绘画风行全中国，各个省份都有这种画风的艺术家；而这种画风一旦脱离了浙江本地传统的滋养根源，就逐渐枯萎。"若浙派日就渐灭，不当以甜邪俗软者（黄公望的"四病"，请参较《隔江山色》，页96），系之彼中也。"这也是一种理论，就像他自己大部分的理论一样，值得严肃看待。如果我们不故弄玄虚，要为董其昌的理论寻找立论基础，借着观察下列情况或可发现：由于浙派后期这些画家远离了该传统的发祥地，可能就此而被剥夺了接受严格技巧训练的机会，否则的话，即使这个传统已经流失了诸多创作的原动力，年轻的画家仍旧可以从发祥地的深厚传统之中，获得严谨的技巧训练。但是，这些画家并非由发源地的坚实基础出发，他们已经是支流的支流，因此他们远离之后的表现，也经常是古怪而与传统不相干的。

3.14　朱端　山水　轴　绢本水墨设色　167×107厘米　斯德哥尔摩国家博物馆

我们读过这些评论以后，再观看这些画（至少我们选印的作品）倒会有惊喜之感，因为它们并没有什么颓废的气息，反而是相当引人且颇有兴味的画。这些评断其实与历史有关，其中这些画家乃是处在一个传统之末，因而受到了影响。中国对于各个朝代的最后几位皇帝，通常也有这种强烈的恶评，认为这些末代皇帝都必须为朝代的衰亡负责。而这些评价也掺杂了地域性与社会性的偏见。然而，当我们了解这一切状况之后，还是不得不承认这些评论大部分是正确的：这些画家的确代表了一段衰颓期。无论用什么标准来看，他们都未能创造出真正一流的作品，而且绝大多数画作都只是因袭而肤浅的。作品这么多，要想象它们都是经由真正的创作欲望而完成的可不容易。画家以特定的风格，一再重复标准的构图，不做太多有趣的变化，可见他们只是迎合了大众与容易销售的绘画市场的需要。（我们绝对无意贬损所有的职业画家；最好的职业画家面对每一幅作品，都认为是崭新的创作挑战，而我们所提的这些画家则不然。）

从其现存的少数几幅作品来看，钟礼只是不断地重复由马远传统所衍生出来的简单构图模式，其中，文人站在山坡平台上凝视瀑布或对空冥思；蒋嵩与张路同样也只是把现成的构图形式加以综合复制而已。究竟是什么动机使画家画出这么多千篇一律的画作呢？在《金陵琐事》一书当中，作者讨论了吴伟的另一名追随者李著，他现存的主要作品是一幅手卷，风格与吴伟的《渔乐图》（图3.3）非常接近：[16]
"李著，……童年学画于沈启南之门，学成归家，只仿吴次翁之笔以售，缘当时陪京重次翁之画故耳。"

张路 吴伟在十六世纪初期最著名且最成功的追随者乃是张路。他的生卒年不详。[17]与本章所讨论的其他画家不同，张路是北方河南开封府人。他自幼即见天资聪颖，勤奋求学以晋升仕途。他从南京的太学以第一等的成绩毕业以后，便参加科举考试，却不幸落第，于是被迫另谋生路。据说张路在开封时期就已经开始绘画，最初因见到吴道子的人像画而受到启发，接着便学习模仿戴进的山水及人物画。他很可能认识吴伟，在南京，他开始仿效吴伟而成为受欢迎的画家："一时缙绅先生皆乐与之游。"

作为一个工于绘事的读书人，张路有时显得很平易，有时则才气焕发。有些画家先是在南京城特别成功，其后则又扬名苏州，而张路正好是这类画家（像吴伟和徐霖一样）的代表。当时，在南京与苏州，士大夫与商人们借着赞助画家，享受到了与多彩多姿、志趣相投的画家交往的乐趣，并能拥有最具当时流行风味的艺术作品。画家这种暧昧的身份，使得他在社会上处于一种流动的地位，聪明而多才多艺的人能利用这种处境在艺术（以确保一种独立自主的状态）和经济方面获得好处。同时，如同前一章提到沈周时所说，无论画家如何博学多能，没有官衔便形同布衣，而且，这也意味着任何官吏只要高兴，即能使他遭殃。

根据王世贞的记载，当张路还在北方时，有位姓孙的官员气愤张路没有前往拜见，于是计诱张路到家中，然后对其左手施以拶指的酷刑；同时，命他以右手画钟馗驱鬼图（这个主题显示出孙某将绘画看成实用而非艺术性之物，因为钟馗的画是挂在屋内驱邪用的）。直到有一位来自朝廷的高官路过，请求孙某释放画家，张路才重获自由。张路为了报答恩情，特地为他的恩人"竭平生力"，画了一组四幅的画作。[18]

张路在世时，人们对其作品似乎风评颇佳；如果获得张路的一幅画，便"视若拱璧"。对其不利的批评后来才出现，而与他同派的其他画家也受到如此的待遇，那时，这种画风已不再流行，而画家也不再能现身以使作品经由联想而更添兴味。王世贞这么提到张路："传（吴）伟法者，平山张路最知名，然不能得其秀逸处，仅有遒劲耳。北人重之，以为至宝。"几十年后，明末的《无声诗史》一书对这些论述又加以补充："鉴家以其不入雅玩，近亦声价渐减矣。"

张路是个多产的画家，留下了相当数量的作品。其中有许多画作，尤其是那些他专擅的格套化的人物山水，遭到后来画评家的严厉批评，但却似乎并没有冤屈他。我们刊印了四幅来展现他最好的一面，这些作品较能呈现出张路在艺术成就上令人赞叹的部分。

张路存世最好的作品，可能是收藏在东京寺院中的《渔父图》【图3.16】。如同他大部分的画作一样，这幅是以他的号"平山"落款。构图则是根据戴进与吴伟画中的河景山水（请参较图1.19及3.2），一边是奇险的悬崖，而人物与小舟则在悬崖下方或对面。张路把画面简化并将景物拉近；以宽笔绘成的悬崖有碎细的留白作为反光效果，上方墨色转淡似乎逐渐延伸到观者的空间里去了。悬崖上的灌木丛，以及布满画面下方的矮树丛，都只画出了黑影，其逐渐隐没而形成了一种迷蒙的效果。画家对周围景物作了朦胧的描述，使之与人物的线描法及浓墨形成对比，既提供了对焦后的视觉效果，同时也呈现出微光与湿润的感觉。

自南宋以后，我们就很少见到对山水画采用这种看法。它可以使人感受到时间与地点的瞬间特定存在。人物也同样有此特性：童仆从悬崖后面以篙撑船出来，进入宽广的空间里；稍微背对着观画者的渔夫蹲踞着撒出渔网，准备撒网这个动作的张力，由他的姿势可以看出，但渔人腰部所散出让人物充满活力的紧凑线条，则更能使人感受到这种张力。张路典型的线条画法的特色是忽厚忽薄，急遽转折，以及柔中带劲。此一时期的人物画优雅但却普遍呈现出柔弱无力，而张路画出了渔父这样的人物，着实代表着某种特殊的成就。

许久以来，《拾得图》【图3.17】一直都被认为是宋朝大师的作品，但若以风格来说，我们可以确定它是张路的画风——峻峭的岩壁与朦胧的叶影，显然与《渔父图》出自同一手笔。其构图同样由大的几何单位组成，有空间自悬崖后往前开展。（这

3.16
张路
渔父图
轴　绢本浅设色
138×69.2厘米
东京护国寺

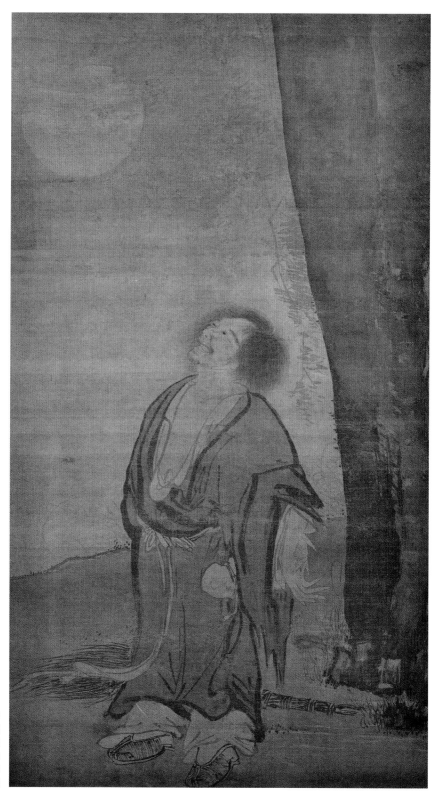

浙派晚期

一类的作品古已有之，可在十三世纪的绘画中找到，著名的有梁楷的《释迦出山图》[19]。）这幅图画的构图甚至更简单：垂直方向（悬崖）、水平方向，以及其上方的空间，这三大区域画家用墨色晕染的明显对比来区分。人物被安置在中央，并且画大其形体。

这可能是画寒山与拾得两幅挂轴中的一幅，或许是为某个禅寺而画。传说中，拾得是唐代寺院中厨房的仆役，从画中放在人物身后地上的扫帚、腰际挂着酒葫芦、双手握在背后、仰首望月等特征可以辨识出来。这个人物的表情非常丰富，但并不完全是典型的拾得，他的典型应该是自在逍遥而远离尘世，认为人生除了观赏落叶或对着满月狂笑之外，没有什么值得做的事情。典型的拾得比较好的表现见于笔法闲散、随兴而"萧洒"的水墨画，由宋末元代的禅画家以业余画风绘成。张路的人物画则完全属于另一种有点对立的传统，即颜辉这一路职业画家的传统（请比较《隔江山色》，图4.3），他所画的通俗佛道人物的画风由明朝的浙派画家延续下去，最知名的是我们前面所提过的吴伟。这种刚劲且衣袍线条勾勒沉重的画法，以及紧绷的肌肉的描绘，尤其是脸部双唇向后拉开和眯着的双眼，使人想起了颜辉与吴伟的人物。

张路人物画的风格在他的一些小幅作品中表现得最好，如天津博物馆所藏的一幅手卷或《人物图》【图3.18】，这幅《人物图》本来是大画册的左右对页，如今被裱褙成挂轴。由于这一类的小幅画作是供近处欣赏，没有装饰的功能，因此画家的笔触较为柔和，图样也不那么大胆。张路使用这种亲切的形式，来表现墨色、宽度、湿度以及力道，好让他的笔触能曲尽精微。他的线条奔驰，运笔紧凑纷繁，折返后再折返以画出笼袖的褶痕或皱起的袖边。有时候，这种线条显得清淡而干渴，好像是用精细的炭棒或软性铅笔画成的，忽然之间又变成一道深黑色的墨带。

然而，这幅画并不只是展示书法笔法的变化多端而已。草草几笔折返的笔触描绘了皱起的衣纹，流畅起伏的轮廓线则传达了衣袍的厚重感。这个主题已很古老，并具有象征性：为知音的朋友弹琴，这代表了彼此心有灵犀一点通。周朝的乐师伯牙为钟子期弹琴时，钟子期由乐音中了解伯牙幽微的心思；钟子期死后，伯牙就毁坏了自己的琴，认为世界上再也没有人能与他在音乐上达到那种心领神交的境界。张路把画中的两名人物围成一个椭圆形，替他们之间的融洽和谐创造出一种简单却效果良好的图画象征来。

我们在这一幅以及画家其他落款的作品中所见到的独特的人物画法，使我们得以把另一幅未署名的手卷《晏归图》【图3.19】系于他的名下。著名的宋代诗人、政治家苏轼，或称苏东坡（1036—1101），一度曾因反对宰相王安石的急进改革而被逐离京城，但后来又重获皇帝的赏识而复职，任官于翰林院。画中故事是有一天晚上，年

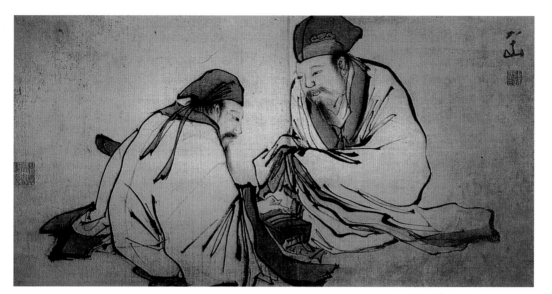

3.18 张路 人物图 轴 绢本浅设色 31.4×61厘米 加州伯克利景元斋收藏

老的皇太后召见他，告诉他其实她的儿子，也就是先皇，原来非常仰慕他，而之所以会将他逐离京城，纯粹是因为遭到王安石一派的压力。苏轼听了情不自禁地哭了起来，皇太后也随之落泪。之后她派其宫女护送苏轼回翰林院，并特准以两盏太后座前的黄金莲花灯照亮他的去路。张路画的就是这一段，他把苏轼画得很高大（事实上也是如此），昂首阔步，四周的宫女则提着挂灯，并且演奏着琵琶和笛子。

这一列前进的人物围成半圆形环绕主角，较矮的人物面朝内，走在前方，此一空间构图形式在北魏时期的浮雕上早已出现，浮雕刻于六世纪初，位于龙门石窟的宾阳洞，上面画的是皇帝和皇后的行进图。[20]画中的勾勒笔法有诸多特色逼近张路其他作品中的人物；我们留待读者自己去辨识。

然而，此处张路的笔致比较轻巧些，在这方面颇为类似吴伟的《美人图》（图3.7）。如此巧妙地把笃定与随兴融合在一起，并且把粗略或"草笔"式的（例如有皱褶的袖子、提灯以及桥上的栏杆）流利地转换为熟练的笔致，从而鲜活地表现出画中人物的体积与姿态，这种功力只有十五世纪晚期和十六世纪初期的某些南京及苏州画家可以匹敌，后辈就望尘莫及了。这幅画与张路的其他作品应能让我们重新评估画评界对他的贬抑，而那些评价是以题上张路名款的画作为主，但却水准粗劣且一成不变。

蒋嵩 此时师法吴伟的南京职业画家里，蒋嵩是另一位极重要的人物，也是另一位以定型构图来完成其大部分作品的画家；他的作品主题可以区分为两类：一是渔舟泛江图（远溯元代的吴镇），另外是文人漫步或坐在繁茂树下的山水图。他是南京人，而

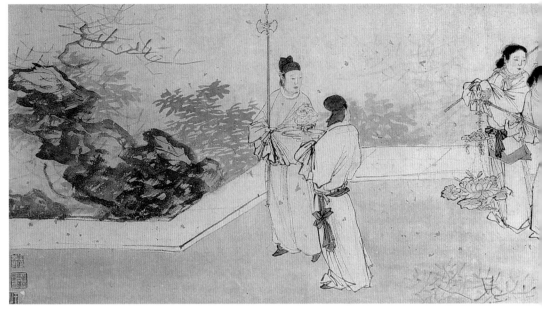

3.19 （传）张路 晏归图 卷（局部） 纸本浅设色 31.8×121.6厘米 加州伯克利景元斋收藏

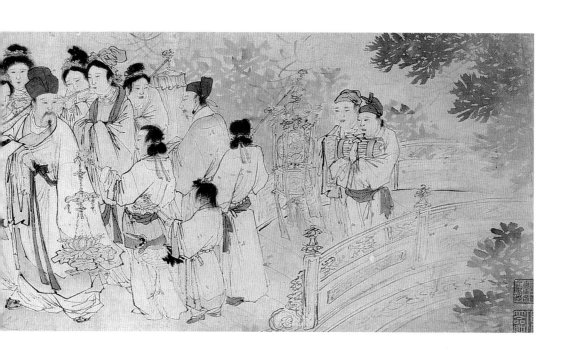

3.20 蒋嵩 春景山水 取自《四季山水图》 卷(局部) 纸本浅设色 23×118厘米 柏林东方美术馆

3.21　图3.20局部

3.22　蒋嵩　冬景山水　取自《四季山水图》卷(局部)　纸本浅设色　23×118厘米　柏林东方美术馆

且必然追随当地的画家学习，很有可能就是吴伟本人。有关对蒋嵩画作的批评，从全盘否定到赞赏都有。持负面意见的批评家把蒋嵩贬入"邪学派"及一干颓废画家之流，与张路、郑文林并列。《明画录》说及其画，"行笔粗莽，多越矩度"。但另一方面，《无声诗史》却认为他画的南京风景令人深深感动："江山环叠，嵩世居其间，既钟其秀，复醇饮其丘壑之雅，落笔时遂臻化境，非三松之似山水，而山水之似三松也。"

跟张路一样，蒋嵩也以大幅的挂轴闻名，其立轴是以宽阔而粗率的笔墨画在丝绢上，但他真正擅长的是小品，例如扇面与手卷，大半绘于纸上。后者这种形式和素材可以展现出更细腻的笔触与构图变化。一组四幅的《四季山水图》卷是他笔致飒爽的佳作之一。我们在这里刊印了手卷中春景与冬景的局部【图 3.20—3.23】，而这两部分正是整个较长构图中的焦点。构图疏阔是这一派画家——吴伟、张路、李著以及蒋嵩——作品的特性；画家把零星的题材散布在长幅的纸或丝绢上，每一英尺画面提供给观者的，是较少的触觉与想象的游历，而不像其他时代或画派的大师所为。这种画法的正面效应是产生一种亲切温和、平易近人的风格；画家似乎并未很辛苦地作画，然而，当他画好了，却是"万事俱备"（中国画评家如此说）；在这种风格的限制里，也没有人会多作要求。

这种特色自然是我们在讨论吴伟时，所提出的那种态度的另一种表现：画家提供较少的资讯和较为模糊的形式给赏画者，而只着重联想。这种目标和一些南宋画家相似，但提及其结果，一般人会立刻这么说：它是较不能唤起深藏的深度与空间构成的复杂性的。蒋嵩以宽阔自在的方式来安置空间中的山块，并仰赖墨色对比及粗放笔法的暗示，来呈现明暗与凹凸的效果。尤其是冬景图中浓黑、粗略的笔墨，可能就是所谓"焦墨枯笔"的示范；《明画录》中谈到，这种笔法最入时人之眼。

郑文林 到目前为止，这一画派还很少有所谓"狂态"的作品，更不用说"邪学"的

了；我们在结束浙派晚期画家的讨论之前，最好从几个可能的选择当中，介绍出一个可以用这些形容词形容的画例，这样才能更了解此一画派没落的状况。另一位属于"邪学派"的福建画家郑文林（又称为郑颠仙）的一幅画【图 3.24】可以作为例证。这是一幅有故事情节的长卷，名为《壶中仙人图》，呈现出道家仙人忙进忙出的情景，而其所置身的山水也同样跟着骚动不安。这张画如今被分割为两部分，分属普林斯顿美术馆与纽约大都会美术馆收藏；这里所复制的部分便来自普林斯顿。落款部分已被割除，如此才能移花接木地系在元代龚开名下，龚氏作品价值比郑文林高上数倍。但是，这幅画的风格非常近似郑文林少数落有款印的作品，故能据以重新系属。[21]

在我们所刊出的段落中，人们正在采集灵芝与仙桃；这两种食物在当时流行的道家长生派眼中，乃是仙人所食。郑文林以水墨泼洒出河岸，因为速度快，致使湿墨部分互相晕染，而形成了有趣的随意造型。这种运用笔墨的方式，颇类似于日本琳派画家所擅长的技法——"溜达"——然而这种画法却一直不为中国画家所赞同，也尽量避免使用，一方面由于被认为太粗率，另一方面也与优良的笔墨传统不合。而这种技巧也一直未曾使郑文林的画产生任何浑圆立体或光影变化的效果。

他似乎是一面作画，一面即兴构图，而不管事实如何，至少他给人一种印象——他似乎很合于数百年来醉中作画的道家传统。（这种行为自然不限于道家。）这些画中人物的姿势扭曲歪斜，脸部或露齿而笑或愁眉苦脸，目光或斜视或互相对望。这幅景象中有力而兴奋的活泼气息主要来自笔法，画家听任自己的肌肉运动去指挥塑造景物的特质。而这种回旋起伏的律动令人感到迷乱，以至于当人们展开画轴时，会有目眩之感。这样的风格提供了肌肉运笔的飞扬跌宕与简单的愉悦，但对中国人而言，这些还是不够的，因此郑文林在中国绘画史上的地位很低。

这便是我们先前所论述的"风格极端"的一个好例证；在此，画家过分地夸张风格的某一部分，以至于画面形象的可读性无法维续。对浙派后期的画家而言，率而逾越旧规，绝对是因为他们想摆脱王谔和钟礼所代表的生硬的画院风格，以维护艺术中的个性与特质。有这一类动机的画家所采行的普遍做法之一，则是使用非常活泼的笔调，以解消实质的物形，使其化为流转的律动。明代中期的朱端（图 3.14—3.15）也选择这种方式以脱离院画风格，清朝初年的画家袁江也试图这么做。[22] 然而，这些尝试总是很短暂，而总是导致无法突破的瓶颈。

《夕夜归庄》与朱邦　许多浙派现存最上选的画作都未曾署名，原有的落款与钤印已被画商除去，他们想鱼目混珠，让顾客以为这些都是出自早期名家之手，如此便可以卖到比浙派作品更高的价钱。有一些未落款的画作，例如郑文林的画卷，目前已有归属；但其他作品仍然无法查出原作者，其中包含许多精品。

属于后面这一类者，包括藏于弗利尔美术馆的《夕夜归庄》【图 3.25】。此件误传

3.23　图3.22局部

3.24　郑文林　壶中仙人图　卷(局部)　纸本水墨　29.7×298厘米　普林斯顿大学美术馆

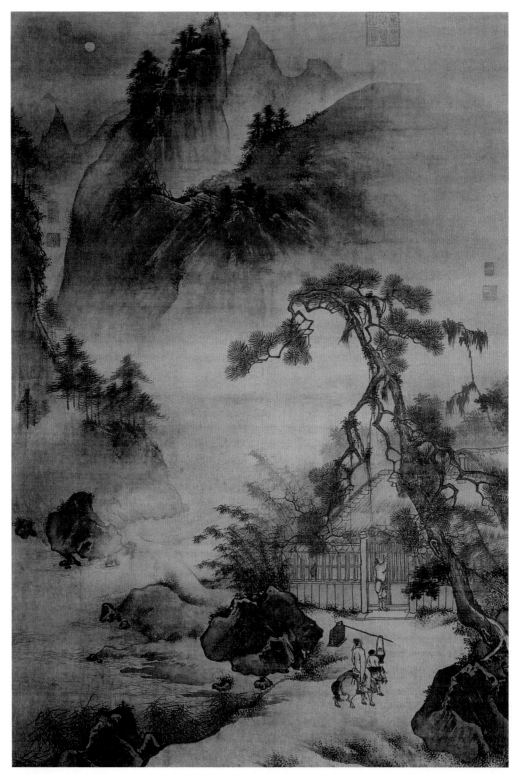

3.25　明人　夕夜归庄　轴　绢本浅设色　155.1×107厘米　华盛顿弗利尔美术馆

为唐代卢鸿的作品，然而，很明显地是由 1500 年左右某位浙派画家所作。不管这幅画的原作者是谁，他另一幅现存于大阪市立美术馆的作品，同样也无落款。也许考定《夕夜归庄》作者的最佳线索，乃是比较其与另一件作品在岩石、河岸、芦苇等母题上的相近之处；后者的规模大，已落款，系籍籍无名的朱邦所绘。[23] 这两幅作品之间，更重要的相同点是两画都明显运用了渐层晕染，以及透过墨色瞬间转淡，随意模糊某个段落的技法，例如岩石的侧面与小舟的一角等等。已经落款的朱邦作品的功力较弱，结构较差，景物较生硬且多棱角。然而，就像张路与其他画家所表现的，浙派画家有时能超越日常画作的陈腐水准，而创造出精美绝伦且具有创意的作品。

朱邦是安徽歙县人（安徽直到十七世纪才成为重要的绘画中心）。《明画录》对他的短评指出，他以用笔草草的方式画人物，墨沉淋漓，颇类似郑文林和张路的作品。《明画录》又说朱邦画的山水也属同样风格。

弗利尔美术馆所藏的这幅《夕夜归庄》，画的是山谷里溪边的一间茅屋，屋主一整日在外（他随身只携带餐盒与酒坛），方才归来。溪流及其两岸半掩于雾色中，很优美地借淡墨来表现。细腻的水墨晕染表示着淡淡的月光，月光衬托出圆石的轮廓线以及山脉的棱线来。在明代画作中，很少有画家能把光线与气氛的效果传达得这么好。画家以最柔畅的笔墨及非常大的空间流动，来避开王谔及其他画家画风中的生硬：蜿蜒入远方的律动，系由前景的小径开始，继之以河流，带着人们的目光随 "S" 形的曲线直到最远方，且与上方的山岭互相呼应。这是一幅精心设计的构图，下笔变化多端且灵活自如，但却一点也没有院画派的紧张，同时，也不过分依赖传统。

如果浙派画家能够一直维持这种优秀的水准，我们也就不必讨论其没落了。可惜的是，他们并未做到，而且一落千里。同类风格的后期作品大多不足取，既缺水准也无创意。苏州再一次取代南京而成为绘画中心，苏州的职业画家如周臣、唐寅和仇英等人，其风格比浙派画风更能吸引明代晚期的职业画家，并成为他们的典范。浙派画风的某些影响在出身浙江的画家作品当中，仍然可以见到，譬如十六世纪后半叶的徐渭与十七世纪的蓝瑛。然而，由于他们太分散，并且气势太弱，以至于无法延续此一画派的命脉。到了十六世纪中叶，浙派已经可以说是寿终正寝了。

第四章

南京及其他地区的逸格画家

第一节　浙吴两派以外的画家

明代前半叶的重要画家多属于两大流派，亦即前面三章所叙述的浙派与吴派。如我们所见，这两大派在基本的画风取向、师古的对象以及绘画的主题上，都有着极大的不同；而画家在社会地位及活动的经济基础上，也有差异。浙吴两派在各方面表现出来的分歧，其实就是后来明代在艺术史及艺术理论上论辩的基本问题，最后也反映在绘画史南北两宗论的一大套说法上。由于在地域及风格标准之间，或是在画风与画家的社会经济地位之间，在在都有着相当明确的关联，因此，纵有例外和旁支，上述浙吴之分的看法，并非完全不正确。

然而，浙吴两派绝对无法涵盖这段蓬勃而多产的时期里，中国境内的所有创作。正统的中国史家对上一章所提及的浙派晚期画家其少注意，更别说是本章所要介绍的大师，除了我们最后所要讨论的徐渭以外；他们向来偏爱苏州的吴派画家。而现代西方学者的研究，也同样忽略了苏州以外的发展，直到最近还有本书说："十五世纪晚期和十六世纪期间，在苏州的影响范围之外，别无重要艺术可言。"[1] 其实不然，南京这个绘画中心，在十五世纪后期是遥遥领先苏州的，除了沈周之外，苏州便少有可以夸口的画家，到了十六世纪上半叶，南京仍与苏州分庭抗礼。换句话说，若要囊括这个时期所有或大部分有趣的大家的话，就必得扩展我们的视野及分类架构。

本章首先要介绍的是活跃于 1500 年前后的一群画家，他们并不特别亲近当时的两大主流，虽然多半与浙派关系密切。他们并没有真正形成一个画派，也没有明显的证据显示他们互相认识。但这群画家也像其他流派一样，可以用地域及风格的标准，以及利用生活环境、创作态度的相似性，来加以界定。此处搜集的画家，全都出生且活跃于南京或南京一带，而非其他较为古老的绘画中心；他们大多数（事实上，我们有足够的资料可以断定所有的画家）都是受过教育的文人，并且全都有股狂狷之气；而这不单表现在画中，同时在画的题款上，乃至于他们自取的别号如"迂翁""清狂"等，也都展现了这个特色。

这些标准当然吴伟也刚好适用，吴伟显然是南京这群画家的榜样，就像其他浙派画家追随吴伟一样。这里所要介绍的这群画家，向来都与其他被称为"邪学派"的画家，如张路、蒋嵩及郑文林等人相提并论，而他们的画风也有些相近之处。他们同样源自宋代绘画的传统主题和构图，其未受传统局限之处，主要在于下笔完成画作的方法。（以稀奇古怪或幻想的意象来表现狂奇之气的画法，通常属于中国绘画史的晚期。）他们以不平常的笔墨来表现平常的题材，而就中国传统的眼光来看，他们在纸绢上着墨和设色的方式可说是不雅驯，甚至是狂野。然而，其狂放处却与后期浙派画家所追求的随兴及不同流俗的效果，略有差异。如前章所述，后期浙派画家喜用夸张大胆或是振颤刚劲的笔法，因而风格常流于重浊迟钝，成为晚期浙派的一大困扰。而以下即将介绍的画家，用笔大多比较不费力，其所造成的紧张感较少，或者，他们也采取快

速的线条勾勒，有时则将两种方式合而并之。

第二节　南京画家

孙隆，"没骨"画与底特律美术馆的《草虫图》 最早与传统勾勒填彩分道扬镳的画法之一，即是"没骨法"，如此称呼是因为画作系以笔墨及纯粹色彩晕染而成，并无墨笔勾勒轮廓的"骨"架。没骨画始于唐代或者更早；公元十世纪时，五代的花卉画家徐熙不用轮廓，只用大笔的水墨，然后再略施色彩晕染；其子（或者其孙）徐崇嗣在北宋初年以"没骨法"画花卉，而当时首屈一指的花卉大家赵昌，显然也采用了这样的画法。

　　然而，就像其他非正统的技巧一样，没骨画法被认为有些古怪，而运用此技法的画家也不免有遭受文人画评家批评的危险。例如，米芾（1051—1107）就批评赵昌的画为："收录装堂嫁女亦不弃。"米芾轻蔑赵昌画作的部分原因在于，他一向藐视装饰性及"美丽"的花卉画，但另外也是因为他反对没骨画技法的缘故。瞧不起没骨法，便说这种画法意味着缺乏经由纯熟运笔而获得的结构；在绘画品评标准等同（其部分是源自）书法的年代里，绘画中的变化若是与书法不相搭配的话，便被排拒在门外。然而，有些画家，尤其是花鸟画家，则仍旧继续仅以色彩或将色彩敷在水墨渲染上作画，要不然，就是把轮廓线画得极轻，甚至于到了几乎看不见的地步。由宋末至明初的数世纪里，在南京东南约八十公里处的毗陵，有一小地方画派专以重彩绘出装饰意味浓厚的花鸟草虫图，有时虽也使用勾勒笔法，但却多半采用"没骨"画法。其中有许多作品后来都为日本人所收藏。[2]

　　孙隆就是一位花鸟画专家，他来自毗陵，并且采用没骨画法。他一定是这个地方画派的传人，不过，其画风师承未见记载，而且也与毗陵派前辈有别，用的是透明的水墨与颜彩渲染，而非浓重且不透明的颜料。

　　孙隆的生卒年不详，但据说他与画家林良同时，而其画册之一有姚绶的题款，因而可以推断孙隆活跃在十五世纪后半叶，大约1450—1475年间。据说他幼时天资颖异，举止不凡，"风格如仙"。其祖父孙兴祖为明初的开国忠臣，曾跟随朱元璋北伐，围攻北京城，之后却不幸战死；其后代孙隆因而获得朝廷的特别眷顾。根据《画史会要》所载，孙隆有时自己落款为"御前画史"，意味着他曾出任过宫廷画家。由画家两部现存画册上的印章看来，皇帝可能曾将这些作品赐给贵族或高官。孙隆有一个别号为"都痴"（意即彻彻底底的痴人）。

　　除了花鸟、草虫、蛙虾等被誉为"饶有生趣"的作品之外，孙隆偶尔也作带有米芾和米友仁父子风韵的山水画。目前他仅存的一幅山水画作，乃是收录在上述的两组

4.1 **孙隆 草虫图** 取自《花鸟草虫册》 册页 绢本设色 21.8×22.9厘米 上海博物馆

画册之中，另外则是一幅立轴，除此之外无他。这张册页完全是以水墨和淡彩斑驳地染出山坡及树木，而无任何明显的笔法痕迹。这种画法所要面对的批评是可想而知的：十六世纪的画评家王世贞在批评林良的作品"无神采"之后，补充说："同时有孙龙（即孙隆）者尤甚。"除了这条记载之外，晚期绘画史料倒是很少提起孙隆。

这部画册现存于上海博物馆，其中使人印象特别深刻的，是一幅蝉停在池中草梗上的册页【图 4.1】。其他水草的形状标示出了池塘的表面。氤氲水气中湿润而柔和的效果，是由朦胧的墨色及模糊的笔法带出来，某几处的笔法是用在绢上濡湿的地带，以便随意地晕散。其他地方则较不整齐，水墨或色彩是断续而疏松地刷在丝绢上，这也就等于中国式的淡出效果。此一效果乃是把物体与周遭环境混合在一起，以图画捕捉视觉所见，这种方式自十三世纪后便很少尝试，和整个明朝绘画的方向相反。

孙隆这两组画册中的其他册页，都是以画笔及透明的色彩和淡墨晕染绘出，这些作品为我们提供了最佳的线索，使我们得以为另外一幅堪称中国画史里最为柔美的作品，找到其正确的创作时间与地点。这幅画就是底特律美术馆所藏的知名手卷《草虫图》【图 4.2】，其上有经过更改且真假难分的元初大师钱选的名款及数枚钤印。无论这幅画的作者是谁，很显然都比孙隆技高一筹，不过，也有可能是孙隆自己在早期的时候，以较为谨慎而保守的画法，绘就了这幅赏心悦目的作品。图中的景物是个小宇宙：相较于山水手卷带领观者神游绵延数里的乡间辽阔景致，《草虫图》则是把观者拉回秋天里一座池塘的水面上，进入了一个忙碌的景象中，池中有许多青蛙和昆虫猬集，同时，观者也可以在近距离内，仔细观察这些小动物居处的地方及其短暂的一生。这张画后面部分的构图（未收录于此），罗列了各种甲虫、螳螂及其他昆虫，各就各位，背景则是花花

草草的平地，这些生物就像几乎同时的边文进《三友百禽》构图中的小鸟一般。[3]

本书图版所录乃是卷首部分，其构图显然更为活泼：三只蜻蜓在空中捕食蚊蚋，而另外三只青蛙则蹲在一片残荷上伺机而动。这里的主题是流动与变化——快与慢的流动——以及更缓慢的生长及腐朽的过程。在道家的思想当中，如果要表达这样的主题，则是以水的意象和特性作为象征，而此处的水面世界正是表现此一主题的适当背景；无论是就画面的明亮色彩，或是画家无意建立任何笔墨的明确结构而言，其风格都同样地带有生命短暂、稍纵即逝的意味。再一次，我们驻足感叹，褊狭的品味抑遏了这类作品的创作与流传；底特律手卷是此一画类仅存的硕果，至少就其品质而言。

林广与杨逊　不论后来画评家的看法如何，孙隆及底特律手卷的作者都并未故意反传统，只是一般对于在丝绢或纸上敷用颜料水墨的画法，有其一定的容忍限度，而这两位画家则是在技法上超越了此一限度。在介绍故意打破传统规范的画家以前，我们将先看看两位次要画家及其较不知名的好作品，而且，这两幅作品在当时的标准画风之外，小心翼翼地作了一些偏离。

其中一幅为林广所画，林广出生于扬州，距南京东北不过五十英里。据传林广曾跟随李在学习山水画。十七世纪的一部辑录画家资料的书籍曾提及其作画"得潇洒活动之趣"。

4.2　明人(署名"钱选")　草虫图　卷(局部)　纸本设色　26.7×120厘米　底特律美术馆

4.3
林广
春山图 1500年
轴 绢本浅设色
182.8×103.8厘米
台北故宫博物院

林广仅存的作品《春山图》【图 4.3 】，完全符合了上述的特征。在画家的落款和日期旁有一则奇妙的对句：

莺啼三月二月天，花发万山千山里。

图中闲散的宽笔也许模仿的是李在，但其墨色之清淡、宽度之均匀以及平面的效果，似乎更接近沈周的画法；到了 1500 年，扬州画家已能相当容易地知道沈周的画作。和沈周一样，林广以线条的勾勒与圆润的墨点，来丰富并填实画中物形，并少用晕染且几乎不用皴法。然而，林广的构图却较沈周骚动一些，也更令人想起宋画传统；其结构似乎稳固地凑在一起，但细看之下，就会看出许多不协调的地方，仿佛这件画作是林广即兴下的产品，他让画中的山峦成为一块块的空间，而树木也似乎向着石块之内而非其外生长。不过这些段落并未影响整体效果，显然地，整张画的暗示性强过写实性，其如草叶般的笔触便是传达春天有风的日子的感觉。而其风格的丰富正切合了景物，流泻的瀑布与繁茂的树木系以轻淡的色调画出，仿佛沐浴在春天的气息与阳光中一般。画家以这种形式描绘出他自己及前景水榭人物的体验。这种利用书法及抽象特质以为表达的有效方式，可以在后来十七世纪的作品中看到。假如这幅画没有落款，也会使人以为是十七世纪的作品。然而，它竟是 1500 年左右一名小画家之作，这不但非常新鲜且具原创性，同时，也令人不由得希望这位画家能有更多的作品传世。

杨逊的山水画作【图 4.4 】也令人有相同的感受。其生平罕为人知，唯一一项有关的资料，则是由一位日本学者于 1874 年在他一幅画作函上所题的字。但这项资料未经证实，也不完全可信。[4] 根据资料，杨逊出生于湖北咸宁县，在吴伟出生地南方约五十英里处。他于 1454 年取得进士；1489 年成为国子监的学者，地点可能是在南京，同年，孝宗皇帝还颁赠了封号给他；1508 年，杨逊殁。如果上述资料属实，那么按照其画上的干支纪年则相当于公元 1483 年，而这件作品就是一件迥异于一般文人画风的、非常有趣的文人画家之作。

杨逊现存的作品只有三幅山水画，其中一幅是纸本小品，另二幅则是绢本大幅山水。这两件大幅山水的干支纪年正好相同：这里所收录的画题有"西湖醉风子杨逊"，杨逊可能曾在杭州住过一段时日，而这也说明了为何这幅画会有浙派的味道。事实上，如果我们想知道十五世纪后期文人画家受浙派画风影响的结果，杨逊的山水画也许就是少数几幅能回答这个问题的答案之一。这位画家所师法的是李唐，而非马远，画面远景即可见到李唐式的崎岖峭壁。光影二分在李唐风格之中，很有系统地被应用来区分岩石的各个层面，以显出其形状。到了元代（参见《隔江山色》，图 2.16），此一技

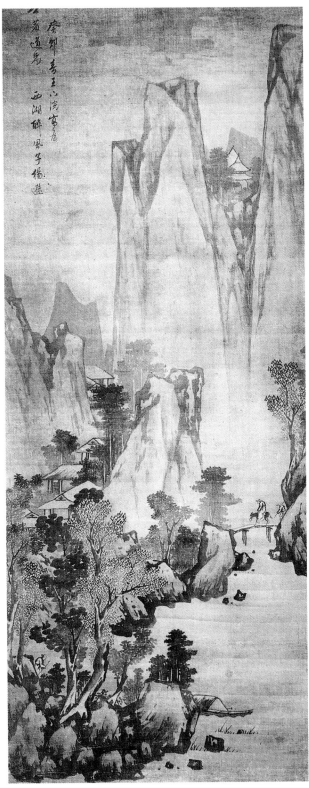

4.4
杨逊
山水 1483年
轴 绢本水墨
183.6×77厘米
加州施伦克尔氏
(George J.Schlenker)收藏

法已被简化成一种自由湿润的晕染斑点，以暗示石头的强光与阴影，而不求清楚地刻画岩石表面。杨逊将这种技巧进一步延伸；他的光影分法更为简要，较少描述视觉上对光线的感受，不过，仍能创造出强烈光影的印象，加强了多岩山块强而有力的存在。在某些段落里，这种技巧甚至能够借着描绘物形光影的转换，从而提供立体物形明确的视幻刻画。

此画的布局颇为老套，却能有效地赋予景色辽阔与雄浑之感；事实上，其构图的壮丽堂皇更像出自于职业画家而非文人之手。在前景种了茂盛树木的岩岸边，河水引领观者的视线向后来到中景，此处有一名旅人正骑驴过桥；其后是雾气弥漫的山谷，而由山谷中高耸而起的是陡峭的岩石。构图部分则是以三个不同深度的平面来安排，依斜角而渐次后退，岩块则由近及远，逐渐增大，由前景河岸的圆石渐次增为高耸至天空的巨峰，阻挡了观者更进一步的视线。

"金陵痴翁"史忠　林广和杨逊在表面上都不可能有任何公开的狂放行为；因为前者是职业画家及浙派大师的追随者，后者则极可能是备受尊重的文人画家。而这两位画家的原创性，都是以比较内敛且不显著的方式呈现于画中。真正能在画中公然反传统的是吴伟：他是个受过教育但经济情况不甚好的画家，由于某种原因，吴伟并未走上仕途，或许他曾经尝试而告失败，所以只好被迫（由于缺乏生平资料，我们只好假设这种情况）以绘画这项原本只是嗜好的副业维生。一旦回报——不论是其所获的赞助或是外界所给予的尊敬——越来越大，而社会上也越来越能接受画家不但是多才多艺的文人，同时在创作上也有某种程度的独立性时，这对于那些处境特殊的人而言，选择以绘画维生就变得更加具有吸引力了。戴进和吴伟成功的绘画生涯可能也是开启社会认同的关键；然而，新颖甚至被视为异端的风格，则尤其是画家刚赢得独立性的声明。

中国绘画的非正统笔法通常采行两种途径，我们可称之为"草笔"与"泼墨"。而前者可以在吴伟及张路的作品中得到好例子：其勾勒方式在使每一笔画均不离开画面，因此即使突然改变或者逆转方向也不会断线。相反，泼墨法则很少留下运笔的痕迹，而是将大片而淋漓的水墨泼洒在画绢上，任其晕散渗透，因而也模糊了运笔的痕迹。后面这种形式的极端表现，从八九世纪时一些行为特异的"泼墨画家"就已经开始了，他们在创作的狂热和酒精的麻醉下，在画面上泼洒水墨或者颜料，而且通常在酒醒之后，再将恍惚之中随意涂抹的半成品加上正规笔法的点染，看起来便像山水画或其他题材。[5]到十五世纪时，这些画家的作品久已失传，只留下了文献记载；但他们和前代非正统画家方从义一样，仍是冒险想让画技脱离常轨的模范。

聪明而不守常规的画家在生平方面还有一项共通点，也就是他们在幼时即天赋异禀。1438年出生于南京的史忠即属此类，不过据说他到十七岁才能开口说话，并非一般神童的早慧。虽然年幼时显得痴呆，但实际上他内心相当聪颖——这或许是人们发

4.5 史忠 晴雪图 1504年 卷(局部) 纸本水墨 25×319厘米 波士顿美术馆

现他在短短的时间内，不但能说话，而且能谈、能写，甚至工诗文、善绘画之后所下
的结论。此外，史忠还擅长作曲，常常在酩酊大醉时，一边吟唱一边以手击节；他并
且将这些曲子教授给小妾何玉仙，并教她弹奏琵琶。他连名字也避免流俗：史忠原名
徐端本；为何后来改名史忠，以及为何皆使用这两个名字刻印盖章，至今仍不得其解。
而他荒唐年代所得的"痴"名，也一直沿用至晚年；只有当他想痴的时候才痴。画家
对此名相当得意，称其住处为"卧痴楼"，晚年则自号"痴翁"，等等。

关于他第一次会见沈周的故事如下：史忠前去拜访沈周，而画家正好不在，史忠
于是信步走入书斋，在墙上一幅素绢上作了一张山水画，未留姓名而返。当沈周回来
后见到那幅画，立刻知道是"金陵史痴"所绘，因为苏州无人如此运笔作画。于是派
遣仆人邀回史忠，两人乃成莫逆之交，有时还住在彼此的家中。沈周曾在吴伟为史忠
所绘的画像上题词，这代表了当时三位艺术名士值得一书的遇合；但此画并未流传。
史忠大约活到八十岁，应该是殁于1517年左右。和吴镇等人一样，据说他也预知其
至自定死期，等日子一到，他在参加自己的丧礼之后，便无疾以终。

史忠习画的过程并无记载可查，不过其画风似乎接近于院派晚期"狂野"派画家
的风格，尤其是蒋嵩（也是南京人），我们可以假设史忠当年是以类似的院派画风为基
础的。由于已无早年作品传世，所以无从得知其当年画风；现存画作似乎都是较晚期
之作，与其自述的"不拘家数"及"云行水涌"颇为吻合。史忠作品的某些段落偶尔
会让人想起沈周，但却远远缺乏这位吴派大师的运笔及掌握形式的能力。

史忠特别适合画雪景，最有名的两幅都是此一画类：其中之一是他1504年所作
的一幅手卷【图4.5】，以及科隆远东美术馆所收藏的一幅纪年1506的挂轴。[6] 也

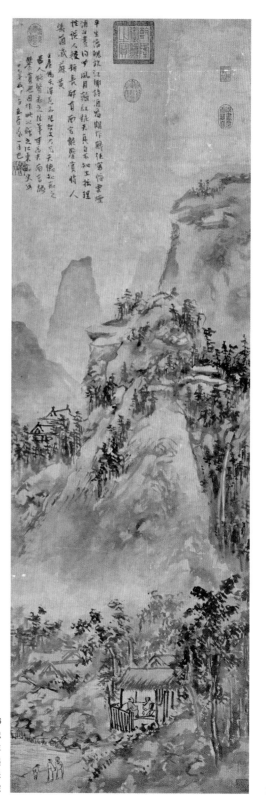

4.6
史忠
仿黄公望山水 1504年
轴 纸本水墨
142.7×46.1厘米
台北故宫博物院

4.7 史忠 忆别图 册页 纸本水墨 上海博物馆

许有人会以为另一幅作于 1504 年春的挂轴也是以雪景为题材【图 4.6】，但可能画家的本意并非如此。史忠以水墨自由挥洒的笔触，其间的空白固然可以解释为残雪，但更像是由阴影处突出的强光；而后者似乎较有可能，因为两人对坐闲话的草屋前门敞开，外面树木枝叶繁茂，在在都告诉我们这是一个天气暖和的日子。不过其暧昧之处自有其道理。史忠的画风与其说是细细地描绘风景，不如说是传达迅速而朦胧的印象。画家以大笔挥洒水墨，并在其间留白，因而造成光与影的强烈对比效果（假设是光与影），这种技法显然与杨逊的技巧类似；但杨氏的山水景物清晰明确，史忠则不论是画岩石、霜雪或树木，都是用同一种粗野的笔法，使得画中界限混淆不明，而且通篇全不使用稳定连续的轮廓线。

史忠这幅画在图录中记载为《仿黄公望山水》，然而，除了架设山麓的方法之外，其与元代大师黄公望的作品毫无相似之处。史忠在画中题曰："金台杨天泽过痴楼，谈及乃兄天德，知痴之为人，能鉴痴之拙笔，可为米南宫（即米芾）能鉴赏也，因作此以赠之。江东痴史写，（弘治）十七年（甲）子（即 1504 年）立春后一日也。"

《晴雪图》卷（图 4.5）也作于 1504 年春天，根据史忠的题款"春雪之甚"，我们

可以推测这幅画可能较上幅更早。这幅精彩的手卷长约十英尺，有三百多厘米，全画充满即兴气息，仿佛画家走过河边覆雪的山坡浏览沿途风景，他快快记下且熟练地绘成一幅令人满意的作品。这张画的笔法在某些地方变得干渴而潦草，偶尔会冒出一些较粗放的皴法，其勾勒紧凑适足以描绘人物、房舍以及树木；除此之外，整幅画都是看似松散的轮廓线和不均匀的水墨，彼此相融相连。此画的风格与主题结合完美，正不正统的问题在此反而显得无足轻重。

史忠在反传统领域中所做的较显著的冒险，则见于他的册页作品。册页开始在十五世纪末蔚为流行，与沈周不无关系，这对风格产生了解放性的影响；由于画家必须在整部画册中表现出各种不同的风貌，因此在大幅而完整的卷轴中，画家在风格的尝试方面，可能会迟疑不决，但他却可能在单幅册页上，做较大胆的演练。上海博物馆所收藏的一本十二开的未纪年画册中，可以确定是画家的晚期之作，史忠所用的无拘无束的笔法，比起他 1504 年的两件作品都更"挥洒"、更"潦草"。史忠所处理的主题与构图仍是熟悉而传统的：文人与其仆役在山间漫步，或泛舟赏景，或是站在崖边观赏河景，或是如《忆别图》【图4.7】般，换为一位隐遁的渔翁。这些意象其浪漫的吸引力大半是以奉承观者的方式，暗示观者自己真正向往的就是这种自在的生活。作者的笔法与逸格画家相同，这种作品显然是针对有传统品味却又向往非传统的人——千古以来，对于那些追求物质报酬胜过追求艺术价值的画家而言，这类人士一向都是艺术家为追求物质酬报时，所必须迎合的对象。而史忠真正狂逸的地方，则可以由他把画册中人物（包括《独钓图》中的渔翁）画成青白眼的模样看出。

郭诩　我们推测此时反传统的画风乃是自觉地与院体分道扬镳——而这自然与前述浙派衰颓的原因有关——此一假设在画家接二连三标榜反传统的举动中，而得到了进一步的证明。如果"痴"与"狂"不只是画家所选的名号，而是个人特质的一种自然流露，那么，画家们的风格便不应如此类似，也就是说，反传统派的理念有一个先天的矛盾之处。这个矛盾在郭诩（1456—1526 年后）的作品中可以获得具体的发现。

郭诩是江西泰和人，受过极好的教育；他原本有志于仕途，却由于某种原因而放弃了。1490 年代，宫中极有影响力的一位宦官萧敬邀他进京，并推荐他担任官职，却为郭诩所坚拒，而被誉为不愧逸民。据说郭诩也曾被大思想家兼政治家王守仁（即王阳明，1472—1528）引荐入宫作画，王氏曾为郭诩的一幅画题款，并进呈皇帝。郭诩担任官职的时间可能很短，后来也放弃或失去了这个职位。之后，据说他四处游览，遍访海内名山，并且声称他的范本即是诸名山，而非其他人的画作。同样以真山真水为画谱的故事，也发生在其他许多画家身上，但少有画作足以令人信服。而同样教人难以置信的是，由郭诩现存的作品来看，当时一般人竟然会认为他要比吴伟、杜堇和沈周等人更胜一筹。

4.8　郭诩　杂画册之六　册页　纸本水墨　上海博物馆

4.9　郭诩　杂画册之七　（见图4.8）

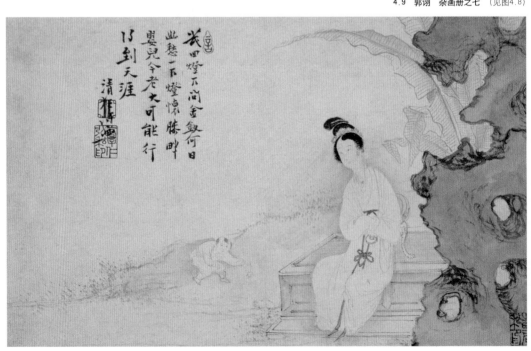

人们认为郭诩善于处理任何风格的山水画的评语，颇适合用来形容我们所一向认识的郭诩；但若从反面看来，似乎也意味着画家没有自己独特的风格。由他存世两幅作于十六世纪初（约1500—1510）的山水画来看，郭诩模仿的乃是高克恭风格的正统笔法，而这也是当时院派画家所习用的作画方式。至于另外两件人物画，则是与吴伟和张路的画风相仿，其中一幅收藏于台北故宫博物院，是1526年的作品。上海博物馆所藏一套八开的画册则未纪年，其中有一开是以孙隆风格绘成的青蛙与莲花图，另外有几开是与史忠作品类似的山水画【图4.8】，以及一开与吴伟及杜堇风格极为接近的人物画【图4.9】。后面这幅人物画描绘的是一名坐在花园中的仕女，以及在她身畔追逐蝴蝶的男童。两人脸上均有如史忠所绘渔翁般的可爱斜视神情。郭诩在这幅画及其他作品上均题以自己喜爱的别号"清狂"。

杜堇　这群画家中，更为严肃且更具有创意及影响力的人物是杜堇，其生卒年不详，活跃于十五世纪末与十六世纪初期。杜堇为镇江人（镇江位于江苏省长江南岸，南京之东），身为官宦子弟，他自少时便研习群经，并阅读包括小说在内的各式文学作品。他所作的诗"奇古"。由杜堇在倪瓒墨竹图[7]上的题款，可以看出其诗作与书法方面的成就，虽然其书法作品的表现可能稍为奇特了些。成化年间（1465—1488），他举进士不第，因此决定放弃仕途，并像其他人一般，转以绘画为主业。杜堇最早的纪年作品为1465年，虽师承不明，但他显然受到了可能年长他几岁的画家吴伟的影响。

杜堇定居南京，无疑是因为该地乃是画家谋生的最佳地点。他自号"古狂"。然其最为人所赞赏的作品，却是那些纯熟的"白描"技法（即描绘人物的细笔勾勒方式），以及用来描画建筑物的"界画"；而这些画作一向被认为有"严整"之意。画评家还注意到杜堇以宽粗而断续的"飞白"笔法，来描写岩石、树木以及其他的山水画要素；但根据王世贞的说法，杜堇这种画法未必得到很高的评价。因此，虽然他自称"狂"，但世人所赞赏的仍是他细腻的笔法，而非其作品中反传统的狂野笔触。《画史会要》中提及其作品广受后代艺术家的抄袭与模仿，当我们观察到他的影响，尤其是对苏州职业画家的影响时，便可证明此言不虚。当唐寅于1499年正月间往访杜堇时，杜堇既老又穷，此事可由唐寅写给杜堇的诗作看出。杜堇极可能逝世于1509年之后不久，而这一年正是他最后一幅纪年作品的年代。

杜堇选择描绘的多为脍炙人口的题材或奇闻逸事；他少画纯粹的山水画，而专精于以山水或庭园为背景的人物画。例如，诗人望月或在月光下散步的情景（他对宋朝诗人林逋的描绘，便是极好的例子，此作现藏于克利夫兰美术馆），便引发了南宋特有的抒情气氛，也与稍早的院派画风，尤其是马远的作品互相呼应。北京故宫博物院所收藏的杜堇手卷共有九幅插图，以分别配合当时一位名为金琮（1448—1501）的诗人

4.10
杜堇
桃源图
卷（局部）纸本水墨
28×108.2厘米
北京故宫博物院

所题的古诗。金氏在此卷末尾指出画作系由杜堇所绘，并载明当时为1500年。这些画所描绘的正是以往骚人墨客的生活片断。

其中一景【图4.10】描绘诗人陶潜（即陶渊明，365—427），他与每画必备的童仆站在屏风前，正在欣赏其上所挂的一幅画，画中的题材正是陶渊明最著名的文章之一——《桃花源记》。故事叙述的是：一位渔夫在山中遥远的河水源头处，发现了一个狭隘的入口，穿越过后即到达一处乐园，人们与世隔绝，生活得快乐而和平。图中的渔夫正走在路上，桨扛在肩上，朝向隐藏着山谷的入口，也就是画面上所显示的洞穴走去。

画中画的做法是以史忠和郭诩那种大胆而随兴的技法表达出来的；但画外只有左侧花园中的石头画法与之相配；其余部分的笔法系以线条为主，且较有节制。描绘岩石材质用的是李唐所创的斧劈皴，李唐原作的斧劈皴为后世无数艺术家所模仿。画家除了保留李氏山水的斧劈皴（此处的皴法振颤），同样也靠强光与黑影来强调其坚实面。此处的陶渊明似乎也是古代人物的典型，但在杜堇笔下，却别有一份机警敏

锐——陶渊明的眼睛眯着而目光炯炯，身躯则微微后倾——此一处理方式则是以前未见。整个构图颇类似沈周晚期的画作，是以强而有力的对角线与水平线，作几何图形似的画面切割，并将画中央的屏风从中切成两半。

杜堇未曾在画作上落款或用印，这显示了这些画的"社会地位"；它们都是应命而作，附属于书法作品之下的。金琮在其题词中提及某人（此人名字已被除去，画卷本来是送给某位赞助者或友人，后经转卖，往往便除去名款，以免原受画者或其家人尴尬）："索仆书古诗十二首，将往要杜柽居（即杜堇）为图其事。"表示此画自有其功能，并未被视为画家个人独立的创作，也因此，对观画者或收藏者来说，画家的姓名也就不那么重要了。当时以绘画作为插图而不落款的情况相当普遍，即使是知名画家的作品也不例外；另一个相同的例子，是一幅由元朝画家张渥描绘屈原《九歌》的卷轴（《隔江山色》，图 4.8），画家的姓名也只有在书写正文的书法家题款时，才被提及。

另一幅同具特定功能的画，是藏于台北故宫博物院的《玩古图》【图 4.11—4.12】。此画已被装裱成一件立轴，但其不寻常的形状和尺寸（一百八十厘米有余），显示此轴

4.11 杜堇 玩古图 轴 绢本设色 126.1×187厘米 台北故宫博物院

原先极可能就像挂在如图 4.12 右上方的屏风一样。这类屏风已经不再以原来的形式流传，而其上所捯的画由于尺寸很难再裱回为卷轴，因此除了极少数外，均已失散，否则就顶多是截开，仅留存断简于后世。[8]

事实上，日本高野山金刚峰寺近来发现了一部与《玩古图》构图相同的作品。该寺所藏画卷的内容，与"玩古图"左边三分之一的构图雷同；至于另外两段（中间及右边部分），有可能也藏于该寺之中。换句话说，原画被切割成轴，以便挂在日本床铺间的壁龛。金刚峰寺的版本在题词的书法部分及画作的描绘方面，乃与杜堇其他的画作较为一致，而台北故宫博物院的版本也许是与仇英风格相近的苏州画家之作，或者有可能就是出自仇英本人的手笔。

在此，我们暂且将画作真伪的鉴定留待后世考证，而把台北故宫博物院的作品视为符合杜堇构图之作（此则毋庸置疑），我们或许会发觉，将此作看成是为屏风而设计的构图，也许可以说明此作的一些特色：首先，它相当稳定，并表现得毫不专断（如同日本狩野派画家人物山水的屏风构图；当然，这两者在其他方面有着极大的差异）；其次，它强调了许多逸事细节，因而令人百看不厌；画家有着极高的技巧，且画风保守，任何人见到了都会欣赏它。此外，这幅画的规格明显地影响及画风，就像前面所提到的册页一样，但其影响的方式却与册页相反；《玩古图》不像册页一般平易近人，

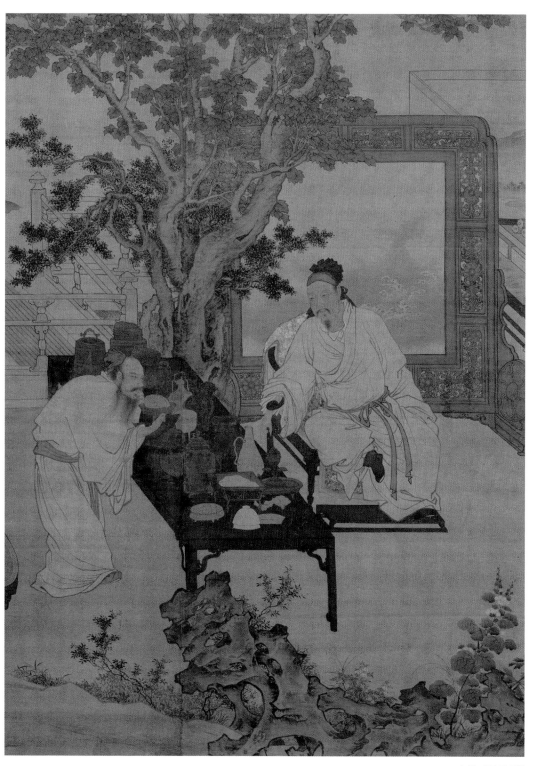

4.13—4.14　杜堇　伏生授经图　轴(局部)　绢本设色　157.7×104.5厘米　美国私人收藏

并非为了抒发个人瞬间或强烈的经验而作，而且也不鼓励任何形式上的实验。

这幅画的主题是一般常见的传统题材（就如日本屏风上常挂的琴棋书画图一般）。在庭院的阳台上，一位富有的古玩收藏家正向朋友展示其收藏，而后者正检视着桌上的古铜器。一名男童手执卷轴由左方进入；画面右上方的两名侍女则在整理另一张桌上的其他宝物——琴、手卷、花瓶、香炉、龟甲盒以及册页等。右下方的孩童则正以扇子捕捉两只蝴蝶，看似与主题无关，但却是构图上的必要角色：他不但填补了空间，同时也为画面增添了另外一段瞬间静止的活动。

较罕为人知的《伏生授经图》【图4.13—4.14】与《玩古图》有许多相似之处，可列为杜堇所作。有一部著录曾经记载过一幅主题相同的画作[9]；而我们此处所刊印的这幅欠画家题款的画，也许正是同一幅作品，或者，是杜堇所绘的另一个版本。

这里所选刊的是主要人物的细部描绘。图中央的老者是儒家学者伏生，在公元前三世纪，秦代灭亡，汉朝肇始之后，由自家墙壁中取出为逃避秦始皇焚书而藏的书经；伏生的余生都花在向汉朝皇帝派来的学者讲述经文之上，以保存其毕生智慧。其学生在图的右方（并不在我们所选录的图上），正坐在书桌前，孜孜不倦地记录伏生所说的话。画家以传统的人物模式来描绘这名学生和居于伏生身旁的仆人，但对伏生的描绘则不然；其灰白的脸显得很特别，而对于肩膀及手臂憔悴且松垮的肌肉作入情入理的描述，则想必是画家仔细研究老年人的身体结构后所得的成果。传为唐朝大画家王维[10]所绘的伏生画像（可能并非王维所作）在这方面更加精细，但杜堇的这幅作品在王维之后仍是不同凡响，足以与周臣的《流民图》（图5.6—5.9）在描述人们的病痛和瘦弱上相提并论。杜堇对于线条的描绘（尤其是老者伏生）相当娴熟，由最细微的身体轮廓刻画，到长袍飘然的书法性线条，随着各部分而有丰富的变化。

第三节　两位苏州画家与徐渭

不知为了何种原因，但可能部分与经济因素有关，商业绘画于十六世纪初期在南京式微，其后便移转至苏州发展；苏州仍是文人画的重镇，同时也是职业绘画的中心。南京直到晚明时期才又重新成为艺术之都。杜堇及其他画家新风格的重要追随者并不在南京，而是在苏州的职业画家当中。然而，在介绍他们之前，我们先利用本章剩余的篇幅——可能稍嫌零散——来引介十六世纪的三位画家。这三人很难以派别归类，因此如果没有其他理由，我们姑且将其列于此处。事实上，不论在个人生活或画风方面，他们均与本章前述画家有所关联。

王问　三人之中，首先要介绍的是王问（1497—1576），他也是三人中名气最小的一位，出生于江苏苏州西北附近的无锡。王问于1538年中进士后，担任过许多公职，其中包括他从1544年之后所担任的南京兵部主事。这是他为了侍奉在无锡的父亲，

4.15 王问 山水 册页 绢本水墨 藏处不明

而要求担任的官职。稍后，他被任命至广东为官，但却辞退不往，为免老父乏人照顾。其父逝世后，王问退休隐居于太湖，筑了一座别墅与庭园，以诗书画自娱，并和当地学者及道士交游，以安度余生。[11]

由其现存作品看来，王问画风成型的关键时期，应是在他任职于南京之时。在赴南京之前，他有一幅1539年的作品颇为类似苏州画家那种较柔和且平易的风格，而他在1552年及后来所作的其他所有画作，却强烈地流露出吴伟一派的影响，王问一定在南京看过他们的画作。王问有部分的作品墨色深润，笔势峻急，很明显是徐渭的先驱。王问中规中矩的作品可视为衔接徐渭非凡成就的一个重要环节。如同吴伟和杜董一般，王问也从事与上述笔法完全相反，且需要高度技巧的"白描"画法。介于上述两种技法之间，他也像其他画家一样，在他的作品里尝试运用浙派及其流亚之风，使其结合当时还流行的主题、构图，并加上沈周和其追仿者较为柔和粗阔的笔法，创造出一种令人愉悦的作画方式。前一章所提到的名气较小的画家李著就曾做过类似的

尝试；他原先师事沈周，待回南京后，又发现当前最流行的是吴伟的画风，因而改学吴伟之作。

王问的一部由五张山水及人物册页所构成的画册中，有一张【图4.15】显示了同样的风格走向，他以粗宽的笔墨绘出棱角分明的物形，然后加上墨色点缀（并非描绘氤氲之气），墨色最深的部分群集在中间偏右，权充构图上的焦点。浙派山水强调垂直水平的构图，偏好大块简单的造型，以及避免各种形式上以及表现上的复杂繁衍。1554年，王问在南京时，于这本画册的另一幅册页上题了词——当时无锡遭到倭寇袭击，王氏与其父两度逃至南京，逗留了数月。那时，一位名叫二谷的收藏家带来王问数年前所画（可能是他稍早停留于南京时所绘）的这本画册，请画家题词，王问只好依从他的请求。

谢时臣　谢时臣（1487—1567年以后）是另一位十六世纪的大师，他将沈周的笔法转换为自己独特的画风。他出身于苏州富裕的家庭，除了偶尔出外旅行外，一生一直待在苏州，大多时候住在可以俯瞰太湖的山庄里。由他作品的特色看来，他应是职业画家，但并无可靠的文献可资证明。《明画录》记述了对谢时臣绘画的佳评，说他"颇能屏障大幅，有气概而不无丝理之病"。至于其风格发展，他首先师法沈周画风，之后再糅合戴进与吴伟的传统。其作品时常遭到"韶秀不足"的评语，譬如《无声诗史》就这么评论他。如果我们由他大幅画作来看，这项评语似乎不假：这些画作的主题往往太平凡，笔触也太沉重，而且是以紧张颤动的轮廓线来描绘此起彼落的山岳与土丘。其中的许多题材甚至还是取自古老故事中的叙述性主题。至于画家较小幅的挂轴、手卷与画册，反而显得较为沉静，通常也较有吸引力；其中的山岳悬崖和沈周晚期的作品一样，也表现得很质朴，人物和房屋也有相同厚重的线条。在十六世纪中叶，当时的吴派盛行（下一章我们会见到）较犀利的笔法与慎重安排的形式张力，谢时臣较无拘束的画作一定吸引了许多对这类特质有所偏好的人士，不过，看在另外一些人眼里，这些画作却可能显得无趣且陈腐。

谢时臣的小品中，《溪山霁霭》【图4.16】是幅很好的示范，其表现了画家最令人喜爱的风格。在稳定且紧凑的构图、较为肥大的点描、粗阔而微淡的皴笔以及造型简单的树木背后，我们可以看到沈周的影子，而沈周的背后又有吴镇的痕迹（请将图左平顶的山脉与《隔江山色》图2.8，亦即吴镇的《中山图》比较）；然而，谢时臣并非只是单纯地模仿前述二人而已。这幅画的布局对称得宜；前景险峻的河岸由两块石碛组成，其间可看见房屋数幢；滚滚浓雾则区分了前景与中景，后者也同样地分为两部分；两条蜿蜒的河流是走向远景最简单的指标，远景则矗立着几座高山。画面左前方的舟中渔子，以及左后方的桥梁，则为此简单的构图提供了些微变化。

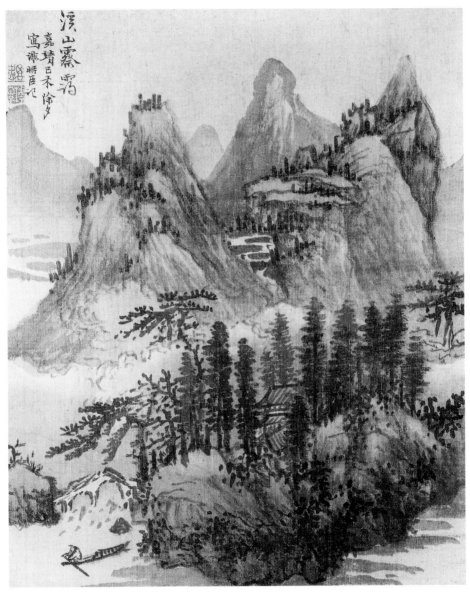

4.16　谢时臣　溪山霁霭　1559年　册页裱成挂轴　绢本水墨　26.6×22厘米　加州伯克利景元斋收藏

　　谢时臣予人印象最深刻的作品之一，可以说是一组以四季为题材的四大幅纸本挂轴，本书所选刊的是其中的春、冬二景【图4.17—4.18】。四季山水原先必定是准备悬挂在高官或富商家中的大厅之中，由屋顶垂挂下来，并随着四季变化而更换画轴。然而，就像其他长期悬挂的大幅山水画一样，其画面已受到相当的磨损，同时也经过了数度修补（基于相同原因，传世的明代浙派绘画及院画通常色调较暗，保存情况也较差，反而不如同时期较少悬挂，且悬挂时间较短的画作）。画的尺寸和功能使创作者的

4.17
谢时臣
平湖烟柳
取自《四季山水》轴
纽约私人
(J.T.Tai)收藏

4.18
谢时臣
函关雪霁
(见图4.17)

画风必须跟着大幅修正；谢时臣作小品画所用的柔和笔法，并不适用于这么大尺寸的构图。大画的物形必然较为大胆且厚重，色调的对比也更夸张，而构图多少总免不了会比较松散，而且还要穿插一些故事情节。在中国晚期绘画史上，只有少数一些大师能够恰当地组合统一这么大的画面，而谢时臣并不在此列。在谢时臣的这套作品当中，小桥虽然不是（也不能假装是）真正衔接画面形式的造型单位，但是，观者却是在这些小桥的辅助之下，得以融入画中景致，一步一步地由下往上移动视线。

在题为《平湖烟柳》的春景图中【图 4.17】，我们可以依次看到有仆从相随的骑马的旅人、乘舟渡湖的游子、水边楼阁中阅读的文士、一些房屋，而后在最顶端可以见到另一位正过桥的马上旅人。前景中所绘的两位骑马文士，乃是原封不动取材自晚宋画家梁楷的冬景图，或是戴进同一主题的作品，或者由其他二手资料得来。

冬景图【图 4.18】的题目因画面受损，字迹有些模糊，但似乎与较早的唐寅《函关雪霁》（图 5.12）同名。其构图也大致模仿唐寅或其他师法唐氏的画作；我们可以看到：牛车往上迈向位于峻岭间的山谷，远方山径有一村落及客栈，接着，更上方的是一座佛寺。唐寅所酝酿出的冬日寒冷清冽的空气及寂静感，已经在这幅大画中丧失殆尽，而且，由于画中造型过分平面化，使得观者无法像欣赏唐寅的画作般深入这幅画当中。画家精神奕奕所描绘的枯树，以及几乎铺陈全画的浓重点描，大大强调了这张画的装饰效果。正如日本狩野派的绘画一般，观者在欣赏这幅作品时，必须考虑到画家的主要目的，如此才能了解其成功之处。

徐渭　徐渭（1521—1593）是谢时臣的崇拜者之一，他也擅用墨迹淋漓的画法，以创造出惊人的效果；他曾经这么评述谢时臣：

> 吴中画多惜墨，谢老用墨颇多，其乡讶之。观场而矮者（个子太小看不见戏台演出）相附和（别人鼓掌自己也跟着）。十九八九不知画病不，病不在墨重与轻，在生动与不生动耳。
>
> 飞燕玉环纤秾县（悬）绝，使两主易地绝不相入。令妙于鉴者从旁睨之，皆不妨于倾国。古人论书已如此矣，矧画乎？
>
> 谢老尝至越，最后至杭，遗予素可四五，并爽甚。一去而绝笔矣。今复见此，能无慨乎！[12]

徐渭的纪年作品始自 1570 年，且大多数可能均于暮年所作；当徐渭从事绘画之时，谢时臣厚重的山水画风与史忠及其他南京画家刻意的狂野笔法，均已不流行，但徐渭（由以上引文可见）并不重时尚，偶尔以"南京逸格"画家的风格作画，并将一度浪漫而现已趋于陈腐的题材，作淋漓的挥洒。作为一位浙江真正的狂人画家，他至

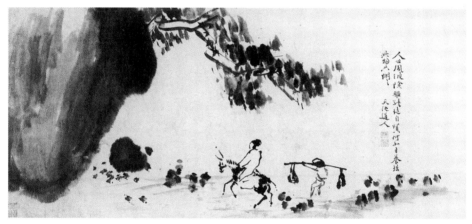

4.19—4.20　徐渭　山水人物图　卷（局部）　纸本水墨　30.2×134.6厘米　东京私人收藏

少有两项理由可逸出浙派画风的常轨。我们将先介绍徐渭年代不详的两幅手卷（由其少数仅存的山水人物画中选出，见【图4.19—4.20】），以说明其承袭浙派画风之处，之后再谈及其生平与复杂且悲剧的性格。

徐渭根本不是传统派常讨论的画家，因其画作纯系自发与兴来神到之笔，完全独立于固有模式与既有传统之外。不过，无论是文士独坐在小丘上的残柳树边沉思，或是旅人骑驴、侍从挑担徒步前行的画面，这些在主题或构图上，均非特别创新；其狂放不羁的特殊之处，乃在于画家作画时所表现的方式。我们可以想象徐渭在酒宴上喝得酩酊大醉（很显然，他晚年经常如此），而后挥毫创作，这种做法乃是取法九、十世纪的"逸品"画家，自由地泼洒水墨，并任意地运笔，以即兴的方式约略仿佛标准的物象，以震惊观众。

实际上，观画者必须先熟悉较严谨而传统的同类题材，之后才能完全了解徐渭的画。旅者所走向的险峻悬崖及其上下弯曲的茂密树枝毫无形状可言，然就像在张路与

其他画家的无数作品中，所详细描绘的相同构图一样，此景因而成为大家所熟悉的意象。同样地，位于小丘上席地而坐的人物左方者，乃是成串轻拍的点描和潦草的墨迹，而如果我们将这些当作是灌木丛的话，那也是因为画家事先预测好观者的期待，而给他正确的线索。但如果有人认为此乃出自狂人所画的话（徐渭作品常被如此认为），那么，我们必须加以补足：其疯狂之中自有章法，就像史忠等前辈画家的狂乱一般。徐渭的狂态因此必须与清初另一位"狂人"画家——朱耷——有所区分，他的意象本身就令人困惑，而且完全属于其个人的体验。

徐渭的生平记录得相当完整，而且已有许多详备的研究。[13]在此大略叙述如下：画家出生于浙江绍兴一个退休官吏之家，为第三子，甫诞生即丧父。其母出身为妾，在徐渭九岁时即遭遣离。徐渭便由继母苗夫人抚养长大，苗夫人是受过教育的女子，对徐渭相当纵容溺爱，显示了其心中的寂寞与挫折。苗夫人于徐渭十四岁时去世，徐渭于被交由其长兄抚养。这样的童年对一个敏感而早熟的孩子来说，不免会造成情感上的失调，使他难以适应正常的生活。徐渭天资聪颖，学习能力很强：七岁即能诗能文；学琴不久即能自行谱曲；戏曲、剑术以及书画均相当娴熟，而且他更自1540年代起，潜心学习书画。1540年，徐渭通过生员考试，但之后七次乡试均告落第，此后生活便有些贫困，偶尔以当家庭教师及鬻文为生。中年后他创作了相当奇特且具原创性的杂剧《四声猿》，也写了两篇关于南戏的重要文章。[14]

1557年，他担任衔命击退倭寇的总督胡宗宪的幕僚。多才多艺的徐渭不但为胡宗宪起草官方文书及上呈皇帝的奏章，同时也提供了颇为重要的战略计策。胡宗宪于1562年因权倾一时、狂妄自大的丞相严嵩失势，而受牵连入狱，徐渭唯恐遭到株连，于是佯狂卖傻。是真是假，如今也难以判定。无论如何，三年后，他的精神错乱因这些刺激和挫折而日益恶化，并严重到以自残的方式自杀；他以钉子穿入耳朵，以利斧击头，甚至自碎睾丸。之前他一直自认该年会死，还自写墓志铭；铭文以下面这首诗作为结尾，想必是准备将它刻在墓碑上：

> 杞全婴疾完亮，可以无死；死伤谅。
> 兢系固允收邕，可以无生；生何凭。
> 畏溺而投早嗤渭，
> 既髡而刺迟怜融。
> 孔微服，
> 箕佯狂。
> 三复烝民，
> 愧彼既明。[15]

友人看护徐渭至其恢复健康，但第二年他疯病复发，在一阵狂乱中刺死了他的第三任妻子。为此，他被判死刑，幸好朋友居间协调，终于在监狱关了七年后，被释放出来。其生平最后的二十年，徐渭身心均患疾病，多半时候都处于酒醉状态；虽然当时有越来越多具鉴赏力的人士赞赏其书画与文章，但徐渭并未因此而得到任何物质上的报酬，他依然过着潦倒贫困的生活。他常以书画回馈别人赠送的饮食或衣物，但对真正想帮助他的朋友却故意疏离。画家对营救其出狱的朋友说："吾圈中大好，今出而散宕之，乃公误我。"晚年与两个儿子住在一起，长子后来忍受不了他而搬出去；徐渭于七十三岁那年死于二媳妇家中，身无分文。

追溯徐渭画风的发展时，由于关键人物画家陈鹤的资料不足，而告中辍。陈鹤是徐氏于1540年代与绍兴文人画家结交时认识的，他很可能是影响徐氏风格形成最具关键性的一位，可惜陈氏已无作品流传。其生平及艺术活动的某些特色与徐渭极为相似。陈鹤自幼便被目为神童，同时也是个怪人，他放弃了世袭的官位，而过着独立的生活；他会赋词作曲，在这方面也许是徐渭的老师。他常在酩酊大醉时，画出草草几笔的水墨山水与花卉，"于颓放中复存规抚"。如果将他与先前介绍过的史忠合并来看，我们可以注意到一种模式：此一绘画方式连同创作流行歌曲、杂剧等等，在在都是十六世纪中国文人表达其选择另一种生活形态的象征。

影响徐渭绘画创作的另一重要人物是苏州画家陈淳（1483—1544），我们将在下一章介绍他。徐渭在文章中所赞赏的画家除上文提及的谢时臣之外，还包括了沈周与杜堇。

在徐渭传世的作品中，有一幅无与伦比的长卷杰作现存南京博物院；该作虽有画家落款却无纪年。此卷【图4.21—4.26】纵使刊印在此，也仍然光彩夺目，至于其原作则更显得有震撼力。画家以水墨画出一系列的花果、芭蕉及树木，其中有些以局部特写而充溢了整个画面，手卷所见的牡丹花【图4.21—4.22】很明显地是根据陈淳对同类主题所标取的保守画法（图6.20）所衍伸而来。但是，徐渭并未如陈氏般以事先考虑好的造型运笔，而是以不规则的斑斑水墨晕染，仿佛毫无计划一般。陈淳的花朵是以同心圆状的渲染笔触画出，虽稍微重叠，但仍能分辨，徐渭的花瓣则是一团不整齐的墨迹，其中较黑的墨色扩散开来，也代表层层花瓣，只是陈淳描绘得比较完全。

牡丹之后跟着是其他徐渭所喜爱的题材——石榴、莲花、阔叶树、菊花以及甜瓜的藤蔓与叶片【图4.23—4.24】。卷末则运笔加速，且未曾停下来描绘植物接合的部分；画家是以笔势本身来串联所有的意象。虽然如此，徐渭仍能用这种方法表达出瓜的重量与藤蔓的弹性。除此之外，他运用精彩的墨色层次，来表现成串藤叶之间的空间感，和西方的视幻画法一样有效，同时，也更能保存生命成长中的外貌。

这幅画是少数不费力，且近乎奇迹般地把视觉形象转变为笔墨的中国画之一，它

4.21—4.22　徐渭　杂花图卷(局部)　纸本水墨　30×1053.5厘米　南京博物院

4.23—4.24　徐渭　杂花图卷(局部)　〔见图4.21〕

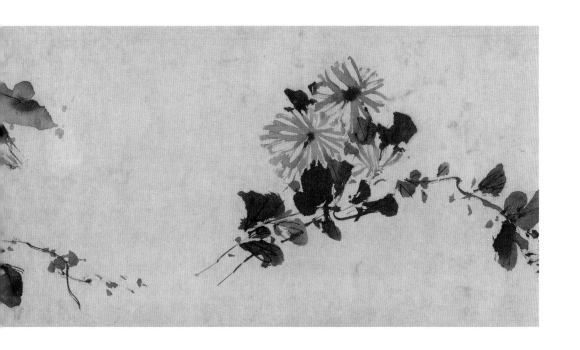

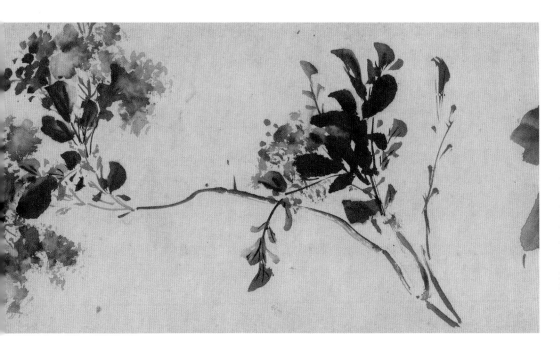

似乎完美地融合了纸上书法的兴奋之情，同时，对于主题及其潜在本质和视觉的特色，也有深深的投入。唐寅的一幅枝上小鸟（图5.17），其中所画的枯枝与后来的徐渭相似，是另一幅佳作。这些画似乎避免了创作者在重现自然形象于纸上时，所经常会发生的干预其间的公式化过程。无论如何，徐渭并不曾完全放弃传统格式，这点可以轻易地由比较他与陈淳所画的牡丹看出，但徐渭却选择性地违背并开拓传统，且加以

巧妙地变化撷取，使得传统不像传统，从而成为一种新鲜的描绘方式。他的线条与形貌一气呵成，避免了既定的笔法，同时也发明新技巧（如果不是全新，至少也很不寻常），例如，以不均匀的墨色造成渲染的笔法；趁水墨未干时，加上浓墨，使其斑驳地渗开；或是以分叉的毛笔在墨叶上画上活泼的线条，以表示叶脉，而这也使得画面产生了一种强烈的力量。

　　这幅手卷在描绘葡萄藤的一大段落【图4.25—4.26】时，达到了高潮，但也有人认为那是紫藤；由于画面物形暧昧不清，所以这种看法也未尝不可。画家以半干的笔，用书法中的"飞白"画了两枝不整齐的长藤蔓，蜿蜒越过布满浓荫的画面，而浓荫正是以浓烈的大块墨迹铺陈其上的。下垂的葡萄串（或者是花）在藤与叶之间，以稀释过的墨汁松松地串起来。在枝叶与葡萄之上是大片纠缠的卷须。

　　不过，以如此的方式描述画作，似乎暗示笔墨的再现功能比画家原先赋予的更严谨；其实，徐渭狂放的笔势和自由的水墨挥洒，早已毫无形象可言，有些段落【图4.25—4.26】如果分开看，根本看不出其代表何物。如徐渭的山水与人物（图4.19—4.20），笔墨的挥洒在整个意象中只具有暗示作用，而其暗示性则部分源自观者对那些形象看起来很类似，但笔法却较传统的画作的无意识记忆。徐渭的葡萄相对于同一题材的传统绘画而言，仿佛是草书写诗与楷书抄诗之别：观者记得此诗，而后则是通过草书这种具活动力的结构，来与中规中矩的楷书形成相互参照，进而读懂这些草体的文字，哪怕这些文字极难甚至无法辨认。无论是书法或绘画，都是在大家所理解的标准模式和个人创作的拉锯之间，创造出新颖甚至如徐渭眼前这种狂放的效果。

　　这种有些狂放的用墨方式在中国有着相当长的传统，由唐代逸品画家的泼墨画开始，接着南宋的禅画家及其他人承续类似的画风。比如1291年由行径奇特的禅宗画家日观所绘的葡萄图，便可以看作是徐渭这件同题材作品的先驱；[16] 以十三世纪的画风背景看来，该画虽也豪放不拘，但却缺乏徐渭式的热情。此画所根源的传统更为严谨，虽然日观强烈地偏离了当时的画风，甚至到了冰消瓦解的境地，却仍无法做到如十六世纪晚期画家的程度。徐渭风格可能是中国绘画大胆放逸风格的极致，至少在本世纪看来仍然如此。以此，它也不断地启发着后世以大胆挥霍风格为主的画家。这种画可被视为现代抽象表现主义的先驱，并非没有道理，因为此一现代运动的发展，乃是源于远东书画家所赋予的灵感。

　　因此，我们可以很自然甚至不可避免地将徐渭的画风，看成是画家错乱心灵的流露。南京博物院手卷上的葡萄藤段落里，徐渭以笔在纸上所作的愤怒戳刺，以及那些近乎自动性技法的无拘无束的笔法律动，似乎显露了画家几近亢奋错乱的心灵状态。然而若以二十世纪表现主义的眼光来看徐渭作品的话，我们必须先做个很重要的限定：在表现的意图或效果上，徐渭的画毫无欧洲表现主义画家为了表达内在苦恼，而绘出的不和谐色彩、极度的扭曲或者梦魇似的意象。徐渭苦闷的一生虽然经常见诸其

文字，但却从未把这份自怨自艾表现在画面上。这点有一部分是因媒材的不同，或是因为媒材所发展出的表现潜力不同；徐渭的作品虽有极度浓烈的情感，激猛得有时甚至到了暴力的程度，但对于不知道画家生平的人来说，不一定会由画中猜测到徐氏的悲剧性格。而事实上，如果选择以西方心理学的角度来分析，还可能轻易地从画作中判断出画家是个才气洋溢，极为善感，但基本上很正常的人。徐渭画作表达的是心理上的抒发而非压抑，这极可能是作画效果的关键：画家把创作当作是排除心中苦恼的渠道，因此绘画对他而言，乃是治疗而非病兆的象征。观者凝神重览画中所记录的律动，心中所得到的反应，应是解放而非不快之感。

中国绘画之中，那些在视觉与情绪上使人不悦的画面，据我们所知，反而大多来自人格发展较为稳定的画家，譬如王蒙、文徵明、吴彬以及董其昌，这些画家的画法较徐渭更加仔细而有计划，画中精心设计的不协调及紧张，也都在他们的计算之内。

第四节　画家的生活形态与画风倾向

在本章及前几章中，我们一再提及画家的社会地位与画风的关联。中国的画论家及画史学者一向假定这两者极有关系，并以此为基础来讨论特定的画家与画派。中国人以前是确切肯定，但近年来，一些西方学者却趋向于确切否定社会经济因素影响艺术的说法。他们质疑，艺术家的业余或职业身份是否真能决定其风格，浙、吴两派的区分是否相当明确且有用？此处，我们又碰到被一些观察力敏锐的人称为"分类论"和"概括论"的老问题。分类论者以辨明区别，以分门别类而了解之；概括论者则倾向于模糊其间的区别，并质疑分类的有效性。读者至此已知道本书作者是个坚定的分类论者，所以不会对以下的讨论感到惊讶。以下我们将讨论这些区分是怎么清晰而有效——也就是生活形态与画风走向的关联是真实且可论证的——并说明为何如此。

为浙派和其他职业画家辩护时，概括论者的论点常被提出，他们试图把这些画家从（概括论者认为是）中国画评家的偏见与势利中解救出来。而画评家的偏见和势利，也使自己不能正确地判断艺术家及其画作的价值，因此概括论者的说法的确有其长处。但是，解决之道应是矫正偏见，而非否定区分的有效性。否则，就会发生像第一章中，王世贞评论戴进绘画的那种错误，王世贞自以为在赞美戴进，说他一系列画作与沈周的作品几乎难以分辨。如此赞美，戴进既不需要，而且，无疑地，戴进也不会承认。

左右中国绘画风格的区别，通常与艺术本身无关，诸如年代、地域、画家的社会经济地位或是其个性和人格的区别差异等等。前二项与第四项是众所公认影响画风的重要因素，但第三项则引起很大的争议。承认其他三项要素的人，在这一点上胶着了；为了某些好的、自由的、甚至有点困惑的理由，他们似乎被风格与画家的社会地位或其活动的经济基础间的清晰关联性所动摇，而反对为职业与业余、士绅与平民这种区别，赋予任何重大的意义。很显然地，因为如同中国人当初之所为，这样的区别

带有一种令人不悦的阶级偏见。反对者指出，不同阶级和类型的画家仍互有往来，偶尔也会涉入对方的风格领域中。但在同意这些很不客观的看法之后，我们只好回到作品与画家的生平记录上，来寻找其间清楚而可论证的关系。事实上，问题不在于它们之间是否有真正的关联（当然，它们的确如此），而是如何解释或说明其关系。

这个质疑触及了问题的核心。反对画风与社会地位或业余及职业身份有关的人，其实认为社会地位就像画家所继承的特质一般，其在特定的风格上有着与生俱来的表达方式。但这种看法似乎认定画家的风格，乃是由其出身与教养的环境所决定，而少有选择的自由。但这些因素之于风格的效应，却一点也不须如此理解。另一种解释则可以跟今日所流行的两性之间自有言语、行为及其他表达方式上的差异的看法相比拟。如果我们准备举办一个中国女画家联展，将会发现大多数的参展作品有着极相似的特质（但对于整个中国绘画而言，它们并不相似），而这些特质可能会被归纳为"女性"风格。但假如我们在解释这种画风时，明指甚或暗示这种风格的形成乃是因为画家是女性——也就是说，这些风格好像是天生的，而且多少无可避免地会表现出"女性气质"来——如此一来，我们必会遭到强烈的反弹，或者更适切地说，这种想法的确很应该被否决。取而代之的，如今在处理这种情况时，通常都会指出：一个人成长发展的环境总存在某些特定的社会期待；如画家生长在期盼女像女、男似男的时代，自幼耳濡目染，长大后创作，也就不自觉（甚或自觉地）会将这种特质表现在作品中。中国的女性画家似乎就真是如此，通常以谨慎敏感而非大胆且阳刚的方式作画，并且擅长兰花、花鸟或其他"合适"的题材。

相同地，在中国社会中占有某种地位，且具某些经济能力的画家，也得符合四周及自己的期望；他们所选择的风格也因此受到影响，甚至因此而被决定。例如，沈周与吴伟就无法互换画风。沈周的风格必须符合其社会地位，而吴伟则有他另外的社会地位以影响其画风。在他们二人各自的风格之内，虽有广阔的空间可供一位特出的天才画家去发挥其多彩多姿的一面，但在这之外，亦各有限制，甚至连画家本人也很少会去冒险的。

业余与职业画家的区别，以及双方画风的互异，也可以用相同的方式解释。不论文人画家的技巧如何熟练，都不可能逾越自己的领域，而进入技巧完熟的职业画家及其所承袭的宋画风格范畴之中，否则，必会招致不利的批评。而职业画家在某种程度上，纵然已经受到"业余风格"的不当影响，但也无法借此展现他真正高超的画技，毕竟，纯粹的业余画风对他而言，是格格不入的。

不过，在超越广义的区分及传统浙、吴两派的分别之后，去辨认明代画家中一再重现的类型，也就是说，去观察一些生活形态相似的画家，何以会有一致画风的现象，乃是一件很有趣的事，一如我们在上两章中所举的许多例子（"有教养的职业画家"）。在介绍这个类型中伟大的苏州代表唐寅，及其相关的两名画家之前，我们会把这个类

型视为常见的现象，再加以讨论。

在谈及既有的期望之前，我们要提出的问题是：这些期望是如何建立，而这模式又是如何设定的？就明代绘画以及我们正在讨论的类型来看，建立典范的是吴伟。虽然在画风和生平的许多特色中，戴进都是吴伟的前辈，但他似乎非属此类画家。若要追溯这类画家更早期的先辈，我们可以上溯到公元八世纪的吴道子。吴伟很像吴道子，吴道子树立了这类画家的基本特色：自幼即天赋异禀；行为无矩度，喜爱饮酒；为皇帝所欣赏的宫廷画家（不过，这派画家却不是宫廷画家，而是受高官富商赞助）；运笔如神，使得观者皆瞠目以视（虽然吴道子既无画作流传，亦乏可信赖的版本，但据说他运笔奔驰，且以其师张旭的"狂草"书风为其部分画风。这也表示在当时的风格范畴内，这种绘画与草书有着密切的关系，是"草体"书法的一种）。

宋朝的梁楷或许是这派画家的另一个典型。他也嗜饮且行为放诞；原为宫廷画家，但后来自愿离开画院；其风格乃是游移于较保守、甚至可说是院体画风和出色的狂草、简笔风格之间。

明代这类画家的特征如下（当然并非全部皆如此）：中下阶层出身，或是家境贫困；幼时即天资聪颖；所受教育以入仕为目的，但却中途受挫；行为放诞，有时伴狂甚至到真疯的地步；其别号或斋名冠上如"仙"、"狂"及"痴"等字；参与通俗文化，如杂戏、词曲等；爱好优雅都会生活，纵情酒色；愿与富裕和有权势的人结交，但却不至于谄媚。虽然也许出身地方，这类艺术家却活跃于大都市（如南京和苏州）中。关于其社会地位与艺术成就，我们可称之为"有教养的职业画家"，因为他们既非文人业余画家，也非教育程度较低的"画匠"。他们的画风由传统保守的南宋院体，逐渐转为我们所谓的狂草或泼墨的巨匠风格。或者由其现存作品判断，至少也是后者的变化。他们的题材为人物或人物山水（常以历史或文学"故实"为内容），花鸟画亦为其所擅长。纯山水画则较少，他们并不常如业余画家一般，受邀描绘士大夫退隐后的别墅或者是送别宴会（我们在下文会看到唐寅将突破这一限制）。

属于此类且展现出其大部分特色（即使不是全部）的画家，除了吴伟之外，还有徐霖、张路、孙隆、史忠、郭诩、杜堇以及徐渭等人；本书未介绍者，也有一些可以算在内。[17]这类画家的作品若独立来看，可以视为画家个性及生活情况的直接流露；只有把画家与画作合并来看，其重复出现的部分才会明显起来，使我们得以作出一个必然的结论：不管这些非传统的画家是否具有自觉，他们在追求非传统的画风时，也自有一套典范可资遵循。

当我们在下一章读到唐寅的生平时，将会发现其生平十分符合上述典型，同时，也期望能够在他的风格之中，找到一些相应之处。我们不会失望；唐寅无论在个性或画风上，都较其他画家来得复杂，其作品只有部分与吴伟、杜堇等人相关，但其比重却很大且重要。当我们得知他曾经在以绘画为业之前不久，造访过南京时，也应当不

会过于惊讶才是。相反，当我们在最后一章读到唐寅同代的友人文徵明时，基于他的生活形态与唐寅迥然不同，我们因而会期待他的画风有所差异，而事实上也的确如此。换句话说，到目前为止，我们对明朝绘画已经有了足够认识，不但可以辨识画家所属的生活类型，同时对其画风也可以有所预期。

第五章　苏州职业画家

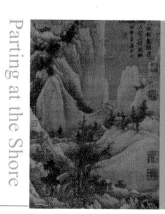

在探讨院画与浙派画家时，我们曾经注意到明代早期的地方画派——其中有的是在浙江杭州及宁波一带，另外也有一些是在福建及广东两省——而属于这些画派的画家，其风格仍旧都是以宋画的传统为其根基。这些画派与画家如今多半无人留意，虽则传世大多数的明初画作很可能都是出自他们的手笔（现在这些作品大多伪托为年代稍早或名气较大的大师所作）；而且，尽管并非最有创意或最引人入胜，这些画家在当时很可能就已经创作出了为数可观的作品。中国早期的绘画发展至宋代达于顶点，同时，宋代主要也是保守传统的全盛期；对于那些仍然醉心于洗练的技法，以及追求具象再现风格的保守画家，或是那些应求画者喜爱，而不计较个人偏好的职业画家而言，数百年来，宋画一直是他们主要的灵感与风格的源头活水。这些画家分布各地，且应用各式宋画风格，形成了一个共同而宽广的基础，而许多新的绘画运动，乃至于个别画家或地方流派，便得以据此而创新求变。当时的文人画家或画评家经常鄙视他们，而且，他们往往也是咎由自取。想要跳脱这种停滞不前的困境，最有效的方法，就是多与南京城里不同背景的画家交流，并且利用机会多观摩私人或宫中所收藏的各种风格的古画。

十六世纪初以降，南京的地位逐渐为苏州所取代，画家、赞助者以及收藏家之间的往来不绝于途。苏州地区成为当时书画收藏的首善之区。不但如此，具有悠久历史的苏州文人画传统与职业画家的传统，形成了相得益彰的互动关系，而南京由于文人业余画派向来未成气候，所以这种现象未曾发生过。整个十六世纪创造出最多杰作者，乃是苏州的职业与业余画家。本章所要探讨的，就是三位活跃于十六世纪初的最伟大的苏州职业画家。

有关苏州早期职业绘画传统可用的资料并不多，代表作也少。不过，我们可以推想，在我们以下所要探讨的画家出现之前，已经有一个由沿袭宋风的保守画家所组成的地方画派。十五世纪初期，师法盛懋风格的画家陈公辅正活跃于苏州；他是陈暹（1405—1496）的老师；而陈暹"摹古殆能乱真"。陈暹与杜琼情谊甚笃，他于1488年奉召入（南京）宫廷，"诏赐冠带"，冠带是象征性的服饰，通常是文人的标记。陈暹的代表作，如今仅剩下三幅从未见刊印的作品，藏于京都的东福寺。[1]所画都是有关楼阁和人物（包括旅人、士人、廷臣以及渔夫）的山水作品，其构图拙劣，乃信笔挥毫之作。对于陈暹这样一位因杜琼青睐而结交，而且是经过皇帝甄选，才受礼遇的画家而言，这样的作品实在并未展现出其真正的作画功力。然而，抛开画的好坏不说，这些作品显示出了陈暹乃是一个十分保守的细笔画家，而且，其作品充满了逸闻趣事的细节。画中的岩石系使用李唐的斧劈皴，且辅以浓重的阴影，但手法则较为凝滞。如果这些画作很实在地呈现出了十五世纪苏州职业画坛的传统，那么，大体而言，这一绘画传统似乎与浙派当时的发展互不相干。至于其对于宋代院画题材的创新之处，则就更加少了。

第一节　周臣

周臣为陈暹的弟子，大约生于十五世纪中期，确定殁于 1535 年之后，其最后一件纪年作品即 1535 年。周臣提高了苏州职业绘画的水准，使其能与文人画并驾齐驱；同时，他也是苏州职业画坛最著名的两位画家唐寅和仇英的老师。画史一般对周臣的评价过低，且其声名为两位弟子所掩；不过，若是比对观察其画，他在绘画上的成就，要比中国或西方艺评家所给予的评价，来得更为丰富而有力度。在他谢世后三十年左右，王穉登对苏州画家提出了扼要的评述，而他对周臣的看法略有贬义："一时称为作者（意即以其技巧而得名）。若夫萧寂之风，远澹之趣，非其所谙。"晚明的文献则称他"亦院体中之高手也"。而且，其"用笔纯熟，特所谓行家意胜耳"——这也就是我们前几章所指的"草笔风格"。

周臣在画作上，大都只落名款；尽管《画史会要》曾提及他会作诗，但是，在其传世的作品当中，并没出自周臣之手的题跋。除了 1516 年的《流民图》之外，他从不记载作画时的心境及背景，而在大部分的情况下，周臣甚至也不署年。这相当符合职业画家的作风，不过，这也意味着，他跟大多数的中国职业画家一样，让我们无法有确切的根据，得以追溯他风格的发展。如果我们推测（不很保险）他早期作品应该保有他最传统、最缜密的风格的话，那么，很可以从《北溟图》【图 5.1】开始探讨。

这幅画的构图和技法与任何的明代绘画一样无懈可击；画中无一处随意，既没有书法式用笔，也不是心血来潮之作。随兴对这幅画而言，是无关紧要的；同样，这幅画为什么是十五世纪末或十六世纪初的作品，而不是十二世纪的作品，似乎也不重要，只有艺术史家除外。此画几近忠实地重现了南宋院画家笔下的李唐式山水，譬如，画中采用了对角走向的构图，湍流与风中林木的描绘方式虽然古老，却不失有效，而且，周臣对于高潮的铺设，也与李唐颇有相通之处。他把全画的焦点集中在一个人物身上，使其坐在自家宅中眺望敞轩之外翻腾的波涛。卷尾则是危岩巨石，当中有河水涌出。一名访客正步上木桥而来，有童仆携琴于后。山石以斧劈皴描绘，垂直和倾斜的切割在动态的构图当中，形成了强劲的节奏。

在此，画的原创性似乎不太要紧；在这样一个专画柔山软水，而且有意复古的年代里，周臣的《北溟图》必定因为很忠实于南宋那种致力于表现人对外在世界的感官经验的画风，而显得很突出。由于周臣在引用李唐的画风时，并不是有意想要仿古，而且，李唐风格也没有妨碍到这幅画的图画性——换句话说，周臣并不是靠高古的风格来凸显表现力的，而且（就像我们稍后会讨论的仇英画作一样），周臣这幅作品并未展现出对艺术史的自觉，而是用一种很独特的方式表达——介于观者与周臣所展现的景致之间，并没有其他刻意的风格典故居中干扰，周臣笔下的风雨、波涛、山石、苍松以及人物，比起明代大多数的画作，都更能立即而直接地引起观者在感官情绪上的

共鸣。周臣并不是利用景物来传达古老的风格，而是选择与他写景的意图相符的古人画风，借以鲜明地呈现出一幅动人的景象。

不论《北溟图》完成于何时，它具体地告诉了我们：周臣基本上是执着于李唐的山水风格的，而且，在他其余大部分比较保守的作品当中，也是如此。中国的职业画家一般都先学习传统的画法，然后再从中发展出个人独特的风格。如果我们认为周臣也是循着相同的风格发展模式，那么，想要了解他的风格演变，就得先知道他是朝哪个特定的方向前进。

《松窗对弈》【图 5.2】虽然纪年 1526，但并不宜视为周臣绘画成型阶段的代表作。如果我们将它与《北溟图》并观，那么，这幅画似乎显示出周臣的画风正朝着运笔比较快速、线条感比较强烈，以及近乎"草体"的方向进行。为求画笔流畅，并凸显快笔画法的视觉效果，以使得我们的眼睛能够不间断地扫描整个流畅的布局与一气呵成的景物轮廓，周臣不再巨细靡遗地刻画细部，或是呈现色调及转折的细节，也不再以较为传统的斧劈皴法来安住物形，而是使用状如叶脉的笔法（具盛懋的遗风），这就好像是以画水纹的渔网画法，来描绘陆地一般。《北溟图》中的苍松本来就十分细瘦，这幅画里的松树则长得更高，仿佛是画家在打轮廓时，所一气呵成的结果。他不用斜角布局的悬崖山石，而改以曲线与弧形的走势，来作为整个构图的基础，并且以水平和垂直的景物（如房屋和远方的树木）作为休憩的定点。

草笔线条画法的结果是量感转换成动感。其好处是画的肌理看起来比较轻柔，画面也比较活泼；后遗症则是形体比较不结实。"草体"式的画法往往有丧失实体感的危

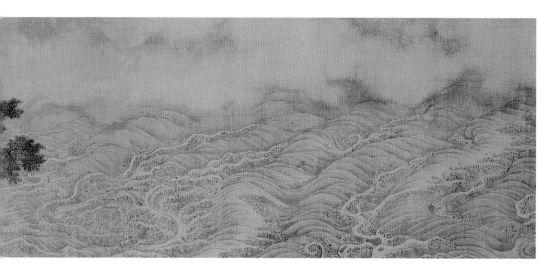

5.1 周臣 北溟图 卷(局部) 绢本浅设色 28.6×135.3厘米 纳尔逊美术馆

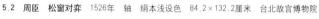

5.2 周臣 松窗对弈 1526年 轴 绢本浅设色 84.2×132.2厘米 台北故宫博物院

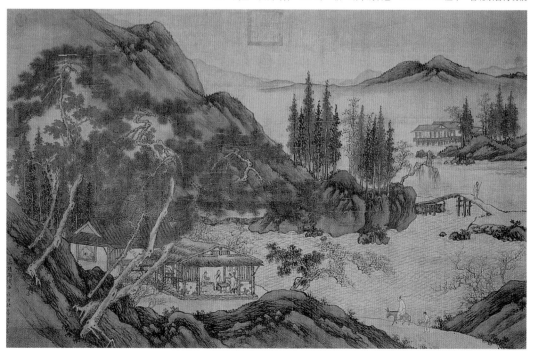

5.3 **周臣 宜晚图** 卷（局部） 绢本水墨 28.2×105厘米 台北故宫博物院

险：如果用得太过，画面就会显得轻浮，且流动过于频繁，进而无法激起观者对物形的立体想象。一幅题为《宜晚图》的未纪年手卷【图5.3】，便因此显得比《北溟图》要单薄很多；尽管画中的山水景物几乎被简化为线条，但其整体的表现还是十分有趣，且引人入胜的。由于勾勒笔法本身有所局限，画家无法传达令人信服的空间感及量感，于是，周臣在近景和远景之间，引进了一段轮廓勾勒得古色古香的云雾，以弥补画中缺乏深度的缺点。画家使用厚重的笔法和简化的造型，借以形成强而有力的平面化图案，全作颇似沈周晚年的作品，或许也反映出了沈周对周臣的影响。无论沈周此时是否仍然健在，无疑，他和自己的学生文徵明依旧还是苏州画坛的翘楚。我们虽然无法从史料中看出，周臣是否跟唐寅、仇英一样，也与苏州的文人士绅互有深交；不过，由于他的学生唐寅与文徵明自幼便已熟识，周臣势必也认识这些文人及其画作。

无论如何，周臣以书法运笔的尝试并不表示他真正进入了文人画家的领域，而只能说画家对笔墨的强调，仅仅暗示出他有此意图而已。基本上说来，周臣的笔法仍然是院派风格的快笔速写，跟浙派晚期及南京画家较为潦草的画风较为近似，反而与当时苏州文人的画风相去较远。周臣用来勾勒山峦的轮廓、松树的枝干、烟雾缭绕的江边，甚至于茅屋屋顶的线条波动等，都是属于同一种"书体"的用笔。这幅画并没有文人画家所追求的那种皴法和笔触变化，也无法引人注目良久。

周臣有些作品似乎摆明了是在模仿吴伟的风格，虽然吴伟的年龄可能大不了周臣几岁，但是，他在十五世纪晚期的时候，却比周臣更负盛名，而且更具影响力；苏州及南京绘画的许多新方向，都要归功于吴伟。周臣的《柴门送客》轴【图5.4】和吴伟

5.4
周臣
柴门送客
轴　纸本设色
120.5×56.8厘米
南京博物院

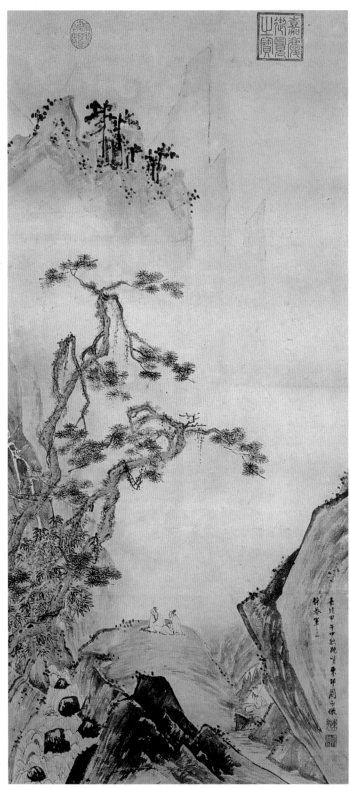

5.5
周臣
松泉诗思
轴　纸本浅设色
114.6×53.1厘米
台北故宫博物院

所有的主要风格类似（请与图3.1比较），如果画家不落款的话，我们几乎可以说这就是吴伟的画作：例如，构图上分为几个大块的几何区域；把几个不同深度层次的图像压缩在一起，将其置入同一空间，仿佛是用望远镜在远处取景；以粗笔作率性的描绘，有时毫尖还故意分叉，以表达急促紧张之感；以及让人物弯腰或是转身，以表现出活泼的动力。整体说来，此画具有一种骚动不安和生猛的活力感，所以符合浙派晚期的风格。苏州画家偶尔会追求这种效果，但最后还是加以摒弃；他们一般偏爱比较流畅的画风和洗练的技法。

　　浙派画家与苏州画家（无论业余或职业画家皆然）在风格与品味上的不同，可以从周臣1534年所绘的《松泉诗思》【图5.5】清楚地看出；周臣在题款中简要地指出，此画乃是仿自戴进。《无声诗史》提及周臣的山水画宗法李唐，接着又说："其学马夏者（马远、夏珪），当与国初戴静庵（即戴进）并驱。"《无声诗史》作者所指的，想必就是《松泉诗思》这类的作品。不管是人物与背景的比例、全画开阔的空间感，再加上风姿独具的苍松（与周臣平常的风格差异颇大），以及前景深暗色的山石等，这些母题都是属于马远风格的特色，而周臣很忠实地传达了出来。事实上，由于周臣的构图并不太拥挤，全画的重心巧妙地放在两个席地而坐的人物身上，和戴进大部分的作品相比，这幅画更接近南宋风格；周臣知道应该在什么时候适可而止，但是，戴进及其浙派的传人却往往不知节制；在构图上，周臣虽然仿效南宋的布局原则，却不拘泥于某一定型的画风，也因为这样，他的作品能够免于陈腐——在当时，想要采取马远的风格作画，布局又要有创意，这简直是不可能的事情，然而周臣却能自创新意、自辟一格。把人物和最高峰安排在中央，这种手法暗示着十六世纪典型的中轴式构图（请参考文徵明翌年的作品，图6.8）；左侧巨松上有峻岭，下有小溪，这是由浙派的不对称构图演变而来，比较有分量的景物均垂直地排在同一边；不过，由松树树干及树枝，以及前景的山石与悬崖，乃至于右上方空白区域所组成的几道对角线，则因为具备了南宋山水那种不对称的斜角分割式构图，所以能够产生出我们此处所见的这种宁静的余韵。然而，在南宋绘画之中，空白的区域乃是一片具有深度的空间，在这里，却只是一块无可修改的白纸；画家在空白区域周围所设计的提示，并无法让我们想象出画面的深度；总之，这毕竟还是一幅明代的画作。其勾勒粗宽、舒缓，看不见浙派笔法的剑拔弩张。因此，我们可以推测，周臣因为和苏州文人画家往来密切，品味于是也受到了影响。

　　不过，就审美的角度而言，文人画家的品味并不总是有助益的；而且，这一类的品味往往具有很大的钳制性，画家如果想要保有选择的自由，往往都会敬而远之。我们在前面已经讨论过，有些画家遭受文人画评家的贬抑，因为他们的笔墨"粗鄙"，也

5.6　周臣　流民图　1516年　册页裱成手卷　纸本　水墨设色　32.9×843.9厘米　檀香山美术馆

5.7 周臣 流民图 局部 （见图5.6）

苏州职业画家⋯⋯⋯

5.8　周臣　流民图　局部　（见图5.6）

就是说，这些画家的笔法并不符合文人狭隘标准内的"好"笔法，要不然，就是因为他们所画的题材太"低俗"——主要指的是画家去描绘那些比他们自己社会地位还低的题材，而不加以美化。言下之意，似乎还暗示着一些弦外之音，也就是说，绘画里面的那些穷人，其实并没有那么安贫如饴，而且，他们的生活也没有那么如诗如画。中国的艺术赞助人也跟其他时代或其他地区的同好一样，他们并不觉得有必要花钱去买一些他们自己看不顺眼的作品。后来的收藏家也是一样。因此，一旦画作被烙上"粗俗"或"低级"的印记，势必就很难流传于世，有身份有地位的收藏家是不会将这样的作品纳入考虑的。我们可以说，在题材的多样性方面，流传于世的中国晚期绘画要比以往来得贫乏，分析其中的原因，收藏家在事后筛检艺术作品，只怕也要负其中一部分责任——换句话说，能够流传下来的作品，大多是鉴藏家认为值得传世的。想当然耳，当时的艺术家也创作了其他题材的画作，但是，能够传世的却少之又少。

　　或许正因为这样，周臣的名作《流民图》【图5.6—5.9】能够流传至今，才显得特别稀罕。这部手卷从来没有在收藏家的著录上出现过；虽然画上有几则赞美的跋

文，但是，却从来没有被收录过。原本这是一部共计二十四页的画册，每两页对开，每页各画一个人物，如今，这部画册已经被裱成两幅手卷，分别由檀香山美术馆和克利夫兰美术馆典藏。

周臣在册后的题跋中写道："正德丙子秋七月，闲窗无事，偶记素见市道丐者往往态度，乘笔砚之便，率尔图写，虽无足观，亦可以助警励世俗云。"

虽然周臣自称作画以记载"素见市道"——也就是说，他不是根据窗外一时的景象而作画——这些作品却有如生活速写一般，给人直接而独特的感受，这在中国绘画里是十分罕见的，而且，即使是他所画的这些形象也很难得一见。乞丐曾经出现在佛教绘画里（例如，十二世纪周季常著名的《布施饿鬼图》，现藏于波士顿美术馆），[2]偶尔也会在叙事画中现身。但是，把"乞丐"当作一个独立的画题，这在画史早期却从来没有见过。（周臣画作中常出现的摊贩，在画史早期当然也可看到，譬如，李嵩等人所画的货郎图。）而周臣最后说这些人物的图像"亦可以助警励世俗云"，这当中就有好几种解释的可能。有人也许会将周臣此作与日本镰仓时代的绘卷相提并论，例如"病草纸绘卷"与"饿鬼草纸绘卷"等等。据说，这些绘卷乃是根据佛家因果轮回之说而画；照此说法，人这一生之所以过着悲惨的生活，乃是因为自己在前世造了罪业。由此观之，周臣是为了"警告"赏画人不要造业，以免来生受苦。但是，后来十六世纪的作家在后面写了三篇跋文，其中的一篇便提出了另外一种解释。这位作家指出，周臣是借着这部画作来抗议当时的宦官乱政，并且要他们看看苛政对庶民生活的影响。明武宗正德皇帝于 1505 年登基时，年方十五，大权被刘瑾一干宦官所把持；刘瑾横征暴敛，贪赃枉法，使得明朝元气大伤——刘瑾在 1510 年被罢黜时，所敛聚的财富竟然超过朝廷一年的岁出。这三则题跋对于我们研究这幅画很有意义，值得我们多用篇幅引介。

第一篇跋文是黄姬水于 1564 年所书，他提到周臣擅长人物画，接着又说：

> 此图其所见街市丐者之状种种，各尽其态，观者绝倒，叹乎今之昏夜乞哀以求富贵者，安得起周君而貌之邪！
>
> 卧云征君出示，余漫题其后。

黄氏以为，不论位尊位卑，不论在衙门里或市井之间，都有许多像乞丐一般的人。"征君"是对于那些曾经在朝为官者的尊称；"卧云"很可能是一位官吏郑国宾的斋名。

第二则题跋乃是较有名气的张凤翼所写，他曾经于 1564 年中过举人。张氏写道：

> 是册凡数种，其饥寒流离废癃残之状种种。其观此而不恻然心伤者，非凡人也。
>
> 计正德丙子（1516 年，即画册绘制之时）逆瑾（即刘瑾）之流毒已数年；而（江）

彬、宁（王）辈肆虐方炽。意公符剖竹诸君，亦鲜有能抚字其民者。然则舜公此作殆
与郑（侠）君流民图同意，其有补于治道者不浅，要不可以墨戏忽之也。

郑侠为十一世纪的文人士大夫画家。根据宋史的长篇记载，公元1073至1074年
间宋朝大闹饥荒，郑氏将城中街道所目睹的饥饿景象绘成图画，并把它呈给皇帝御览，
希望能因此而打动皇帝，以采取行动，拯救饥民。基于政治的动机作画，在中国算是
少有的个案：其实，郑侠作画的真正目标是宰相王安石（1019—1086），因其认为王
氏的激进改革乃是导致饥荒的罪魁祸首。周臣不在朝廷为官，当然无法接近皇帝；张
凤翼并没有臆测周臣的《流民图》是为何人而画，也没有谈到究竟有谁会因为感动，
而采取实际的挽救行动。

最后，文徵明之子文嘉于1577年写了一首题跋：

东村此笔盖图写饥寒乞丐之态以警世俗耳。而质山（指黄姬水）欲其写昏夜乞
哀，而灵墟（指张凤翼）则拟之于（郑侠）安上门图。二君之见其各有所指哉。
昔唐六如（即唐寅）每见周笔，辄称曰：周先生！盖深伏神妙之不可及。若此册
者，信非佗人可能而符于六如之心伏矣，岂易得耶。若黄（姬水）张（凤翼）之指，
则又论于画之外，不在于形似笔墨之间也。

无论画家所要传达的讯息为何，《流民图》似乎很明显地反映出了周臣对画中人物
的同情。即使这种同情只是一种出自冷眼旁观的怜悯，周臣也已经大大地突破了传统。
中国画家所惯于勾勒的下层阶级人物——例如，快乐的渔夫和无忧自在的樵夫等——大
多过于美化，过于滥情，引不起人们对于真实境况的关怀。周臣不仅观察入微，他对于
所画人物的憔悴与所受的虐待，似乎也感同身受。这些人物包括：如恶鬼模样的清道夫；
面目狰狞，手里挥舞着绘有钟道画像木棒的驱鬼法师【图5.7】；露着两排牙齿狞笑的乞丐
以及卖蛇供人进补的贩子【图5.8】。此外，也有一个人【图5.9】只缠着一片腰布，带
着行乞用的破碗，背着一捆柴薪，形容枯槁，像极了魔鬼——与其说他想要引起大众的
怜悯之心，还不如说是使人产生畏惧之情。而且，他的脖子似乎连头都撑不起来。

虽然这些人物画像都各自成独立的个体，但他们原先在画册上相对、并列的展示方
式，无论在形式或心理效果上，都十分有力。人物的类型、姿态、服饰以及所携带的
物品，也都互有相似和对比之处。在中国绘画的传统之中，这些画作的描绘似乎显得
不正式而简略，而且，即使我们明白画家所遵循的乃是"草笔"风格，且这种画风在
以前的时代里，已经有梁楷等诸位早期的大师运用过，但我们终究还是会认为：这种
画法基本上以描述为主，由于周臣对于褴褛的衣衫和蓬乱的头发描绘极为出色，因此，
人们反倒不注意他的"笔法"了。为使这些册页能为世人所接受，周臣仍然保有当时

的绘画传统与画法；更重要的是，加上他观察入微，笔法高妙，这使得他对人物的诠释，要比传统的人物画家来得深刻。换句话说，这种风格虽然并不写实，但却传达了画家对现实的认知与感受。

周臣对人体肌肉骨骼的了解，以及他在运笔时的敏锐和熟练，可以说是前无古人，后无来者。至少，我们从流传至今的作品来看，画史上很少有画家作此尝试。一如《草虫图》（图 4.2）的情况，我们在此又碰到了麻烦的问题：宋代之后的画家具有十分犀利的写实功力，却为何很少加以发挥呢？或许又是因为后代画评家及收藏家的品味狭隘，致使画史上虽曾出现各式各样丰富的画作，但却无法像《流民图》一样，流传至今，也因此，我们无缘欣赏。

可想而知，至少有些与周臣同时代的人，在看过他的画之后会这样想：我们终于看到一位有创意的画家了！他所留下来的画作并不是老生常谈；他不但能够生动地处理新颖的题材，同时，也比较重视鲜明的刻画，而不拘泥于笔法的精细优雅或风格的卖弄，甚至能够抛弃儒家"沉默是金"的美学拘束。如果观者能够看到这一点，就会承认周臣具有不容小觑的绘画实力。然而，在当时的中国，这种实力却无法让一个人跻身一流画家之列，周臣不管在生前或死后，都从未拥有过一流画家的殊荣。他的学生唐寅声名更为显赫，相传周臣有时也替他"代笔"；当唐寅因求画者众而分身乏术时，他会请周臣代笔，然后自己题款售出。何良俊与王世贞都有此一说，[3] 但近来江兆申在研究唐寅时，却认为此说可疑；事实上，我们并没有证据来赞成或反驳。

第二节　唐寅

唐寅于 1470 年出生于苏州，卒于 1524 年；所以，他大约小周臣二十岁，同时，周臣至少也比他多活了十一岁。唐寅的父亲是位经营餐馆的商人。这样的职业虽无法带来高尚的社会地位，但显然物质不虞匮乏，也使得他在一开始的时候，就能够让天才早发的儿子接受良好的教育。之后，唐寅又有文徵明之父文林的教导，文林并且把年轻的唐寅介绍给苏州的士绅及文人社会。唐寅因此而结识了沈周、吴宽和大书法家祝允明。唐寅年轻时放荡不羁，大部分的时间和金钱都花在饮酒狎妓上；然而，从1493 年到 1494 年短短的两年间，他接连失去了父母、妻子以及钟爱的妹妹（自杀身亡），从此，他变得较为收敛且远离诱惑，转而一心准备科举考试。

1498 年，唐寅在南京的乡试当中，考中第一名举人（文徵明也参加了，但却落第），翌年，他与富有的花花公子徐经同行，准备到北京参加会试，这是当时最重要的考试。主考官属意唐寅为第一，唐寅原本也可望夺魁；然而，他和徐经却涉嫌事先从主考官处得知考题；在严刑逼供之下，徐经终于承认事先贿赂了主考官的仆人。尽管唐寅可能是无辜的，他只是因遭人嫉妒而涉案，但却在泄题案的疑云下，返回了苏州，从此无意仕进。当时，他写了一封动人的长信给文徵明，为自己的清白辩护："整冠李

下，掇墨瓻中，仆虽聋盲，亦知罪也。"[4]

返回苏州之后，唐寅又恢复了旧日纵情饮酒及颓废的生活；同时，他也开始作画以维持生计。他早年曾经习画；1500 年左右，他拜周臣为师。及至 1505 年，他已经声名大噪，并且有能力在苏州附近的桃花坞构筑别业，用以款待张灵（也是画家）及祝允明等人。1514 年，宁王朱宸濠谋反，他邀唐寅前往；然而，唐寅往任新职之后，随即发觉自己身陷险境，只得佯狂直到宁王准许他离开。唐寅晚年在苏州放荡不羁的生活，与他的画作一样出名，甚至可以说是声名狼藉；在苏州文化活动的极盛时期，唐寅的绘画广受欢迎。

牟复礼（Frederick Mote）在研究苏州的历史和文化时，曾经写道："的确，在明清的传统城市当中，例如苏州，人们有可能比较自由地表达一些独特的行径；对于偏离规范的行为，原本如果发生在乡村之中，势必会受到舆论的监督和钳制，如今，发生在城市之中，便可逃出此限。苏州因为丰饶富庶，各种享乐变得多彩多姿，游手好闲者得以结群成党，想象力也可以互相激荡——许多生活在苏州的游离人士更是过着五光十色的放荡生活，他们在学术、思想、文学和艺术上的成就永垂不朽。"牟复礼在撰写这篇论文时，想到的人一定有唐寅。

我们当然无法确定唐寅放荡怪异到了什么程度。而且，这当中到底有多少是经人渲染，或者是在唐寅死后才产生的传说，我们都不得而知。但不管怎样，画家本人也助长了这类传说的蔓延——在他四十几岁时，画家自称"别人笑我忒风头"，同时，在他的信札和诗文的字里行间，似乎也证实了大众对他的印象。不过，唐寅确实也同时在进行严肃的学术论著和文学创作。从他晚年写给朋友的一封信中可以证明，他在信里列出了有关书画、占卜、吴郡的岁时节庆以及古今历史等著作。[5] 不幸的是，这些著作似乎都没有流传下来。

他和文徵明一直维持着断断续续的友谊。文徵明生性较为拘谨，不但对唐寅的行径不以为然，而且，他对于唐寅大多数的画作，可能也不怎么欣赏。唐寅晚年学佛，但对于佛家的清规戒律，似乎并不怎么虔诚奉行。唐寅卒于五十四岁，去世得相当早，据说是因为生活放纵所致。

从唐寅简短的生平记述当中（事实上，他是明朝最佳的例子之一），我们可以明显地看出我们在前面几章所勾勒的画家模式：画家自幼为求功名而受教育，一旦仕途无望，便致力作画，一方面为了在社会中赢得崇高的地位，同时又可以免除经济上的匮乏。我们可以在唐寅身上看到这一类画家的典型特征：自幼聪颖过人；放荡不羁，并耽于都市通俗文化中的逸乐；常有疯狂或佯狂之举（这是使自己不受社会规范所束缚，同时又是少数能够为社会所接受的方法之一）；而且，与上流社会和中下阶层的人都有来往。我们已经指出，画家会因为这种社会地位的流动（或者说是暧昧），而产生出一套相应的画风，希望借此贯穿——或者是企图贯穿——文人画家与职业画家之间的藩

篱或屏障，虽然他们的成就不一。实际上，符合此一模式画家的风格，往往具有宽广
的变化：从拘谨保守一直到比较偏向书法性格或草书式的画风都有，有的甚至还演变
成几乎与当时代格格不入的逸格画风；这些不同于世俗期望的风格，正好也与这类画
家的生活方式相吻合，正如著名的文人画家与一丝不苟的画匠各有不同的生活格调。
唐寅的例子也凸显了这个模式；而且，他在突破职业绘画与文人绘画在社会和艺术方
面的界限上，也比以往的画家来得成功。他常常会画出兼取两派之长的作品。他似乎
不时都在证明：他的作品就算纯以文人或职业画家的标准来衡量，也都毫不逊色，甚
至还能超越在两者之上。

　　有关唐寅画风的发展，江兆申有最新且最完整的研究，他认为唐寅早期的绘画系
由沈周的画风入手（在江兆申看来，台北故宫博物院所藏的一幅手卷，可以看成是唐
寅初期阶段的代表作），之后，在1500年左右，唐寅转变为职业画家，并从周臣那里
学到了脱胎自李唐的风格。谈到唐寅早期的发展，我们自然要提及吴伟、杜堇和其他
南京画家对他的深远影响。1498至1499年间，唐寅曾经寓居南京，因而见识了这几
位画家的风格，并且还与杜堇本人结识。唐寅有些作品可以清楚地看出南京画家的影
响，但却没有一件可以确定为是他早期之作；不过，他的至交兼酒友张灵于1501和
1504年间，各完成了一幅画作，而且，很显然都是属于吴伟的风格，[6]唐寅想必也
熟知这种画风，甚至可能在游历南京之后，随即加以采用。唐寅很可能把南京的画风，
以及跟这些画风相称的生活形态，一并引进了苏州画坛；同时，他本人在画风成形之

际，可能也受到了南京风格的启发。[这里必须注意的是，张灵似乎也是此一模式下的另外一例：他曾经通过"诸生"考试，但"竟以狂废"，[7] 最后变成了一位豪饮的"波希米亚式"（bohemian）艺术家。]

《溪山渔隐》卷【图 5.10】显然是唐寅洗练保守画风的上乘之作，学自周臣。我们刊印的是该卷的末尾部分，由这个段落可以看到一位退隐文人在河畔上筑了一座优雅的乡间小屋；这位文人闲适地靠在栏杆上，并且与泛舟垂钓，十分优游自在的友人沉静地对望。画面右边来了第三个人，他是位倚杖而行的访客。这三人都有书童随侍在侧。画中人物的形象、姿态以及职业，都十分理想化而传统；我们似乎又回到了一个熟悉的绘画主题之中，也就是文人隐士脱离现实以避世。身为画家的唐寅，曾经在苏州迷人的士绅世界之外，有过悲惨的遭遇，因此，他不会画像周臣《流民图》之类的作品，以免破坏了士绅们志得意满的现状——或者，他可能曾经画过（这点是我们一直不忘要补充的），但这些作品并未流传下来。

画中所布置的山光水景，十分地清朗严整；即使是落叶也没有任何凌乱的迹象，唐寅只是利用四处飘散的落叶，来象征秋天的萧瑟，以营造出怡人的情愁而已。南宋李唐画中的那种明朗而井然有序的风格，以及周臣同类的风格，仍然都可以在唐寅的作品中看到——然而，不同的是，唐寅所注重的是美感上的井然有序，反而不是自然景观上的秩序感：画中景物的轮廓十分明确，彼此之间并没有相混之嫌；其

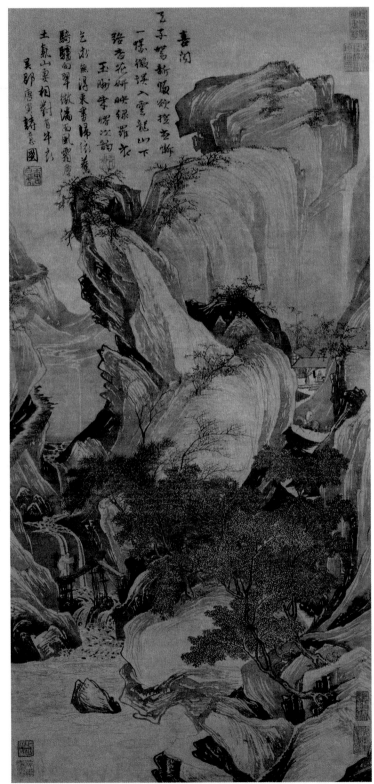

次，唐寅也以墨色的深浅，来强化视觉的区隔效果。在此作当中，皴法的运用主要并不是为了描绘景物的表面，而是为了区隔光线与阴影的深浅。某些部分的墨色颇干，是以"拧干"的笔触，斜斜地拖过画面的效果；其他部分则是使用比较宽湿而且重复的笔触，结果形成了一种反光留白的皴法效果——这是浙派画家经常采用的技法，周臣偶尔也会使用。

在唐寅独特的风格当中，最引人注目的特点之一，就是他在营造山石的时候，经常会将基本的造型元素画得倾斜扭曲，以加强整个结构的生动性；因此，他的构图比起沈周和周臣，通常都比较具有动感。《溪山渔隐》就具有这种特质；而这种特质在《骑驴归思》【图 5.11】中就更加明显了。画家在画上所题的绝句是：[8]

乞求无得束书归，依旧骑驴向翠微。
满面风霜尘土气，山妻相对有牛衣。

江兆申相信，"乞求无得"指的就是唐寅北京会试失意一事，而最后一句"山妻"，指的是他于 1500 年离异的第二任妻子；照此说法，这幅画作应当就是该年之作。假若这样的诠释正确，那么，位于画面中央偏右的山径上，那位骑驴准备返回谷中小屋的人物，应当就是唐寅本人。扩大江兆申的解释，有人可能会把山水之中（与《溪山渔隐》平易的世界强烈对比的）那种不稳与不安的气氛，视为唐寅心境的表现，而这也反映出了唐寅当时的情绪。但这种解释的麻烦在于：如果以这种方式来解释这张画的特点，那么，在他绘画生涯的各个不同阶段当中，有太多的作品都有雷同之处，因此，我们不能完全以唐寅的现实遭遇作为解释。

此画的构图基本上属于巨嶂式山水，不过，它和典型的北宋作品不同，并非由巨大而沉稳的景物构成；唐寅画中的一景一物都经过了精密的计算，传达出一种骚动不安的感觉。其中的明暗对比更是强烈而唐突，片片浓墨十分有节奏地排列在整个构图之中。唐寅舍却当地盛行的皴法，改用长笔勾勒的直线画法来描绘景物，彼此连成一气，并且强调更大的流动感。这种流动感在许多量块之间转移，如怒潮汹涌般地向前推进、弯曲，一个方向进行完了，就朝另一个方向继续前进，沿着中央山脊一直推向顶峰，再向左发展，之后告一段落。这种动态的画法显然并未受到沈周任何影响，甚至还是对沈周那种沉稳宽笔的画法以及根深蒂固的景物的反动。唐寅似乎倾向于选择大胆而活泼的风格。

唐寅传世许多最好的作品也都跟这幅画作一样，具有名家风范，构图活泼，笔法明快。沈周和文徵明画如其人，唐寅也不例外，他机智、敏捷，有时还很急躁。如

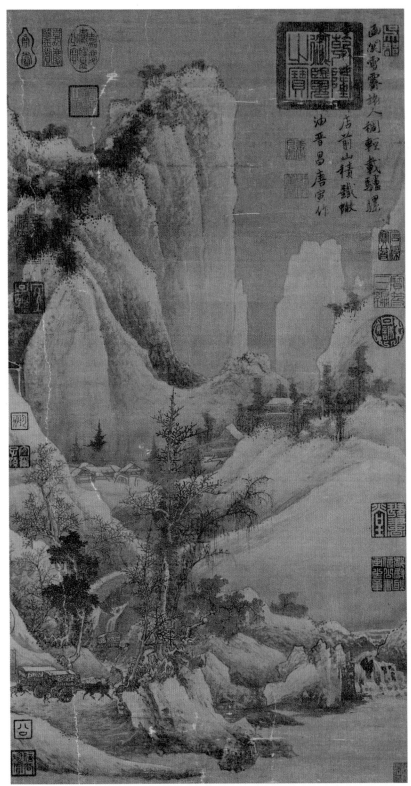

5.12
唐寅
函关雪霁
轴 绢本浅设色
69.6×37.3厘米
台北故宫博物院

果说沈周、文徵明两人的作品非常适合静默沉思，那么，唐寅的绘画就是为了引人注目，自娱娱人，甚至会让观者目不暇接。不过，我们所指的当然是他作品的主要趋势，这么说并不是否定他也能画比较严肃的山水画。以唐寅这种多才多艺的功力，只要他想画，不管是简单的抒情景致，或者是繁复的巨嶂式构图，都难不倒他。有关唐寅所作的巨嶂山水，我们由上海博物馆所藏一系列出色的四季山水，[9] 以及现存台北故宫博物院的名作《山路松声》[10]之中，可见一斑。在这些山水当中，画家运用了壮丽且基本上比较稳定的设计，这种做法使他偶尔也可以采用"草笔"风格，却又不失张力。另外，还有画幅稍小的《函关雪霁》【图 5.12】，江兆申认为这件作品应当是唐寅近四十岁时的作品。

《函关雪霁》不但气势雄伟，笔锋也很敏锐，令人激赏。画中季节正值初冬，棕色的树叶仍未从树上飘落，不过地上已有点积雪。满载米包的牛车正走向当日行程的终点，隘口有一村落，其上有座寺院。这幅画的气氛比较宁静；《骑驴归思》中，唐寅以阴影遮住岩块，将其填满整个画面空间，在观者眼前横冲直撞；《函关雪霁》则是在构图的中央部分留下敞开的空间，再以周围蜿蜒的地块围住，带领我们的视线，弯弯曲曲地从前景逐渐移向最远的山峰。这种中空构图也有宋元画家采用过，尤其是郭熙一派的画家（请比较《隔江山色》，图 2.20—2.23）。这里，宋画的影子颇为明显，可以从画家节制的笔法看出。

在唐寅所尝试的草笔线条画法之中，《金阊别意》【图 5.13】是非常杰出的一幅作品。单就技巧而言，这种画法只有周臣在技法炉火纯青时，才能与唐寅并驾齐驱。此画的题材十分独特，而这种"江岸送别"的景致，在其他明代画家的作品里，也能见到（尤其是王谔）。这些画通常都是作为送别时，馈赠友人的礼物。画家在这类作品当中，总是遵循着一定的传统，亦即描述江边某人（就是收下此画的人）于登舟之前，正向一群离情依依的友人或仰慕者道别。在《金阊别意》中，将要远行的人是郑储才，唐寅在题款中说明郑氏正准备动身前往北京谒见皇帝。在唐寅的构图当中，送别一幕虽然是全作的焦点所在，但是，却被安排在细腻的山水景物之后，仿佛只是山水的一个注脚而已。而且，远处的房舍与人物，看起来也好像与主题无关——然而，全卷在前半段呈现出了一种丰富且令人目不暇接的景观，但是，到了末段以后，墙外的景象却很荒疏，就在这两者的相互对照之下，于是衬托出了郑储才在离开苏州前的难分难舍之情。我们可以说，由于唐寅知道郑储才要的是一幅面面俱到的画作，而不只是交代送别的场面而已，因此，他在描述山水景物时，并不像其他画家那么马虎。在此，唐寅之所以优于一般受雇画家的原因之一在于：即使是应景之作，他也会把它当作一个新的艺术问题来处理；所以，不论他原始的动机为何，他的画作都还是有可观之处。

当我们一展开这部手卷，首先从枯林之间，就可以看见苏州城墙的一隅，其中，

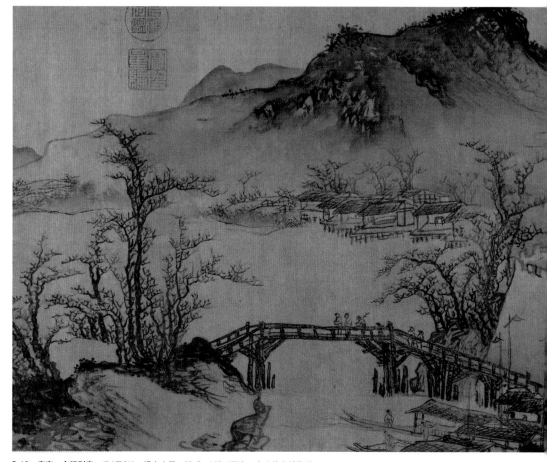

5.13　唐寅　金阊别意　卷(局部)　绢本水墨　28.5×126.1厘米　台北故宫博物院

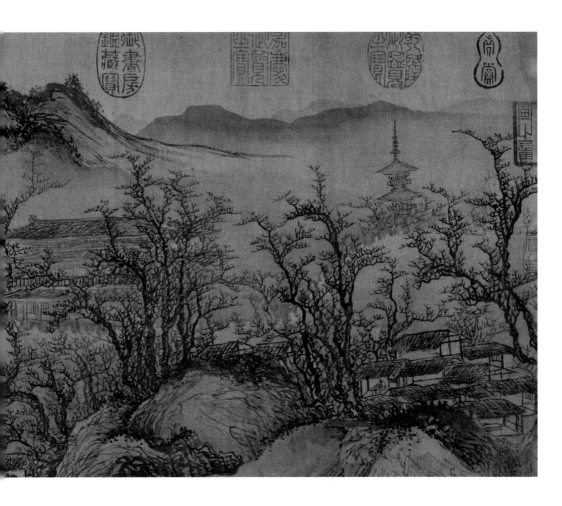

5.14　唐寅　高士图　卷　纸本水墨　23.7×195.8厘米　台北故宫博物院

林木围绕着一座宝塔和一大座重楼，当时的地方人士一定可以立即认出这个景致。饯别酒宴在金阊门举行，但是，画卷上并没有描绘出来，也许金阊门的位置是在画轴的最右边，而且已经超出本卷的篇幅。前景是许多小房舍和小舟，人物有来有往。一座长桥连接了这块陆地和另一座小岛（或者是山岬），郑储孞正准备从这座小岛登舟。一列送别的人拱手相送；郑储孞也拱手回礼；他身后的船夫正在起帆，表示他们即将出发。

这幅画的笔法活泼，技艺精湛，仿佛完全受到了书法笔意的驱使，画家的线条似乎一直在跃动。尽管画中景物有些随兴，但还是勾勒得很清楚。无论是山石、树木、小丘、楼阁、桥梁（这里没有一处是以正统的直线画法描绘的）甚至身形渺小的人物，在在都传达出了画家自然率性的笔趣。这就是这幅举重若轻的杰作的特点之一；再者，此卷也完全没有一成不变或一再重复的定型化格式。相反，许多名气较小的画家——其中也包括唐寅的模仿者——在描绘这些景物时，则常常落入这样的陷阱：特别是在描绘岩石的皴法，以及刻画层叠交织的枯枝树丫的时候。

唐寅山水画的多样性并不止于上述例子，只是我们限于篇幅，所能发挥的空间有限。唐寅的人物画也一样有名，由此，我们同时可以看出，他具有多方面的能耐。同时，我们也可以发现，吴伟、杜堇以及周臣等人都对唐寅的人物画创作有所影响。唐寅可能于1499年在南京邂逅杜堇；他有一首诗是为杜堇而作，而且，他还不止一次在杜氏的画作上题词。唐寅曾经画了好几幅有花园景色与人物家具的作品；整体而言，这些画作不仅十分接近杜堇，就连他们画中所用的母题和风格特征，也都非常类似。《陶穀赠词》【图5.15】就是唐寅这类作品的佼佼者之一。陶穀和女伶秦蒻兰被安排在园内的一座巨石与一排芭蕉树之后，这两样景物构成了平行四边形构图的下底；另外的两扇屏风和树枝，则形成了此一平行四边形的上缘。借此，观者可以由上往下俯视，人物则被围在他们自己的小天地里，连左下角正在炉边吹火暖酒的童子，也被隔离在这个天地之外。此一布局让画中人物看起来有些遥远，却很适合用来描绘古人。

陶穀（903—970）是五代末、宋朝初的士大夫；他曾经奉宋朝开国皇帝之命，出使尚未降宋的南唐（后于975年投降）。在那里，他遇见了女伶秦蒻兰，但却误认她为驿吏之女，并且为她作诗。第二天，南唐君主设宴款待。陶穀显得态度强硬，难以亲近，直到宫廷女伶秦蒻兰进殿，演唱他前一日所作的词，陶穀才察觉自己失态，因而困窘得无地自容。

这幅画描绘南唐皇帝设宴的前一晚，陶穀与秦蒻兰二人在花园内的情景；他们之间有一座精致的烛台，其上点着蜡烛。陶穀凝视着秦蒻兰，手足一边和着琴声打拍子；他要作的诗，心中已经有了腹案。他的身旁有笔、纸和一方石砚，而墨早已磨好。秦蒻兰面对着他，坐在一张凳子上弹着琵琶；这种乐器（相当于日本的三弦琴）和伶

一陶圍情遣放中瑤詞聊以
儀泥陌當時找作陶歌吾
何必尊前面發紅　唐寅

人、妓女、风流韵事、通俗歌曲以及饮酒作乐等，都有密切的关系；相对地，当人们提到古琴时，常常会联想到的，则是文人、从宁静山中响起的发人深思的独奏，以及友人之间的高雅聚会。

笼罩在画面之中的，还有一股引人微妙联想的氛围：优雅的调情气氛、历史的暗喻以及趣味横生的插曲。此画轻松的风格十分怡人，园里的岩石和树木，都具有流利婉转的轮廓与外表，人物也都很轻松自在，这些都很适合此一景致的气氛。此一形式手法是为了传达短暂的感情，而非永恒的真理。唐寅的作品当中，有许多关于歌伎以及她们与过往文人之间的风流韵事。在唐寅自己的生活当中，他也最喜欢和这些女伶厮混，所以，也就自然而然地以她们入画。南京画家如吴伟等，也喜欢画歌伎（比较图 3.5—3.6）。对于此种素材的处理，唐寅颇接近南京画家的风格（唐寅与仇英这两位画家——不论在生前或身后——很显然都是以描绘"春宫画"而闻名或恶名昭彰；不幸的是，尽管我们仍可看到有些伪托在他名下的摹本、仿作或是版画，但这些画的原作却没能流传下来）。

唐寅的手卷《高士图》【图 5.14】，最能代表其草体画法的风格。根据王穉登于1594 年所作的跋文——传至今日，已有部分佚失，不过，我们还是可以在著录之中看到完整的记载——此卷原由四段作品组成，分别援引了宋代四大人物画家的风格：李公麟、刘松年、马和之以及梁楷。这部画卷后来为吴洪裕所拥有，他在 1650 年临终之际，曾经起意焚烧黄公望的《富春山居图》，唐寅这部手卷和《富春山居图》便一起被投入火中，结果，只有仿梁楷的这一段被救起。唐寅的题词（现已失传，然仍见于著录记载）之中，有一篇是献给某位敬泉先生的。

我们今日对于十三世纪初期大师梁楷的了解，主要来自日本所保存的一些作品。数百年来，这些画作一直被奉为禅宗绘画的巨作，所以被视为严肃，而且有点近乎宗教色彩。但是，梁楷在中国的名声却大不相同：人们印象中的梁楷，有些古怪，耽于饮酒，并且自称为梁疯子。他担任宫廷画院待诏不久，旋即离职，而且，他也喜爱作一些带有戏谑特质的速写画作。在中国，许多题有梁楷名款的画作，在风格上都比较符合这种类型——虽则大多有伪作之嫌——反而与日本人所推崇的禅画家形象差距较大。唐寅在进行《高士图》时，想必也想到了梁楷这种形象。

《高士图》的画名，加上画的性质，使人不禁怀疑唐寅是否有讥讽之意；从画中文人高视阔步的姿态来看，与其说是"高贵"，不如说他们"高傲"。右端的童子紧绷着脸，一脸热切的表情，身子微向前倾，根据平衡的定律看来，他应该是站不住的，而且，唐寅把他画得有些卑微，这似乎也加了些嘲讽的味道。三名文人聚集在庭院之中，正准备作诗及挥毫，他们所用的文房四宝也都一字排开：童子身旁有一张草席，上面有一支毛笔、一方砚台、一本字帖（可能是由某位大书法家的碑文上拓印下来）和一

卷宣纸，其他纸卷则置于地上与石桌上，桌上还有香炉及插着花的花瓶。赋诗作画所有需要的用具都齐备了（此画比较前面的部分已经遗失，不过仍有模本留下；模本中则多了暖酒的炉子）。

表面上，这幅画赞美的是文人追求纯粹的美感经验，另一种画家（如谢环，请参考图1.6）则会采用直截了当的正面画法。唐寅不愿正经八百地处理这个景，他不隐藏自己的风格，反而大胆地在《高士图》中创新画风，以契合画中的高士们：他并非客观地描绘画家身外的事物，其画反而近似一篇书法、一首诗或是一阕琴曲，同样都是通过笔调的变化和调整，以传达出他本人当时的心境；在这幅画中，唐寅与观者做了直接而亲密的沟通。由于画家一反客观描述的立场，要观众由画中所提供的视觉资讯，自己创造出一幅景象来，因而使得他与观者同样居于一个平等的地位。画面中，地面呈现剧烈的倾斜，主要是由于唐寅大胆采用平面化的画法来描绘草席与文具，这使得画作产生了一种书法的特质；特别是画面上半部的岩石和草被画幅上方的界线大胆地截断，画家以非描述性、无定型的笔法来勾画，使我们简直难以区分树木及岩石。唐寅这种风格和周臣一样，也是学自吴伟及其南京的追随者，只不过，唐寅更轻松自如，少了一份剑拔弩张，以求与苏州画家所偏爱的较为挥洒的笔墨一致。

唐寅的多才多艺也扩及其他题材，较次要的门类，如花鸟、竹石和梅枝等，偶尔也会有作品出现。《寒木竹石》【图5.16】现存三种版本，都不完整，其中较完整的一件则被截成两幅挂轴。[11] 必须考虑到的是，可能我们所探讨的作品原本又是一扇屏风——在构图上，这幅画和《陶穀赠词》（图5.15）中，秦蒻兰身后的屏风十分相似。由此作与其他不同时期的屏风代表作推测，我们发现这类画作的景致通常相当开阔，而且都绵延不绝地向景深延展，似乎都是为了增加摆设这些屏风的大厅或庭园的空间感。而这或许可以部分解释：为何唐寅挟其精彩的书法性笔墨完成的画作，并不同于典型文人画在处理类似题材（请比较《隔江山色》，图4.26）时的那种平面而半抽象化的表现；唐寅是十六世纪的画家，但反而对氤氲之气、空间、光线及阴影作了颇为自然的处理，同时，他在画中传达出了万物滋长的活泼气息，而不只是反映出画家活泼的笔法而已。

唐寅在处理绘画题材时所采取的视觉（而不是概要或形式的）途径，包括运用浓淡渲染的纯熟墨法和柔软的笔墨，将繁茂的植物和大地、空气整个大环境结合起来；这种风格与唐寅同时代的张路（请参考图3.16）相仿。然而，张路少有唐寅如此登峰造极之作；很显然地，唐寅较有创意，他很少因循既有传统或重复个人画法。由另一角度来看，画中未曾间歇过的律动，使得所有的景物都活络了起来，这点与盛懋的作品特色相当接近（参考《隔江山色》，图2.7）；从盛懋的画作中，我们似乎也可以察觉到一种同样具有紧张性的能量，不过，这是经过盛懋有意识的控制和艺术上的修饰而成的。

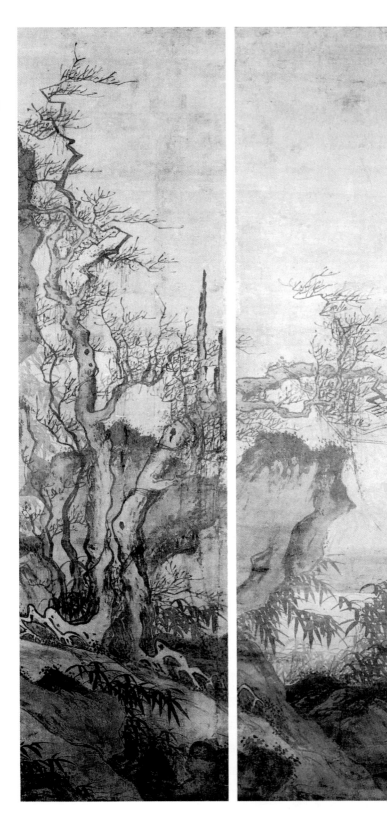

5.16
唐寅
寒木竹石
对轴　绢本水墨
107.5×30.5厘米
波士顿美术馆

要成功地调和自然写实绘画的优点与抽象的笔墨描绘，但又不顾此失彼，这样的作品在明朝前后的近几百年间，出现得远比宋代少。即使偶然出现这种成绩（那必定是令人振奋不已，甚至叫人吃惊的时刻），通常也不是出自道地的文人业余画家之手，同时，也不是由真正保守派或院派职业画家完成，反而往往是由那些介于两者之间的画家所完成。在此，我们并不为其做派别的区分，而只将他们列入某一大类，因为实在很难分类：这类画家包括吴伟、唐寅及后来的徐渭，以及清初一些个人色彩很浓的画家，其中，石涛可以说是个中翘楚。

如果我们一定要从唐寅现存的作品当中，挑出一幅最能印证这种理想成就的画作，那就非《枯槎鸲鹆》【图 5.17】莫属了。画中丰富的情韵，也可见于右上方的对句：

山空寂静人声绝，栖鸟数声春雨余。

下过雨后，枝叶繁茂的树枝依然湿润，它从这长条构图的底部，向上呈 "S" 形弯曲延伸，顶端则有一枝细长而紧绷的枝丫，笔直地往上突起。在我们了解到画家以树枝与栖鸟作为一个统合的意象后，又发现唐寅并未依赖既有的笔法去描绘主题，而且，整幅画显然也很少有重复的笔墨时，我们对此一画作的印象就更深刻了。唐寅在狭小的空间之中，运笔如神，展现出了色调、干湿、动势以及形态等各种可能的变化，末了，人们也不觉得这些变化与精湛的技艺乃是经过精密计算的结果。唐寅的笔墨似乎尽可能呼应物象的基本特性，所以能够勾勒出老硬的树枝、柔软的细枝、弯曲的藤蔓或是柔嫩的叶簇。

这幅画作勾勒随意而独特，盎然的生气随着唐寅运笔加速，而节节上升至顶端枝头的小鸟。在此我们见了小鸟昂着头，啁啾而鸣（细节部分参见【图 5.18】）。画家以些微的水墨渲染，来描述这只鸲鹆，除了眼睛、口喙、脚、翅膀的尖端以及尾部的羽毛之外，其墨色从未曾间断过；这片晕染看似简单，但却耗费了画家的心思，蕴含在此造型背后的，俨然是个有机的生命体。唐寅以熟练的画技，针对现实作诗意式的描绘；综合上述种种特点，这幅画堪称与宋代水墨的杰作并驾齐驱。

第三节　仇英

唐寅是位学识渊博，而且有教养的人，但他为现实所迫，所以成了职业画家；在此，我们准备探讨同类人士中的第三位画家仇英。仇英是位职业画家，拜环境之赐，他得以结识许多具有渊博学养的朋友。这些朋友还对他的绘画产生了深远的影响。他比前两位画家都要年少，大约出生于十五世纪最后的十年左右，至晚在 1552 年之前去世或停止作画，因为名作家兼书法家彭年（1505—1566）在 1552 年写了一篇题词，其中谈到仇英的画作"而今不可复得矣"。[12] 他在画坛活跃的时间，总共不超过三十

5.17—5.18　唐寅　枯槎鸲鹆　轴　纸本水墨　121×26.7厘米　上海博物馆

年。仇英出身太仓（今上海附近）的一户贫寒人家，然其年轻时就迁往苏州，并在那里成为一名画匠的学徒。这期间，他的确画了一些装饰性的图画，而且很可能也临摹古人的作品，当作赝品出售。

周臣注意到了仇英作画的天分，收他为徒。另外，仇英很可能早就认识了唐寅。很可能周臣和唐寅也主动地把这位年轻的画家，介绍给了苏州的文人圈，其中包括文徵明及其友人；文徵明等人，例如长于诗画的王宠（下一章我们将讨论其画作），还为仇英许多的画作题词。到了 1530 年代，仇英已经是一位功成名就，而且令人景仰的画家，同时，他还拥有自己的画坊和门徒。当时，李唐风格的画作因周臣和唐寅而风行，仇英不但能够根据此风创作，而且，他所画出的山水画还几乎无懈可击。当他面对那些有艺术史品味的赞助人时，仇英也能够以其纯熟的技巧，针对这些人所曾拥有或见过的古画，作出最逼真的临摹，以迎合他们的喜好。

晚年时，画家以"驻府画家"的身份在许多收藏家的家中住过，这在中国是常有的现象；收藏家供以食宿、娱乐以及金钱，画家则作画回报。仇英在某位小官陈德相的山庄住了好几年，另外，他在昆山附近的周于舜家中住了更久，最重要的是，他也曾经在当时最大的收藏家项元汴（1525—1590）府中寄住过。

项元汴是有钱人家的幺儿，科举考试落第后，便全心经营嘉兴的产业，同时也以大量的艺术品收藏为志向。[13] 当铺是他经营的重点，有些人典当了艺术品之后，无钱赎回，就入了他的收藏。项氏所拥有的名画与名帖应有数百或数千件之多；由于他未曾留下著录，我们无法得知其正确的数目，不过，传世所见许多作品上，都留有他的收藏印记。项元汴的收藏吸引了远近爱好艺术的人，其中也包括一些苏州的鉴赏家。

仇英于 1547 年为项元汴作了一部画册，里面有六帧仿古的山水，另外还有一幅描绘水仙和杏花的作品。[14] 由这两部作品可以看出，他们两人的交往大约就在那段时间；我们虽然不知道这段关系前后维持了多久，但可以确定的是，仇英在这段时间里面，制作了数百幅作品。其中有许多都是临摹项氏所拥有的古画。仇英之所以能够游刃有余，重新塑造古典风格，并熟悉古画的构图，的确都是因为他以前在苏州的商业画坊担任学徒时，累积了丰富的经验，之后，他又从项元汴及其他收藏家那里接触到了古画，在观赏之余，他还加以研究及临摹，因而使其技巧更上层楼。由于这个机遇，使得仇英和一般职业画家在艺术史上的位置，产生了基本的差异：其他画家无法这么广泛地接触画史上与自己的创作有关的先人画作；这些画家通常只能遵循当下环境所派给他们的传统，仇英却发现有各种不同的传统在向他开放。

在中国，光是临摹古画并无法建立画家的名声（相反，西方研究中国画的著作却存在着一种错误的观念，认为好的仿作与真迹的价值相同，而且，中国人并不特别重视原创性，这些观念都是错误的认知，我们应当予以扬弃）。假如仇英只会临摹他人的画，便不会有今天的盛名；但他的能力并不止于此。例如，现藏于弗利尔美术馆的一

瑟，吳江楓落
時長天秋水
物連游招：
舟子橫塘畔
攬物風人弓
所思
乾隆御題

5.19 仇英 秋江待渡 軸 絹本水墨设色 155.4×133.4厘米 台北故宫博物院

幅山水长卷，是仇英为项元汴所作，画上的题款却指出此乃仿李唐之作，[15] 以当时而言，此画有着十分独特的风格，人们绝不会误以为是宋朝的画作；再者，仇英出众的《汉宫春晓》，虽然宫女的画法源于古画，但人们并不至于将它误认为是同类风格的唐代创始人张萱或周昉之作，甚至将它与一般画家的仿作混为一谈。

同时，我们必须承认，只要观者看过仇英的画作，都会觉得仇英具有卓越的才能与技巧，而且，想要达到他那种境界，一定不时需要外来灵感的补充；然而，创造独特形式所需要的想象力，以及想要创新，画家无时无刻都需要一股强而有力的人格特质，这两者在仇英的作品当中都不存在。中国的画评家认为，这或许是因为仇英不识字，他的出身与所受的教养，都无法给他文学或文化方面的熏陶，以培养出他的敏锐度。这种看法并非全然无据——仇英或许真的学识浅薄，或者相去不远。他不曾在作品中题诗作词，或是写上较长的跋文；他顶多只是落款，留下简单的献词，也许只是交代一下他所仿画家的名字而已；[16] 有的人甚至认为他根本不识字（这个说法可能毫无根据），他所签的名款也都是由别人代笔，而且，代笔的人还是著名的书法家——文徵明之子文彭（1498—1573）。

在此，我们可以再一次注意中国人的偏见——会做文章，会写书法，显然不一定就会画画。不过，指出仇英的作品没有艺术史意识，同时也欠缺天真的特质，这样的说法似乎有一定的道理，而不是偏见，而且，为了解释这一点，有人提出仇氏的出身背景根本不适合发展出文人画家所特有的那种带有自觉的风格——即使他发展出了这种风格，以他职业画家的身份，似乎也不适合运用它。仇英作画常能满足赞助者的需求，而且画得相当好（由于他能让各种风格重现，不免会使人觉得：假设项元汴让仇英研究一些意大利文艺复兴时代的肖像，并且给予仇英所需的用具，以及一两天的时间，让他去熟悉这样的创作媒材，仇英或可应着赞助人的要求，转而以意大利十五世纪期间的人物画法，将项元汴画成道地的佛罗伦萨贵族）。仇英及其作品引发了一些复杂而有趣的问题。究竟他创作的内在与外在动机为何？等我们在讨论过他几幅作品以后，将会继续探讨。

想要了解仇英的绘画，巨大而堂皇的山水画《秋江待渡》【图 5.19】是个很好的范例，因为它反映了画家许多特长。这幅画上有项元汴的印记，大概是为他绘制的。显然，此作与周臣和唐寅比较保守的作品有许多共同点。和这两位画家一样，仇英规避了南宋院画与后来浙派绘画当中，那种太强调表现的技法，而回归到李唐较为客观的风格；有些部分甚至还可以追溯到北宋大师的画风。仇英这幅画作构图沉稳，极有空间感，也相当对称（图中央有一道笔直的接合线，可以将画分为两部分，而每一部分都可以自成一幅令人满意的画。这种构图较宽阔的作品，常以这种方式分成两幅画，因为两幅画的市场价值高于合并后的大件作品）。林木与后面的江水形成了装饰性的对

5.20
仇英
金谷园图
轴　绢本设色
224×130厘米
京都知恩院

比，画家为这些树木敷上了深红、黄色以及青绿色，以表示秋天的颜色；距离越远，林木的形体越小，色调也越淡，景致的纵深因此而得到加强，虽然整体看起来，还是显得平板，但视觉上却很有说服力。

画中其他景物的安排也十分巧妙有致，随着视线逐渐移往各个不同的深度，景物的大小和特性也同样随之变化。在下方有位文人坐在岸边，童子则站立在高树下，一同等候渡船回转。河的对岸可以看见两人正预备下船，前往几乎被树木遮住的房舍，无疑，那里的主人已为他们备好了文学飨宴，或是以美酒待客。越过河往后望去，则有一艘游船停泊在中景与陆地相连的沙洲附近，远处河岸，枝叶茂盛的树林中有房屋幢幢。最远处的山峦则为雾气所围绕；除此之外，所有景物都有如望远镜中的影像一般清晰。山峦平缓，轮廓清楚，面面相连，中间仅夹杂些许皴笔；另外，还施以淡墨渲染及温暖的色调，希望对黄昏的光影作一番令人惊喜的视幻描绘。

和仇英其他的作品一样，这幅画容易描述，却很难讨论。其含义与表达都旨在写景：林木的红叶传达出秋天萧瑟的气氛；景物的比例安排和配置也透露出了一股宁静的气息，但我们却无法将这些特质与仇英的性格连贯在一起。无论是在此作之中，或是其他作品之中，仇英的艺术个性在在都显得出奇的隐晦。同代的人提到他的名字，但却从来不谈有关他的任何事情。仇英的画作除了说明他的绘画技巧高超之外，实在没有多少关于他的线索。他所画的题材，以及他对题材的刻画，似乎都是在反映赞助者的经验与视野，而与仇英本人比较无关。于是，对于这样一位大师，我们得提出另外一个问题：一个成就如此卓著的画家，怎会将自己隐藏得如此彻底呢？我们非但无法看到仇英在个性上的独特表现，甚至在笔法的变化之间，也见不到仇英作任何率性的表现。

仇英有两件描写庭园人物的大幅落款杰作，现属日本京都的佛寺知恩院收藏（图 5.20、5.21 ）。这两件作品都是描绘历史上的名园。

金谷园为三世纪末西晋石崇所有【图 5.20 】。石崇因经营船运贸易而致富，所以在洛阳近郊建了一座金谷园，以作为纵情游乐之所。他在园中走道上挂着来自四川的织锦，同时，他也从偏远之地搜得珊瑚树和其他的奇珍异宝，这类的珍宝遍布在他的宅中以及庭园的四周。他席上的宾客以诗会友，如果有人在一定的时间内无法成诗，则罚酒三斗。

在仇英的画中，宴会尚未开始——正如《秋江待渡》选择了船刚抵达的时刻一样；画家这种安排可能是故意想要触动观者以往的等待经验，因为他知道，对观者而言，期待一个事件的发生，要比目睹事件本身更来得兴奋。在画中，石崇站在入口处迎接一位宾客。台阶旁有两棵矮树，门的左右两侧各有两株珊瑚树栽在青铜的古董花盆里。四名歌伎正在一旁等候，后方沿着垂挂蜀锦的走道，可以见到侍女托着美酒佳

看。园里还有从江苏运来的太湖奇石，被当成雕塑摆设。象征富贵的孔雀和牡丹，更为园中的富丽堂皇之景，增添了姿色。远方的花丛之后，我们可以窥见露出顶端的秋千架子，这是作为闺中女子的玩耍之用（中国的绅士是不荡秋千的）。天空及整幅画的色调显得幽暗，使得其中白色与彩色的颜料十分鲜明。

和仇英《桃李园图》及其他同一类型画作中的人物一样，《金谷园图》中一群一群的人物与构图中的其他要素，可能都是由古画而来。画家临摹古画时，这些人物乃是保存在所谓"粉本"的简笔摹本或描图之中，以备不时之需。各种粉本是由师徒相承，也是传递形式母题与图画样式的主要方法。存世的古代粉本已经不多，但十七世纪追随仇英风格的顾见龙，将其手中的粉本辑成一册，现藏于美国堪萨斯市的纳尔逊美术馆，这或许是粉本较具代表性的收藏，同时也是一部网罗最受人喜爱的画派母题的小型画录。如果一幅画上的题词写的是"仿"古人，那么，画家所据以摹仿的"粉本"，其实很可能是根据传为该位古人所绘的某幅作品而画（至少职业画家是如此；业余画家的"仿本"则可能是就记忆所及，所以，他们的仿古之作通常只和原画约略仿佛）。

根据《无声诗史》的记载，仇英临摹了所有他能找得到的唐宋作品，并且将它们作成"稿本"，以便将来能够再应用到他自己的绘画成品中。《无声诗史》的作者接着又提到，仇英善于摹仿古画的风格，而且几可乱真。但这只对仇英最保守以及脱胎自前人的作品说得通，他有些画作的确可能与今日最受推崇的古代杰作混在一起。无论如何，这种看法说出了中国人对仇英作品的评价。《无声诗史》形容这些作品"秀雅纤丽，毫素之工，侔于叶玉"。[17]很贴切地描述了仇英最精练的画作是如何地精雕细琢，而"金谷园"自然是其中之一。不过，有时我们可能也会觉得，丰富多样的细部刻镂稍嫌累赘，因而会赞同王穉登对仇英所提的批评："画蛇添足"（此语引自《战国策》）。

有关仇英另外一幅描绘庭园人物的作品，我们刊印了局部【图 5.21】，画中描写的是位居长安的桃李园。从画名看来，这似乎是一座果园，不过，园中所种植的桃树和李树，主要是为了观赏花朵，而不是为享用果实。在短暂的花季期间，园主与宾客一同在树下赏花、饮酒、赋诗（今天的日本每逢樱花季时，仍然保有此一习俗，只是已经和古人的情景不完全相同）。公元八世纪时，唐朝的文化发展达到了顶点，首都长安成为文化发展中心；当时，在某个早春季节的黄昏时刻，诗人李白和友人共聚于桃李园，他先写了一首著名的诗，以作为开场之用，其余的人便跟着吟和作对；仇英这幅画所描绘的，大概就是这种场景吧！

李白需要美酒来引发诗兴是众所周知的。（同代的杜甫曾说："李白一斗诗百篇。"）画中坐在桌子右边，手拿着酒杯的人也许就是李白，童子和侍女则在旁斟酒、温酒、打酒，以使他们的诗兴不致中断。盛开的果树已十分醉人，并且还把画中景致框起来。

若是由其他画家来处理这幅画，可能会画上很多盛开的花丛，人物则被围绕在花丛中间，以使人感受到果树开花时，被裹在香云中是什么感受。仇英将人物与果树隔开，使得这两者之间多了些空旷的地面，同时也减少了花枝的分布。诗人的坐姿也很巧妙地暗示了醉态。

无论有意或无意，仇英这种画法是想借着景物的具体描绘，来呈现出一种特定的经验或气氛，他并不运用当时盛行的抽象表现方式，来造成观者对这种经验或气氛产生直接的共鸣。画家一丝不苟地处理景物，并巧妙地将它们分配在画面上，使其更容易辨认；之后，再把这些景物作一种技巧性的润饰，而这在明代绘画中，可说是无人能出其右。不过，尽管如此，画家与其所绘的景物似乎始终保持了一段距离，仿佛除了画家的眼睛与巧手外，他本人与画中的景物毫不相干。

苏州伟大的庭园多兴建于元明两代，而且，如今大多还能见到。对于苏州的诗人和画家而言，庭园不仅是他们画作的背景，同时也是最好且最典型的作画题材。在这些私人的庭园之中，所有残酷或令人不快的事都可一扫而空，而且，画家也可以很轻松地将庭园中的种种逸乐，转化为具有相同特色与目的的画作。如果说，绘画仿佛是对真实庭园作一种平面的描绘，那么，庭园无疑也是画中世界与画中理想的一种立体呈现，它介于艺术与现实生活之间。就跟藤原时代的日本一样，十六世纪初期的苏州社会，或是其特权阶级，在经过成功地经营之后，人们仿佛都过着如诗如画的生活，这种现象在人类历史上是很少见的。庭园正好处于真实与美感之间的模糊地带。而且，庭园也像艺术品一样，可以贯穿过去和现在，因为它可以屹立好几百年之久（诗人或画家可以在倪瓒和赵原所曾经描画过的庭园"狮子林"之中，应景作诗或是绘作册页），同时，以往的文献或绘画所记载的古代庭园，后人也可以通过实际的建筑（或是揣测），加以重现。

我们无从得知知恩院这两幅画作究竟为谁而作；也许这个人具有士大夫的身份，因为祖宗的庇荫，而继承了这样一座庭园，也或许他是一位富商，自己盖了一座宅院，借以炫耀财富，并以今之石崇自况。不管这位赞助人是谁，仇英在画中体现了这位赞助人的理想，而且，仇英经营这两幅画作的态度也跟庭园实际的格局一样，也都是清楚分明，且掌控完美。仇英的构图源于宋代庭园饮宴的作品，而且，即使是宋代那些描绘庭园雅集的作品，甚至也都是仿自更早期的名作。相传仇英曾经模仿过唐朝张萱与周昉的作品，这两幅画中的侍女，显然就是撷取自这两位画家或其追随者的作品。

探讨仇英绘画题材的源流，这属于学术研究的范畴，并不会影响我们对其作品的欣赏，因为除了少数的例子之外（稍后我们将会举出其中一个例子，加以探讨），仇英显然尽量避免刻意复古，或是采用自觉的风格暗示，或甚至使用任何形式的古朴画风（primitivism）。一般的文人画家倾向于将这些特质融入风格之中，作为点缀，

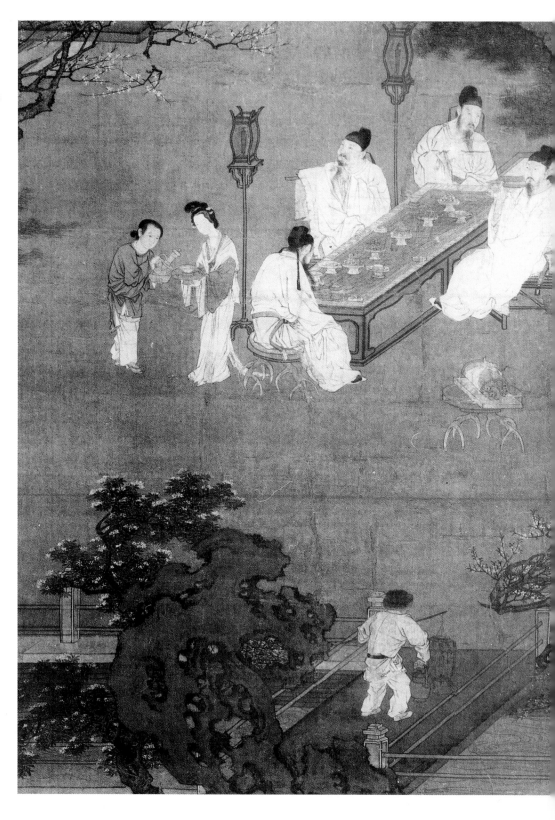

仇英
桃李园图
轴(局部) 绢本设色
224×130厘米
京都知恩院

苏州职业画家

但在仇英的画里，并不见这些特质以及他个人自觉的画风。所以，即使仇英与其他画家的题材相同，风格表面上相似，其间却仍有差距。这其中的区别，并不在于巧拙，而在于画家创作的自觉，或者说是风格自觉的深浅。文人画家在采用古代风格时，可能会夸张古风的特点，或者稍加扭曲，借以说明自己引用古代画风自有用意，而非纯粹模仿。也就是说，他把引用的风格放入引号之中，就像标点符号一样，有了双重含义：画家引用某种古代题材，同时却又稍微往后站开一步，希望与其所表达的讯息，保持一些距离。仇英则不然；尽管他采用古风，并且与他所采用的画题保持距离，但是，他引用的方式与态度却是属于另外一类。仇英的作画态度总是十分严肃，而文人画家的仿古作品却经常表现出嘲讽或机智（比较文徵明的《仿赵伯骕后赤壁图》，图 6.7）。

除了描绘古代庭园别墅的画作之外，仇英有时也受雇为赞助者描绘其理想的"乡间小筑"。我们已经看过元明两代的文人画家所留下的这种特殊类型的作品；一般的职业画家并不常画这类题材（例如，浙派画家或周臣就不曾留下这样的画作），而仇英这类的作品也许可以说明他在苏州乡绅与文人圈里所受到的重视程度。当乡间别墅的主人向宾客展示一幅这样的画时，它所带来的殊荣，通常不在于画作的艺术造诣，或者是画家如何成功地描摹了某地的景致，而是在于画家的名气与社会地位——因为任何人只要有钱，都可以雇用胜任的画师来描绘夏居，但是，并不是每个人都能够促请王蒙或沈周来此下榻。仇英很可能是通过文徵明及其友人的关系，而受雇绘制这类作品的。

仇英这类作品比较出色的，当属《东林图》卷【图 5.22—5.23】。根据仇英本人的献词，这张画是为一位东林先生而作，东林有可能就是朝廷御史贾锭（1448—1523）。如今，此画至少存有三种版本。如果说，真迹尚在，那么，究竟哪一本才是原作呢？这点还有待彻底的考证。[18] 台北故宫博物院现藏两个版本，我们这里所刊出的，是其中较好的一幅；虽然我们可以由画里的某些弱点看出，此卷可能只是某位仇英的追随者的出色仿作，但是，它仍旧可能出自仇英之手。此画仅有两篇题诗，分别出自唐寅与其友朋张灵之手。台北故宫博物院所藏另一个版本上的题跋，则提供了较多讯息，共有两首诗和一篇散文，散文系由王宠于 1532 年所写。不过，这段题跋原先可能是题在仇英为另外一位赞助人所作的画上。尽管如此，它还是值得引用，因为它说明了这样一幅画轴完成的经过："此二作，余为王敬止先生题其园居诗也。今倩仇实甫画史绘为小卷，敬止暇中出示命书，漫录于后。"

王敬止就是苏州士大夫王献臣，他跟贾锭一样，也担任朝廷御史。他"倩"仇英为"画史"，以为其园居作画；"倩"这个字有雇用工匠的意味。所以，即使从这段简短的跋文当中，我们也可看出仇英当时的地位隐约被降为画工之流。

《东林图》以岩石嶙峋的山谷间的小瀑布开始，接着有两个童子在枝叶繁茂的树

下，依着惯例在温酒。东林先生坐在屋子的入口处，正和宾客叙话。另一条小溪则流经房屋的左方，溪上有一座木板桥，桥上的仆人正提着一包东西向屋子走去。卷末景色是纯粹的南宋风格：前景倾斜的石块显示，全卷的画风至此已有改变；有一条河出现，带出了河边所有的景色；河岸向雾气里隐去，与横陈的雾气平行，也与退径呼应，远方的一丛桃树有雾气在当中弥漫。整个构图计算精确，从局促到开展，从绵密到平缓，从较为严肃的象征主题，诸如受日晒雨淋的岩石、扭曲且蒙上阴影的树木等等，一直到溪水淙淙与果树花开的缤纷景象。同样，这种风格其实并无法探讨；和仇英其他的作品一样，此画的技法精巧，风格集各家之长；除此之外，并没有什么好挑剔或值得称颂的。

闲散的笔法，大胆的书法式用笔，"逸笔草草"，以及其他借放松对画笔的控制，以达到随兴效果的画法——仇英似乎都不太感兴趣。毫无疑问，这是由于画家的个性及训练不合，不过，也可能因为仇英主要活跃的时期比周臣与唐寅要晚一些：1525—1550 年，文徵明那种含蓄且极其优雅的品味，风靡整个苏州画坛，同时，这也使得原先擅场画坛达数十年之久的南京及浙派晚期的画风，变得不合时宜了。仇英有时也采用与周臣、唐寅相同的润泽画风，但是，所不同的是，他不会偏离画风，使得画中的景致化为活泼的书法式用笔，也不会在风格上，进行任何特定的冒险实验。他总是安安稳稳地踏着同时代或前人的脚步前进，既不冒险，也不犯错。仇英善于白描，也善于在界画之中描绘山水楼阁人物，同时，他也擅长于运用钱选首创的那种带有复古装饰趣味的青绿山水；此外，他也运用文徵明和陆治的精巧笔墨，并且染上淡淡的冷暖色调，进而画出柔和而富有诗意的作品。

我们将会在下一章看到文徵明与陆治此一风格的范例。仇英画了许多同类的作品，也许他有文、陆二人在一旁指导，所以自然受到他们影响；其中最好的例子是《楼居仕女》【图 5.24—5.25】。此画的构图显然属于浙派一脉，画中主要的造型单位一边呈垂直，另一边则呈水平排列，周臣与唐寅偶尔也采用这种形态的构图。不过，此画与浙派的相似之处，仅止于此。浙派典型的轮廓分明、景物连结交错的画法，则与仇英所要表达的主题不合，而且，他也不把这种构图当作稳定的骨架，进而在其中营造活泼的张力。

画家的笔致在在都显得不确定且沉静，十分适合画中哀伤且欲言又止的主题。这样的主题也可以用诗词来表达——而且，已经有无数的诗词咏叹过这种主题。河畔阁楼的阳台上，有一位女子正向河面眺望。任何熟读唐诗的人（意指中国的读书人）只要见到此画，马上就会明白：这名女子正在思念她远行的夫君或情人，并且盼望看到归舟。然而，正如绝句诗人可能会将此一意象留在第三句描写，而把开头的两句挪为开场酝酿气氛之用，仇英也是把楼阁和抑郁的女子移至画面中景，其下则有一段江

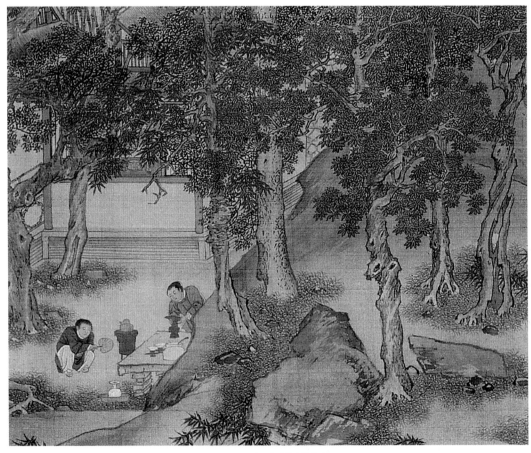

5.22—5.23 仇英 东林图 卷(局部) 绢本设色 29.5×136.4厘米 台北故宫博物院

水、陡峭的悬崖以及平坦的河岸。岸上则见枝叶茂密的树丛，有如屏障一般；树后另外有一道围墙。

全画被安排及描绘得冷静精准，每个部分的处理都无懈可击；画中的河岸棱角分明，围墙依水平的方向一字横开，墙的上下缘仿佛用界尺绘制——这些似乎都反映出仇英鄙视以模糊或淡化的方式，来交代景物转折的变化（文徵明也是如此）。河流从楼阁到远处一直绵延不绝，一直到左上方长有矮丛且突出的细长沙洲，才受到了拦阻；除了更远处模糊的山影外，迢迢深入的景物到了稍远的平坡便止住了。画家利用景物的疏离，产生寂寥之情，可以说颇具倪瓒的功力，但一般而言，仇英并不常和倪瓒相提并论。

仇英以宋代的画风为赞助人绘制山水，不过，他所据以摹仿的宋代画家，一般不早于十二世纪中期，主要以李唐一脉的画家和赵伯驹的画风为代表。除此之外，则是马远与夏珪的浪漫画风，然而，由于感性的根基不同，马夏风格似乎并无法与十六世纪的苏州画风水乳交融。仇英偶尔也大胆尝试这种风格，其结果反而比较接近（如果我们拿音乐来作比喻的话，十九世纪末二十世纪初的法国作曲家的曲风，带有一种浪漫派之后的压抑特质，丝毫也没有德、俄两国作曲家那种饱满丰富的乐风）。

《柳塘渔艇》【图 5.26】是仇英少数的水墨立轴之一，这也是他仿马夏风格的罕见画作之一。在作品当中，我们看到画家谨慎地选择马夏风格的特点，而丝毫不影响其基本上冷静且矜持的画风。他所采用的对角构图特别有趣。由于渔夫和小舟的特殊安排，使得观者的视觉角度异常稳当；我们看着小舟向左顺流而下，画家描绘此舟的笔

5.24
仇英
楼居仕女
轴　纸本浅设色
89.5×37.3厘米
波士顿美术馆

法，除了在结构上比"白描"更具有写景的能力之外，也小心翼翼地与观看的透视角度一致（请参考细部，【图 5.27】）。平坦的河面与河岸的轮廓也符合了这个角度。按照南宋所流行的构图，以上种种景物所组成的对角线，必定落在渔夫和对岸附近的那对小鸭之间，亦即从渔夫上方到右边另有一条对角线，只不过这条线感觉得到却看不见。画中杨柳只有顶端出现在画面上，随风摇曳，水面被风吹起涟漪，渔夫的帽带也随风飘扬，点出夏天凉爽的印象。仇英并没有为了写意而牺牲他对写景的喜好，也因此，他反而成功地创造了此画的效果，相当难能可贵。杨柳细条的勾勒，并不单纯只是将其格式化，同时也表达了杨柳生长的形态；河岸的朦胧气氛是经过计划的，除了表达实景之外，并无其他意涵；画家对渔夫的刻画则骨架准确，堪与周臣所绘的流民媲美。

　　大约就在此时，用来陈列于高顶厅堂中的巨幅挂轴，开始蔚为流行，而且一直维持到十七世纪左右。文徵明、谢时臣、董其昌以及我们在下一册才会讨论到的其他许多画家，也都画过同类尺幅的作品。仇英有两件最令人印象深刻的作品，就属于

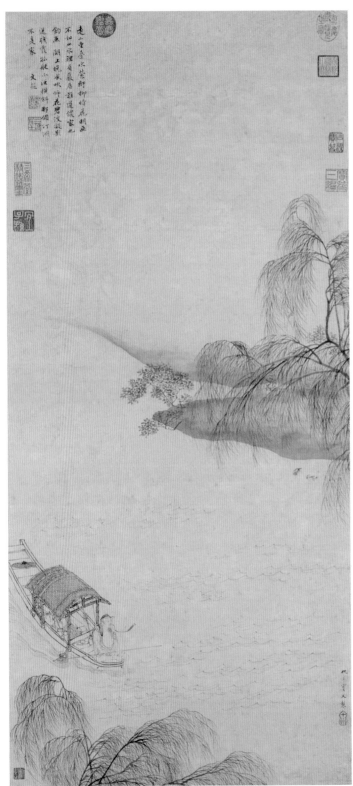

5.26
仇英　柳塘渔艇
轴　纸本水墨
102×47.2厘米
台北故宫博物院

5.27　图5.26局部

这种规格，高度超过九英尺。原来这两幅作品属于一组四幅的四季山水，而且，想必是为了因应季节轮替而摆设。画上又见项元汴的收藏章，显示这些画作可能还是为他而作。

　　我们所刊印的是这套四季山水的春景部分【图5.28】，题为《桐阴清话》。画中有两位人士站在巨石旁边的阔叶梧桐树下，旁边湍急的水流是画面季节的主要提示。在这套描绘四季的画轴当中，另外还有一幅夏景山水传世，名为《蕉阴结夏》。[19]《桐阴清话》轴中站立的人物的服饰及其稳重的姿态，与唐寅《高士图》（图5.14）的高士并无不同；而这两幅画的基本差异在于：仇英对人物的描绘十分严肃，就跟他处理所有题材的作风一般。这两名高士慎重地执手相对，宛如刚刚相遇或即将分别；两人的表情都很平静。湍急的溪流和岩石应和了人物的主题，暗示了时光流逝以及历久不衰，这两者都是他们之间友谊的写照；湍溪、树木以及岩石下方阴影所围绕的部分，产生了树荫下闲话家常的气氛，反而，人物本身并无此效果。仇英与同代的文人画家不同，他在处理这种高大的构图时，不会刻意做成狭长的立轴，也不会堆砌情节；也因此，画的焦点得以维持，结构也很清朗。细观此轴，再与仇英其他作品相较，《桐阴清话》的处理显得流畅，甚至非常活泼；再者，仇英刻画人物所用的笔法紧劲而有

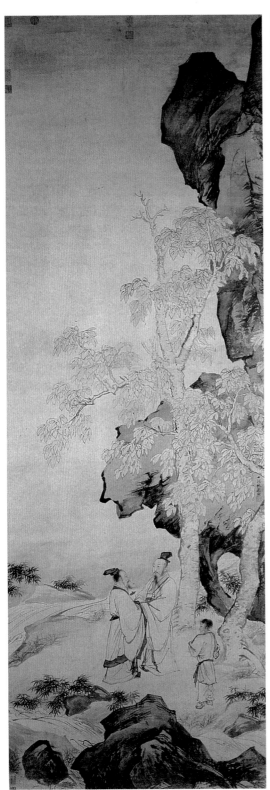

5.28

仇英

桐阴清话

轴　纸本浅设色

279.5×100厘米

台北故宫博物院

弹性，岩石的轮廓则以叉笔勾勒而成。

　　仇英在后面的夏景图上题记"戏写"。此一措辞一般都是为了否认画中有任何严肃的意味，仇英大概想以轻松的态度来画这套作品。一般的业余画家常在即兴的小品上题以"戏墨"二字，以他们的情况而言，这是十分贴切的。然而，对于四幅巨大而洗练的作品，以"戏写"称之，似乎有些不伦不类；因为这些作品并不是草草就能画成的。事实上，这些画绝不是即兴之作，也不是信笔挥毫而成。它们的构图必定事先经过了细密的规划，而且，画里的一笔一画也都很忠实地各有所司。仇英所有的作品当中，这两幅画的确代表了他最能够放开笔墨的一面，画中带有率性及半放任的特质。不过，他并没有真的那么放开，他的笔墨和造型总是在他全权掌控之下，绘画的一切仍操之于他。仇英在这里所证明的，并不是他也能够放松笔法，而是这种较为活泼奔放的笔墨也能够与中规中矩的绘画方式相搭配。

　　从文徵明以降，苏州画家为了维护文徵明为绘画所注入的文学性与诗意风格，一流或二流画家根据故事与古诗作画的情形日益普遍。这与明初院画家直陈其事的"故实"画有所不同（比较商喜所画的《老子出关》，图1.7）。苏州这些画家所作的都是独立的山水画，叙事的成分往往不十分明显；由于这些画都是为了特定的观众而作，所以观者已经很清楚画中所要交代的故事，因此，线索无须太多。再者，这类画作经常引用诗文，而且都是由当时知名的书法家所写，譬如彭年、文彭等人。这些画家喜欢选用引人沉思、或令人忧伤的主题；最受欢迎的题材包括陶渊明的《桃花源记》、苏东坡的《赤壁赋》以及白居易的《琵琶行》等等。

　　《琵琶行》写于816年，当时白居易（772—846）被贬到江州（今江西省）。有一天，他来到河畔为友人饯别。附近的小舟上传来琵琶的声音，他听得出那是京都长安的音调，于是，白居易殷勤劝酒，希望她再为他们吟唱一曲；相问之下，才明白她是位年华老去的艺伎，由于年纪渐大，不再受欢迎，所以嫁给一位茶商，搬到了内地。听她演奏时，白居易回想在长安的那段岁月，于是沉重地感受到，自己十分怀念悦耳的乐曲，以及昔日相伴的友人；而今，由于流放之故，已经不复能如此。

　　传世以此为题的画作数以百计。其中，陆治于1554年所作的《浔阳秋色》（图6.14），因为以绘画的风格唤起了类似的复杂情感，因此，最能够媲美诗中忧伤的气氛。仇英的《浔阳送别图》卷【图5.29】一如仇英其他的作品一般，比较少能引发情感，但表达的方式却比较直接。虽然此画以文学为题材，但仇英仍然谨守绘画的法度。在下笔时，陆治想到的是白居易所抒发的那种纤细的情感，仇英想到的却是钱选及其他元代画家所修正过的古拙青绿山水画法（参考《隔江山色》，图1.11）。想当然耳，以唐代绘画为本的风格应当会适合题有唐诗的画；但是，这只不过是从历史的观点来看，并不表示绘画与文学风格之间，有着真正的对应关系。

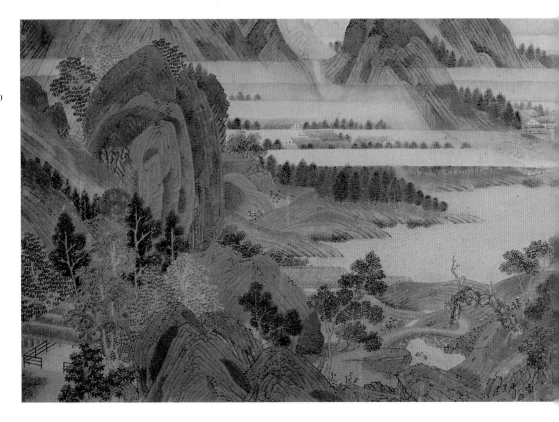

　　经由仇英之手，古拙画风较以往更为抽象而图案化。波浪的描写更彻底地规格化，山峦呈条状及片状的分割，更近乎几何图形。设色的方式也很格式化，且青绿分明，中景上方的云气同样也很格式化地勾勒成带状，且横贯中景。和古画一样，仇英对每个景物都同样地重视；构图的目的也不是为了把观者的注意力，引导至载有弹琵琶歌伎的小舟，虽说这是全画的故事焦点。诚如我们稍早所说，这幅画卷的叙事意味不浓，最终引人注目的，反倒是一种纯粹的装饰之美。同样，我们也会想到有的评家以"叶玉"形容仇英的绘画；再者，我们也应当记住，苏州以手工艺闻名，诸如刺绣、漆器以及各种材质的雕刻，而这些手工艺品也与仇英此作有着多种相通的特点、例如，丰富的表面肌理、平面化的装饰以及做工精细等等。

　　无论如何，这是一幅画而不是手工艺品，我们必须以画的标准加以评定和了解。只要愿意，仇英有能力更纯熟地创造视幻效果，而且，当代将无出其右者，但他却画出这么一幅画面拥挤且图像概略的作品；我们不禁要问：仇英作画的目的何在？我们已在王蒙及其他画家的作品当中，看到有些画作为了传达压迫或是与现实隔离的感觉，而故意牺牲画面的空间；或是为了相同目的，而把自然景物的形体简化为定型的格式。

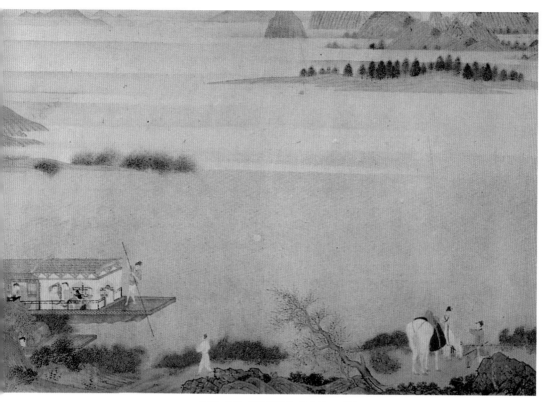

5.29 仇英 浔阳送别图 卷(局部) 纸本设色 33.7×400.7厘米 堪萨斯市纳尔逊美术馆

但是，仇英的画作立场中立，很难说他是为了抒发某种感情而作画。我们也看过某些画家的复古之作，赵孟頫即是一例，但是，赵孟頫开发古代画风，有一部分是出于怀古之情，另一部分则是为了在当时盛行的风格之中，寻找一些创新的变化。不过，这些动机似乎又和仇英作品的特色都不相符。比较可能的推测是：仇英的收藏家赞助人提供了古画让他参考，并且要他画出风格相同或类似的画作来，以符合收藏家好古的品味。本章稍早曾经提过内在与外在两种动机，我们所指的就是这种状况及其结果；以仇英此例而言，这幅画卷与古画之所以相关，乃是基于外在的动机使然，亦即仇英是应赞助人之请而绘作此图，而比较不是出于他自己内在的动机。对于这种朴拙生硬的画风，仇英想必不完全合意。也因此，画家在风格的处理上，是超然与冷眼旁观的；毕竟这不完全是他自己想要的画法。

不过，这部画卷连同仇英其他的复古作品，颇有几分类似明代时期伪作的一些古画赝品，也因此，我们可以为仇英此一风格的某些面向提供另外一个解释：仇英早年很可能也受雇制作伪画（据我们所知，他晚年也画）；当时，有些三流画家专门制作赝品，用来欺骗那些无鉴赏眼光的三流买主。可能的情况是：仇英不单纯只是引用纯

正的古人的风格，而且——主要的目的就是——想要让我们看看，他如何改造一般赝品画家惯用的风格，使其展现出较为成熟、较为高雅的面貌。雇用仇英作画的鉴藏家圈子大概不至于被这些赝品所骗，因为看在他们眼里，这些赝品实在显得粗糙而虚饰。然而，他们对于仇英作品的反应又是如何呢？就我们对这些鉴藏家的认识，他们都具有深厚的眼力，对于绘画风格的演变也很敏感，只要他们在画中嗅到一点邪门的气味，或是不管画家的技艺再怎么高超，只要画风稍显"低俗"，他们不免就要加以冷嘲热讽一番。任何人只要稍微知道一点今日艺术的皮毛，都会对上述这种审美转向的现象，感到熟悉才是。如果说，我们对于仇英绘画含义的这种解释正确的话，那么，我们所面对的，正是一个令人备感兴趣的现象：换句话说，一个已经走到强弩之末的古代绘画传统，虽然早已沦入低俗甚至堕落的模仿抄袭之境，竟然在最后又反身"回馈"，使得此一古代传统产生了高品质的复兴现象。我们未来探讨到晚明画家——尤其是陈洪绶——的时候，一定会遇见此一现象。然而，暂且不论上述这些鉴赏家的反应，我们不妨想象一下：身为艺术家的仇英，如果鉴藏家要求他以上述那种品味作画，他会作何反应呢？也就是说，他对于该种风格有什么看法没有？不过，在此我们的论点已经发展得过远，并没有确实的证据可作为支撑；因是之故，我们就不回答这个问题了。

唐寅和仇英都没有重要的嫡传弟子；仇英的女婿尤求酷好简洁平庸的人物山水画，但还是未能成一家之言。然而，由于唐、仇二人的影响，苏州模仿古画及制作赝品的风气大盛，画家绘制了无数千篇一律的摹本与赝品，有些作品还落有早期大画家的名款，其他也有很多被伪托为唐寅及仇英之作。绘画市场之中，由于"仇英"的伪作充斥，仇氏的名声已经被署有他姓名的伪作所破坏。唯有在厘清了真迹与二流仿作的区别之后，我们才能评断仇英在画史上的真正地位。及至十六世纪晚期，仇英已经和唐寅，连同沈周、文徵明等人，并称为"明四大家"。先前由于浙派式微且声名渐泯，职业绘画的成绩已大不如前；后来，在唐寅、仇英以及他们的老师周臣的努力下，职业绘画的水准和名声才又有所提升。但是，在他们三人之后，却后继无人。一直到十七世纪，苏州仍然是商业绘画的主要生产中心。职业绘画的传统在明朝结束之前，又出现了几位比较优秀的画家，但是，在这些画家之中，敢与周臣、唐寅、仇英等人争锋者，却寥寥无几，而且无一成功。

第六章

文徵明及其追随者：
十六世纪的吴派

第一节　文徵明

　　虽然艺术史学者俨然认为沈周"缔造吴派"，也就是说，他将苏州建设成明代文人绘画的中心，但是，对于十六世纪苏州地区的文人画家而言，影响最深远且最广受摹仿的却是沈周的弟子文徵明（1470—1559），而不是沈周本人。文徵明为此一时期的苏州绘画赋予了特殊的神采与风韵，当代无出其右者。[1]

早年　自宋代以来，文徵明家族一直都是书香门第，而且世代为官。到了文徵明的曾祖父时，举家迁至苏州，成为当地的贵绅。我们在前文曾经略微提及文徵明的祖父文公达与父亲文林（1445—1499），文公达在 1479 年退休时，曾经收受姚绶的赠画（图2.4），文林则是画家唐寅的赞助人。文徵明和唐寅同年，他们都在 1470 年出生，两人难免会彼此竞争，然而，在这场竞争中，文徵明似乎落居下风：唐寅聪颖早慧，在少年时代已经才华洋溢，文徵明则相反，相传他早年甚为驽钝。虽然文徵明接受了当时最好的教育——例如，他有吴宽担任他的古文教师——但是，从 1495 到 1522 年，文徵明参加了不下十次的科举考试，但却屡试不中；一直到 1523 年，才经由地方知府的推荐，而在京城谋得职位。

　　科举连连落第令文徵明难以消受；他很有个性地归咎于自己不会或不屑写八股文（因为他致力于古文）。当唐寅以优异的成绩通过乡试时，文林致函其子文徵明："子畏（即唐寅）之才宜发解，然其人轻浮，恐终无成。吾儿他日远到，非所及也。"唐寅因牵连科场弊案，而黯然返回苏州之后，他与文徵明的关系便逐渐恶化，后来很少见面。由唐寅的两封长信，可以窥知他想继续保有文徵明的友谊和支持，但唐寅也承认他们彼此的性情相违。在此，我们谨摘录其中数则，便可会其意：

> 　　寅与文先生徵仲，交三十年……先太仆（指文徵明之父文林）爱寅之雅俊，谓必有成……北至京师，朋友有相忌名盛者，排而陷之，人不敢出一气，指目其非，徵仲笑而斥之……
>
> 　　寅每以口过忤贵介，每以好饮遭鸩罚，每以声色花鸟触罪戾。徵仲遇贵介也……泊乎其无心，而有断在其中，虽万变于前，而有不可动者……愿例孔子以徵仲为师。非词伏也，盖心伏也。诗与画，寅得与徵仲争衡，至其学行，寅将捧面而走矣。寅师徵仲，惟求一隅共坐，以销镕其渣滓之心耳，非矫矫以为异也。[2]

　　文徵明从不怀疑自己终究会后来居上。当唐寅与朋友祝允明、张灵等人在苏州寻欢作乐时，文徵明却在家里练字。他相当有节制，每次聚会饮酒从不超过六杯。有一回，文徵明受唐寅之邀到一艘画舫上参加晚宴，忽然间，一群由苏州青楼精选而来的女子偷偷上船，并且向文徵明围拢过来，文徵明"开始尖叫，作势要投水，唐寅不得

已只好让他乘舢板逃走"。[3] 就跟倪瓒的传闻逸事一样，这类的故事很可能也是出自稗官野史，但是，这也说明了故事中的主角至少严谨得足以引发话题，同时，这也正好衬托出文徵明经常受人赞叹的端正品行。

从 1480 年代晚期开始，文徵明也开始追随沈周学画。1489 年，沈周动手绘画一幅山水手卷，此卷后来由文徵明续笔完成。文徵明在此作完成后一段时间，才在卷上题识，其中，他引用了这位前辈画家对他的教诲："画法以意匠经营为主，然必气运生动为妙。意匠易及，而气运别有三昧，非可言传！"[4]

文徵明师事沈周，一直到后者于 1509 年谢世。之后，文氏独自研习，有时则是临摹自己或地方上所收藏的古代书画。一幅可能作于 1496 至 1497 年间的存疑画作《溪阁闲居图》，虽然摹仿了黄公望的风格，但下笔并不严谨，手法也尚未成熟，如果此画果为真迹的话，那么，可以视为他早年师法元代画家的代表，而且可能是受了沈周的鼓励，才有此发展。[5]

《雨余春树》【图 6.1—6.2】是比较可信的真迹原作，同时，比较有助于我们了解文徵明所受的沈周影响，并且明了他如何成为一位出众的大画家。将此作与沈周的《策杖图》(图 2.8) 相比较，可以让我们窥见一斑。诚如我们对上引沈周给文徵明的教诲会有所期待，《雨余春树》和《策杖图》在构图上，正好有着明显的相似之处，尤其是两位画家分割画面的方式。把画面分成几个以大的几何块面为主的构图，这同时也是浙派绘画的特征，然而，在浙派作品之中的几何块面，通常比较少、比较简单，而且，并不像沈周和文徵明的画作那样，是把这些块面紧密地结合在一起，或者使其灵活呼应。沈周避免了同时代画家那些静滞且陈腔滥调的构图，而以多样的巧思，展露了整套新的构图以及新的形式可能。文徵明起初模仿的是沈周的构图，后来却自出新意，走向自己的实验途径。

由下而上浏览这些彼此相接的物形，就可以证明这两幅画作有很多的共通处。两者都是以楔形水面作为开端，接着而来的是倾斜的河堤，两堤之间都有桥梁连接，而且都有树木环绕。再者，这两件作品皆把较大的水面安排在画面中央；此一水面不仅是将上下两端的地面陆块隔开，同时，还具有与陆地相互颉颃的积极作用。在文徵明的画中，远景的堤岸宛如水上浮冰一般，不但也呈倾斜状，并且有河水从中间一分为二。"主峰"其实只是一块险峻的岩壁或绝崖，在两幅画中都居于中央远景的位置，且峰顶偏左；如此一来，观者的视线便可以蜿蜒深入而达到此处。前景和远景的比重大约相当，而且上半部有一些主要景物，似乎完全与下半部互相映照。此二作的构图形态之所以相通，端赖构思细腻的造型重复、画面比例的均衡分配以及不稳定感等，在都予人计划周到之感，并且暗示了牵一发动全身的平衡感。

不过，文徵明的构图在很多方面都流露出了一种与沈周相异的艺术人格。纤细的

6.1
文徵明
雨余春树　1507年
轴　纸本设色
94.3×33.3厘米
台北故宫博物院

6.2　图6.1局部

干笔轮廓线缓缓地勾出了物形；墨点的部分（稀疏错落，不以画面的丰富为其旨趣，因为全画重在表现疏薄的皴理）以及对于树叶部分的精细描写，同样都是出于谨慎刻意。整幅画并无丝毫冲动的笔致。沈周早期作品（图 2.9—2.10）的用笔，比起文徵明晚期典型的画风，还来得细长，然而，沈周的笔触繁复，且具有即兴的创意，这却是文徵明画中所从未有过的。文徵明的画作可以看出许多事后添补及修饰的痕迹（这表示他的画技尚未达到挥洒自如的境界），尽管他很努力而细心地掩饰这些痕迹。沈周的山水大胆、雄浑，且山石陆块的堆叠稳重强劲；相对地，文徵明的山水画则显得谨慎、含蓄，不但物形较小，而且有几分犹豫。

文徵明画风中的保守特质有其正面的价值，而且，这种特质似乎对十六世纪初期的苏州画坛，产生了潜移默化的深刻影响。他的保守蕴含着诗意的柔和气氛与淡淡的乡愁，后来大多数的吴派作品也都感染了这种情调。如果我们往上追溯这种特色或是兴味的源流，则可以在钱选的画作，或是某些出自赵孟𫖯手笔或仿赵氏之作中，看到一些先例。其中，著名的例子，如《幼舆丘壑》及《观泉图》（参考《隔江山色》，图1.17、1.26），等等。从文徵明的文章（包括画上题款）可以知道，赵孟𫖯是他最仰慕的画家，同时也是他诸多风格特质中的主要典范，再者，文徵明作品中所含的古典冷静的氛围也是源于赵孟𫖯。

文徵明在题款中指出，此作系为一名为濑石的朋友而画，当其时，濑石即将往赴北京，可能是为了出任官职。根据文徵明的看法，濑石在乘舟北上的途中，可以展读此画，以慰思念苏州之情。画上绝句曰：

> 雨余春树绿阴成，最爱西山向晚明。
> 应有人家在山足，隔溪遥见白烟生。

《雨余春树》说明了文徵明早年画风发展的主要方向，也表现出其泰半作品的特征：重技法、敏感，并且显得含蓄。事实上，虽然此画以其冷静清明的特质而令人激赏，但是，文徵明必定了解到，此作在量感和空间的表现上，尚未使人信服，而有待改善。至于文徵明超越此一瓶颈，以及解决山水画基本问题的方式，以我们对他生平的了解，就已经可以预见——文徵明并不是一个不劳而获的人，他一生的成就都是经由缓慢而审慎的耕耘，以及屡遭挫折与尝试错误之后，才累积得来。文徵明不像唐寅这类画家，好像不费吹灰之力就能够以灿发的图画创意，来营造出量感与空间的效果；相反，他必须很艰辛地琢磨绘画技巧。有几幅他在往后十年间所绘的画作（其年代有的根据画上的纪年，有的则是由推测得来），透露出他以师法古代大家的方式，营造出一套"由下往上"构筑山水画的法门。在此一法门之中，山水的各部分息息相关，而且，画面整体清晰可解，使观者得以（凭想象）游于其间。[6]

晚近才发现且著录资料完整的《治平寺图》【图 6.3 】，便是一个很好的例子。我们由画家本人的题识得知，此画完成于冬至日，相当于公元 1516 年的 1 月 8 日；文徵明以他知名的"小楷"题了一首长诗（后来收入文集《甫田集》中）之后，又补述曰："履仁（即王宠）久留治平，岁暮有怀，题此奉寄。"关于王宠（1494—1533），我们稍后将讨论其绘画；《治平寺图》作成之时，王宠虽才年过二十，却已是文徵明的密友，他留在苏州西南方数英里的上方山中的治平寺，可能是为了远离城市中的声色诱惑，以专心准备科举考试。画面中央坐在屋里的人物，也许就是王宠本人，他身旁置有书架；而画面右下方的围墙和门篱，可能就是治平寺的外围。不过，这幅文徵明典型的作品，似乎既无地形特征，也缺乏个人情感的流露。

葛兰佩（Anne Clapp）针对此画写道："其以独特而纯粹的形式，展现了北宋院画的风格。文徵明此风系取法于赵孟𫖫，但也可能直接学自某幅宋画，他的园林绘画即源于此。此作乃是文徵明同一系列画作的开始，由于他极忠实于所摹仿的典范，因此，若无画家亲笔的题跋与落款，我们将很难得知《治平寺图》乃是出自其手笔。"[7]尽管此一论点过分夸大其画风的源头（事实上，正好相反，此作处处可见文徵明个人的笔迹），不过，葛兰佩强调此画的风格学自宋画（不论文徵明所见是否为真迹原作），却一点不假，其确实是以宋画为骨干。

同年另有一件作品，文徵明在题识中自陈为仿李成风格（参阅注释［6］）。此作更加巩固了我们对《治平寺图》轴的看法：其以耐性而系统化的方式构筑山水，的确使人联想起北宋画风。其前景的基础厚实，平坦的河堤远在水平面以上，这跟《雨余春树》并无不同；围墙、篱笆与树丛则环绕在画面四周的空间里，徐徐将观者的视线带进画中深处。从构图的焦点所在，也就是摆在画面正中央的房舍开始，空间依左右两方斜向后退，陡峭的山脉自其中拔起，而向右方扶摇直上峰顶。画家的用意是要创造实体与空间的感觉。实体感是借由山峦体积的描绘来表现，并辅之以山石皴笔与斜坡的墨点，空间的营造方法则是通过缜密的计算，好让远方的景物与近景的物形互相唱和，如此一来，形成了远近之间的间歇与共鸣，例如，近景与中景的人物，一个刚刚抵达此地，另一个则正在等待（主动与被动）；下方右边和中间偏左各有成对的树木；右边两座山脉并肩往上攀升。

以《雨余春树》内敛疏淡的画风与《治平寺图》之细谨笔法所绘出的作品；仍继续不断地出现在文徵明的绘画中；而粗放画风的作品则较罕见。在中国的收藏家中流传着一句名言：当求"细'沈'与粗'文'"，也就是说，应该以沈周较细谨的作品以及文徵明较粗放的作品为典藏对象。

"粗文"之中最显著的例子，乃是 1519 年的大幅画作《绝壑高闲》【图 6.4 】。在岩石磊磊的山涧里，有个人坐在岸边，童子捧书在身旁侍候着；这个人在等朋友，他

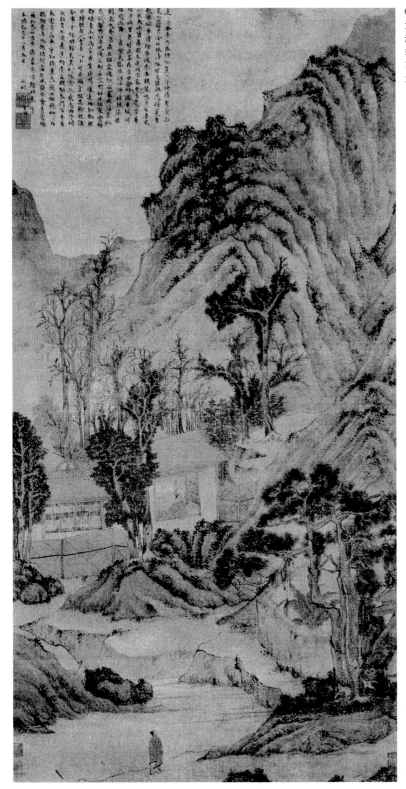

6.3
文徵明
治平寺图　1516年
轴　绢本浅设色
77.4×40.6厘米
加州伯克利景元斋收藏

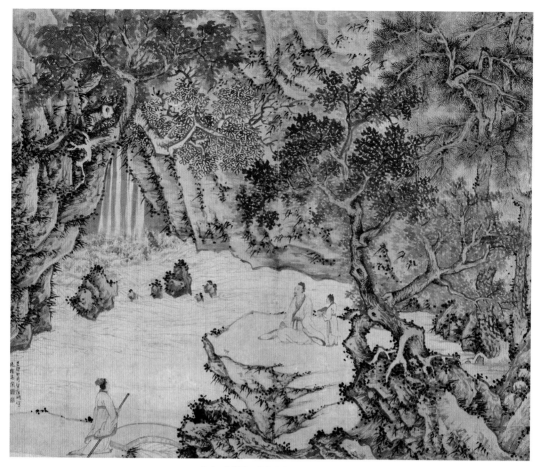

6.4 文徵明 绝壑高闲 1519年 轴 纸本浅设色 148.9×177.9厘米 台北故宫博物院

正挂着手杖，渡过石桥而来。这种"一往一候"的搭配是沿袭《治平寺图》和其他几幅画作的惯例。但是，《绝壑高闲》的空间比较局促，其构图依漏斗状一直向后收束到左上方的瀑布。这道瀑布并未像（如同其他许多的吴派画作一般）传统的形式母题那样，只充当构图的要素而已，它似乎使这一幕弥漫了声音与雾气。而占据构图上半部的松林树荫，所呈现出来的也不是以再现实景为主，而是为了加强全画清冷的气氛，倒挂的悬崖也是如此。人物木然无表情，与整个画面气氛一致；文徵明笔下的世界是由清澈的急流、岩石和树木所构成的，而人物在这个世界中亦有其地位，但仅止于传达出背景的特征。

　　文徵明的粗笔画法表面上与沈周相似，但缺乏沈周笔墨中（尤其是后期的作品）所蕴含的酣畅与平易。这种粗笔画法带着更强烈的张力，而且，当应用在这些有棱有角的物形时（部分物形是远自李唐画派衍生出来的），则有严峻、甚至粗砺的感觉。文徵明似乎也不曾像沈周那样偶尔即兴作画。观者在文徵明画作的背后，总是发觉有一

股强而有力的理智，紧紧地在控制一切。理智的运作可以在《绝壑高闲》的构图中看出，而由此依构图所导出的新模式，则在他1542年的作品【图6.5】中发挥得淋漓尽致。在《绝壑高闲》之中，文徵明将画面分割成几块大的区域；右上方是稠密拥挤的部分，其间布满了树枝、树叶，正好与左下方的空旷地带形成了对比；再者，右下和左上两个地带，还各有一对盘绕的大树，远近相映。这一类的构图最早出现在沈周晚期的作品之中，譬如《虎丘图册》（图2.20—2.21）中有几幅便是。

北京插曲　文徵明大部分及最好的作品都是在他最后三十年所作，在这之前，他曾经在北京担任过短期的官职，但他很快地就归隐苏州。1523年，当他抵达北京时，已经年过半百，但他对仕途仍然充满了希望。此一官职等于是对他的学识自信，以及数十年来的苦读，做了最终的肯定。他未经殿试而以岁贡生的资格被荐为翰林院待诏，负责编纂刚刚结束的正德时期（1506—1522）的实录。然而，基于种种原因，他在任职期间闷闷不乐，曾经三度向皇帝请辞未成，最后终于在1526年获准还乡。

　　文徵明在朝为官三年。他思念家乡，疾病缠身，且俸禄微薄（有时全未支付）。他寄给妻子和两个儿子文彭、文嘉的九封书札之中，沉痛地记录了他赴北京途中的劳顿，以及他在北京的抑郁生活。[8]由他文章的片段，我们可以看出文徵明不时为文字应酬所苦恼："应酬诗文无虚日。"当时，他可能也以绘画闻名，使得他必须应付来自高官及同僚的求画或索画的需求。同时，根据何良俊（1506—1573，他似乎熟悉文徵明，因此是相当可靠的资料来源）的记载，我们得知文徵明遭到翰林院里鄙视画家的同僚所憎："衡山先生（即文徵明）在翰林日，大为姚明山与杨方城所窘。时昌言于众曰：'我衙门中不是画院，乃容画匠处此耶。'"[9]称文徵明为"画匠"，并且影射其学识并不配进入翰林院，这是很大的侮辱。如果此事属实的话，那么，文徵明在北京期间的不如意之事又添了一桩。何良俊接着又指出，姚明山与杨方城二位分别是1523年和1521年的科举状元，他们都是文徵明在翰林院里的同僚，但他们却因识见过于狭隘，致使他们对学问以外的事物一点也不感兴趣。何良俊并且提到文徵明的几位朋友，他们个个富有文化素养，而且都是文徵明自己选择结交的，彼此并以诗文相酬唱。

　　翰林院对文徵明文学与艺术上的才能，表现出既敬又憎的另一项理由是：宫中年资高且有实务经验的学者职位却低于文徵明。文林的老友尚书张璁为文徵明打抱不平，但结局却非常难堪。1526年张璁在皇帝面前严辞谴责其他朝臣，致使他们被廷杖，其中数人因而致死。

　　最后，文徵明在该年冬天辞官获准。文嘉在为父亲文徵明作传时，记载了文徵明对此事的评论："吾束发为文，期有所树立，竟不得一第，今亦何能强颜久居此耶。况无所事事，而日食太官，吾心真不安也。"[10]

晚年 返回苏州以后，文徵明专心致志于诗书画的创作，而且比往昔更加勤勉。他不再想当官，相传还拒绝官吏求画，以免自寻苦差事。他也拒绝为外国人或商人作画。（文徵明的朋友中不乏商人子弟，但他们都是读书人，得以名正言顺进入文人圈子；可能是那些不学无术的商人，文徵明才不屑与之进行赠画与收取报酬的社交往来。）此后，他的艺术交往多多少少有点局限于文人，而且大多属于士绅阶层，他们与他趣味相投，并仰慕他的艺术成就；在现实的大环境中，文徵明历经艰辛，身不由己，最后决定投身在自己较能掌握的领域之中。抛开所有追求功名利禄的雄心壮志，文徵明在文人与画家的角色之间，取得了妥协；最后，当他把目标定在能力所及的范围之后，文徵明的成就变得无可匹敌。在他周围形成了一个由诗人和画家组成的圈子，而毋庸争辩地，他就是这个圈子的中心人物，同样地，他也是整个苏州诗坛与画坛的巨擘。

由于我们在前一章已经强调过周臣、唐寅和仇英的职业画家立场，因此，我们必须要将文徵明绘画生涯的经济基础与他们区别开来。此一差异虽不是很明显，但却实际存在，而且极为重要。区分的标准，主要并不在于画家是否借画作来取得利益或财物——大多数画家无论其地位高低，都是如此——而是取决于以下几个问题（这些都是很关键的问题）：包括画家是否意在出售，是否接受委托，是否会因为赞助人能够付出优厚的酬劳或支助（如提供住处和款待）而为其作画，以及是否任由他人的要求，来影响自己对创作题材与风格的选择等等。

就唐寅与仇英而言，答案即使不是全部也大多是肯定的；换成文徵明，只怕会是断然而愤怒地否定，虽则他有时也会脱离纯粹业余画家的立场。他很少像仇英和唐寅那样，经常绘制装饰性或实用性的画作（也就是那些专为特殊场合或节庆等而悬挂的作品），或是有关叙事、风俗、其他流行题材的作品（有些画作乃是根据《赤壁赋》之类的诗词而作，则属例外）。据说，他赠画给亲朋好友，特别是家境贫困者，以接济他们的生活。可想而知，他也曾经以画当作私下的馈赠或谢礼，这一点我们在讨论沈周的绘画时，早已述及。如果说，文徵明有时也会接受富人的礼物，并以自己的画作充当回礼，那也无损于他在艺术创作上的独立性。

然而，无疑地，在大多数苏州百姓的眼里，画家就是画家，想要买画就找画家，矛盾的是：就理论上而言，学养与高层文化是在市场之外的，这些人士的创作是不卖的；但是，如果就严格且实际的角度来看，学养的成果也跟工匠的制品一样，都是有价值的市场商品。在鉴赏家的眼里，文人画家的作品不带商业性，而且具有"文学性"，这几个面向提升了画作本身的价值，因此，对当时苏州许多收藏家而言，这类画作的金钱价值自然也就提高了。常常有人说文人画派的出现，使绘画的艺术地位与书法和诗文并列；事实上，书法和诗文的地位同样也是不明确的。一位大书法家可能被认为只是一个比较高尚的乡下代书而已；有需要的人可以找代书写一般用途的文件，

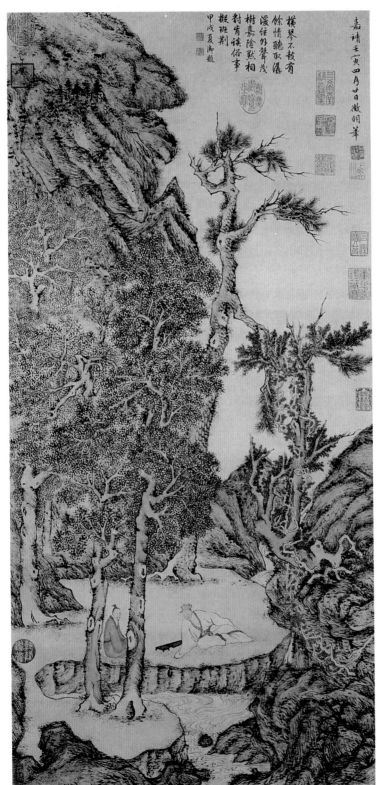

6.5
文徵明
茂松清泉 1542年
轴 纸本设色
89.9×44.1厘米
台北故宫博物院

横琴不較有
餘情聽取瀑
潺湲外聲茂
樹嘉隆欵相
對肯诙俗事
挺班荆
甲戌夏游題

嘉靖壬寅四月廿日徵明華

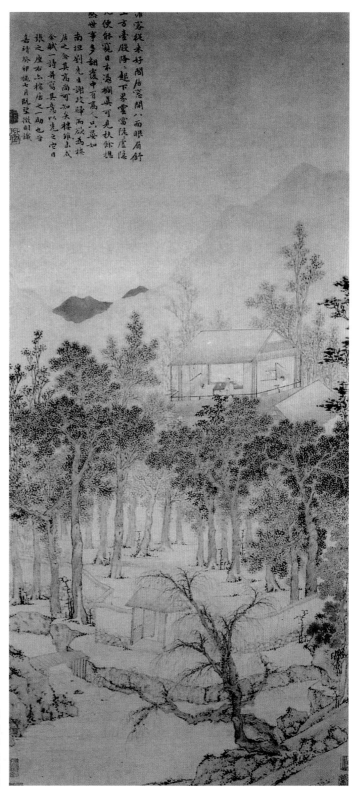

6.6
文徵明
楼居图　1543年
轴　纸本浅设色
95.3×45.7厘米
纽约私人（David Spelman）收藏

譬如书信，另外，他也可以去找书法家代写漂亮气派的文字，譬如作坊门额上的题字，等等。

在苏州，绘画也具有相同的延展性，举凡最单纯的装饰性和实用性画作，一直到基于最纯粹的美感沉思而作的画作，一应俱全。至于文章，文徵明本人在写给友人王鏊的书简中，摒除了这样的观点：文章是无所为而为，源自作者内心的需求。这可从信中片断窥知："……（众人）相率走求其（即文徵明）文，往往至于困塞。某不能逆其意，皆勉副之。所求皆饯送悼挽之属，其又下则世俗所谓别号，率多强颜不情之语，凡某之所谓文，率是类也。呜呼！是尚得为文乎！"[11]

由此可确定，文徵明并不想纯粹为了友谊，而将时间与才能虚掷在这样的文章上；但是，他所得到的回报也一定不单单只是金钱的支付。文徵明不是富翁，他一定十分了解自己绘画的金钱价值。在他生前，已有许多作品流入市场。和沈周一样，伪造他画作的赝品也流传着。根据晚明的一部文集记载，文徵明的弟子朱朗相传是他的"代笔画家"，当文徵明为了酬应或是还人情，而忙于作画，但却无法全部完成时，就由朱朗代笔作画，而后再由文徵明落款。（这种事显然司空见惯，而这类画可能是送给不识真伪的人。）一位南京来的访客派童子送礼给朱朗，向他求一幅"徵仲（文徵明）赝本"，结果阴错阳差，童子将礼物赠给文徵明，请他作画，文徵明微笑收下礼物说："我画真衡山，聊当假子朗可乎？"[12]

文徵明的绘画技巧纯熟精湛，必能迎合各种品味，因此加强了这种复杂状况中所有的张力与暧昧。何良俊强调他在这方面的艺术特色："衡山（即文徵明）本利家（即业余画家），观其学赵集贤（即赵孟𫖯）设色与李唐山水小幅皆臻妙。盖利而未尝不行（行家，即职业画家）者也。戴文进则单是行耳，终不能兼利。此则限于人品也。"[13]

文徵明有许多绘画都描写房屋置于园林之间，表现出其苏州友人或旧识的院落及书斋。无论这些画是否有献词，想必都是作为答赠之用。在这类画作之中，有一幅纪年 1543 的《楼居图》【图 6.6】，是用来赠予一位刘麟先生（1474—1561）；当时，刘麟年届七旬，刚刚辞官返回苏州，并计划在当地建造一栋两层的房舍，自己准备住在阁楼上。文徵明认为这个设计表明了刘麟的"高尚"之意（也许是一语双关）；事实上，此画系作于房舍竣工之前，画中可见刘麟与朋友共坐二楼窗边，文徵明在题诗中描述阁楼"窗开八面"，诗末并以"总然世事多翻覆，中有高人只晏如"作结。[14]

一如沈周 1492 年的《夜坐图》（图 2.18），文徵明也将屋子和人物安排在中景稍远处，借着图绘语言传达出高隐之愿，也许是因为有感于他在仕宦期间的辛酸经历——刘麟意欲楼居，便隐含了这种愿望。文徵明酷好秩序井然、左右对称的构图，而阁楼房间的描绘，正是此一表现的极致。首先在画面底部有两棵枯柳长在斜坡上，接着有一道溪水流过削平的河岸和一座围墙；而这些景物连同上方树林的根干轮廓，

分别扮演了底边和顶边的角色，共同围出了一片菱形的空间。树丛的树干和树叶，形成横在构图中央的浓密的帘幕，而屋子就从中耸立。全景皆以纤细的线条和皴法来描绘，有淡墨晕染，设色清冷；此画一丝不苟，有如 1507 年的《雨余春树》和 1516 年的《治平寺图》。

文徵明对于历史和文学的钻研达数十年之久，已经深深地影响了他的绘画。诚如葛兰佩所指出："他长期的治学经验，使他那严肃的本性和内敛的情感更为强烈，并使其所有的画风平添了知性的素养。"[15]文徵明也像他最仰慕的画家赵孟頫一样，秉着历史学家钻研历史的精神来处理他的绘画，并创造了许多源于古画的画风。也许有人会说，像仇英这类的职业画家也是如此；但是，诚如我们在前一章和这一章所试着要说明的，仇英运用古法的许多关键处，都跟文徵明迥然不同。再者，仇英和唐寅两人所偏好的典型只有部分与文徵明一致，虽则他们对古代绘画和古代画风的认识，不可能有太大的差异。也就是说，他们对传统或多或少都有一些共识，但在作画时，却作了不同的选择。

也许我们可以这么说，中国的主要画派都是在选择师法古代画风之际，建立起自己的绘画史。十六世纪的苏州画家，无论是职业画家或业余画家，他们对于较早期的绘画以及其中的重要时刻，似乎都自有见解，其有别于先前元末时期与稍后晚明时期的"历史"观。我们只要从苏州画家存世作品中对古代画风的运用，以及鉴赏家对当地收藏的评论来看，即可了解明代中期苏州版的绘画史。在此一版本的画史之中，唐代和唐代以前的绘画备受尊崇，但苏州画家却很少直接模仿这类古画的风格。十世纪的董源和巨然，以及北宋画家的山水画风格，同样也受到重视与讨论，但对吴派画家实际的创作并没有很大的影响。长期受到忽视的北宋巨嶂式山水在明末时复苏，当时一位画家便道："北宋人笔意，世人不传久矣。"[16]文徵明和其他画家"仿李成"的作品，大多显露出他们对李成此派早期的画风甚少有真正的认识，反而比较像是从元代大家的作品入手。

最令苏州画家与鉴赏家喜爱的画史阶段是十二世纪至十四世纪。对他们而言，李唐是此一阶段之初，较具有重要性的画家；而李唐在南宋时期的后继者，都属于风格保守的画家，刘松年就是其中一个知名的例子，明代苏州画家所师法的南宋风格，似乎主要就是源于这些画家，至于同属南宋时期的马远、夏珪，反而没有他们来得重要。在苏州画家看来，赵孟頫是元初时期的画坛巨擘，而钱选则远远不及赵孟頫，元季四大家是苏州画家特别推崇的人物，而且主要受他们影响。

在这个由先辈典范所谱成的百宝箱中，苏州的职业画家偏好李唐一脉，业余画家则喜爱元代的文人画家。至于约束画家选择"适合"自己身份的风格系谱，这种现象并没有像我们在晚明画论和绘画中所见的那么严苛。文徵明有时采用李唐画风，而且，

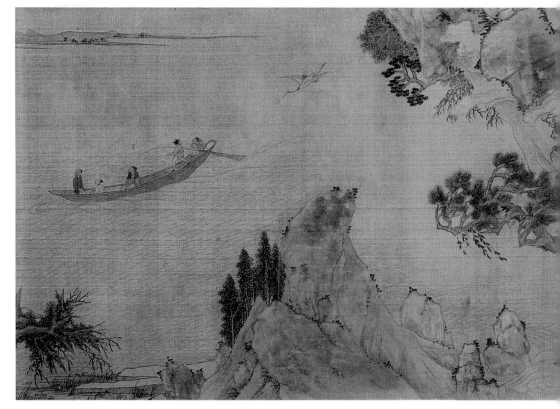

6.7 文徵明 仿赵伯骕后赤壁图 1548年 卷(局部) 绢本设色 31.5×541.6厘米 台北故宫博物院

在他的作品之中,也可以见到宋画的影响。然而,他从未像唐寅和仇英那样,以逼真的手法临摹宋画;整体而言,他依循的是元代文人画家所建立起来的形式主义风格的取向,而非宋代那种比较具有自然主义色彩,且真正具有图绘特性的画法。

启发并影响文徵明及其同派画家者,另有一股风格渊源,我们可以从北宋末南宋初(亦即十一世纪末十二世纪初),几位特具涵养且有风格自觉的画家的作品中看出,其中,尤以李公麟、米芾这两位带有复古倾向的画家为首。举例而言,文徵明曾经临摹十二世纪中叶画家赵伯骕以苏东坡《前后赤壁赋》为题的画作【图6.7】。文嘉有一则题款纪年1572,叙述其父在1548年临摹该画的情形:

> 后赤壁图乃宋时画院中题,故赵伯骕、(其兄)伯驹皆常写,而予皆及见之。若吴中所藏,则伯骕本也。后有当道,欲取以献时宰(严嵩),而主人吝与,先待诏语之曰:"岂可以此贾祸,吾当为重写,或能存其仿佛。"因为此卷。

赵伯骕的原画似乎未传世;与之关系最为密切的宋代赤壁图是一幅手卷,由稍早

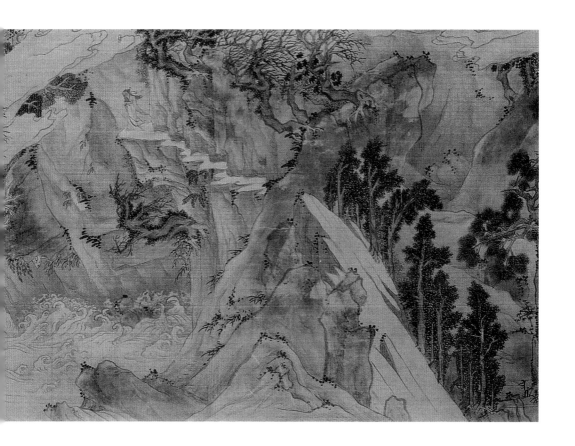

的画家乔仲常所绘，今藏于美国纳尔逊美术馆。[17]赵伯骕没有可靠的真迹留传，故宫博物院有一手卷系于他名下，从未见于刊行品，卷中描绘的是岸上风景，有松林、野鹤，可见他和同时代的马和之、十一世纪末的赵令穰，都属于宋代中期一个有趣的小画派，我们可以称之为"诗意复古派"，因为他们运用古代风格，来追求诗意、非写实以及有时如梦似幻的效果，也许他们是要对抗当代其他绘画的强烈写实倾向。即使这些画家与朝廷和画院互有关联，却多少还是与院画主要的传统有所距离；若就他们的画风和取向而言，反倒是与李公麟等早期文人画家的关系较为密切；揄扬并模仿这一派风格的后代创作者，主要是一些文人画家。虽然钱选和赵孟頫的复古画风号称是渊源于更古老的传统，但是，此一画派对他们也不无影响；王蒙（特别是他的人物、房屋）、陈汝言等元末画家各以不同的方式援引此派画风；在十六世纪吴派画风的背后，此一画派也扮演了重要的角色。

　　在马和之，也许还有赵伯骕的作品之中，复古作风主要表现在某些显著的风格要素上，譬如，明显的线条韵律，以及人物、动物、建筑物等如儿童般或故作天真的笔调；这种专注于反写实的画风，可以说是在作品与被描写的对象之间，以及作品与古

代大家的典范画作之间，竖起了一道屏障。换句话说，画家并不是以单纯而直接的手法，来表现他所描写的对象或所临摹的古画，而是从一定的距离，从一种复杂的美术史观点，来看待这两者。当这些复古画风又为后代所模仿时，其间的距离则再添一层。这就是我们在前一章所指出的距离感的特征：当画家在画中引用古代的风格时，他同时也是在运用一个不同的隐喻。文徵明的画卷就是一个好例子，画家在讽刺的笔触和怪异的古风之中，显现出了运用风格的自觉，以防读者误以为他真的是在描写赤壁实景。

本书所刊印的段落，描绘出苏东坡夜登赤壁顶峰之后，倏然惊恐的情景："草木震动，山鸣谷应，风起水涌。予亦悄然而悲，肃然而恐。凛乎其不可留也。"[18]文徵明无疑遵循了宋代原作：当他从画面的右边（手卷都是由右向左浏览）起手，利用构图来堆积画面活动的强度，并逐步进入我们此处所见的情节高潮时，他所运用的乃是一些基本的手法，诸如增加对角线的斜度，并在画卷的空间布满巨大且动荡的物形等等。一片树林由宁静急转为狂风吹扫，崖边诗人身影微小，衣袍在风中翻飞，他危危颤颤地立着，上有飞云疾行，下有惊涛腾涌。然而，将人物描绘在特定的情景之中，希望借此激发具有真实感的骚动不安情境，这种表现方式并不同于情绪的传达；在文徵明的画中，苏东坡和他周围环境都缺乏让人深深感动的说服力，但文徵明并不想去感动观者——他不是在说故事，而是在展现画风。

无论这类叙事性绘画及其特殊题材多么令人激赏，或引人入胜，文徵明最具创意且终究最为重要的作品，还是他晚年所作的纯粹山水画。在这些作品当中，尽管仍有古意，但创新的趣味远远多过复古。表面上，他好像还是在"仿"古人之风，但是，他自沈周承继而来的构图创造力，以及自己因成熟而产生的自信，在在都使得他的作品崭新而有创意。

举例而言，以中国人对画风的定义来看，我们可以千真万确地指出，文徵明作于1542年的《茂松清泉》（图6.5），乃是一幅仿王蒙的画作，但是，这样的说法根本就没有碰触到文徵明此作的基本特质，实则，文徵明创作的前提乃是与元代画家迥异不同的。文徵明这幅笔致纤细的小品，基本上是一个平面化的创作［葛兰佩说是"横饰带状"（frieze like）］，高高的松树将画面垂直分割为左右二半，似乎很别扭地挡住左边的悬崖和树叶；地面呈浅平台状，依水平走向横列，较后方的那一块平地上，则坐着两个人，整个画面也因此被分为上下两半。这种构图，我们可以在文徵明稍早于1519年所作的较不极端的《绝壑高闲》（图6.4）中看出。在《茂松清泉》图中，左上和右下皴笔繁复的区域因其他两块开阔的地带而得到平衡，同时，每一区域又被树干、树枝、河岸边缘以及奇形怪状的悬崖，细分成有趣的形状。画中平面化的图案是以刻意压缩景深的方式得来，举例而言，我们可以看到右方柏树顶端的树枝似乎和中间松树

伸出的枝干交错，然而，松枝的位置其实位于柏树后方。甚至连人物也被处理得很形式化，被安排在更大块的造型之中，并且与后面的背景形成对比的关系。以王蒙风格所画成的迂回翻腾的土石岩块，在界线之内蓄积力量，这股力量充塞四周，同时却又被牢牢的轮廓和硬生生的树木所紧紧包围，因此，图中各部分很少有灵活呼应的关系。这种能量压抑的效果，通常反而是在气氛宁静的主题——树下两位朋友坐在河边凝视流水——之中达成的，此一现象再次证明了明代许多画家的创作，的确都有内容的表现与题材分离的情形。

尺幅窄长的山水画虽然不是沈周的发明，却是由他发扬光大，而且，的确盛行于苏州画坛。窄长的构图亦为文徵明所喜爱，也许是因为此一构图容许甚至鼓励物形急速地压缩或延展。文氏画中的力量往往得益于此。纪年 1535 及 1550 的作品【图 6.8、6.9】即是两个著名的范例，其尺寸几乎相同，乍看之下非常相似，然而，文徵明创作这两幅作品的原意却迥然不同，此一差异正好呼应了文徵明风格的改变：他中期的画作讲究细心描绘（六十五岁人的作品还被归为"中期"之作，这听起来有些奇怪，尤其是对西方人而言，但是对像文徵明这种起步晚、绘画生涯长的画家，却是很合理的），到了晚期，则转变为结构清晰且有力度。这两幅画构图的重要特色，竟然可以在《观泉图》（《隔江山色》，图 1.26）中找到先例，颇为有趣；《观泉图》可能是临摹赵孟𫖯纪年 1309 的作品。如同文徵明纪年 1535 的山水画，其构图也是以溪谷里绵延不断的瀑布，将画面垂直分割，而且，层层相叠的山麓几乎占满画面。以文徵明 1550 年的《千岩竞秀》图为例，下半段的画面则是被画成凹穴岩洞，上半段则是陡峭的山峰耸立着。《观泉图》这幅小品一旦断代明确之后，就可以清楚地证明为十六世纪吴派绘画背景中的重要元素。

然而，文徵明在这两幅画中的题跋皆未提及赵孟𫖯。1535 年的作品中，文徵明自言仿自王蒙（画上写着"仿王叔明笔意作"）；这幅画作除了赵孟𫖯的构图外，一定还有一些王蒙的画作，诸如《青卡隐居》或《具区林屋》（《隔江山色》，图 3.19、3.25）等作，给予文徵明灵感，使他去除画面的空白处，并且让画面从底部到顶部，都塞满了拔地而起的山麓。事实上，此轴比王蒙的任何作品都还要来得拥挤，而且，也显得比较内敛沉稳：使山石具有扭动效果的干笔皴擦很少使用，皴笔所产生的力量局限于物形中和构图的各个部分（如 1542 年的《茂松清泉》）；唯一贯串整个画面者，乃是绵长、缓慢、蜿蜒的动势，带领观者的视线沿着溪谷上升。如果把这幅画当成一个独立而完整的意象，将不易理解，而是要像手卷一样，以分段的方式来阅读。但是当观者的视线上升时，所见到的景象却偏于形式的组合，而不是故事情节：整齐排在中轴两侧的建筑物和人物，画得太简单、太传统，以致无甚可观。比较能抓住观者视线的，反而是一连串极为复杂而多变的景物穿插，譬如，磊磊巨石，欹斜的树木、小径、平

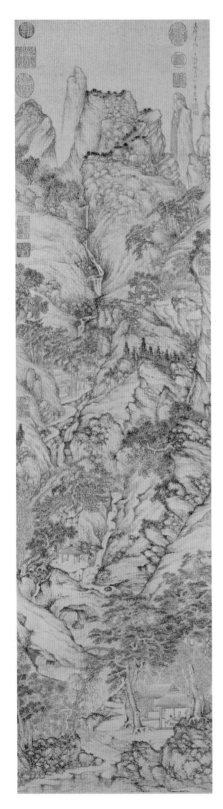

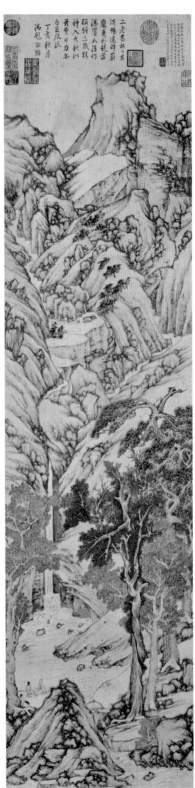

6.8
文徵明
仿王蒙山水　1535年
轴　纸本水墨
133.9×35.7厘米
台北故宫博物院

6.9
文徵明
千岩竞秀
1548—1550年　轴
纸本水墨　浅设色
132.6×34厘米
台北故宫博物院

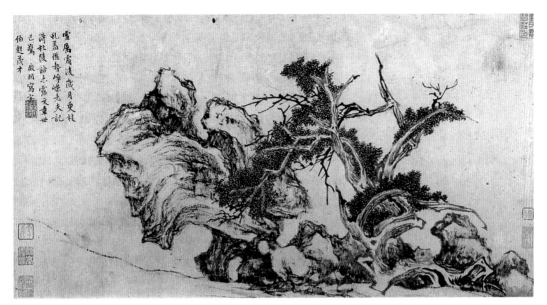

6.10　**文徵明　古柏图**　1550年　卷　纸本水墨　26×48.9厘米　纳尔逊美术馆

台、山崖等等；再者，画面往上爬升的主要路径，乃是沿着一道又一道的瀑布与飞泉发展，如此，也与山崖相映成趣。此画的笔法干渴且一丝不苟，属于文徵明的"细笔风格"；画家将全神贯注在精细笔法的经营上，因此，不太可能有随兴或戏剧性的发展。这幅画严谨而且没有火气，散发着一股冷峻之美。

另一幅《千岩竞秀》系于 1548 年开始动笔，而于 1550 年完成，文徵明在题款中写道：

> 比尝冬夜不寐，戏写千岩竞秀图，仅成一树，自此屡作屡辍。自戊申（1548 年）
> 抵今庚戌（1550 年）始成，盖三易岁朔矣。
>
> 昔王荆公（即王安石）选唐诗，谓费日力于此，良可惜也。若余此事，岂特可惜
> 而已。三月十日，徵明记，时年八十又一。[19]

《千岩竞秀》甚至比 1535 年的《仿王蒙山水》更为冷峻；后者的笔法敏锐而柔软，《千岩竞秀》则显得沉稳，形象的安排也较有系统且清晰。此画的构图用意宏大：他在1535 年的山水之中，大抵是以平均分配的方式，来衡量画中各要素，并且均匀地将这些要素分置在画面各处，而后再以几条长的线索将其串联，在此，他则是尝试将大造型与小造型两种系统结合，并且利用两套相异的构图公式，使其形成一种强而有力的整体设计，这是相当棘手的功夫。文徵明在画面的下半部，重复了四十年前（即 1519

253

年）画《绝壑高闲》（图6.4）时的成功构图手法：让两个人坐在岸边树下，人物身后则有一片池水，延伸至悬崖间的瀑布地带。如此，画面下方的中央部分便成了一处凹穴，四周则有壮硕的树木与坚实的山壁河岸围绕着。

画面的上半部则刚好相反，山石变成主体，垒垒地盘踞着画面，几乎不留任何空隙。上半部虽然没有采哪一家"风格"，但广义而言，却属于黄公望的风格，因为画家将自然界中的元素重新组构排列，形成一个精心制作，而且容易理解的结构。此一部分的山石环环相扣，彼此交错，小矾头则牢牢地嵌置在斜坡上。相对地，下半部则借由线条与造型的重复，来统一画面：前景的锥形小坡与水潭的内缘及弯曲的树枝相互呼应，右下角倾斜的岸边则是与后方的斜坡呼应，垂直的树干则与瀑布呼应。只要我们考虑到上下两段画面在用意上的诸多差异，便越发能够感受到此一画作的整体设计，具有一种令人赞叹的完整性。

对于一个画派或绘画运动而言，两极化现象的产生是极为正常的，而且，极化的结果，终将使得此一画派或运动分崩离析，画家之间甚至会因此而发展出互相对立的风格走向。这种两极化的现象，早就存在于每一画派或运动的始创者的作品之中，然而，先驱画家有能力调和各种不同的走向，换成后代画家则无能为力。例如，浙派因有正统画院之风与非正统的个人风格之争，最后导致分裂；这两种风格在戴进诸作中，配合得极为和谐，但是，到了吴伟笔下，这种两极调和的作风已经少见得多，而且，自从吴伟以后，几乎不复能见。

吴派绘画的中心课题，可以界定为两种对立的关系：其一是特定性与抽象性之间的对立；其二则是留恋具体经验与渴望普遍性这两种美学的对立。前者所谓"特定性"，本身又可细分为对过去文学主题的描绘，以及对现实世界的刻画，因为我们已经把诗意性划入吴派，同时，以主观的经验为素材，加以精心描绘，使其勾唤起温和的诗意感，则涵括了现实景致与文学的阅读：无论这些经验源于画家个人或是早期那些诗人，它们看起来几乎都是不食人间烟火的，也许我们从苏州文人融合诗情画意与现实生活的情景来看，即可明白这种情境。因此，属于特定景致的画题包括了地方风景、相遇和送别场合的记录，以及根据古诗而作的绘画等等。相对地，有关纯粹形式和半抽象结构领域的开拓，则是继续透过毫无——或十分欠缺——特定时空感或欠缺人物活动的山水构图来表现。在吴派晚期画家的作品当中，这种区分相当明显；早期则不然，刘珏还能以泛泛绘出的山丘和树木，来记录个人出游的印象（图2.6），或者是遵循黄公望的构成主义手法，来描绘文人在山水中聚会的场景（图2.5），而沈周也能以相同的构成主义手法描绘山水，并且刻画出一栋几乎隐藏在其间的友人别墅（图2.11）。

文徵明有许多作品显然分属上述两种画风，但他有些作品则似乎在两者之间游移，或兼而有之，或调和交融。由此看来，他的《千岩竞秀》不仅使这两种风格走向并存，

并且还和谐一致。画中，一道通径揭开序幕，引领观者去分享一段特殊的经验——没有临流独坐的传统景象——而后，当景致往上往后发展时，画风则转变为比较抽象，比较不具特定感的普遍性手法。

文徵明晚期的作品常出现古木，尤其是松柏。这些也跟瀑布和山岩一样，同属一个严苛顽强的环境，但却不作迎合奉承；文徵明有时就是选择用这种方式来看待世界。在他所见到的世界里面，生存需要奋斗不懈，同时，唯有踏实与表里一致，才能为自己的生命争得一席之地。对一般的苏州富绅而言，这样的态度似乎显得奇特，再者，也与这些人士视世界为园林的观点相左；但是，对文徵明而言，自律严谨是为人处世的原则，非关外在环境。秉着相似的道德动机，他在描画冬景图的时候，便于其中的一则题款中写道："古之高人逸士……多写雪景者，盖欲假此以寄其岁寒明洁之意耳！"早在唐朝时，松柏常青在诗画之中，已经被用来象征君子坚忍不拔的志节。元朝画家也常常引此作为绘画的中心主题，不过，他们通常把松柏置于山水之中，山水的部分虽可尽量减少，但很少完全略去。沈周的《三桧图》（图2.24—2.25）则是切除画卷的天地及边缘，而单独对古木作特写，以此而言，是十分具有创意的。

文徵明显然也画过这类作品，但不知是否有真迹流传。不过，传世有他晚期仿元代前辈的三件杰作，画中除了象征上相关的母题（很单纯的悬崖、瀑布、溪流、石头）之外，这些恰到好处的点缀提供古木作空间背景，以加强表现其特色。藏于台北故宫博物院的《古木寒泉》和克利夫兰的佩里夫人（Mrs.A.Dean Perry）所珍藏的《古木寒泉》，即分别完成于1549年冬和1551年春。[20]其间，文徵明另有一小幅精品《古柏图》卷【图6.10】，作于1550年，这是根据书法家彭年的题跋得知的。

此卷描绘一株虬曲的矮柏生长在一块同样扭曲的岩石旁。古柏缓慢而稳定地长成目前的模样，岩石的面貌则是历经了更长时间的风蚀日晒——前者属于植物本身的内在生长过程，后者则是受到外在环境影响的结果。此一分别只在观者心里留下一点弦外之音的感觉，就画面本身而言，树身与石面的皴法相近，实在看不出有太大的差异。在此一双重主题之中，树石这两种要素的融合，使人印象深刻，而且，画家以构图为其手段，更加强化了此一效果：树木的轮廓线与岩石的形状其实是相同的，同时，这两者弯曲与突出的走势也彼此重复。第三个比较次要的元素是空间，但此处是平面的空间；古柏的枝丫和岩石的轮廓镂出一块块的空间，连同岩石、古柏本身的外形，构成了一个复杂而有趣的图样。在此一堆砌致密、结构紧凑的设计之中，文徵明所使用的皴法兼具了敏锐度与力度，在触感上很合宜，就像所有中国画应有的特色一般；表里一致的观念，在文徵明笔下展露无遗。文徵明的笔墨变化丰富，从干到湿，从淡到浓，一气呵成，诚如罗樾（Max Loehr）对这幅画的描述："其所关心者，乃是精神与心理的活力，而非对自然的敏锐观察。"[21]

第二节　文徵明的朋友、同侪和弟子

陆治　在文徵明的圈子中，继文徵明之后，下一位优秀的画家是陆治（1496—1576）。
他是苏州人，来自乡绅之家；在接受了属于他这个社会阶层应当修习的正规教育之后，
他取得了"诸生"的资格，也就是地方县学的生员，并且被督学举荐为"贡生"，当时
贡生的选拔只须官方认可即可，而不需科举考试。然陆治不爱做官，因此似乎从未担
任官职。他像文徵明一样，在地方上以行为端正闻名；此一声名的来由，一是陆治对
高堂老母恪尽孝道；其次，他视金钱如敝屣，将财产悉数让给弟弟，自己的田地则作
为兴建祠堂之用。一些传记资料都未论及他如何谋生。他也长于作诗并擅长古文。据
王世贞所言，陆治的书法学自祝允明，绘画师法文徵明；他主要可能是凭借着这么一
手好字画来营生，也许就是通过文人画家所坚持的迂回方式，收了别人所随意赠送
（至少原则上是如此）的回礼。相传陆治曾经愤然拒绝直接以金钱向他求画的人："吾
为所知，非为贫也。"据说，任何人若想强行向他求画，必然无法遂愿，如果不用强行
需索的手段的话，或许还有机会。他不常参加富人的酒宴。到了晚年，他变得更加特
立独行。他在苏州南方支硎山下归隐，生活贫困；根据描述，他的归隐之地乃是（还
是根据王世贞所言，他在1571年写下《陆叔平先生传》）："云霞四封，流泉回绕，手
艺名花几数百种，岁时佳客过从，即迎置花所，割蜜脾，削竹萌而进之。苟非其人而
造者，以一石支门，剥啄弗闻矣。"

　　在绘画方面，明代画论家对陆治的花鸟画评价甚高，不过，他今日的名声主要得
自于山水画，画论家说他的山水以宋画为本。王世贞写道："其于丹青之学，务出其胸
中奇，以与古人角。一时好称之，几与文先生埒。"给予陆治如此高的评价，我们不见
得能够同意；他为自己所设定的艺术课题，并不如文徵明严肃，而且，通常也没有文
徵明那么有趣，他的作品大多只是具有迷人的吸引力而已。但即使如此，和同时代其
他画家的大多数作品相比，陆治画作的魅力与况味仍然有过之而无不及；文徵明的画
风较有严峻的气息，在别人的仿效之下，往往会产生不安之感，有的时候，甚至还会
萌生矫揉造作的扭曲效果；相较之下，陆治的画风通常无此流弊。

　　十六世纪苏州画坛孕育出了独特的山水画风，陆治可能还是个中翘楚。此一画风
将地方风景处理得很清楚、很细碎，却不拥挤杂乱；这类作品不讲求立体感，也不抒
发情怀；人物和楼阁都有些天真质朴，表现出了画家摆脱尘世的意图。如果说，我们
感到这些画家以及他们对绘画所持的态度，有点像是在逃避现实，那么，我们可以说，
除开绘画，苏州其他的文化大抵也是如此。再者，我们也可以回想一下，在此一时代
里，想要在政治或社会上有所作为，不见得会有好的结果，有心改革的官吏反而很可
能为自己惹来杀身之祸，有时甚至还落得满门抄斩的命运。

　　明世宗十五岁登基，终其主政期间，一直都是宫廷党争下的傀儡。明世宗在位的

四十五年间，年号嘉靖（1522—1567），其为原本就已暗淡的明朝历史写下了黑暗的一章：宫中的阴谋算计、税政腐败（虽然企图实施"一条鞭法"以简化税目和征税方法，结果仍于事无补）、经济混乱致使民不聊生、与蒙古人连年争战、远征东南亚计划不周、国内暴动、倭寇入侵——这些在在都削弱了明朝的统御能力与权威。

《彭泽高纵》【图 6.11】是陆治最早期的纪年画作，此作其实是一幅想象的画像，描写的是中国著名的隐士陶潜（即陶渊明，365—427）。据载，陶渊明辞去了一份担任地方长官的好工作，选择回乡隐居，从此谢绝（陆治本人也是如此）与达官贵人交游。陆治在第一则题识中写道："秋日南楼赠菊，包山陆治写此谢之。"第二则题识则叙述："此余癸未季（1523年）在陈湖作也。壬申三月（1572年）慎余先生（此一名字的意思是'考虑过多'或'挂念'）携至支硎山居。回首已五十年矣！而纸墨若新，可谓能'慎余'哉！为之重题。"慎余先生可能就是官拜南京工部都水司主事的李昭祥。

画中，陶渊明悠闲地坐在斜坡的松树根上，手持菊花数朵。这些都是他在绘画中常见的一般特征，松树象征他是高风亮节之士，菊花则是他个人的偏爱，且种在园中。陶渊明的性格与生活方式和陆治如此相近，因此，这幅画可说又是一种双重意象，一是理想化的自画像，另一则是明朝文人隐士所模仿的理想意象。人物的画法是在表达自我的满足和内心的和谐，神色灵敏但泰然自若，简单的椭圆形头部与穿着宽袍的椭圆形身躯相呼应。

以平顺柔和的细笔来描绘文士意象，这成了吴派绘画的标志；到了晚明时期，则演变成古怪的变形，不过，这幅画作的年代较早，画得还相当自然，对于意识到自我风格后的夸张表现还一无所知。虽然画中可以明显见到陆治特有的焦墨（即量少而干渴的浓墨），但在背景的描绘上同样也未见个人风格的痕迹。

在陆治大部分的山水画中，我们很难看出其留有批评家所谓的"宋画"痕迹，不过，还是有几幅硕大堂皇的挂轴，可以看出他是师法北宋的巨嶂式山水。陆治惯用的纤细线描似乎并不适合此类构图，因其无法营造出此类构图所需的量感，所以，在这些作品之中，陆治放弃了他独有的轻柔笔触和清淡的墨色。在一幅未纪年的大幅绢本作品《仙山玉洞》【图 6.12】中，他大量使用水墨和色彩渲染，因此，组成山麓的石块仿佛被微弱、间歇出现的阳光所照亮，而且，轮廓线和岩石的边缘勾勒比常见的作品要更重些。前景有树有烟云的部分被处理成朦胧一片，与远景以传统手法所画的云朵正好形成对比。其主题和规模有北宋风貌，但构图动势的跌宕更近于元画：首先，在右下角隆起的斜坡奠定了对角线方向主要的走势，上方和下方各有一列与之平行，走势到了左边收住脚步，使劲翻转，然后顺着一排峥嵘突兀的岩块往下直向洞穴，山洞

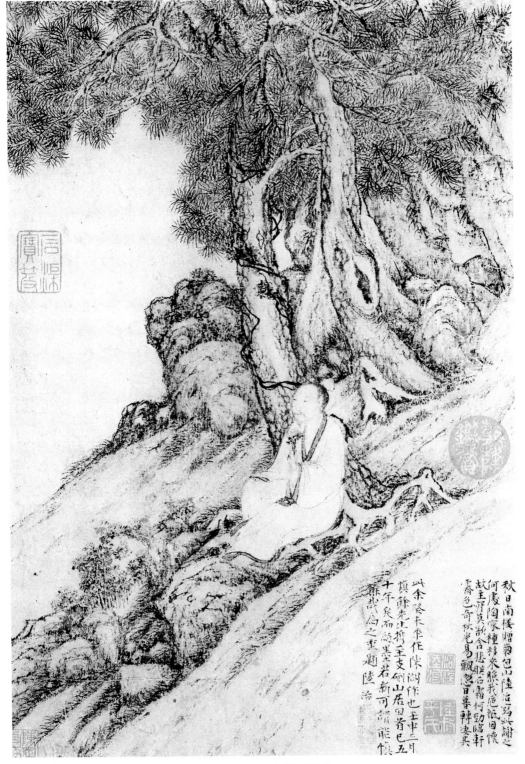

秋日南樓贈菊包山陸治寫此醉之
何慶陶家種菊來照我危祇因懷
故主好真歇含悲脫名富柯勁臨軒
壽色奇秋光易飄忽日�韓委吴

此余癸未季作陳湖作也壬申三月
頗余先生揭主友硯山居因菊巳五
十午矣而顧墨若新可謂能慎
靡成偶之重題陸治

6.11 陆治 彭泽高纵 1523年 册页 纸本水墨 34.2×23.8厘米 台北故宫博物院

6.12
陆治
仙山玉洞
轴 绢本设色
150×80厘米
台北故宫博物院

是主要构图动势的汇聚之处。上方和右侧的段落较静谧，连同前景的庄园、树木，共同包围盛载涌动的画面中央。两位文人坐在洞口前，其中一位向另一位指出洞窟著名的特征。

尽管画题有些虚无缥缈，但所画却是真有其地，也就是位于宜兴太湖西岸的张公洞。此名源于汉朝道教天师张道陵，据说他曾居住于此，沈周等人也画过张公洞。事实上，描绘洞窟岩穴在吴派的山水画中极为普遍。我们不须落入弗洛伊德的窠臼，也可以在此一母题流行的背后，看到另外一种表达渴望安然退隐的想望，特别是由于他们所描绘的洞窟，一般都不怎么惊世骇俗。陆治所强调的是化外之感，以及避开世俗，这是苏州绘画另外一个常见的主题，在明末时由吴彬发扬光大。而所谓的化外之感，则是由自然奇景本身所焕发出来的，画家借之加以点化。陆治的题诗将张公洞比拟成传说中的海上仙岛蓬莱山：

玉洞千年秘，溪通罨尽来。玄中藏窟宅，云里拥楼台。岩窦天光下，瑶林地府开。不须瀛海外，只尺见蓬莱。

在这段时期以前，中国的山水画还不很盛行写实景；即使元代和明初的文人画家描绘朋友隐居的住处，也都将它们摆在常见的背景之中，也许三五好友会知道地形特征所在，但就画作看来，则没有什么特殊之处，原因在于画家较着重画风，意不在描写实景。我们见过沈周画虎丘和其他苏州名胜，后期的吴派画家仍延续着。晚明的苏州画家之中，写景能手以张宏最为知名。陆治画了许多这类的作品，立轴和手卷皆有。

在陆治所画的立轴当中，有一幅未纪年，但可能属于中年时期，也就是1540年代或1550年代的作品，画中描绘的是支硎山【图6.13】，这是陆治最后终老之地。也许是为了让这幅比较无惊世气息的景致，展现出一份比较亲密的感受，陆治采用了纤细的线描画风，均匀地染上浅绿色和橘黄色；遇有必要之处，他还点缀上样式稍微繁复的楼阁以及细心间隔的丛丛茂林。这是另外一种分格式的构图，系由一连串的上升对角线构成，看起来山麓似乎是在持续地上升，其实，每个段落之间只有一点点距离。无论如何，观者并不希望看得太匆促，因为陆治在沿路上，提供了很多可供游玩的娱乐；陆治与文徵明不同，他不吝在画中穿插一些带有凡俗趣味的枝节。

画面下方是一栋房舍俯临溪流，可以看见主人和一位朋友在窗边对坐。房屋上方往右侧可以通向寺院；载送游人的轿子和驴子在寺门前等候，路旁有摊贩提供点心，有几个乡绅站在门前，向墙里望去，可看到中庭还有数人。他们所洋溢出的游赏气氛浓于宗教信仰上的朝圣气氛。左方池水的岩岸旁有二三人坐着，另外还有两位乘轿循陡峭小径往山上去。

虽然人物提示出了几种游赏风景的方式，但这并不是一幅引领观者入画的写实作

品。它其实是彷徨在真实描景和抒情写意之间，画中的物形缺乏实体感，也没有层次丰富的笔法皴擦。此画不须认真地营造立体感与空间感，就已经能够引起美感。陆治勾勒岩石和山坡的特征，可以由层层堆起的折带皴看出，此种皴法方折但不尖锐，交错编织而成一片片的菱形样式。

陆治纪年 1554 的《浔阳秋色》【图 6.14 】，可能是晚年所作。画的是白居易的《琵琶行》，诗中描写诗人在江边与友人话别时，听到年老的妓女在弹奏琵琶；这与我们前面所介绍的仇英《浔阳送别图》卷（图 5.29）主题相同，而且，许多吴派画家都曾就此题作画。陆治的作品比其他画家更能传达出纤细的哀愁，以及对人间爱恋易逝的了知。他在宁静辽阔的水面上，散置一些实际上没什么重量感的小物形。几段陆地平稳地坐落在水平面上，除了在空间上带来了一点张力之外，彼此并没有互动关系。陆治的用笔在此作最细腻、最洗练的部分，就此而言，明朝画坛之中几乎无人能与之媲美：他的笔端仿佛只是轻轻地触在纸面上，从不使劲。前景的红枫，水面上微微泛起的涟漪，以及远方浮在河上的绿色小岛，在在都酿成了一股萧瑟的秋意，与数百年前白居易诗中的心情隔代相呼。舟楫与人物是陆治画中真正具有写景特质的素材，但由于这两者在画中所扮演的角色无足轻重，因此画家可以将其缩到最小。与前景江岸两相对照之下，陆治笔下的舟楫与人物显得非常不起眼，因此观者初阅画卷时，很容易就会忽略掉。

《浔阳秋色》卷中有几项特色系师法自倪瓒。终陆治一生，倪瓒都是他倾心与摹仿的对象。但是，与其他画家不同，陆治并不是从外表上"仿倪瓒"，而是从倪瓒的画风中撷取一些与自己作品相契合的特色；基本上，陆治仍保有自己的面貌。就《浔阳秋色》图而言，陆治所采用的倪瓒特色包括有：萧散的构图、各部分相隔以营造出寂寞的气氛、羽毛般的轻柔笔触等。就苏州博物馆所藏的出色山水图【图 6.15 】而言，此卷与台北故宫博物院 1564 年的山水图酷似，[22] 可能是陆治晚年之作；画中，陆治就是采用倪瓒的折带皴法，来建构山石的各个斜面，一方面是为了产生立体的结构，同时，也有意保持其基本的通透性格。除了寥寥几笔的淡墨，是用来表现山石表面的凹处之外，整幅画作全不设色，也不晕染。人物和屋舍的画法都因袭传统，其中一位人物立在前景的桥上，另一位则坐在远方舟中；画中所写并非特定的实景，也无故事情节。

画面从前景的斜坡向后移，其间经过一系列大小有致的造型，造型之间的重复和间隔，也都经过精确计算。使构图各部分紧密相接的方法，则是学自黄公望。例如，右上方两座蜿蜒山脉的组合方式，便与黄公望相同；再者，有些岩石造型，诸如平顶的悬崖、端顶呈方形的山坡、倾斜得几乎与水面平行的树木等，这些形式母题，都可

千載支節誰此經莫泉幽澗尚縱橫篝
花漢示恭穀色水月猶通佛性情嶽石
半龕苦寄巡堂專一面鶴留名許詢同
侶其同調況有鮀山照眼清
包山陸治

6.13
陆治
支硎山图
轴　纸本设色
83.6×34.7厘米
台北故宫博物院

6.14 陆治 浔阳秋色 1554年 卷(局部) 纸本浅设色 22.3×100.1厘米 华盛顿弗利尔美术馆

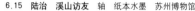

6.15 陆治 溪山访友 轴 纸本水墨 苏州博物馆

以溯源至元代大家的作品。但是，跟倪瓒或黄公望任何一幅传世作品相比，陆治的笔法更为锐利，构图更为复杂，而且，整体如水晶般透明的效果，也都是陆治个人的特色。在陆治的作品之中，属于此类的山水画展现了他最为深刻的形式之旅，也就是以抽象的技法来处理纯粹的造型；陆治这类的作品寥寥可数，但是，当其时，明代中期的绘画正朝此重要的方向发展，而陆治的创作可谓贡献良多。

陆治也试着以文徵明所喜爱的条幅格式作山水画。其中最引人注目的是一幅晚年作品，亦即1568年的《花溪渔隐》【图6.16】，此一画幅甚至比已知所有的文徵明画作都要来得狭长（长度约为宽度的四点五倍）。画题和部分的构图都是源于王蒙的杰作（《隔江山色》，图3.18），苏州画家知道王蒙这幅画作，当时属于项元汴收藏，此作一定还有不少摹本传世，因为台北故宫博物院就藏有此画的原作与两幅摹本。

陆治首先将舟中渔夫安排在底端，其上有树林掩覆，酷似王蒙原画。最顶端有形状独特的陡峭山峰自江边升起，远处并有低矮的山峦，这些回复到王蒙的构图，很忠实地重现了其顶端的结尾景致。但是，除了顶底两段的借景之外，介于中间段落的景致，既非仿自王蒙，也不是针对自然风景进行描绘。除非我们将此举看成是苏州画家自己在玩的一场复杂的游戏，否则，我们很难从艺术史的层面去理解陆治这种做法。[也许有人忍不住想说：我们应当就画解画，此一道理就像罗森伯格（Harold Rosenberg）建议二十世纪西洋绘画的观赏者务必了解"画作本身在说什么？"是一样的道理。][23]陆治仿照文徵明在二十年前所作的《千岩竞秀》图，也将构图分为上下两半，居中的部分则小心翼翼地不加以区分界定，以免造成空间上的不连续感。下半部则如文徵明的画作一样，架设成一个有悬崖压顶的山谷，使之成为洞穴，洞穴在吴派的山水图像中，扮演着非常重要的角色。在不可或缺的瀑布之下，岸边有一人郁郁寡欢地坐着，旁边则有童子随侍在侧。人物上方则是复杂的空间转折，拔地而起的悬崖骤然转为一路向后的山脊，山脊旁边有一道河流，为这段新起的平坦退径加强了说服力。然后，在经历了这段属于十六世纪时期的古怪形式之旅以后，我们再度衔接上了陆治学自王蒙的景段。

探讨过此一时期苏州山水画奇特的内在发展过程，并熟悉了部分以元画或较早期作品为主干的历程之后，我们已经很能够明白并接受这套游戏规则，进而去欣赏蕴含在此类作品之中的特殊价值。但是，如果我们暂且向后退一步，试着更客观地纯就画作本身来看，而撇开艺术史的角度不谈，那么，我们不得不承认此作带着危险的神秘性格；换句话说，相较于一般画作所关注的一些课题，陆治这幅作品具有一股强烈的脱缰倾向；此一画风取向所根据的美学前提，似乎会让画面愈来愈难有流畅的连贯性，因为这些前提会迫使画家以更极端、更机巧的方式，来解决与日俱增的人为风格的问题。在十六世纪后半期，这类画幅狭长且构图拥挤的画作俯拾皆是；这些画作的出现势必会证明，当二流画家也如法炮制时，原来那股充满力度的魅力很快就会递减，因

6.16
陆治
花溪渔隐 1568年
轴　纸本浅设色
119.2×26.8厘米
台北故宫博物院

为他们对原创者的游戏目的并未了解得那么清楚，再者，他们也没有一份淋漓的元气，也不够灵活流利。

王宠　文徵明和陆治都是多产画家，现存的作品多达数十幅。相形之下，十六世纪初期苏州另一位备受赞赏的画家的作品便很少，现今只有一幅代表作传世。此人即为王宠（1495—1533）。虽然王宠出身商贾之家，且比文徵明年轻近二十五岁，但却是文徵明的至交。他和文徵明一样，屡次落第，他最后一次赴考的时间是 1531 年；他在两年后去世，年未满四十。文徵明为他撰写墓志铭。根据画评家的看法，如果王宠能再活久一点，他将与沈周、文徵明并驾齐驱。他是当时最杰出的书法家之一，仅次于文徵明和祝允明，他同时也是一位有名的诗人。王宠见于著录的作品很少，文嘉于其中的一幅作品上题曰："履吉（即王宠）不以画名，此幅乃偶然兴到，随笔点染耳！然深得大痴（即黄公望）云林（即倪瓒）墨外之趣，可见高人胸中无所不能。"[24]

苏州博物馆收藏的山水画，是王宠唯一为人所知，且见载于刊行品中的作品【图 6.17】。在我们读过文嘉所写的题跋，以及其他人对他作品的评论之后，我们自然也会期待此画乃是一幅仿自元朝黄公望和倪瓒风格的作品。由王宠此作可以明显看出，虽然文徵明的影响力横扫苏州画坛，但似乎没有那么彻底；尽管王宠与文徵明情谊深厚，他的绘画却恪守稍早的沈周的画风。粗宽的钝笔在这位大书法家的手中运用自如，冷静地表现出极为纯粹的形式。

大抵而言，此画乃较偏于倪瓒一脉；构图则多借助黄公望，其结构有如建筑般地稳定，展现了与黄公望相同的秩序感。其次，沈周针对黄公望这套独特的造型组构系统，也曾做过重新的组合，王宠此作之中，同时也夹杂着此一形式因子。不过，王宠在重复运用几何化的造型时，不但在比例和位置的经营上，加以精心区隔，同时还比沈周更为精确；再者，他在有限的墨色层次中使用墨点的手法，也比沈周更为洗练。即使是画面的细部【图 6.18】，仍旧传达出了王宠不同凡响的笔墨功力，堪称全苏州画派最赏心悦目的作品之一。

此一山水的风格走向，正代表了我们所谓的抽象（abstract）风格。有关"抽象"的用法，晚近的西洋艺术当中，也用相同的名称来通称某些艺术风格（同时也是很笼统的一种称呼方式），或者，他们也用"非写实"（nonobjective）或"非具象"（nonfigural）的名称来加以形容；在此，我们对于"抽象"的用法，并不同于西洋艺术。以西洋艺术的观点而言，中国画家从未到达真正的抽象艺术，因为在中国画之中，总是可以看出自然景象或是假想的实物或风景等形象，尽管有时要费点力气才得以辨识。我们以"抽象"一词来形容中国绘画中的种种，所指的是画家以抽象化的手法来处理物象的做法，这意味着物象已经没有了特定的时间与空间的指标，同时，物象也失去了个别的特征，观者再也看不到详实逼真的皴法质理，光影的处理与物表的细节

6.17
王宠
山水
轴　纸本水墨
100.8×30.5厘米
苏州博物馆

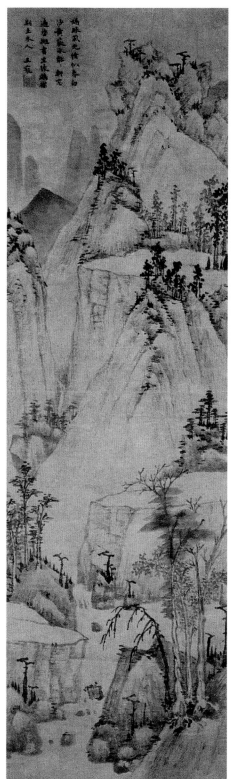

6.18　图6.17局部

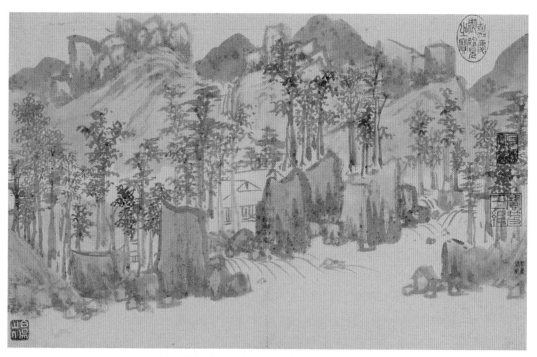

6.19　陈淳　山水　取自《画山水册》　1540年　册页　纸本水墨　30.1×48.2厘米　台北故宫博物院

等等，也都付之阙如。相对于别种绘画的方式，所有这些特征的描写，都是用来强化观者的感官刺激。我们的用意是要把抽象山水与描写特定地方与事件的作品作一区分，使其与文学性、叙事性的主题，以及与文人观瀑或静听松风一类的沉醉自然的主题有所区隔。后者这类题材构成了有明一代苏州画坛的创作主体。往后我们会看到，抽象画风无论在理论上或实践上，都为晚明的董其昌及其后继者所大力倡导。抽象与否，或许可以由画作本身的主题，或是其形式的特色来界定，毕竟这两者都是主宰画作的表现力及（最广义的）意义的决定性因子。当然，这是相对来看，因为这些表达内容的来源乃是相辅相成，而非彼此排斥的。

陈淳　抽象画风的另一个出色的范例，可以见于陈淳纪年 1540 画册中的第一幅山水册页【图 6.19】。由此作同时也可以看出，沈周在去世之后，影响力仍然持续数十年之久。陈淳典型的山水系采取一种闲散飘逸的风格，用以描绘烟云山林，此乃源于宋代米芾、米友仁父子及其在元代的后继者的风格而来。在陈淳这幅册页当中，岩石和山峦由粗宽湿润的轮廓线更稳固地框住，墨色比渲染的部分深不了多少。一排略呈长方形的石块，以稍微倾斜的对角线方向横伸过画面，其上有蓊郁的林木，到了山顶则冒出一列形状相似的石块，与前排石阵呼应。穿过岩石和树木所构成的中景屏幕可以看到房舍，并且有流水涌出，注入前景的宽阔水面，水面将观者与整个景致隔开。这幅

画吸引人的地方在于闲逸的气氛，画家通过几种简单的形式母题，使其产生一连串令人愉悦的变化，从而使观者体会到这种气氛。石块顶部的倾斜角度或左或右、树丛或高或低，以及一堆一堆小石块各种不同的安排等等，虽然在叙述上互不相干，但是当观者横向赏画有如读乐谱时，便可看出其形式上的重要。甚至墨晕中的墨点，不管是不是画家故意点上（画家可能轻轻在画纸上洒些东西，影响了原有的吸水性），或是无意间沾染，在在都使得这个简单的图样平添了变化丰富的效果。

画家陈淳或称陈道复（1483—1544）是文徵明圈内的一员。他像其他画家一样，也出生在苏州，是御史大夫陈璚之子，受过良好教育，但从未步入仕途。可能大多以书画维生，关于这一点，其寥寥无几的传记资料照例皆只字不提。沈周可能是他老师，但无论如何，两人是忘年之交。

一般总是认为文徵明曾经教过陈淳，但是，（据王世贞所言）当弟子问及，文徵明并不敢居功，而答道："吾道复（即陈淳）举业师耳，渠书画自有门径，非吾徒也。"王世贞认为，文徵明言中对于陈淳的成就略有不满。

王世贞的记载连同其他的史料也提及，陈淳早年的山水画风仿元代画家（指的可能就是黄公望、倪瓒和王蒙这几位经常被摹仿的先辈典范），作品洗练而纯熟，中年时画风一转，斟酌于米芾、米友仁此一传统及其元代后继者高克恭之间，开始变得逸笔草草。有关陈淳绘画生涯的这段梗概叙述，大体可以从现存的作品获得印证。此外，再补充一点：数十年前活跃于南京的吴伟、史忠和郭诩等画家的作品，显然也强烈地影响着陈淳。在陈淳1540年的山水画册中，另有几幅册页便是运用了南京这些画家所喜爱的构图类型和形式母题，例如，悬崖下的渔夫等等。诚如前章所指出，在明代业余文人画坛之中，米家山水和高克恭传统的画风所扮演的角色并不重要，不过，却经常为院画家以及南京城内外一些非正统的画家所采用或改良。非正统画派一面打破一些规则，一面则继续信守其他规则，借此脱离院体画风。陈淳与南京非正统画家的关系十分密切，这有助于说明为何他的风格进而对徐渭的创作发展产生了重大影响。陈淳的用墨比苏州其他画家灵活自如，而且更富墨色变化，他的笔致也较闲逸，不那么拘谨。

在陈淳众多的花卉画中，例如，藏于台北故宫博物院纪年1538的手卷中的各段画面【图6.20】，便兼具笔墨精彩与刻画入微，足可媲美如唐寅的《枯槎鸲鹆》（图5.17—5.18）。尤其，在未干的淡墨中，让浓墨有限度地扩散，以及利用侧锋蘸墨，在一笔之中含有渐层的变化，这些技巧都被善加开创，发展出陈淳多彩之美的新高峰。这些技法具有写实再现的作用，营造出了一朵花中的深浅浓淡，或者是叶片间各角度的向背，所以不会像早期大部分的水墨花卉流于平板，包括沈周及其他许多画家在内，都免不了有此缺点。

王穉登针对陈淳此类画作论道："尤妙写生，一花半叶，淡墨欹毫，而疏斜历乱，

6.20　陈淳　牡丹　取自《写生》卷(局部)　1538年　纸本水墨　34.9×253.3厘米　台北故宫博物院

偏其反而，咄咄逼真，倾动群类。若夫翠辨红寻，葩分蕊析，此俗工之下技，非可以语高流之逸足也。"

沈硕　当我们对十六世纪苏州画坛了解得愈多，我们开始会发现，不同家派的风格与传统在当时彼此纵横交错，而且形成一种丰富而繁复的结构，此乃画家与赞助者、收藏家、画商与鉴赏家彼此之间，在错综复杂的互动下，所产生的结果。画风像人一样，也有阶层的区分。求画者按照特定的期望，而去寻找特定的画家，譬如，找仇英的人是为了求作某一种画，找唐寅则是为了另一种画，至于找文徵明，又是另外一种。有人可能以为，仇英和唐寅的画风适合各种社会和经济阶层，其诉求层面较广，文徵明的画风则只吸引趣味相投的收藏家，因此诉求范围有限。在十六世纪初期的几十年间，这的确是事实，然而，到了文徵明晚年时期，人们的品味似乎改变了。自从刘珏和沈周早年的时代以来，文人业余绘画那种有些曲高和寡且"自成一格"的状况逐渐消泯，因为他们的作品越来越受欢迎。文徵明有许多后继者转为职业画家，或是成为道地的职业画家，这些都证明了吴派在画风上的这层转变。

正当文徵明的后继者主导画坛之时，仇英和唐寅的画风便如我们前面所述，在他们谢世之后，除了二流画家以外，几乎没有什么后续的发展。此时，职业画家为了赚钱，可能会接受谆谆劝告，学习去运用"文学性"的风格，哪怕他们并不苟同时下的观点，并不认为文人的风格代表了时代进步的潮流。再一方面，各种对于仿宋风格画作的需求并未完全停止，收藏家继续狂热地追寻古画，这也刺激了制作假画的画家去

填充供不应求的真迹市场。（赝品除了被当作真迹卖给失察的顾客之外，通常多少也被当作象征性的赠礼或贿赂；收到"宋画"如果太急着去询问作画的真实年代，则显得有些不识好歹，且近乎失礼了）因此，一位画技纯熟且多才多艺的画家可能身兼多种角色：他可以是擅长宋代院体画风的传统派，可以是古画的临摹者或是制造伪画的画家，也可以是唐寅和仇英的追随者，甚至也是沈周和文徵明的摹仿者——而且，如果他的创作力能够兼擅以上诸项特长，那么，想当然耳，他本身也是一位具有原创性的画家。

比较不知名的苏州画家沈硕，可能就属于这种类型。他不仅具备上述这些角色，同时还扩及其余，也身兼鉴赏家的特长。他的生卒年未见记载，不过，他活动的年代可以暂定为 1540 至 1580 年左右——他有两幅纪年的画作，分别完成于 1543 和 1544年，他同时也是年轻画家兼收藏家詹景凤的朋友。詹景凤 1567 年中举人，大约在此时活跃于苏州画坛，直到十六世纪末，他有几件纪年 1590 年代的作品。

沈硕是苏州东边的长洲人，曾经在南京住过一段时日。据《明画录》所载，当初他决定习画时，曾经三年"不下楼"。其风格师法宋朝的李唐和刘松年，以及元代的吴镇，但也追仿唐寅和仇英。数份文献指出，他善于临摹古画。詹景凤的《东图玄览编》（可能是 1590 年代所著的文集），有几度提及沈硕摹仿宋元绘画。虽然詹景凤的文集与其他文献资料并没有说明，但他们言下之意，都是指他绘制赝品。詹景凤也引述沈硕对古画的见解，指出他是从鉴赏的立场出发。鉴识可能也是沈硕另一项收入的来源，因为对一位藏家而言，以见解和鉴定来换取金钱礼品，可能是很正常的事。

以想象力来弥补这些片断资料的空白之后，我们可以推测出，沈硕对新旧绘画的所有面向，应当具有相当广博的认识，这些见识是他从苏州和南京地方的藏画学来的，并且将知识和才能作了多方面的发挥。能够兼备画家、伪画画家、收藏家、鉴识家以及（很可能也是）画商等众多角色，沈硕并不是特例，到了我们这个时代，也仍旧不乏这类显著的例子。

在沈硕所临摹仿作的作品之中，究竟有多少是系在比较知名的画家名下而流传下来的，我们无从说起，不过，沈硕自己具名的真迹原作则相当罕见。除了一幅依沈周风格所绘成的扇面之外，目前所知沈硕的画作仅有两幅，包括纪年 1543 的山水卷，[25] 以及本书所刊印的 1544 年的《秋林落日》轴【图 6.21】。后者绘于南京，系为某"竹林先生"而作，画上另有两位画家的题诗，分别出自文徵明之侄文伯仁与沈仕之手（沈仕与沈硕无关，两人名字相近，但字不同）。此画所描绘的是林木蓊郁的溪谷向着宽阔的河流开展，有可能就是长江。树林围绕的楼上坐着一位先生，或许就是竹林先生本人。房舍坐落在中景地带，并以蜿蜒的流水与前景隔开。穿越茂密树叶间的开口可以看见茅屋。沈硕运用渐层的墨色来描绘树木之间的日影斑驳，并厘清了空

6.21

沈硕

秋林落日 1544年

轴　纸本水墨

96.8×30.8厘米

加州伯克利景元斋收藏

间的关系，此一表现可以说颇具大将之风；他的笔致流利灵敏，相对于当时比较流行的线描笔法，这似乎是很不寻常的"绘画性"（painterly）手法。

虽然沈硕在画中透露出他对沈周和文徵明的画风了解得极为透彻，而且，如果他愿意的话，确实可以临摹得很逼真，不过，他主要师法的画家乃是元代的吴镇，而且，甚至更倾向于盛懋的画风（《隔江山色》，图2.4、2.5、2.7）。当一位几乎被人遗忘的画家展现出了他对画史早期画风运用自如的能力——就像我们在沈硕此轴以及其1543年手卷中之所见一般——而且，根据文献资料的记载，他被认为是以摹仿为业时，我们可能必须心生警觉，也就是说，我们对于古画真伪的鉴定，不能心存满足，至少我们不能犯了一般的大忌，只因为画作的素质很高，便将其视为真迹。

第三节　十六世纪后期文氏的子孙与追随者

文徵明的亲戚和子孙之中，出现了许多画家及书法家；一直到十九世纪中叶，文氏家族还有文鼎承袭家族创作的传统。[26]然则，文氏一族在文徵明之后，特别值得一提的画家仅仅只有二位，他们都是文徵明的下一代，也就是文徵明的次子文嘉（1501—1583）以及侄儿文伯仁（1502—1575）。

文嘉　有一段时期，文嘉曾经在安徽和州的一所县级以下的学堂——可能就是"儒学"——任教，不过，他的晚年似乎是在故乡苏州度过。由于自幼浸淫书画，熟悉家中收藏，并且与父亲所结识的收藏家故旧经常接触，因此，他毫不费吹灰之力，就成为一位学有专精的鉴赏家，至少他能够以半专业的程度，从事书画鉴赏，一如他的兄长文彭。文彭当时乃是当代大收藏家项元汴的艺术顾问。文嘉的题识也见于诸多重要的画作上，有些是题画诗，有些则是画史的品评；通常，他是应藏家要求提笔为文，而且，就理论上而言（就像文人业余创作一般），他纯粹是基于彼此的友谊而作，但实际上，他却往往为了某种报酬而作（我们在讨论沈硕时，已经提到这种情形）。当宰相严嵩（1480—1565）失势时，其所收藏的艺术作品——都是别人奉承求宠的赠礼——悉数充公，文嘉即受聘为其中的书画编订著录。[27]

文嘉自幼浸淫在最精致的审美环境之中，为免他在绘画创作上有失文雅，不但被灌输以各种规矩，同时，也因此将原创性和实验的精神摒除在外，因为原创和实验往往是为追求更远大的创作目标，而不是为了寻求雅致，不免会有偏离良好品味的危险。文嘉绘画的开创之处，仅仅在于他更进一步地深入如诗似幻的境界，这同时也是陆治所擅长的画风。创作者在追求这种画风时，唯一会招来的危险，则是过分地雕琢。至于文嘉的画是否太过雕琢，则是见仁见智的问题。他作画通常取材于古诗、当地的风景，或是传统的主题等等；他的画风在所有明代的绘画当中，有最讲究且最凝练的笔法，也有最清冷的色彩，而且，当他将现实界伸手可及的物象转化为极具表现力的淡

薄意象时，其变形转化的手法，也精致至极。

文嘉纪年 1555 的山水【图 6.22】，比起他其余大部分的作品都更具有实体感。此一山水题为《仙山楼阁》，可能是描写苏州附近的某个地点，要不然就是画家凭空想象出来的风景。画中有道观位于悬崖上，其下为岩穴。不管文嘉所绘是否为实景，其构图主要是自创得来，或者（更明确地说）是根据吴派窄长山水的格局变化而来。如果我们了解文嘉是在文徵明绘画《千岩竞秀》（图 6.9）之后五年就完成了此画，再者，如果我们也试着去想象文徵明这位年已八旬的倔强且画名远播的老父，是如何眼睁睁地看着文嘉执笔作画，那么，我们就不难明白文嘉画中为何会有故意脱离常轨的迹象，就像小巴赫（K.P.E.Bach）创作奏鸣曲的情形一般。缺乏创意的画家只会因循固定的创作格式，有创意的画家则可能会完全加以摒弃；文嘉的做法则是将固定的格式延展变形，但还不至于到破坏的程度。

文嘉也跟文徵明一样，把构图从中间上下两等分；负责贯串上下两段画面的，则是一棵裸露树干的松树。下边有急流涌出的岩穴，此乃全画的主题，也是整幅画的形式基础，系沿着下方延展而上的凹陷动势发展而成。画面的底端有两位文士和童子沿着河畔而行，其上有古木低垂。盘绕在古木上的藤蔓散发出一股阴森之气，到了岩穴之中，此一阴森之感更加令人毛骨悚然，穴中奇形怪状的钟乳石摇摇欲坠，到了上方的山水地带，景物则变得令人不安，观者的视线无法稳住——山径斜得厉害，重重楼阁有如凌空而立。文嘉的用色极冷，仅限于青绿和淡黄棕色的色调，而不是采用陆治等人所用的稍温暖的绿色系与橘红色系。

文伯仁 文徵明的侄儿文伯仁比文嘉年轻一岁，其成长的环境想必大同小异，不过，他的个性却截然不同：据说他性情阴郁，脾气暴躁，常叱责人，因此很不受欢迎。年轻时，他曾经因为某些争执而兴讼公堂，控告他知名的伯父文徵明，结果被文徵明反告一状，最后文伯仁被判入狱。在狱中的时候，文伯仁"病且亟，梦金甲神呼其名云：'汝前身乃蒋子诚门人，凡画观音大士像，非斋戒不敢落笔，种此善因，今生当以画名世。'觉而病顿愈，而事亦解矣"。[28] 之后文伯仁病愈，讼事亦解；据说他进而成为文氏家族第二位名家，许多人都说他可以媲美文徵明。

能够证明此一评价的文伯仁山水寥寥可数；这些作品的格式也都属于窄长一类，画中挤满了渊源于吴派的细节，而且是以堆积排列而成，而不是按照画面的组织结构加以布置。此一作风也许会令观者感觉目不暇接，但是，对于整幅画作，却无从了解起。以这种方式来堆叠构图，不断地聚积小的造型元素，直到其数量庞大，填满了有限的空间为止，这种画法在十六世纪最后二十五年间的苏州画坛之中，其实是相当常见的；这是以文徵明的画作为仿效对象，但却不幸失败的结果。文徵明同时也将许多

6.22
文嘉
仙山楼阁　1555年
轴　纸本浅设色
102×28.2厘米
加州伯克利景元斋收藏

元素统合成精巧复杂的整体，但是，相形之下，在文徵明的画中，这些形式相关的素材强而有力地组成了强烈且清晰可辨的结构。文伯仁在其他作品当中，则营造出了极端相反的画面效果，不过，就其极端的特质而言，则是相似的。在这一类的作品里，画面空疏至极，水面更为广阔，而且使得前景和远景彼岸远远地隔开，其距离的疏远程度，远非前人能及。

现存文伯仁作品中的杰作，乃是四幅藏于日本东京国立博物馆的大幅纸本水墨挂轴，名为《四万图》。我们上面所提的负面特征，只部分适用于这些作品。这四幅画轴都有文伯仁自书的画题及名款，最后一幅并有增补的题识。我们根据题识得知，该作绘于 1551 年，系为友人汝和（本名为顾从义）而作。"万"字有"无数"之意。这四幅画的构图都是以重复自然界中的造型母题为本，到填满整个画面空间为止，此中含有越出界外，无限延伸之意。再者，这四幅画作组成了四季之景：春景名为《万竿烟雨》；夏景《万壑松风》【图 6.23、6.24】；秋景《万顷晴波》【图 6.25、6.26】；冬景则是《万山飞雪》。这四幅画都有董其昌的题词，为这些作品提出了另外一层说法，亦即每幅画作都是仿自古人的画风（文伯仁原本可能并无此意）。可想而知，董其昌希望观者将画作与古代大家相联系，而不管观者对古代大师的理解究竟为何（由于董其昌的联想有点牵强附会，因此，这两者的关系不易看出）；再者，他也期待观者以较富诗意而不仅仅是图绘的想象，来掌握《四万图》的潜在主题，并且欣赏其与四季面貌的一致之处；他也希望观者从文徵明一派的脉络来看画，将这些作品看成如前面所述的"游戏之举"；最后——如果有可能的话——董其昌也希望观者就画赏画。

事实上，这四幅山水以其致密的画面设计，已经远比文伯仁其余大多数的画作容易欣赏得多；这四幅作品必定代表了《明画录》作者所特别赞赏的文伯仁画风："所作山水，笔力清劲，能传家法，而时发巧思，横披大幅，岩峦郁茂，不在衡山之下。"

董其昌在《万壑松风》【图 6.23】上题道："此图仿倪云林，所谓士衡之文患于多才，盖力胜于倪，不能自割，已兼陆叔平（即陆治）之长技矣。"此处之所以提及士衡——即著名的《文赋》作者陆机（261—303）——乃是为了援引同时代的张华对陆机的评论，亦即大部分的人都自叹文才疏浅，而陆机却为文才丰沛所苦。

如果考虑一下董其昌在另外一处以轻蔑的口吻批评"今人从碎处积为大山"的说法，我们不免怀疑他对文伯仁的溢美之词，是否出于真心，尤其是置文伯仁于倪瓒之上。此一赞美最好理解成董其昌因持画人是自己的朋友，或者因为受恩于他，所以不得不或多或少表达一下自己对这些作品的热爱。当我们把董其昌当作画家来讨论时，将会见到，他那僵硬简约的画风展现了对于这种不断孳乳皴理细节的反动，因为这种画风会混淆他所坚持的清晰结构。

但事实上，从画风而言，文伯仁以有效而不突兀的构图，来安排松林、岩石和山

6.23
文伯仁
万壑松风　取自《四万图》
轴　纸本水墨
191.1×74.6厘米
东京国立博物馆

文徵明及其追随者：十六世纪的吴派……

6.25
文伯仁
万顷晴波 取自《四万图》
1551年
轴 纸本水墨
191.1×74.6厘米
东京国立博物馆

岭的做法，却是出奇地成功。在整个构图的底部，分叉的形式母题系由中央互相错开的两株松树所揭示；一道溪流斜向左方流去，山岭则向右斜行；当我们往上爬行的时候，一路都有斜向的景物歧出，将我们的视线从中轴的地带导向上方和旁边，中轴部分则是以垂直树木的间隔来表示，沿着中轴并有不显眼的人物分布在山谷之中，总共有七人。最上方的天际线也不合"中央主峰"的标准格式，反而还是以"V"字形的母题为结。通篇的笔致属于敏锐的干笔，董其昌想必为此而提及倪瓒；否则，实在很难再找到其他更好的理由。

秋景《万顷晴波》【图 6.25】就比较容易让人联想到倪瓒，因为构图至少和倪瓒的辽阔江景相似；不过，董其昌这回想到的是赵孟頫："此图学赵文敏湖天空阔之势，吾家《水村图》正相似。"《水村图》是赵孟頫在 1302 年所作的山水手卷（《隔江山色》，图 1.29）；与文伯仁此作相似的是，《水村图》中有一些描绘细腻的物象，零星散布在水平面上，水面一路延伸到天际的山丘。

文伯仁构图的底部有一人坐在船中吹笛子【图 6.26，局部】。由船上的卷帙、书与酒壶来看，此人应当是个读书人；对他而言，在湖上泛舟纯粹是为了清心。水面上的涟漪将幽幽笛声荡到远方，远方另有一艘船淡淡相映。只有一群掠过水面的飞鸟帮助观者的视线横跨水面。吴派绘画中纤细优雅的特色至此已达巅峰，之后渐渐式微；如同南宋末期某些山水画，此幅已经尽其所能地减少物象，其留白之多已是观者所能容忍的极限。

有关十六世纪晚期至晚明时期的吴派后期绘画，我们将在下一册介绍。本章最后将以两幅山水作为结束。这两幅山水引导出了与文氏年轻一辈截然不同的画风，不仅延续了前述吴派画作中所见的注重形式或抽象的流风，同时也预示了山水画风下一波真正具有决定性的变化，而此一变化将由董其昌（1555—1636）于十六世纪与十七世纪之交完成。

侯懋功　首先是侯懋功所作的一幅未纪年山水【图 6.27】。关于侯懋功的生平，我们所知有限。他是苏州人；生卒年不详，我们甚至连他活跃的年代也无法确定。他的纪年作品介于 1569 至 1604 年间。[29]《明画录》以"疏淡清雅"形容侯懋功的山水画，并且说他从钱穀（生于 1508 年，卒于 1574 年以后）习画。钱穀是文徵明的学生，画风也亦步亦趋。根据《明画录》的说法，侯懋功后来转向黄公望和王蒙的画风，且渐"入元人之室"，也就是逐渐精通这些元代大家的手法，而与早期的面貌迥异。此处我们所刊印的画作当属侯懋功晚期之作，因为此作确如董其昌在画面右上角的题识所言："有元季名家风致。"侯懋功在三度空间之中，安排了具有山石质感、轮廓柔和且具有量感的物象，不仅脱离了他早期的面目，同时超脱于吴派画风之外。

这并不是说侯懋功的画作具有比较显著的写实风貌——就形象系统的理路而言，

6.27
侯懋功
仿元人笔意
轴　纸本浅设色
112.3×34.9厘米
台北故宫博物院

侯懋功依赖自然景致的程度，并不比文徵明来得深——只不过他运用了一种比较不公式化，而且相当随意的手法来处理树叶，同时，他也运用干而不均匀的淡墨，来画出质感较强的岩石地表。物象在他笔下，显得更具有自然风格的效果。此作所产生的流畅造型极引人注目，令人想起黄公望的作品，因为后者正是此一画风的主要源头；侯懋功画中隆起的峰岭，以类似对位法相伴相生的方式开展，其所根据的也是黄公望的模式（《隔江山色》，图3.4），系以三个基本的单位有规律地重复，包括三角形、墨色较深且成堆的圆石以及顶部削平的山体，均斜向着观者，有时甚且侧出，形成平台的形状。

　　垂直的构图、中央呈长而蜿蜒的律动、两旁则以平行的形态辅助中央的律动——这些都属于十六世纪绘画的表现。除此之外，侯懋功其余的表现手法，如果不是崭新自创，要不就是源于前人的旧风：尤其是沈周、文徵明等人在"仿黄公望"风格的山水之中，所表现出来的较平板、较为几何化、且较为缺乏土石质感的特质等等。侯懋功此图说明了其与黄公望某幅或某几幅山水的直接关联，而且，很可能他还是有意回归此一源头。就此言之，侯懋功此作也预告了董其昌复归原源的态度。

居节　我们用来总结本书的作品，不仅作者的活跃时期存疑，画作本身的纪年也不可考，甚至还真伪莫辨。不过，由于我们还有一些相关的问题尚未解决，所以无法略过此一重要的佳作。这幅作品就是《江南春》【图6.28】，画上落有居节的名款，纪年1531。居节是苏州人，少时从文嘉学画；文徵明见到他的作品甚为惊喜，遂亲自教授。他的书画与文徵明十分近似，有人视他为文徵明的得意门生。至少在被人肯定为自成一家之前，居节在绘画上的成就，无疑主要是基于他临摹甚至复制文氏作品的能耐。居节与一位名为孙隆的宦官（卒于1601年，切勿与十六世纪的同名画家孙隆混淆）所监督的御用织造厂有所关联。孙隆得知居节工于绘画，是以传召入见；居节拒绝前往；孙隆恼怒，于是控告他延滞纳税，使得居氏一家破产。居节在虎丘山麓的南村建了一栋小屋，以贫病交集度完余生。《明画录》说他"得笔资，招朋剧饮，或绝粮，则晨起写疏松远岫一幅，令童子易米以炊"。之后又说他"年六十，竟以穷死"。

　　由居节纪年之作所引发的断代问题在于：他的创作期由1531年绵延至1583年，这似乎显得过长；对一个画家而言，活跃期长达五十年并非不可能，不过，这与史料记载他卒于六十岁的说法，很明显互相矛盾。再者，就其画风来看，纪年1531的《江南春》似乎属于晚期的作品，而且，毋庸置疑地应当晚于文徵明1547年所绘的一幅画题与题诗都相同的名作。[30]居节有数幅纪年1530年代的作品见于著录，其中一幅纪年1534的作品署有居节的名款，但可能是伪作。[31]除此之外，居节现存的画作大多适切地落在1559年至1583年间，这是一段共计二十四年的时间。

　　《江南春》的题词和落款本身并无嫌疑，而且，此画的风格与居节其他的作品显

6.28
居节
江南春
纪年1531但可能稍晚
轴 绢本浅设色
113.6×31厘米
台北故宫博物院

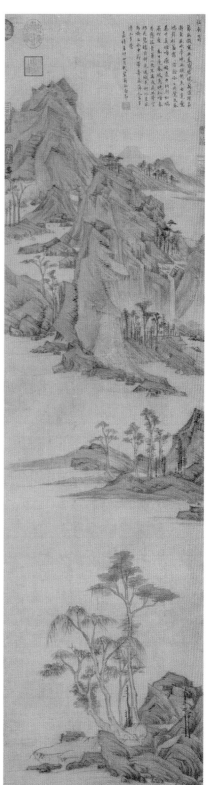

然一致，只是年代令人难以接受。另外一个可能的考量则是：居节晚年为了鬻画，而将作画的日期提早［这种情形就像十九世纪日本的渡边华山或现代的基里科（de Chirico）一样］。也许在万历年间（1573—1620），无论作家是何许人，只要作品的年代属于人们所认为的吴派黄金时代，其价值就远远高过当代的作品。据说居节品行端正，因此可能很难相信他会出此下策，但是，文献记载他"竟以穷死"，可见他的生活穷困到了极点，因此，如果他要在画作的纪年上作假，理由其实是很充分的。

这只是我们的推论；不过，居节此一画作的存在却是不争的事实。再者，无论其属何年之作，此一山水很明显地展现出了早期吴派及文徵明《江南春》中的风格，已经有转化为几何抽象作风的倾向，而且，即将成为下一阶段绘画的主流。（居节晚年对此新画风的兴趣，也可以由他其余的作品窥得，尤其是台北故宫博物院所藏两部画册中的几幅册页。）[32]

文徵明的《江南春》是由三段陆块组成，彼此之间有流水隔开；近景沙渚上的修长树木，以及中景较矮的树丛，则分别与水面相映成趣。居节也大致保留了此一格局。文徵明山水的前景大多绘有人物，让观者很容易进入画中；在《江南春》之中，文徵明画了一位泛舟之人。居节则省略了人和小舟。文徵明的《江南春》运用了最细腻、最疏薄的手法；画中物形系以墨点、最清淡的轮廓线以及浅色晕染的手法加以刻画；明确坚实的轮廓线则几乎罕见。居节在其他作品之中，也证明自己擅长于这种轻描淡写且诗意盎然的画风，不过，在同名的《江南春》画中，他为求明快而舍纤细；其物象轮廓清晰、棱角分明，本质上是抽象的。此作令人联想起从印象派画家（Impressionists）过渡到塞尚（Cézanne），而后再发展至立体派画家（Cubists）的情形。在居节此作中，水岸线倾斜；在上半段的画面之中，左右视角不协调，使空间变得扭曲；水面的转折似乎也不甚流畅。树木比较没有个性可言，而是被画家当作构图的单位使用，树顶呈刻板的三角形状，树干笔直，其作用在于分割并组织水面的区域，并强化其在画面格局中的积极作用。文徵明画中的山石峰峦是安定而静止的，居节的山石则是活跃的（一如侯懋功山水中的物形），因为他把山顶的坡面画得较为歪斜，致使山形指向或冲向画面的左端或右端，如此，形成了彼此灵活呼应的动势。画面上半段的重量不但增强了构图的不安定感，同时，居节的画法也使其仿佛要从右边的画面滑出一般。

居节此幅山水的特色在于，他把全部的精神都贯注在处理形式纯粹性的问题之上。相形之下，侯懋功也有相同的倾向，只是没有居节这么深入其中。此一做法在十六世纪末期至十七世纪前半叶的吴派晚期绘画之中，并不具代表性；反倒是同时期活跃于松江附近的画派，起而采用此风，并且加以拓展，其中，又以董其昌最不遗余力。属于吴派最后一个时期的苏州画家所要强调的，则是该传统中较为诗意、较富叙事色彩、且较为抒情的面貌。不过，这些发展已经不在本书讨论的范围之内了。居节的绘画并

未显出他与吴派早期的画风完全决裂；他画中的某些特色仍然可以在吴派的先辈画家中找到前例，例如，头重脚轻的构图早已见于沈周（图2.8），棱角分明的物形也见于陆治等人，曲折倾斜的水岸线则有文徵明《雨余春树》（图6.1）的先例可循。不过，居节运用这些特色的目的却是新颖的，就本质上而言，他是以一种崭新的风格来加以表现，同时，这也预示了山水画的新时代即将来临。至于新时代的绘画特色，以及它如何呈现出另外一个可堪与元初阶段相媲美的画风变革，我们将在本系列的下一册，也就是晚明绘画的专题中，再作讨论。

注释

以下的出版著作多是缩写，全名请读者见"参考书目"。

第一章

[1] 王履的传记资料见《明画录》（收入《画史丛书》，卷二，页31），《无声诗史》（卷一，页6），与《佩文斋书画谱》（卷五十五，页40）录自（清初）钱谦益《列朝诗集》的引文。

[2] 王履这两篇文章见《佩文斋书画谱》，卷十六。元朝作家对于马远与夏珪的贬抑，参见庄肃（《画继补遗》）以及汤垕（《画鉴》）的评论；这两部书都收录在《隔江山色》的书目中。

[3] 画册上的题词首见于《铁网珊瑚》（约1600年），占了第六卷大半；如果这些题词都属于同一套册页，那么这套册页必然多于《无声诗史》及其他十七世纪资料所提的"四十余"开。根据《画苑掇英》（1955年）这部图录的记载，此册仍有十一开传于世，而这些册页还曾经刊登在神州国光社1929年出版的画册之中，但却把画家误为范宽。1973年，我曾在上海博物馆看过其中的五开。然而，除了神州国光社所刊印的十一开之外，另有三开陈列在北京的故宫博物院中；有可能同册其余的册页，也都存放在那里。有关这部画册的诸多问题，我们必须等到能够就近根据原作加以研究时，才能得以解决。

[4] 盛著传世的两幅代表册页，一在台北故宫博物院（典藏编号VA7K），另则在纽约大都会美术馆（典藏编号1973.121.14）。此二作并未对盛懋一脉的手法，作任何有趣的突破。一幅现存台北故宫博物院的落款册页《渊明致逸图》，似乎是周位唯一存世的作品。

[5] 典藏编号MV23；见《故宫名画》，第七辑，图版9，以及Cahill, *Chinese Painting*, Pl.120（局部）。

[6] 一幅如今仅见于图版的1452年山水，如果真是谢环所画的话，那么就应当算是他"成熟"时期之作；参见《艺苑真赏》，第九卷。

[7] 此作并未署名，但杨士奇的题跋指出，此系谢环所画。此作的另一版本现存中国的镇江博物馆（见《文物》，1963年第4期），也是传为谢环所画，然其刊印效果恶劣，以致无法置评。谢环真正的作品——很可能两幅画都是——必须等到在中国的手卷得以研究时，才能判定。

[8] 有关"故实"画的研究，请见《国华》第283期

（有一对），以及《东洋美术大观》，第十册。石锐的"故实"画卷，包括了一部《采花图卷》，为大阪高槻市桥本家所收藏（《桥本收藏明清画目录》，图二），但喜龙仁将其误认为是两幅画（见Sirén, *Chinese Painting*, vol. VII, p.232），另外一部则是由克利夫兰美术馆于近日购得；参见Sherman Lee, "Early Ming Painting," pp.244-247。在立轴方面，除了本书所刊印的这幅作品之外，另有一幅现存东京的根津美术馆。

[9] 全卷刊于《中国画》，第十三图；局部段落图，参见: Sirén, *Chinese Painting*, vol. III, Pl.271。原画未见以彩色图版刊印者，不过，我在研究这幅画作的设色与细部描绘时，则是使用我在1973年访问中国时，根据原画所拍摄得来的彩色幻灯片。1375年，一位裱工将此画呈给洪武帝，后者的题跋，见于《佩文斋》，卷八十四。

[10] 现藏辽宁省博物馆；见《辽宁》，图8至14。

[11] 许多较前或较后的画家也可以引为例证。特别有趣的是一幅马轼所作，现存台北故宫博物院（典藏编号MV41）的大而奇异的画作。该作系根据郭熙《早春图》的布局，而有所变化：《早春图》中间偏右的那条不规则的过道，开辟了一处仿佛是通往地底世界的视野，以克服坡麓过分的静滞与凝重。此一做法到了马轼手中，被转换加大，以作为瓦解中央主要陆块之用，好让陆块不那么厚重：这样一个错误的特例，后来竟成了传统之一。除此之外，马轼此轴还紧紧追随戴进的风格，参见本书图1.16。

[12] 参见铃木敬，《明代》，页15-23；《戴文进传および戴文进评》，页24-37；《戴文进画迹とその样式》，页151-163；《画院の内外に及ばせる戴文进の影响》。我也受惠于罗杰斯（Howard Rogers），他以明代资料（铃木敬也曾引用）为主，试了一份有关戴进生平的年表；以及马特森小姐（Mary Ann Matteson），她在笔者1974年冬春之季的"明代院画"研讨课中，以这份年表为基础，提出了戴进作品的发展顺序；这两篇论文对我在研究戴进时，均有所助益。

[13] 《春风堂随笔》，参见铃木敬，《明代》，注12的引文。有关倪端的作品，除了台北故宫博物院所藏的一幅有问题的画作之外，我唯一知道的，乃是一件现存于故宫博物院的未曾刊印过的画作，该作与前述所谓的保守画院风格十分吻合。

[14] 郎瑛叙述戴进在谢环死后才回北京；但又说，戴进在京中的赞助人之一乃是杨士奇，杨氏于1444年过世，而戴氏在杨士奇谢世之后，至少还多活了八年。即使我们对于谢环纪年1452的画作不予

采信（请见注［6］——这幅画的图版太不清楚，以至于无法判定真伪），仍可对照参考《英宗实录》的记载——《英宗实录》为铃木敬所引用（前引书注［217］，页315），以证实谢环于同一年（1452年）被擢升为锦衣卫副指挥。这种年代不一致的问题，我们很难解决；郎瑛在事情发生后约一百年，才写了这篇小传，难免会有些错误。

［15］见Cahill, *Chinese Painting*, p.64。戴进画中人物的姿势和佚名的《柳阴高士图》（前引书，页63）中所描绘的人物十分接近，因此，戴进也许知道这幅作品，或是某幅以此图为蓝本的作品。

［16］台北故宫博物院（典藏编号MV33）；见Sirén, *Chinese Painting*, VI, Pl.145。亦见Sherman Lee, "Early Ming Painting"。李雪曼（Sherman Lee）在其文章当中，亦采用相同的解释，同时，这两幅画作也都见载于文中。

［17］见Fontein and Hickman, no.55。

［18］包括现存于台北故宫博物院传为高克恭的《群峰秋色》（典藏编号YV16），以及旧题所作的《洞天山堂》（典藏编号WV10），这两作似乎都是出自明初某位高克恭追随者之手，而这位追随者很可能是一位院画家。

［19］Lee and Ho, pp.26-62.

［20］Sickman and Soper, Pl.118.

［21］转引自Whitfield（韦陀），p.286。

［22］Chaoying Fang（房兆楹），pp.30-32.

［23］一幅在台北故宫博物院（典藏编号MV40），见《故宫书画集》，四十三。另一幅则藏于普林斯顿大学美术馆，见《东洋美术大观》，第十册。

［24］参见李天马，《颜宗》。

［25］根据较晚的官方文献记载，林良和吕纪于弘治年间（1488—1506）被征召到宫廷，而现代论著也如此认为。然而，近来的中国学界认为，林良年代应该再早些，亦即约生于1416年，而卒于1480年左右，且其主要的活动时间在景泰与天顺（1450—1464）年间。参见李天马，《林良》；亦见《故宫博物院》，图36中关于林良的注释。

［26］引自《画史会要》中有关林良的记载；亦见铃木敬，《明代》，注［305］。

第二章

［1］传记资料系引自李华宙所作的王绂传，见*Dictionary of Ming Biography*, pp.1375-1376。

［2］*Chinese Art Treasures*, no.91.

［3］关心这个问题的读者，请参阅牟复礼（Frederick Mote）精彩的论文："A Millennium of Chinese Urban History"。

［4］如卜寿珊（Susan Bush）pp.164-165指出：由李思训到李唐及马远这一脉，后来成为所谓的"北宗"传统，此一说法早在1387年，就于《格古要论》中提出。到了杜琼，则开始将褒贬带入这个系统里，由此可见，杜琼乃是倾向于后来被称为"南宗"一派的画家。关于杜琼的诗文，参见俞剑华，《中国》，上册，页103。

［5］关于吴镇的立轴，请参见Sickman and Soper, Pl.118。而姚绶仿赵孟頫的画，现藏于故宫博物院（见《晋唐五代》，图九十九）。

［6］Cahill, *Fantastics*, no.13.

［7］有关沈周的主要传记作品，请见艾瑞慈（Richard Edwards）的著作。除了早先一些失败的研究之外，艾瑞慈的*Field of Stones*（1962）是英文著作中，第一部针对个别的中国画家而作的全面性研究。我也引用了艾瑞慈最近所写的沈周小传，参见*Dictionary of Ming Biography*, pp.1173-1177。

［8］艾瑞慈（*Field of Stones*, XXI）和喜龙仁（IV, 155）都将第一句理解为"Mi is not Mi, Huang is not Huang"。但这样的说法不仅毫无意义，语法上也不通：在中文里（"米不米，黄不黄"），"不"字之后只能跟着一个动词，此处"不"字之前也是动词。所以，此处"米"的意思乃是"以米家风格"或"像米家风格"（在理论上，任何中文里的名词因而可以强制性地权充动词）。这一句话的隐含意义应是"米风也不像米风，黄风也不像黄风"，或者甚至"要像米风或不像米风……"

［9］*Chinese Art Treasures*, no.44.

［10］关于1471年的《灵隐山图》卷，前文在论及刘珏1471年的画作时，曾经言及此图乃是沈周与刘珏在该年于同一趟旅行中所作，如果说，这幅画可信的话，则会扰乱此处有关沈周风格发展的论述。不过，在未目睹真迹的情况下，我较倾向于怀疑此卷可能出自十七世纪某位后代画家的仿作。参见《沈石田灵隐山图》卷，上海，1924年。

［11］参考Edwards, *Field of Stones*, p.91.

［12］有关开首数行，我参考了Edwards, *Field of Stones*, p.57的说法。杜维明教授也曾协助我解读这段题记，殊为可贵。

［13］相关资料参见孔达（Victoria Contag）的论文，"The Unique Characteristics of Chinese Landscape Pictures"。该文虽然难懂，却很值得一读。

［14］见Edwards, *Field of Stones*, pp.23-31；以及Cahill, *Chinese Painting*, pp.128-129。

［15］《沧洲趣图卷》，北京，1961 年。

［16］王世贞，《艺苑卮言》；见《故宫周刊》，第 77 期。

［17］有关这几株古木及其他相关的记载，请见 Tseng Yu-ho（曾幼荷），"Seven Junipers"，直到最近，南京博物院的原作仍无法供人研究；所以，我们无法确定哪一个版本才是沈周的真迹。但在观赏过此卷的原作之后，则可确认南京博物院所藏版殆为真迹无疑；与其他相同构图的版本相较，此卷不但很明显地略胜一筹，同时，与那些传为文徵明所作的同类型手卷相较，此卷亦较优越，这其中也包括了现存于檀香山美术馆的那部备受称赞的文徵明手卷。大阪市立美术馆藏有一部沈周此卷的仿本（参见《大阪市立美术馆》，图 79），卷中亦摹仿抄录了沈周（其纪年分别为 1484 及 1492）与王世贞二人原来的题跋，但这些题跋如今已不见于南京博物院的原迹之中。

第三章

［1］此处的传记资料出处不一，可信度也参差不齐。我再度借用了铃木敬所搜集的资料；也受惠于霍尔茨（Holly Holtz）关于吴伟的论文，这篇文章是在我的研讨课中提出，后来扩充成硕士论文，我因此得以随意征引。

［2］请参照铃木敬的《李唐》一书。然而，此处的作品也是好得出乎寻常，浙派的泛泛之作大多数仍未见刊物印载。

［3］关于这幅手卷，以及针对中国早期文学和艺术上的渔夫题材，所作的精彩讨论，请参见韩庄（John Hay）的文章。

［4］请见 Barnhart。

［5］Barnhart, p.178，引自王世贞，《艺苑卮言》。

［6］Sirén, vol. III, Pl.328.

［7］Dictionary of Ming Biography, pp.591-593.

［8］《唐宋元明名画大观》，图 305—311。纪年 1548 的山水画（《神州国光集》，第十九册），因房兆楹证实徐霖早在此十年前便已去世，所以应是赝品。

［9］Pageant of Chinese Painting, pp.536-539；《宋元明清》，附录 18—21。

［10］铃木敬，《明代》，页 297。

［11］请见川上泾所撰有关王谔的文章，以及铃木敬，《明代》，页 184—185。

［12］钟礼的传记资料及其在浙派中地位的评价，请参见米泽嘉圃《钟礼》一文，及铃木敬的《明代》，页 205—208。

［13］铃木敬，《李唐》，图版 81。本书所刊印的画作和另一幅史德匿（Strehlneek）氏旧藏（Collection E.A.Strehlneek, auction catalogue, Tokyo Art Club, n.d., Pl.147）的《观瀑图》，是出版品中仅见的两件系于钟礼名下的作品。不过，另有两件藏于台北故宫博物院，原定出自马远手笔的大画，也可归在他的名下，这两件大画描绘的是文人在高冈上望月饮酒，其一（编号 SV97）因画的左下角有作者署名和印章，另一幅（编号 SV104）则因在构图和风格方面极为近似。

［14］此一日期系根据朱端的一枚刻有"辛酉（即 1501 年）徵士"铭文的印章，此印出现在朱端的好几幅画上。

［15］请参考铃木敬，《明代》，页 4—7，以及第六章各处对浙派晚期画家批判责难的讨论。

［16］这部李著的手卷系属日本高槻的桥本末吉收藏；参见《桥本目录》，图版 8。画家另外唯一一幅著名的作品，则是一件由旧金山根斯伦（Eugene Gaenslen）博士所拥有的小幅山水（上面有画家的印鉴），目前存放在伯克利加州大学的美术馆里。

［17］郭味蕖认为张路的生卒年为 1464—1538 年，Sirén 亦然，但并未注明出处。

［18］《艺苑卮言》；参见《故宫周刊》，第 78 期。戴进同样的遭遇，见于较晚的《五杂俎》和《无声诗史》。

［19］Sirén, III, Pl.325.

［20］Sickman and Soper, Pl.32B.

［21］郑文林有两幅山水人物画，现属日本高槻的桥本末吉收藏（《桥本目录》，图版 15、16），另一幅则为景元斋所收藏（铃木敬，《李唐》，图版 25）。如果以风格为判准，则还有其他一些作品可以暂时列入郑文林之作，这其中包括一件未具名，但传为戴进所作的大幅人物山水，现藏于台北故宫博物院，题为《春酣图》（编号 MV355）。

［22］Cahill, "Yüan Chiang."

［23］铃木敬，《李唐》，图版 84。其他两幅朱邦的作品现藏于大英博物馆；请见 Whitfield, Pl.11, 14.

第四章

［1］Wilson and Wong, p.20.

［2］日本学者岛田氏于其《吕敬甫的草虫图》一文中，论述了这个画派的许多作品。同时，此一画派幸存至清初的证据，可以由唐光（1626—1690）于 1671 年，以没骨画法所绘的荷花图看出；参见《故宫博物院》，图版 71。

［3］参见《故宫书画集》，第三十九册；局部图，参见

Cahill，*Chinese Painting*，p.120。

[4]此一《箱书》（即画函的题款）是为一幅无年款的纸本山水而作。杨逊现为人知的第三幅作品，乃是一件藏于东京国立博物馆的大幅冬景山水。十分感谢普林斯顿大学的牟复礼（Frederick Mote）教授与哥伦比亚大学的雷德雅（Gari Ledyard）教授给予慷慨协助，他们花时间来考证这位难懂的杨逊，使我不需再查证与日本箱书资料相符合的画家人名，或是任何提及画家杨逊的参考书籍。根据记载，另外还有两位名为杨逊的人士：一位来自湖北浔州，并于 1493 年中进士；另一位则以孝声闻名，且在 1597 年中举，但两人都不是画家。自称"麟峰山樵"，且于 1874 年题作箱书的日本作家，引用了两项资料来源：一为十七世纪的《明季会纂》，另外则是清朝康熙皇帝所编的书画百科全书《佩文斋书画谱》。然而，不管我们再怎么仔细查阅这两本著作，都无法找到有关杨逊的记载。麟峰山樵似乎不太可能捏造这项资料或其出处；但他有可能错指出处；我们暂且录下他所提供的杨逊传记资料，希望以后能加以确认，或是有更充足完备的资料以便取代。

[5]岛田修二郎，《逸品画风》。

[6]Speiser and Frank.

[7]倪瓒的墨竹图纪年 1374，现存于台北故宫博物院，请见《故宫季刊》，第一卷第 3 期，页 19。

[8]Sullivan，"Early Chinese Screen Painting."

[9]请见《平津馆书画记》，页 35—36。此一著录系由孙星衍（1753—1818）所撰，并于 1841 年出版。作者评论了其他画家为伏生所作的画像，并指出杜堇并未画出伏生手持经书授课的模样，这点在我们所选刊的图版中也是如此。

[10]现藏于大阪市立美术馆；请见 Sirén，III，Pl.90；Cahill，*Chinese Painting*，p.18。

[11]此处对王问生平的叙述，系以李华宙（Lee Hwa-chou）在 *The Dictionary of Ming Biography*（《明代名人传》）（pp.1447-1448）中，所作的周详考据为本。以下有关谢时臣的注记，也是参考李华宙（同书，pp.558-559）。

[12]亦参考 Sirén，IV，pp.169-170.

[13]如 Tseng Yu-Ho（曾幼荷），"A Study on Hsü Wei"；I-cheng Liang 与 L.Carrington Goodrich 在 *Dictionary of Ming Biography*（《明代名人传》）中所作的生平研究；以及傅静宜（Faurot）的著作。其中，曾幼荷和傅静宜根据原典，提供了诸多资料。

[14]《四声猿》中的两出，已由傅静宜译入英文，她相信其中一阕应是徐渭晚年所作。徐氏有关南戏的论著，近来已由 K.C.Leung 在其博士论文中探讨。

[15]参考曾幼荷（同 [13] 所列专文，p.24），其在文中提及此篇诗文的文意十分晦涩。

[16]Sirén，III，Pl.368.

[17]譬如，在杜大成的画册之中，已有两幅册页于近日刊行于世（参见《辽宁》，第二册，图 20 至 21）。杜大成的生卒年与活动时间均不详，而且，他其他的作品也未见有出版品登载。然而，当我们得知他所画的花草虫鱼，系以孙隆和郭诩的"没骨"画法所完成时，则文献上有关他出生及活跃于南京，同时也是诗人和音乐家，并自称为"山狂生"的记载，便一点也不足为奇了。甚至于，我们几乎会觉得，已经可以约略地将杜氏的画风与其生平的其余部分连贯起来。但是，这么作的话，我们不免又将画风与生平的关系，推得过分远了。

第五章

[1]在这三幅作品当中，有一幅另有两种版本，均藏于台北故宫博物院，分别传为李嵩（典藏编号 SV92）与刘松年（典藏编号 SV86）所作；此二作均优于东福寺的藏本，可见这些作品只展现了陈暹摹仿他人的一面，因此不应视为其代表作。

[2]Boston Museum of Fine Arts，*Portfolio*，I，Pl.79.

[3]有关何良俊的记载，请见其《四友斋画论》，收录于《美术丛书》，页 45。王世贞的说法，则见其《艺苑卮言》，收录于《故宫周刊》，第 75 期。

[4]可参见 T.C. Lai（赖恬昌），pp.40-43；同书 pp.32-40，则记述了"赌赂"案始末。另外一篇关于唐寅的生平，系由李铸晋所撰，写得甚好，亦收录于同书，pp.115-121。也可参阅江兆申于《故宫季刊》，第二卷第 4 期至第三卷第 3 期（1968 年 4 月至 1969 年 1 月）一系列的文章。

[5]Wilson and Wong，pp.72-75。所谓的《六如画谱》，是一部摘录早期画论的选辑，其以唐寅之名流通；事实上，此书乃是晚明时期根据十六世纪所刊行的《古今画谱》翻刻而来，唐寅之名纯系伪托。

[6]这幅成于 1501 年的作品是一幅人物山水画，其上有文徵明写于该年的题款（请见《唐宋》，图 361）；而 1504 年的画作所描绘的是织女（请见《艺术丛编》，第 11 册）。

[7]Sirén，vol. IV，p.207；引自王穉登。

[8]T.C. Lai，p.100.

[9]《唐六如画集》，图 22 至 25。

[10]*Chinese Art Treasures*，no.100.

[11] 另两幅构图，则包括了波士顿美术馆右挂轴所涵盖的部分，以及更右边的部分，该画中有完整横陈的树枝，同时也可看到河的对岸；此二作少了波士顿美术馆双幅的左幅，亦即直立的树干与悬崖的部分。然而，由画的构图及其裱成屏风的格式来看，波士顿版的左轴还是少了一部分，而这部分并未有任何版本传世。其他两种版本都有题诗，并有唐寅落款，而且，这两者的题词几乎完全相同，因此，在波士顿版的原作当中，已失传的右边段落，大概也有同样的题款。有关这三种版本，请参考江兆申的文章，《故宫季刊》，第三卷第 3 期，1969 年 1 月，图版 20—22。至于另外那两种版本，一为中国大陆的收藏（江兆申，同上文，图版 21），另为台北私人所藏（江兆申，同上文，图版 20）。大陆收藏的版本就复印品看来，无论在书法与绘画上，似乎都比台北私人收藏的那一本为佳，因此，或有可能是唐寅的真迹。根据江兆申的推测，唐寅此作可能画了不止一次。唐寅另外也画了一幅题材相似的作品，原先或许是裱在屏风上的，请见南京博物院著录，《南京博物院藏画集》，第一册，图 31；此画的长宽大约都是 150 厘米。

[12] 有关仇英的生平资料，我有一部分是依据 Martie Young 于 *Dictionary of Ming Biography*（pp.255-257）中所作的考据。

[13] 关于项元汴的生平，请见陈之迈于 *Dictionary of Ming Biography*（pp.539-544）中所作的考据。

[14] 此画册现存于台北故宫博物院（典藏编号 MA12）；另一幅描绘水仙与杏花的画作，则存于弗利尔美术馆，另外，台北故宫博物院亦有一部摹本（典藏编号 MV 453）。

[15] 局部图参见 Cahill, *Chinese Painting*, p.146；至于《汉宫春晓》图卷的片段，亦见同书，p.145。

[16] 唯一可能的例外，则是张大千旧藏的一幅 "白描" 道教仙人图，画上的诗句很显然是由画家本人所题（请见《晋唐五代》，图 153）。我未曾见过原作，因此无法判定其真伪。仇英书法的另一例证，则是一封信札，见载于 Jean-Pierre Dubosc（杜柏秋），"A Letter and Fan Painting by Ch'iu Ying"。这封书信十分有趣，也说明了仇英如何受雇作画。

[17]《无声诗史》，收录于《画史丛书》，卷三，页 41。

[18] 本书所刊载的版本，现藏于台北故宫博物院；另一版本旧属京都桑名氏收藏（刊载于《东洋美术大观》，第十册），两者十分相像，登在书上相互对照，几乎分不出其差异之处。第三种版本也是台北故宫博物院收藏，纸本，唯画题不同，题为《园居图》。

[19] 参见 Cahill, *Chinese Painting*, p.141。第三幅画的是王羲之题扇图，据传，此幅与前两者为同套之作，然其尺寸与比例却不相同；有可能这是一幅另外之作，除风格与前两幅相似外，并无关联可言。请见《晋唐五代》，图 151。

第六章

[1] 以下有关文徵明生平的注解，系根据江兆申所作的极为详细的《年谱》；参见 "参考书目"。另外，也有赖于艾瑞慈（Richard Edwards）对文徵明所作的生平考据，见 *Dictionary of Ming Biography*, pp.1471-1474。关于文徵明的研究，晚近有三篇重要的论著问世，虽然本章在这些论著发表之前，已大或脱稿完成，但我还是必须指出，这三部著作所给我的帮助匪浅。这三篇论著的作者分别是武丽生与黄君实二人（Wilson & Wong）、葛兰佩（Anne Clapp），以及艾瑞慈（艾氏所著 *The Art of Wen Cheng-ming*，系为安娜堡密歇根大学美术馆的文徵明展览目录而作，书中也收录了葛兰佩和其他人的文章。我尤其要向葛兰佩致谢，她在我执笔期间，曾先后提供她的研究初稿及博士论文，以作为我的参考。

[2] 文林的书信引文，系取材于文嘉所辑的文徵明传记；亦见 Anne Clapp, p.8。唐寅的书信，亦可参见 Lai, pp.48-50。

[3] Tseng Yu-ho, "The Seven Junipers," pp.22 23.

[4] 江兆申，《文徵明年谱（一）》，页 67—68，亦可参考 Anne Clapp, p.5。"气运（韵）生动" 乃是五世纪谢赫所提六法之首。

[5] 参见 Edwards, *The Art of Wen Cheng-ming*, no.VII；该图为宾尼三世（Edward Binney, 3rd）所收藏。艾瑞慈讨论到这幅画及其题词的问题，最后他接受这是文徵明早期的作品，葛兰佩亦然。

[6] 除了本章所刊的这幅作品之外，这些画作还包括了文徵明前一年所绘的仿李成冬景图（Clapp, Fig.4），以及两幅仿倪瓒的手卷，一幅是 1512 年左右的作品（Edwards, *Wen Cheng-ming*, no. XIII，另一幅约是 1517 至 1519 年间的作品（同上，no. XIV）。最后一幅的构图与《治平寺图》特别相近。

[7] Clapp, p.47. 葛兰佩在作此说法时，手上只有此幅画作的照片可资参考；后来，她在见到原画之后，则表示这是一幅仿作逼真的摹本。艾瑞慈亦持相同意见；不用说，笔者并不同意这一说法。

［8］Edwards，*Wen Cheng-ming*，no. XVIII.

［9］《四友斋丛说》，卷十五；页125（北京，1959年）。姚明山就是姚涞（1537年殁），1523年中状元，与文徵明同年进入翰林院；杨方城就是杨维聪（1500年生），1521年中状元。

［10］文嘉《先君行略》（《甫田集》）。亦见 Anne Clapp，pp.22-23。

［11］同上书；Clapp，p.2。

［12］《金陵琐事》，页126；亦见于《无声诗史》，卷三。

［13］《四友斋丛说》，卷二九；北京1959年翻印版，页267。

［14］Edwards，*Wen Cheng-ming*，no.XLI.

［15］Clapp，p.25。

［16］此乃戴明写在自己一幅山水图上的题款；参见 Sirén，*Chinese Painting*，vol. VI，Pl.308B。

［17］此作旧为纽约顾洛阜氏所藏，参见 *Chinese Calligraphy and Painting in the John M.Crawford，Jr.，Collection*，New York，1962，no.14。

［18］参见 Birch（白芝），p.383。

［19］参考 Anne Clapp，p.62。南京博物院所藏纪年1550的《万壑争流图》轴为其对幅；参见《南京博物院》，图版27。

［20］1549年的作品，刊印于 Cahill，*Chinese Painting*，p.130；1551年的作品，刊印于 Sirén，VI，Pl.211B。

［21］Loehr，*Chinese Art*，p.59。

［22］这是一幅题为"雪后访梅"的册页，见于一部名家集锦画册（编号 VA9K）。

［23］Harold Rosenberg，"A Risk for the Intelligence，"*The New Yorker*，October 27，1962，p.152。

［24］参见《佩文斋》，卷八十七，页37—38。

［25］扇面藏于台北故宫博物院；参见《故宫周刊》，第64期。手卷今藏于旧金山亚洲美术馆，未见出版。

［26］文氏绘画家族的一览表和系谱，参见 Sirén，IV，p.186，footnote 1。

［27］《钤山堂书画记》；文嘉的跋文纪年1568。《天水冰山录》是岩嵩所藏书画的较完备著录，系由岩嵩的一位后代子孙，于1728年，根据其家族所藏的抄本刊印成书。

［28］故事见于《无声诗史》，卷二，页29；英译见 Sirén，IV，p.187。

［29］武丽生（Marc Wilson）与黄君实（Kwan S.Wong）所著书中第二十六幅作品的说明，系由 Elizabeth Fulder Wilson 执笔，她提出侯懋功活跃的年代应

当更早一点，约1540至1580年间，但其证据薄弱。对于纪年1604的山水（《艺术丛编》，第八册），作者们咸认为画上仅以干支纪日，并认为此画应向上回推一甲子才对，亦即1544年左右，事实上，画上"万历甲辰"的纪年确切，除了1604年之外，别无可能。这幅画的摹本［《天隐堂名画选》，图33，赛克勒氏（Arthur M.Sackler，Jr.）收藏］，可以跳过不看，但是，《艺术丛编》所刊印的版本，就复制品来看，殆为真迹无疑。一幅见载于著录，并有文嘉和文彭纪年1548题款的画卷，也被武丽生和黄君实引为佐证，但是，这反而是不可靠的证据，因为并没有原画可供研究，而且，画作本身又无纪年——如果是为某人别墅而作的画卷，一如侯懋功此卷，别墅的主人往往会去邀集一些歌咏别墅的诗文，而后，再请画家作画。也因此，顾洛阜所藏的1569年画作，很可能就是目前所知侯懋功最早的纪年画作；此画表现出创作者力图将画面从中间一分为二，以营造出一种具有延展性的构图（或者套用 Elizabeth Wilson 的说法，也就是"双层式"构图）——这种构图我们在介绍其他画家时，已经见过几种例证。由王季迁所藏的一部从未刊印过的纪年1577的山水册，可以看出我们此处所要讨论的未纪年山水画，大约就属于这一时期，换句话说，也就是画家活跃时期的中期。

［30］*Chinese Art Treasures*，no.97。文徵明的题诗系根据倪同名同题的画作，其韵脚亦与倪瓒的词作相应和。

［31］原田谨次郎，《日本现在支那名画目录》，页165，书中登载了居节另一幅纪年1531的画作；陆心源的《穰梨馆》，卷二一，页21，也登载了一幅纪年1530的作品；同为陆心源所辑撰，《续录》，卷八，页5，则录有居节1537年的作品。台北故宫博物院所藏的一件居节落款的《品茶图》，纪年1534，乃是临摹文徵明同名的画作，亦藏于台北故宫博物院，唯居节仿作的品质低劣，可略过不谈。在此，我还必须感谢徐澄琪小姐，她研究居节的报告在我所开的吴派绘画研讨课中发表，当时，本章正进入最后的编辑作业，适时地让我作了一些可贵的修正。

［32］台北故宫博物院：纪年1583的《诗意八景》册（编号 MA23），以及未纪年的一部十二幅山水册（编号 MA80）。

参考书目

中文参考书目

《天水冰山录》（1728 年刊行），《丛书集成》版，北京，1937 年。

《天隐堂名画选》（收录中国名画百幅），东京，1963 年。

文嘉，《钤山堂书画记》，1569 年，收录于《美术丛书》，第二集，第六辑，页 39—64。

文徵明，《文徵明汇稿》，二卷，上海，1929 年。

文徵明，《甫田集》，三十六卷（约 1574 年），上海，1910 年翻印本。

王世贞，《艺苑卮言》，摘录于《故宫周刊》，第 68—78 期。

王履，《范中立华山图》，上海，1929 年（王履《华山图》册页十一幅，传为范宽所作）。

王穉登，《吴郡丹青志》（序文纪年 1563），一卷，收录于《美术丛书》，第二集，第二辑。

朱谋垔，《画史会要》（序文 1631 年）。

江兆申，《吴派画九十年展》，台北，1975 年。

江兆申，《六如居士之身世》，《故宫季刊》，第二卷第 4 期（1968 年 4 月），页 15—32；《六如居士之师友与遭遇》，第三卷第 1 期（1968 年 7 月），页 33—60；《六如居士之游踪与诗文》，第三卷第 2 期（1968 年 10 月），页 31—71；《六如居士之书画与年谱》，第三卷第 2 期（1969 年 1 月），页 35—79。

江兆申，《文徵明年谱》，《故宫季刊》，第五卷第 4 期（1972 年），页 31—80；第六卷第 2 期（1972 年），页 45—75；第六卷第 3 期（1972 年），页 49—80；第六卷第 4 期（1972 年），页 67—109。

何良俊（1506—1573），《四友斋丛说》（序文 1569 年），北京，1959 年重刊本，画论部分收入《美术丛书》，第三集，第三辑，《四友斋画论》。

何乐之，《徐渭》，上海，1959 年，"中国画家丛书"。

李天马，《林良年代考》，《艺林丛录》，第三册，1963 年，页 35—38。

李天马，《颜宗年代考》，《艺术丛录》，第三册，1963 年，页 38—39。

沈周，《沈石田灵隐山图卷》，上海，1924 年。

沈周，《沧州趣图卷》，北京，1961 年。

《佩文斋书画谱》，一百卷，王原祁总裁，孙岳颁等纂辑（成书于 1718 年）。

周晖（活跃于 1610 年前后），《金陵琐事》（序文 1631 年），二册，1955 年，影印版。

《明人传记资料索引》，二册，台北，1965 年。

《明画录》，参见徐沁。

《金陵琐事》；参见周晖。

俞剑华，《中国画论类编》，二册，北京，1957 年。

俞剑华，《王绂》，上海，1961 年，"中国画家丛书"。

《南京博物院藏画集》，二册，南京，1965 年。

姜绍书，《无声诗史》（跋文 1720 年），收录于《画史丛书》。

《故宫名画》，十册，台北，1965—1969 年。

《故宫书画集》，四十五册，北京，1930—1936 年。

《故宫博物院藏花鸟画选》，北京，1965 年。

《故宫周刊》，第 1 期至第 510 期，北京，1929—1937 年。

夏文彦，《图绘宝鉴》（序文 1365 年），上海，1936 年重刊本。另有韩昂（于 1519 年）辑之《图绘宝鉴续纂》与毛大伦等人（于十七世纪末）所辑之《图绘宝鉴续纂》。

孙星衍，《平津馆鉴藏书画记》（1941 年出版），一卷。

孙祖白编纂，《唐六如画集》，上海，1960 年。

徐沁，《明画录》（跋文 1673 年），收录于《美术丛书》，第三集，第七辑。

徐仑，《徐文长》，1962 年。

《晋唐五代宋明清名家书画集》，上海，1943 年。

《神州国光集》，二十一册，上海，1908—1912 年。

高濂，《燕闲清赏笺》（成书于十六世纪末），收录于《美术丛书》，第三集，第十辑。

张安治，《文徵明》，上海，1959 年，"中国画家丛书"。

庄肃，《画继补遗》（成书于 1298 年）；与邓椿《画继》（成书于 1167 年）合并重刊，北京，1963 年。

郭味蕖编，《宋元明清书画家年表》，北京，1958 年。

陆心源，《穰梨馆过眼录》，1892 年。

汤垕，《画鉴》（著于 1329 年；由其友张雨补写完成），北京，1959 年（笺注本）。

《无声诗史》；参见姜绍书。

《画史会要》；见朱谋垔。

《画苑掇英》，三册，上海，1955 年。

童隽，《江南园林志》，北京，1963 年。

温肇桐，《明代四大画家》，香港，1960 年。

董其昌，《画旨》，见《容台集·别集》，卷四。

詹景凤，《东图玄览编》（约 1600 年），收录于《美术丛书》，第五集，第一辑。

赵琦美，《铁网珊瑚》（序文 1600 年）。

郑秉珊，《沈石田》，上海，1958 年，"中国画家丛书"。

《辽宁省博物馆藏画集》，北京，1962 年。

谢肇淛（约 1600 年），《五杂俎》，二册，上海，1959 年。

《艺苑真赏》，十册，上海，1914—1920 年。

《艺术丛编》，二十四册，上海，1906—1910 年。

顾起元（1565—1628），《客座赘语》（跋文 1618 年）。

西文参考书目

Barnhart, Richard. "Survival, Revival, and the Classical Tradition of Chinese Figure Painting," *Proceedings of the International Symposium on Chinese Painting* (Taipei, 1970), pp.143-210.

Birch, Cyril, ed. *Anthology of Chinese Literature from Early Times to the Fourteenth Century*. New York, 1965.

Bush, Susan. *The Chinese Literati on Painting: Su Shih (1037-1101) to Tung Ch'i-ch'ang (1555-1636)*. Cambridge, Mass., 1971.

Cahill, James. *Chinese Painting*. Lausanne, 1960.

——. *Fantastics and Eccentrics in Chinese Painting*. New York, 1967.

——. *Hills Beyond a River: Chinese Painting of the Yüan Painting*. New York, 1976.

——. "Yüan Chiang and His School," *Ars Orientalis*, V (1963), pp.259-272; VI (1966), pp.191-212.

Chinese Art Tresures: A Selected Group of Objects from the Chinese National Palace Museum and the Chinese National Central Museum, Taichung, Taiwan. Geneva, 1961.

Clapp, Anne DeCoursey. *Wen Cheng-ming: The Ming Artists and Antiquity*. Ascona, 1975.

Contag, Victoria. "The Unique Characteristics of Chinese Landscape Pictures," *Archives of the Chinese Art Society of America*, VI (1952), pp.45-63.

Contag, Victoria and Wang Chi-ch'ien. *Seals of Chinese Painters and Collectors of the Ming and Ch'ing Periods*. Rev. ed., with supplement, Hong Kong, 1966.

Dictionary of Ming Biography. See Goodrich and Fang.

Dubosc, Jean-Pierre. *Great Chinese Painters of the Ming and Ch'ing Dynasties*. New York, 1949.

——. "A Letter and Fan Painting by Ch'iu Ying," *Archives of Asian Art*, XXXVIII, 1974-1975, pp.108-112.

——. *Mostra d'arte cinese, Venezia: Settimo centenario di Marco Polo*. Venice, 1954.

Ecke, Gustav. *Chinese Painting in Hawaii*. 3 vols. Honolulu, 1965.

Edwards, Richard. *The Art of Wen Cheng-ming*. Ann Arbor, 1976.

——. *the Field of Stones: A Study of the Art of Shen Chou*. Washington, D. C., 1962.

Exhibition of Paintings of the Ming and Ch'ing Periods. City Museum and Art Gallery. Hong Kong, 1970.

Fang, Chaoying, "Some Notes on Porcelain of the Cheng-t'ung Period," *Archives of Asian Art*, XXXVII (1973-1974), pp.30-32.

Faurot, Jeanette Louise. *Four Cries of the Gibbon: A Tsa-chü Cycle by the Ming Dramatist Hsü Wei*. Unpublished doctoral dissertation, University of California, Berkekley, 1972.

Fontein, Jan and Money L. Hickman. *Zen Painting and Calligraphy*. Boston, 1970.

Goodrich, L.Carrington and Chaoying Fang, eds. *Dictionary of Ming Biography*. 2 vols. New York, 1976.

Hay, John. "Along the River During Winter's First Snow: A Tenth-Century Handscroll and Early Chinese Narrative," *Burlington Magazine* (May, 1972), pp.294-302.

Holtz, Holly. *Wu Wei and the Turning Point in Early Ming Painting*. Unpublished master's thesis, University of California, Berkeley, 1975.

Lai, T.C. *T'ang Yin, Poet-Painter*. Hong Kong, 1971.

Lawton, Thomas. *Chinese Figure Painting*. Freer Gallery of Art Fiftieth Anniversary Exhibition, II, Washington, D.C., 1973.

Lee, Sherman, "Early Ming Painting at the Imperial Court," *The Bulletin of the Cleveland Museum of Art*, October, 1975, pp.243-259.

——. "Literati and Professional: Four Ming Painters," *The Bulletin of the Cleveland Museum of Art*, III, no 1 (1966), pp.2-25.

Lee, Sherman and Wai-kam Ho. *Chinese Art Under the Mongols: The Yuan Dynasty (1279—1368)*. Cleveland, 1968.

Leung, K.C. *Hsü Wei as Dramatic Critic: A Critical Translation of the Nan-tz'u Hsü-lu*. Unplublished doctoral dissertation, University of California, Berkeley, 1975.

Li, Chu-tsing. *A Thousand Peaks and Myriad Ravines: Chinese Paintings in the Charles A.Drenowatz Collection*. 2 vols. Ascona, 1974.

Loehr, Max. *Chinese Art: Symbols and Images*. Wellesley, 1967.

——. "A Landscape Attributed to Wen Cheng-ming," *Artibus Asiae*, XXII (1959), pp.143-152.

Mote, Frederick. "A Millennium of Chinese Urban History: Form, Time and Space Concepts in

Soochow," *Rice University Studies*, vol.59, no. 4 (Fall, 1973), pp.35-65.

Sickman, Laurence, ed. *Chinese Calligraphy and Painting in the Collection of John M. Crawford, Jr.* New York, 1962.

Sickman, Laurence and Alexander Soper. *The Art and Architecture of China*. Baltimore, 1956.

Sirén, Osvald. *Chinese Painting: Leading Masters and Principles*. 7 vols. London, 1956-1958.

Smith, Bradley and Wan-go Weng. *China: A History in Art*. New York, 1972.

Speiser, Werner and Herbert Franke. "Eine Winterlandschaft des Shih Chung," *Ostasiatische Zeitschrift (1936)*, pp.134-139.

Sullivan, Michael. "Notes on Early Chinese Screen Painting," *Artibus Asiae*, XXVII (1966), pp.239-254.

Tomita, Kojiro and Tseng Hsien-ch'i. *Portfolio of Chinese Paintings in the Museum of Fine Arts*, Boston, 1961.

Ts'ao Chao. *Ko-ku yao-lun* (published 1387). 13 chüan. Translation by Sir Percival David: *Chinese Connoisseurship: The Ko Ku Yao Lun—the Essential Criteria of Antiquities*. New York, 1971.

Tseng Yu-ho. "'The Seven Junipers' of Wen Chengming," *Archives of the Chinese Art Society of America*, VIII (1954), pp.22-30.

Tseng Yu-ho. "A Study on Hsü Wei," *Ars Orientalis*, V (1963), pp.243-254.

Weng, Wan-go H.C. *Garden in Chinese Art*. New York, 1968.

Whitfield, Roderick. "Che School Paintings in the British Museum," *Burlington Magazine*, May, 1972, pp.285-294.

Wilson, Marc and Kwan S. Wong. *Friends of Wen Chengming: A View from the Crawford Collection*. New York, 1974.

Yonezawa, Yoshiho. *Arts of China: Painting in Chinese Museums*. Tokyo, 1970.

——. *Painting in the Ming Dynasty*. Tokyo, 1956.

日文参考书目

《大阪市立美術館藏中国絵画》，二冊，大阪，1975 年。

川上涇，《送源永春还国詩画卷と王諤》，《美術研究》，221 期（1962 年 5 月），页 1—22。

《中国名画宝鑑》，原田謹次郎编，東京，1936 年。

《中国明清美術展目録》，東京国立博物館，1963 年。

米澤嘉圃，《钟礼笔高士观瀑図》，《美術研究》，846 期（1962 年 9 月），页 408—414。

米澤嘉圃编，《中国美術》，三冊，東京，1970 年。

《明清の絵画》，東京，1964 年。

《東洋美術大観》，十二冊，東京，1913 年。

阿部房次郎、阿部孝次郎合编，《爽籟館欣賞》（阿部氏所藏中国絵画），六卷，大阪，1930—1939 年。

原田謹次郎，《日本現在支那名画目録》，東京，1938 年。

《唐宋元明名画大観》，二冊，東京，1929 年。

島田修二郎，《呂吉甫の草虫図：常州草虫画について》，《美術研究》，150 期（1948 年），页 1—20。

島田修二郎，《逸品画風について》，《美術研究》，161 期（1950 年），页 20—46。高居翰 翻译："Concerning the I-p'in Style of Painting," *Oriental Art* 7 (1961), pp.66-74; 8 (1962), 130-137; and 10 (1964), pp.19-26。

鈴木敬，《李唐・馬遠・夏珪》，《水墨美術大系》第二冊，東京，1974 年。

鈴木敬，《明代絵画史の研究・浙派》，東京，1968 年。

鈴木敬，《明の画院制について》，《美術史》，60 期（1966 年），页 95—106。

橋本末吉，《橋本収藏明清画目録》，東京，1972 年。

图版目录

索引

三联高居翰作品

《隔江山色：元代绘画（1279—1368）》
Hills Beyond a River: Chinese Painting of the Yuan Dynasty, 1279-1368

《江岸送别：明代初期与中期绘画（1368—1580）》
Parting at the Shore: Chinese Painting of the Early and Middle Ming Dynasty, 1368-1580

《山外山：晚明绘画（1570—1644）》
The Distant Mountains: Chinese Painting of the Late Ming Dynasty, 1570-1644

《气势撼人：十七世纪中国绘画中的自然与风格》
The Compelling Image: Nature and Style in Seventeenth-Century Chinese Painting

《致用与娱情：大清盛世的世俗绘画》
Pictures for Use and Pleasure: Vernacular Painting in High Qing China

《图说中国绘画史》
Chinese Painting: A Pictorial History

《画家生涯：传统中国画家的生活与工作》
The Painter's Practice: How Artists Lived and Worked in Traditional China

《诗之旅：中国与日本的诗意绘画》
The Lyric Journey: Poetic Painting in China and Japan

《不朽的林泉：中国古代园林绘画》
Garden Paintings in Old China

生活 · 讀書 · 新知 三联书店　刊行